高等院校书法专业教材

U0102013

楷书临摹与创作

主　编　沈　浩
副主编　冯　立　张　震　贺文彬　李贵明

湖南大学出版社
·长沙·

内 容 简 介

本书为高等院校书法专业教材之一。

本书共分为五章，主要内容有绪论、楷书临摹、从临摹到仿作、楷书创作及楷书临摹与创作经典书论导读。详细论述了楷书的定义、历代楷书学习的方法、大学楷书教学的理念方法、楷书发展史等；楷书的择帖、唐楷系统、魏碑系统、晋楷系统等；意临与背临、楷书仿作、集字创作等；楷书创作的相关问题、楷书创作等；楷书的起源与发展、楷书的笔法、楷书的结构、楷书的墨法、楷书的章法、楷书的传习等。

本书可作为大学本、专科书法专业教材，也可供广大书法爱好者学习使用。

图书在版编目（CIP）数据

楷书临摹与创作 / 沈浩主编 . —长沙：湖南大学出版社，2022.4
高等院校书法专业教材 / 向彬，沈浩，于唯德总主编
ISBN 978-7-5667-2310-9

Ⅰ . ①楷… Ⅱ . ①沈… Ⅲ . ①楷书—书法—高等学校—教材
Ⅳ . ① J292-1

中国版本图书馆 CIP 数据核字（2021）第 180230 号

楷书临摹与创作
KAISHU LINMO YU CHUANGZUO

主　　编：沈　浩
责任编辑：张　毅
印　　装：长沙鸿和印务有限公司
开　　本：889 mm×1194 mm　1/16　　印张：10.5　字数：289千字
版　　次：2022年4月第1版　　　　印次：2022年4月第1次印刷
书　　号：ISBN 978-7-5667-2310-9
定　　价：59.80元

出 版 人：李文邦
出版发行：湖南大学出版社
社　　址：湖南·长沙·岳麓山　　　　邮　编：410082
电　　话：0731-88821559（发行部）88649149（编辑部）88821006（出版部）
传　　真：0731-88822264（总编室）
网　　址：http://www.hnupress.com
电子邮箱：743220952@qq.com

高等院校书法专业教材

顾 问

言恭达 黄惇 曹宝麟

总主编

向彬 沈浩 于唯德

主 编

沈浩

副主编

冯立 张震 贺文彬 李贵明

顾问	言恭达，教授，博士生导师，国家一级美术师，享受国务院特殊津贴专家，任教于清华大学。第十一、十二届全国政协委员，第五、六届中国书法家协会副主席，兼教育工作委员会主任，篆刻艺术专业委员会主任，全国友协国际艺术交流院院长，中国国家画院院务委员，南京大学、东南大学兼职教授，东南大学中国书法研究院院长，北京语言大学艺术学院名誉院长，教育书画协会副主席，文化部中国国际书画研究会名誉会长，中国文字博物馆顾问。 黄惇，教授，博士生导师，享受国务院特殊津贴专家，国务院学位委员会学科（艺术学）评议组成员，南京艺术学院研究院副院长、艺术学研究所所长。首任中国书法家协会理事、学术委员会副主任，多次担任全国书法大展评委。《艺术学研究》学刊主编。2007年获"江苏省高等学校教学名师奖"。 曹宝麟，教授，博士生导师，暨南大学书法研究所所长。中国书法家协会学术委员、沧浪书社社员、国际书协副主席，曾任安徽省书法家协会副主席。荣获全国第五届书法展"全国奖"、"兰亭奖"一等奖、教育部人文社科优秀成果奖二等奖（最高奖）。
总主编	向彬，教授，硕士生导师。（全国）教育书画协会高等书法教育分会副会长，中国人民大学徐悲鸿艺术研究院研究员，中国书法家协会书法教育委员会委员，中国文艺评论家协会会员，中华诗词学会会员，湖南省视觉艺术评论委员会副会长兼秘书长，湖南省诗词协会诗书画艺术院副院长，湖南省书法院研究员。荣获第四届中国书法兰亭奖理论奖二等奖，第六届高等学校优秀科研成果（人文社会科学）三等奖，全国第八届书学讨论会一等奖，全国第九届书学讨论会三等奖，第二十届兰亭书法节"王羲之书法奖"，第三届泰山文艺奖及山东书法创作成就奖。 沈浩，教授，博士生导师，中国美术学院副院长、学术委员会委员。中国书法家协会理事，浙江省书法家协会副主席，浙江省书法教育研究会副理事长，浙江省政协委员，浙江省侨联副主席，西泠印社理事，浙江省高校中青年学科带头人，浙江省"151人才工程"第一层次人才，浙江省宣传文化系统"五个一批"人才，首届中国书坛兰亭雅集活动"兰亭七子"之一。国家语委重点项目"中国书法的教学方法研究"总负责人，浙江省文化研究工程重大项目"浙江书法大系"总负责人。 于唯德，二级教授，博士生导师，西安工业大学中国书法学院院长。中国书法家协会理事、书法教育委员会秘书长，全国艺术专业学位研究生教育指导委员会专家，陕西省特支计划教学名师，陕西省"六个一批"人才，陕西省书协副主席，陕西省政协委员。荣获第二、三届兰亭奖教育奖，入选第三届兰亭奖艺术奖，第四届兰亭奖佳作奖，首届篆书展提名奖，第二届隶书展提名奖。
主编	沈浩，教授，博士生导师，中国美术学院副院长、学术委员会委员。中国书法家协会理事，浙江省书法家协会副主席，浙江省书法教育研究会副理事长，浙江省政协委员，浙江省侨联副主席，西泠印社理事，浙江省高校中青年学科带头人，浙江省"151人才工程"第一层次人才，浙江省宣传文化系统"五个一批"人才，首届中国书坛兰亭雅集活动"兰亭七子"之一。国家语委重点项目"中国书法的教学方法研究"总负责人，浙江省文化研究工程重大项目"浙江书法大系"总负责人。
副主编	冯立，博士在读，中国美术学院书法系讲师。中国书法家协会会员、西泠印社社员、浙江省书协楷书专业委员会委员、河南印社理事、浙江省青年书协理事兼篆刻委员会副主任、新乡市书法家协会名誉副主席。 张震，中国美术学院教师。2011年本科毕业于中国美术学院书法系书法篆刻专业，获学士学位。2015年研究生毕业于中国美术学院书法系书法实践与理论研究方向，获硕士学位。中国美术学院中国画学与书学研究中心研究员。 贺文彬，湖南人文科技学院书法专业教师，湖南师范大学美术学院客座教师，湖南省青年书法家协会理事。作品曾入展全国第四届青年书法篆刻作品展、第十二届中国艺术节全国优秀书法篆刻作品展等展览。 李贵明，博士，副教授，西北师范大学美术学院（书法文化研究院）书法系主任，书法学科带头人。中国书法家协会会员、甘肃省书法家协会理事、甘肃省金石篆刻研究院副院长、甘肃省书协篆刻委员会委员。2017年曾在甘肃省美术馆举办"李贵明篆刻展"，2018年在湖南省邵阳市美术馆举办"李贵明书法篆刻回乡展"。

前　言

　　中共中央办公厅、国务院办公厅于 2017 年 1 月印发了《关于实施中华优秀传统文化传承发展工程的意见》，将传承和发展优秀传统文化提到了至关重要的位置，文化自信更是新时代社会主义历史时期的重要主题之一。书法是中国优秀传统文化艺术的重要组成部分，熊秉明先生称"书法是中国文化核心的核心"。我国优秀传统文化如何在当代书法的发展中得以传承和发展？文化自信语境下的当代书法该如何定位和发展？新时代的书法发展如何体现文化自信？毫无疑问，书法教育是传承和发展我国传统文化艺术的重要承担者，而大学本科阶段的书法专业教育更是整个书法教育体系的核心，是我国书法人才培养最为重要的环节。培养什么样的书法人才，怎样才能培养出真正的书法人才，这是高等书法教育需要考虑的至关重要的问题。

　　我国最早的书法专业教育可以追溯到古代的"书学"，这是我国历史上专门的书法教育学校。"书学"始于西晋，昌盛于隋唐及北宋，旨在培养既具有极高书写技能又精通经学及字学等相关文化知识的专门人才。新中国成立后的大学书法本科教育始于中国美术学院（原浙江美术学院），该校于 1963 年开始招生书法专业人才，1979 年又率先招收全国首批书法专业硕士。1995 年，首都师范大学开始招收全国第一届从事书法研究的博士生，1999 年，该校又接收了全国第一个从事书法研究的博士后入站。2011 年，教育部下发《关于开展中小学书法教育的意见》。2013 年，教育部印发《中小学书法教育指导纲要》。2014 年，相关部门审核通过义务教育三至六年级《书法练习指导》教材。由此，我国构建起中小学书法基础教育、大学本科书法专业教育以及书法研究生教育的完整体系。"书法学（130405T）"的设置，对培养我国当代书法专业人才起到了重要的指导和推进作用。目前，我国已有百余所大学招生培

养书法专业的本科人才。书法学专业旨在培养具有丰富的书法学科专业知识、较强的书法专业技能、较为宽阔的文化视野、良好的综合素质和创新能力，能够胜任书法创作、书法理论研究、书法教学以及书法艺术的综合应用等工作的实用型高级专门人才。书法学专业要求学生系统掌握书法基本理论、基本知识和基本技能，具有书法创作和研究的基本能力、书法欣赏及评价的能力。

然而，在如此重要的大学本科书法教育阶段，目前全国缺乏一套知识体系完整且真正实用的书法专业教材。出版一套在书法学核心课程方面教学内容相对统一，在书法技能、文化素养和创新发展等方面又相对统一的教材刻不容缓。有鉴于此，湖南大学出版社聘请中国美术学院、中央美术学院、湖北美术学院、广州美术学院、西安美术学院、四川美术学院等美术院校，以及中南大学、西安工业大学、首都师范大学、杭州师范大学等综合性大学及师范院校在内的六十多所大学八十多位书法教学一线的教授、副教授及书法专业博士担任主编和副主编，编写《书法概论》《中国书法史》《古代书论导读》《书法鉴赏》《书法教学论》《碑帖导论》《诗词格律与创作》《文字学》《印学史论》《书法论文写作》《篆书临摹与创作》《隶书临摹与创作》《楷书临摹与创作》《行书临摹与创作》《草书临摹与创作》《篆刻临摹与创作》这十六册高等院校书法专业教材。这套教材的主编、副主编以及参编人员都是当前高等书法教育一线的骨干力量，也是体现当前高等书法教育教学内容、教学方法和书法人才培养定位的核心人员，他们代表了书法学科的前沿，所编写的教材体现了书法学科的最新成果和发展动态。这套教材的出版，将促进我国当代书法高等教育的学科发展，为培养书法专业人才起到很好的指导作用。

当然，尽管整套教材有统一的安排和合理的分工，但时间仓促，且没有参考的蓝本，本书难免存在诸多不足，恳请大家多多指正，以便我们进一步完善补充，为当代书法学科建设和书法专业的人才培养作出应有的贡献。

向　彬　沈　浩　于唯德
2020 年 9 月 1 日

序　言

穷源竟流　转益多师

　　书法艺术作为中国优秀的传统文化瑰宝，以文字为载体，文化为依托，文学为内容，艺术为表现，记录了华夏大地几千年悠久而灿烂的文明，寄托了中华儿女绵长而深远的情怀，展现了中华民族独特的审美意识和生生不息的创造精神。它始终以人文精神的传承和延替为核心，强调"天人合一"的理想境界，讲求理性思考与感性创造的交织会通，追求在穷极观照、心有物冥、内外兼修的过程中体验生命价值，寻求精神家园。

　　时至今日，伴随着一次又一次的朝代更替，时代演进，中国书法应时应势、应事应人，书风绚烂纷呈。随着书法史、书法理论研究的不断展开和深化，传统赋予我们今天艺术实践可借鉴和吸收的元素越来越多。面对着古代传统取之不尽、用之不竭的资源，面对着西方艺术思潮的大量涌入，我们究竟如何自持，如何笃行，在守正中创新，在开拓中进取？

　　中国传统书法的学习强调"源流"的观念，"信而好古"是华夏民族独特的文化心理和价值认同。因而，以师法先贤、临摹历代名迹为手段的师古即成为中国传统书法学习的不二法门。锤炼技法，传承风格，积累和提升艺术实践的感受和能力，以此与古人通消息，与传统文化精神相会通。米芾从"集古字"取诸家之长到"既老始自成家，人见之，不知以何为祖也"，宋曹主张学书"必以古人为法，而后能悟生于古法之外也。悟生于古法之外，而后能自我作古，以立我法也"。皆是很好的例子，中国高等书法教育开创人之一的沙孟海先生更以"穷源竟流"作为学古习书的重要经验。

　　中国的传统书法学习亦强调"技道"观，其中带有非常浓厚的方法论色彩。古人依"法"（笔法、章法、字法、墨法等）入门。唐代张怀瓘《六体书论》云："学必有法，成则无体，欲探其奥，先识其门。有知其门不知其奥，未有不得其法而得其能者。"学书者从法入，至无定法、变法、创法，进而实现"技"的自然，构筑悟道的基础。传统书法之"道"有多重内涵：一、书法艺术的规律和原则。南朝齐王僧虔所言"书之妙道，神采为上"，即为此意。唐虞世南所云"故知书道之妙，必资神遇，不可力求也"，又云"学者心悟于至道，则书契于无为"，亦是此意。二、指代人生观、世界观等。唐张怀瓘《书断》云："文章之为用，必假乎书，书之为征，其合道乎，故能发挥文者，莫近乎书。"三、自然之道，一切事物的本源。清代刘熙载《艺概·书概》之"艺者，道之形也"，即言此。习书者对"技"反复锤炼、执着探索，始终追求艺道合一、技道两进的最高境界，进而深刻感悟人生之"道"及世界万物运行发展之普遍规律。

　　楷书临摹与创作自古到今都是书法学习的关键环节，古代书家从师古继承到师心通变，伴随其一生，在人书俱老中谋求庄周

梦蝶的化机，同时也以此修悟立身之本。古代官学和私学的书法教育都对楷书学习有明确的要求。《宋史》卷一百五十七《志第一百一十·选举三》有记载："书学生，习篆、隶、草三体，明《说文》《字说》《尔雅》《博雅》《方言》，兼通《论语》《孟子》义，愿占大经者听。篆以古文、大小二篆为法，隶（楷书）以二王、欧、虞、颜、柳真行为法，草以章草、张芝九体为法。"《道光遵义府志》记载明末母扬祖《社学规条》对于楷书学习的规定："入门先摹端楷点画透露之帖，方有规矩可寻。先临唐宋帖，后临晋帖。先学大字，次学中书，次小楷。先楷书，次行书，次草书，不可凌乱，未有楷法不工而工行草书者也。盖字之起止向背，映照疏密，斜正大小诸法，备于楷书，笔法既熟之后，或晋或宋或元，投其所好，都可成家。但点画波磔，要从人指受，不可师心乱涂。"此中揭示了明人对学习楷书重要性的认识。而清代大儒曾国藩在家书中对其子习楷书提出了更加明确的要求："若一日能作楷书一万，少则七八千，愈多愈熟，则手腕毫不费力。将来以之为学，则手抄群书，以之从政，则案无留牍。无穷受用者，皆自写字之匀而且捷生出。"个中可见古代楷书教学的状态和要求。

1963 年，中国美术学院创立了书法专业，楷书课程是书法实践课的重要组成部分，旨在引导学生了解楷书源流、风格因革，借鉴名迹、熔铸古今，以求推陈出新、自成面貌。沙孟海先生在《与刘江书》中专门提到楷书的学习，"听说全国书展正楷极少，我们对于正楷功夫应加以重视。是否各人就魏晋南北朝隋唐时代典型作品中选取一二种经常临习，这也是基础。所谓典型作品，应将刻手不佳的碑版除外。刻手不佳的碑版非无可以取法之处，但只供参考，不作为正式临习

对象。这也许是我的偏见。"其中对如何学习如何取法提出了很好的建议。此外，沙孟海先生在《书法史上的若干问题》一文中还阐述了真书起源的问题，碑版的写手刻手问题，都对我们今天的楷书教学深有启发。

中国的高等书法教育经过五十余年的发展，立足中国书法的客观发展规律，在继承和总结传统书法教育、新时代前辈师者教学经验的基础上，在教学中更加强调学科教学的学理性，引导学生以学养书、体用合一，以系统的楷书发展史观引领楷书实践，以"穷源竟流"本立道生，"转益多师"博取约守的观念和方法引导师古、融通和创变，力求以全面的识见，专业的思考和扎实系统的实践能力锤炼艺术品格。通过楷书课程学习，学生更加深刻地理解楷书的文化价值和艺术价值，体悟楷书作为书体，在顺应社会发展过程中的孕育、发展和成熟；作为艺术，在技进于道的过程中，艺术内涵不断得以理性提炼的结果；作为文化，在社会发展中展现助教化、重人伦的人文精神。

楷书课程分为楷书临摹、楷书临摹及其创作、楷书创作三个阶段。课程展开以楷书发展史的梳理为统领，第一阶段的楷书临摹以一至两个经典楷书作品的精准临摹为主，强调通过对形质的准确把握，掌握楷书书写的一般技法规律，实现在自然书写下技法的熟练运用。第二阶段楷书临摹及其创作是从楷书临摹向楷书创作过渡的重要阶段，强调在第一阶段课程要求的基础上，从关注形质强调局部精准向注重神采重视整体把控转化，从专精一家向博采众长转化，从师古入帖向师心出帖转化。要求学生以精准临摹深入传统，以系统临摹感悟规律，以比较临摹强化表现，以融会贯通实现创造，从而达到观察力、感悟力、表现力、创造力的全面提升。第三阶段楷书创作是毕业阶段对楷书实践的

全面总结，强调实践的综合运用能力，通变创造能力，在扎实全面的基础上，逐渐形成高品位、个性化的审美趋向。

"以学养书"体用合一

中国高等书法教育的创始人之一陆维钊先生曾经有过这样一段话："不能光埋头写字刻印，首先要紧的是道德学问，少了这个就立不住。古今没有无学问的大书家，浙江就有这样的传统，从徐青藤、赵㧑叔到近代诸家，他们的艺术造诣都是扎根在学问的基础上的。一般人只知道沙孟海先生字写得好，哪里知道他学问深醇，才有这样的成就。'字如其人'，就是这个道理。"沙孟海在《与刘江书》中也提出"一般书人，学好一种碑帖，也能站得住。作为专业书家，要求应更高些。就是除技法外必须有一门学问做基础，或是文学，或是哲理，或是史事传记，或是金石考古……"因而，中国高等书法教育开创之初，在老一辈教育家们的倡导之下就十分强调"以学养书"。然而，陆维钊先生还曾讲过："我对书画、对古文，都是一个主见，就是实践。理论讲得头头是道，一条二条，而实践不行，是靠不住的。相反，实践不错，理论一看就明白了，无须多说的。"综上可见，书法教育所倡导的"以学养书"，绝非只是技能和知识的具备，而是"体用合一"，实践与理论的互通和相辅相成，是治学与创艺在观念和方法上的相通，以理论研究培养思考能力、引导实践，以实践检验理论研究的成果，是为专业书法实践教学的方法论。

在教学中，重视将楷书实践与文字学、金石学、历史、哲学、文学艺术理论等进行有机结合，综合思考，系统实践。以实践技巧的锤炼来全面提高审美情趣，陶冶性情，以书化人。启发学生在传统文化的大背景下客观而辩证地思考传统，理解经典，深入挖掘传统书法的人文价值和创造精神。沙孟海曾在《清代书法概说》中以自身学习经历举了一个很好的例子，他讲到十七八岁时读康有为的《广艺舟双楫》，相信其中言论，便遵照《学叙篇》的启示学书，从《龙门造像》入手，但发现其中横画收笔，多是一刀切齐，毛笔就写不出来，从而引发了他对刻手问题的思考和研究。而这一问题的提出也为今天的楷书教学提供了非常重要的参考。文中沙孟海先生还对康有为及《广艺舟双楫》提出己见，他认为康有为"面临新事物，产生激情，矫枉过正，主张太过"，康有为对碑与帖的认识缺乏公允，但其领先宣传启迪之功应该肯定，一些偏激的论点受时代的局限，具体问题应该具体分析。此例充分展现了沙孟海先生立足于理论和实践的客观分析、综合思考。而沙孟海先生对隋代楷书所进行的精准概括，关注文字源流、艺术风格因革，以及史实、文化影响，将隋代楷书承上启下的艺术特色清晰而准确地落实在魏晋南北朝以及隋、唐的典型书法作品上，这既是关于书法史的逻辑推演和理性归纳，更是其耕耘砚田几十年、心手相应的体悟和心得。

"穷源竟流"本立道生

在楷书临摹与创作课程中，我们强调以"穷源竟流"为理念的思考与实践。沙孟海先生在学术研究和创作上就十分强调"穷源竟流"，他在《我的学书经历和体会》中讲道："什么叫穷源？要看出这一碑帖体势从哪里出来，作者用什么方法学习古人，吸收精华？什么叫竟流？要找寻这一碑帖给予后来的影响如何？哪一家继承得最好？"沙孟海对于隋代楷书的风格研究便是按这样的理路展开的，他总结隋代楷书的四路面貌："第一，平正和美一路。从二王出来，以智永、丁道护为代表，下开虞世南、殷令名。第二，峻严

方饬一路。从北魏出来，以《董美人墓志》《苏孝慈墓志铭》为代表，下开欧阳询父子。第三，浑厚圆劲一路。从北齐《泰山金刚经》《文殊般若碑》《隽敬碑阴》出来，以《曹植庙碑》《章仇禹生造像》为代表，下开颜真卿。第四，秀朗细挺一路。结法也从北齐出来，由于运笔细挺，另成一种境界，以《龙藏寺碑》为代表，下开褚遂良、二薛。"从表面看这是论书法本体的问题，呈现诸帖间的相互关系，实则是一个更为宏阔的学术视野。从中国书法史的发展来看，隋代书法恰好处在这样一个承上启下的阶段，也因此形成了时代风格。而一个时代的风格又恰是由百家争鸣、百花齐放的集成和淘沙形成的，所以时代风格的形成中贯穿着承袭、酝酿、萌生和发展各个阶段，个体风格的形成也同样如此，这是事物发展的普遍规律。沙孟海还经常举颜真卿书法的例子来阐明其中的道理。他曾言："各种文艺风格的形成，各有所因。唐人讲究字样学，颜氏是齐鲁旧族，接连几代钻研古文字学与书法，看颜真卿晚年书势，很明显出自汉隶，在北齐碑、隋碑中间一直有这一体系，如《泰山金刚经》《文殊般若碑》《曹植庙碑》，皆与颜字有密切关系。颜真卿书法是综合五百年来雄浑刚健一派之大成，所以独步一时，绝不是空中掉下来的。"沙孟海先生坦言自己正是用这样的方法对待历代书法和学习历代书法的。因而，今天我们看沙孟海先生对隋代楷书的研究，其价值并不仅仅在于提醒学生在取法魏碑、唐楷的同时，还可关注和学习隋碑，而更在于通过对隋碑的关注和研究去引发对中国书法内在发展规律的探寻和对如何借古开今的思考。

基于这样的理路，我们在教学中研究一个时代的书法，师法一个书家的作品，学习各个碑帖，都强调将个体放在历史发展的构架中分析其特点，掌握其技法，研究其价值，

观察的是以风格为基础的内在体势的关联和发展，寻求的是"常"与"变"的关系，体悟的是入古出新的境界和方法，追求的是内在的化用和融通。正所谓本立而道生。

"转益多师"博取约守

纵观书法史，传统书家中有基本专注一家，在似与不似的师古中渐立面貌的，但更多则是在师古追今、博取约守中而自成一格的。古人受客观条件的制约，可以博取的资源远不如今人，"转益多师"也基本靠机缘，因而其"博取"往往是非系统，缺乏逻辑性的，所以古人通常以一生的内修来获得顿悟，寻求庄周梦蝶的化机，最终实现人书俱老。沙孟海在谈他的学书经历和体会时也谈到了他的博取，即"转益多师"。从少年时在帖与碑中"彷徨寻索"，到师从钱太希，再到青年时追慕沈曾植，请教吴昌硕、康有为，师从冯君木等，他在不断的访谒求教和自悟中，广涉碑与帖，对篆隶楷行草诸体用功，熔古铸今，约守自化，形成了其古拙朴茂、雄浑博大的独特艺术风格，而其中他对北碑和颜真卿楷书的感悟和涉猎具有非常重要的作用。

清代杨守敬《学书迩言》中有云："宋、元以下，行草或能自立面目，而楷书之风格替矣。"对于一个书家而言，楷书创作立风格较难，这样的困惑古人有之，今人更甚，所以在全国各类书法展上总是行草居多，楷书较少。清人王澍在《论书剩语》中有一段话值得我们在楷书教学中参考："晋、唐小楷，经宋元来，千临百模，不唯妙处全无，并其形状亦失。惟唐人碑刻，虽经剥蚀，而其存者去真迹仅隔一纸，犹可见古人妙处。从此学之，上可追踪魏、晋，下亦不失宋、元。"此番论述客观且具有实践性，只言片语中蕴含着从晋唐到宋元的历史跨度，读懂所谓"妙处"的深度，揭示"上可追踪，下亦不

失"的理路，也提出了关于学书路径的建议。魏晋以降，各个朝代的书法时代特征鲜明，各有所重，书法史的研究为习书者梳通中国书法的发展脉络，拓展了实践的空间。中国传统艺术的传习皆强调师古、师造化，但无论是师古还是师造化皆为"中得心源"，强调的是内心的感悟。因而，师古便不仅仅是传技法、得风格的问题，而是感受力、表现力和创造力的培养和提升。从"会"到"懂"，从"法"及"道"，只有通过"转益多师""博采众长"，方能在约守中实现融会贯通，进而"书通则变"创造独立的风格。

那么，在教学中我们如何引导学生"转益多师"？沙孟海先生对隋代楷书的研究可给予我们一些启示。今人习书当然也可以凭个人喜好博采众长，未必不成功。但是从教育的角度，尤其针对专业书法教学，今天历史的赠予，人文研究的贡献，科技创造的可能，赋予了"转益多师"更多的条件。沙孟海先生对隋代楷书的理性梳理、逻辑分析，既是一种研究的框架，又是一个实践的范式。对书体源流、技法演进、风格因革作"穷源竟流"的梳理分析，为实践的"转益多师"提供一个纵向、横向，系统化、体系化的资源。"转益多师"既可在上追下溯中求同存异，观察和体悟，若从《董美人墓志》《苏孝慈墓志铭》入，上追北魏《张猛龙碑》《元桢墓志》等，下溯欧阳询父子；也可在差异类比中务本求道，体会时代气息积累书写感受，若取

《启法寺碑》《董美人墓志》《龙藏寺碑》《曹植庙碑》等。当然，这些都仅仅是一个例子，学生可按照这样的理路，遵循取法乎上、循序渐进，适合个性的原则展开实践。诚如刘熙载《艺概》所言："与天为徒，与古为徒，皆学书者所有事也。天，当观于其章；古，当观于其变。"学书者可在师古观变中提高眼力，在"穷源竟流""转益多师"的实践中提升驾驭笔的能力，最终会通于心，归于"坐忘"，所谓"堕肢体，黜聪明，离形去知，同于大通""法本无法，贵乎会通"。

随着社会的发展，文化的繁荣，我们所面临的文化艺术环境比古人的要复杂得多。传统给予我们丰厚的积累，对于善用者，传统是取之不尽的财富，反之传统即成为沉重的包袱。今天，我们学习书法，实物范本的积累越来越多，思路越来越活跃，同时受到的干扰也越来越大。在教学中我们坚持实践与理论相结合，规律与个性相结合，艺术教育与文化传授相结合，努力在"法"与"道"，"会"与"懂"之间构筑起了书法作为学科的"学理"逻辑，旨在深入传统，探究文字与书体源流，体悟艺术因革，追求品学、艺理、古今之通，熔古铸今，自成面貌。避免以简单的"拿来主义"照搬历史，避免流于表面和浅薄，引导学生从纷乱复杂的传统中提炼其中的本质和规律，感悟时代气息，把握时代审美和时代精神，以一种专业的态度，与古为徒，借古开今。

沈 浩

2022.3.20

目　次

第一章 绪 论

从楷书的文化特征和艺术特点切入，一方面，厘清楷书在中国书法发展史中所呈现的脉络，从宏观上更加深入地认识楷书在不同历史时期的发展与嬗变。另一方面，从楷书学习的角度出发，观古而知今，探求书法实践的学理内涵，构建楷书实践的方法论，进而引导学生以独立的学术思考，重新审视前人的识见，以符合规律、彰显个性的书法实践，借古开今，从而更加立体深入地认识楷书。

"楷书临摹与创作"是大学书法教学中的一门核心课程，分为楷书临摹与楷书创作两个主要阶段。课程强调深入经典，博采约取，将师古与师心融为一体，从中体悟中国传统书法的"技道观""源流观""修身观"，以及中华民族独特的审美意识和文化精神，真正达到古今、艺理、品学的会通。引导学生系统梳理楷书发展历史，由技入道，从局部到整体，从专精到博采，从入帖到出帖，努力探索书法实践的规律。带领学生以精准临摹深入传统，以系统临摹感悟规律，以比较临摹强化表现，以融会贯通实现创造，实现观察力、感悟力、表现力、创造力的全面提升。

中国书法在几千年的发展历程中，承载着华夏民族的审美意识、核心价值和文化精神。从文字到书写内容、技法观念、审美情趣，乃至技进于道的感悟和升华，其根源是具有鲜明民族性，具有引领社会发展的人文思想。它与书法实践紧密结合，从形而上的思想会通，到形而下的内容书写，以书化人，书以载道，形成了中国书法独特的"技道观""源流观"和"修身观"。书法教学既授予学生以技能和知识，同时也实现育人、化人的目的。在教学中一味强调技术而忽视文化对书法的作用，或者单纯以西方艺术的思维方式来解读中国书法，即只强调观念、形式，都是对传统书法本质和规律的偏离。书法课程重视书法作为传统文化载体，文化与艺术二位一体的独特身份，由表及里地进行传授，重视系统性、学科性，强调内在关联性。通过实践技巧的锤炼，全面提高审美情趣，陶冶性情，启发学生在传统文化的大背景下思考书法、认识传统、理解经典，进而深入挖掘传统书法的人文价值和创造精神。

古代书法教育受各种客观条件的制约，以师徒授受为主要方式，基本以个人经验的传授为主。教学内容以及教学方法几乎完全依赖于师傅的眼界、修养、能力和实践经验，教学内容的系统性较弱，教学方法的个人色彩较浓。

当前，社会发展使得书法经典和传统已不再像古代那样只为少数人所占有，人们可以从各种渠道获取所需的信息和资源。对于书法学习而言，资源量已不是影响学习成效的主要因素，关键在于学习的态度、习惯和方法。像古人那样将书写作为生活方式的状态已不再具有普遍性，但持之以恒的学习态度，熟能生巧的学习习惯依然是书法学有所成的基础，但就高等书法教学而言最关键的还是理念和方法。

古人习书，水滴石穿几十年得以自化，而如今大学课程教学要求在相对较短的时间内初现成果，这必然是具有挑战性的。当前高校书法实践教学存在的主要问题是实践与理论脱节、临摹与创作脱节，造成的原因主要有重技轻文，艺理脱节；知识碎片，融通缺乏；知行错位，学理欠明。

因而，本课程旨在通过系统化、学理化传授，并辅之以合理、有效的训练方法，用创作意识引领临摹实践，传导取法乎上、循序渐进、穷源竟流、转益多师、因材施教的教学理念，揭示传统书法的艺术内涵和发展规律，打开治学和艺术创作的门径。

一、取法乎上

在临本选择上，首选艺术品格高、风格特点鲜明，在书体发展史中具有经典性的作品范本（通常以宋代以前的作品为主要范围，元明清时期作品为拓展范围）。结合碑帖金石学研究选择拓本、版本俱佳的临本。

二、循序渐进

以楷书发展史为背景，按照由易入难实践教

学，从有章可循到循序渐进；教学手段由注重局部向强调整体转换，从立足临摹向引导创作转化。

三、穷源竟流

在楷书发展史的学理框架内，对同一书家作品、同一风格流派作纵向梳理，将个体放在历史发展的构架中分析其特点，掌握其技法，研究其价值，感悟其"常"与"变"。

四、转益多师

以书法史为基础，对不同碑帖、不同书家、不同风格流派作比较研究和书写实践，强化特点，增强书写表现力，积累书写体验，感悟书写规律，获取融通资源。

五、因材施教

课程通过讲解、点评、示范等一系列既面向集体，又针对个体发展的教学手段，一方面引导学生通过理论梳理掌握传统书法的发展规律，另一方面通过临摹实践的专精博采提升驾驭毛笔的能力，掌握艺术表现和书法创作的方法，并从规律出发，寻求适合个性发展的融通点，使学生通过不同方式的系统临摹，达到从量变到质变的提升，实现楷书临摹与创作的课程要求。

从技术层面上讲，古代师徒授受模式的书法教学强调的是通过相对漫长的学书过程来逐步深化对书法的认识。而对于如今大学书法教学而言，在有限的时间内，既要呈现教学的短期成果，又要为学生的长远发展奠定基础，开启治学门径。因而在教学方法上我们强调应遵循以下三个原则。

坚持实践与理论相结合。将书法实践还原于书体发展史的学理框架，对技法、风格进行纵向、横向的系统分析，并展开实临、意临、比较临摹、模仿创作乃至创作等实践活动。同时结合文字学、金石学等进行综合研究，着重强调实践与理论的关联性。

坚持规律与个性相结合。在教学中重视传统范本使用的科学化、系统化。展开以创作意识为先导，针对历代经典作品的系统临摹，从中感悟和总结书法实践的基本规律。同时因材施教，从学生的审美个性和艺术潜质出发，强化艺术个性，引导其创造性转化。

坚持艺术教学与文化传授相结合。强调中国书法的视觉艺术特点与其文化性的内在关联性，结合文、史、哲等理解传统书法技法和风格的演进与人文思想发展的深层次关系，注重艺术实践能力的提高和艺术品格、文化修养的提升，真正理解和感悟中国书法的文化内涵和艺术精神。

第一节　楷书的文化定义

书法既是我国特有的艺术门类，也是中华文化的重要基因，其发展和繁荣建立在汉字的产生与演进的基础之上。文字的演进史亦是书体的发展史，在中华文明五千年的历史长河中，逐步形成了篆书、隶书、草书、行书、楷书这五种书体，它们共同构建了璀璨辉煌的书法史。其中，楷书的形成时间相对较晚，经过了漫长的历史进程，从汉代绵延至隋唐，楷书才建立起一套成熟的字形规范。与此同时，汉字字体演化也宣告结束。

"汉字的'写'与'认'的不断作用与反作用，不断矛盾运动促进了汉字的演变。"郭绍虞提出了汉字字体演变的根本原因是解决"书写"与"辨认"的矛盾。而楷书笔法的完备，则使得汉字"辨认"与"书写"的矛盾得到了完美的解决。其技法构建在实现书写便利、满足实用的同时，还为书法在艺术表现方面的开拓提供了扎实的物质基础。

那么，作为较晚成熟的书体，楷书名称本应是很容易辨识清楚的。然而，在书法的发展过程中，"楷书"在相当长的一段时间内，其名称与其所指不断地发生着更迭变化，"楷"究竟指什么？古代书论中所提及的"正书""真书""正楷""正隶"等，皆可指代我们今天的"楷书"，而"楷书"之名亦可指代其他诸体。因此，我们需要将"楷书"这一名称的源流及发展作进一步阐释。

《辞源》这样定义楷书："也称真书、正书。汉字字体之一。减省隶书之波磔而成，形体方正，笔画平直。"显然，此定义过于简单笼统，并不能全面概括楷书所具有的特征。

从"楷书"的字义上看，应囊括两种含义。

一、具有法度的、可作楷模的法书

因"楷"字本身就含有法度、范式、楷模的意思，故凡有法度之书皆可称作"楷书"。《说文》讲"楷，木也，孔子冢盖树之者。从木，皆声"。按："楷"，即黄连木，由于黄连木具有刚硬的特性，故后来借喻人的品格刚直。如《人物志·体别》用"强楷坚劲，用在祯干，失在专固"形容人的品格刚毅，如黄连木一样不易弯折，为世典范，故有"典范""法式"的意义。《礼记·儒行》："今世行之，后世以为楷。"《晋书·齐王收传》："清和平允，亲贤好施，爱经籍，能属文，善尺牍，为世所楷。"其"楷"皆为后世典范的意思。"楷"被用来指描述文字风格，专指具有典范意味，在种种变化中体现具有不变的特征的文字。从前面的分析可知文字初用"楷"之名，当是从"辨认"角度来讲，指"辨认清晰的"而"有法则"的文字。[1]

在历代书论中，亦不乏这样的例子。

卫恒《书势》云："王次仲始作楷法，是八分为楷也。"又云："'伯英下笔必为楷则'，是草为楷也。"

张怀瓘《书断》卷上"八分"条，称八分"本谓之楷书。楷者，法也，式也，模也"。

刘熙载《艺概·书概》云："楷无定名，不独正书当之。汉北海敬王睦善史书，世以为楷，是大篆可谓楷也。"

由此可见，古往今来，楷书所包含的意义十分广泛，历史上曾有将不同时代流行的"大篆""八分""草书"都称为楷者，这里的"楷"即是"法度""楷模"之意。即书写精严且有约定的法式和规矩，可作为学书者模范的书体，皆可称之为"楷书"，并非某一书体的定名。

二、与篆书、隶书、草书、行书并列的书体

这一含义的楷书，也称真书、正书、正楷、今隶。楷书作为一种书体的名称，最早见于羊欣的《采古来能书人名》："（韦）诞字仲将，京兆人，善楷书，汉魏宫馆宝器，皆是（韦）诞手写。"韦诞是汉末时期的著名书家，他所擅长的"楷书"今虽已不得见，不知是否就是今天的"楷书"，但据载同时期的书家钟繇曾向他苦求笔法。《宣和书谱》中又讲到："字法之变，至隶极矣……有王次仲者，始以隶字作楷法。所谓楷法者，今之正书也……降及三国钟繇者，乃有《贺捷表》，备尽法度，为正书之祖。"可知羊欣所指的"楷书"是从八分（书隶书）中脱胎而来的一种新字体，即今天所指的楷书。再如东晋的王羲之，其传世书迹皆为楷书、行书、今草，偶有章草，并没有像汉碑的隶书，而《晋书·王羲之传》说他"善隶书，为古今之冠"，可见这里的隶书也是指楷书。[2] 楷书，是紧扣汉隶的规矩法度，而追求形体美的一种书体。汉末、三国时期，汉隶的书写逐渐变波磔为撇、捺，且有了"侧"（点）、"掠"（长撇）、"啄"（短撇）、"提"（直钩）等笔画，结构上也更趋严整。

潘伯鹰在《中国书法简论》中说："它们（草书和楷书）在形体上，由隶书衍进，固是无待多言的事实，尤其在技法上，更是隶法的各种变化"。秦汉魏晋时期，字体演进纷繁复杂，各种书体的名称随着新书体的产生而发生着变化。比如，今草出现以后，将以前字字独立、带有波磔的草书称"章草"加以区别，楷书出现以后，为了区别于蚕头燕尾的"古隶"，遂将这一新书体命名为"今隶"。明代陶宗仪《书史会要》卷一《秦》云："建初中以隶书为楷法，本一书而二名。钟、王变体，始有古隶、今隶之分，则楷、隶别为二书。夫以古法为隶，今法为楷，可也。"由此可见，自钟、王之后，楷书的名称定义也愈加清晰，逐渐从隶书分化出去。到了唐代，楷书尽管繁盛空前，但关于其名所指还未见统一，徐浩在《论书》中言："钟善正书，张称草圣"，李嗣真的《书后品》中有"元常正隶"等论述，所

(1) 姚宇亮."魏晋古法"源流析论［D］.杭州：浙江大学出版社，2007：132.

(2) 沙孟海.沙孟海论书文集［M］.上海：上海书画出版社，1997：528.

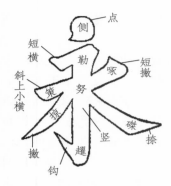

图1-1 "永字八法"示意图

说"正书""正隶"皆是楷书。直到唐代后期，楷书才逐渐名实相应。但楷书的别称却一直被使用，在宋代的书论中，用"正书""真书"等来指代"楷书"的例子亦不在少数。如苏轼《论书》所言"书法备于正书，溢而为行草。未能正书，而能行草，犹未尝庄语，而辄放言，无是道也"即是。直至元代以后，"楷书"的名称才真正得到广泛使用，深入人心，一直沿用至今。

在五体中，楷书与篆隶书皆属于静态书体，人们对其点画所具有的固定形态加以具体的定义，形成"永字八法"："侧""勒""努""趯""策""掠""啄""磔"（图1-1）。进一步强化了楷书的形态特征。随着历史的不断发展，因书写的便捷性，楷书逐渐取代了篆书、隶书，成为最广泛的一种应用书体，常用于公文书写、刻碑勒铭、科举考试等正式的庄重的场合。相较于篆书、隶书，楷书成熟相对较晚，其技法的发展也较为完备。在书法的发展与沿革中，楷书的技法既有源出篆、隶的艺术特征，又与行书、草书联系密切。可以说，对于书法的学习而言，在篆、隶、楷、行、草五种书体中，楷书既是奠基石又是桥梁木，其作用不可小觑。

第二节　历代关于楷书学习的方法与观念

古代社会对于书法的传授方式，从书法在审美上的自觉开始，以家学熏陶、师徒授受、私淑承传为最主要的传播途径。就家学而言，东晋时期，最著名的"父子相传"非"二王"莫属。东晋中晚期，王献之书风渐盛，主要的受众群体是文人士族，而书迹传播多在其亲戚朋友中直接展开，故而学习其书者几乎为与其有紧密关系之人。羊欣为王献之的外甥，虞龢《论书表》讲到："子敬为吴兴，羊欣父不疑为乌程令，欣时年十五六，书已有意，为子敬所知。子敬往县，入欣斋，欣衣白新绢裙昼眠，子敬因书其裙幅及带。欣觉欢乐，遂宝之。"可见，作为舅舅，王献之对其外甥羊欣喜爱有加，在羊欣入睡时，在其裙幅上留下墨宝。而羊欣更是将王书学得惟妙惟肖，时人谓之曰："买王得羊，不失所望。"此外，谢灵运作为王献之的舅外孙，也深受其家法熏染，虞龢《论书表》云："谢灵运母刘氏，子敬之甥。故灵运能书，而特多王法。"可见其书法是对王献之书法的传承。再如元代的赵孟頫，其妻管道升，其子赵雍亦是受家学所养。因此，家学作为最直接的书法传授方式，在古代有着极为广泛的影响与作用。

一、取法历代名家，临摹经典作品

不同取法对象往往有不同的书学观、书风和审美的追求，因而书法的取法问题一直以来都为历代书家所关注。在对楷书的认识上，不同的历史时期，也有着不尽相同的看法。以魏晋书风为例，钟、王一直被历代习书者视为圭臬。唐人习字多以钟、王为基础，尤其是"二王"书风，逐渐成为唐人学书的一条必经之路。从今天所见的敦煌遗书中，《瞻近帖》、《龙保帖》（图1-2）等作品可以看到"二王"书作为直接的取法范本为唐人所学。而敦煌地区由于寺院抄经的需要，培养了大批抄经人才，在敦煌残纸中，有的仅一字就重复了20遍，布满了整张纸，可见其采用的是重复书写的训练方式。

唐代不仅留下了大量摹勒晋人的法书墨迹（图1-3），也在书法的沿革发展上延续着"二王"的书风。对于楷书的学习，由唐入晋的思想逐渐为后世所认同。南宋的赵孟坚曾明确提出，学晋须从唐入。

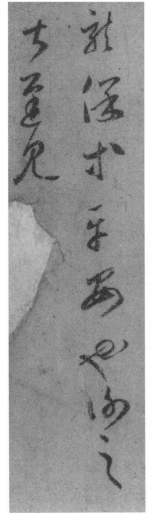

图 1-2 《龙保帖》

图 1-4 《雁塔圣教序》

他认为书法要立"间架墙壁"，若不从唐而入晋，就会陷入"画虎类犬"的困境，并指出在楷书的学习上，需从初唐欧阳询《化度寺碑》《九成宫醴泉铭》以及虞世南《孔子庙堂碑》等作品入手。

有唐一代，帝王笃好书法，而国力之强盛，亦前所未有，这为书法艺术的振兴光大创造了良好的客观条件，加之摹勒碑刻铭所书所撰多为歌功颂德之事，书者恭敬从命，刻者亦不敢怠慢，所选皆一时之好手。因而其书作为世所重，碑刻墨迹甚夥，尤其以唐碑最负盛名。书手、刻手皆为历代之最。初唐的欧阳询、褚遂良、虞世南，中唐的颜真卿，晚唐的柳公权皆为朝中重臣，其书法为皇室所称道。而刻《雁塔圣教序》（图 1-4）的名手万文韶，技艺精湛，可谓分毫毕现，完美地再现了《雁塔圣教序》的神韵。加之唐代已有传拓之风，据记载，唐代的弘文馆、集贤院均设"拓书手"一职，如唐玄宗《华岳碑》上记有"天宝九载令御史大夫王供打百本以赐朝臣"，不难看出，这些都为唐碑的广泛流传奠定了坚实基础，亦为楷书的研习与传播打通了门径。直至今日，仍被诸多书家奉为学书不可绕过的关键环节。

二、唐楷是尚法的集大成者

作为尚法的集大成者，唐楷将前代楷书进一步发展，成为后世模范，千百年来，产生了极其广泛且深远的影响。自五代以来，研究唐楷成为书家之

图 1-3　晋人的法书墨迹

必修课，杨凝式宗欧阳询，颜真卿而自出新意。苏东坡则集众家所长，融颜真卿、李北海、柳公权、杨凝式于一炉。米芾少时则从颜、柳、欧、褚入手，董其昌对其小楷有评："小楷书乃雅致，自临帖者只在形骸，去之益远。当由未见古人真迹，自隔神化耳。宋时唯米芾有解。"可见其楷书之高逸，宋徽宗赵佶则师法褚遂良、薛稷，后创"瘦金体"。如此诸家不胜枚举，无不是法唐碑而名世的。

唐代楷书是楷书的极盛期，可谓名家名作荟萃，各种风格流派尽显。其中的诸多名作无论在点画和结构上，还是在气韵格调上，都是无可比拟的经典名篇，符合实用性与艺术性的双重需求。因此，此时的楷书学习无疑是要"借唐追晋"，只有根植于唐人楷书，才能够真正求得魏晋古法。

而唐代楷书的集大成者颜真卿，同样是习"二王"字的典范，由颜入王的学习方式作为由唐入晋的一种，在历史上亦曾有着广泛的认同，直至赵孟𫖯的出现，提出了幼童习字应直取"二王"的方式："若令子弟辈，自小便习'二王'楷法，如《黄庭经》《画赞》《洛神》《保母》等帖，不令一毫俗态先入以为主，如是而书不佳，吾未之信也。近世又随俗皆好颜书，颜书是书家大变，童子习之，直至白首往往不能化，遂成一种臃肿多肉之疾，无药可瘳，是皆慕名而不求实。向使书学二王，忠节似颜，亦复何伤……"

在赵孟𫖯之前，书家对"二王"的广泛推崇，也对赵孟𫖯提出回归"魏晋古法"产生了巨大影响，而他与其他书家所不同的是，他所关注的是王字与其他唐人尤其是颜书的差异，甚至在他看来，学习颜书会对童子造成负面影响，因此，赵孟𫖯所推崇的是未经唐及之后书家诠释加工的"魏晋古法"。可见，这一时期，对于楷书的学习观念，正在从"由唐入晋"的风潮向"直取二王"转变（图1-5）。

无论是由唐入晋还是直取二王，其旨归皆是对魏晋书风的追慕与继承。明代在前朝书法发展的基础上，对于楷书的学习更加兼容并蓄，既有对隋唐法度的承袭者，亦有对魏晋风度的精研者，祝允明便是两者皆善的典范。对唐楷与魏晋小楷的学习，祝允明一方面主张"沿晋游唐，守而勿失"；另一方面，他坚信"破却功夫，随人脚踵"

图1-5　赵孟𫖯书法作品

才能"不随人后"。他先习钟、王，后法隋唐，值得一提的是，除了对于《荐季直表》《黄庭经》《洛神赋十三行》等作品的用功之外，其学欧阳询、虞世南等唐人作品，并非仅以《九成宫醴泉铭》《孔子庙堂碑》为对象，而对刻帖中的诸多手札颇有所得，如虞世南《太清大观楼·大运帖》（图1-6）、欧阳询《太清大观楼·比年帖》等，足见其取法之广泛。广采博收、精益求精的学习形成了独具高格的祝氏楷书风貌，与此同时，他提出"功"与"性"的论断："有功无性，神采不生；有性无功，神采不实。"既要具备学习古人，深入传统的扎实基础，也要在书写中充分表达书家的情感与个性，才能神采焕然。

有清一代，朴学发展空前，随之而来，带动了金石考据学的大兴，书法与学术相互交织，书家与

图1-6 《太清大观楼·大运帖》

图1-7 王澍书法作品

学者身份兼容，使得众多有识之士不再迷信经典，不断发掘的汉、魏、唐碑刻，促使人们对历代法书的真伪问题提出了新的思考，"法书自晋、唐以来，墨迹多不可考"，加之刻帖的一再翻刻，点画尽失，长期以来的阁帖系统逐渐瓦解。在"求实""尚用"的思想下，许多书家学者对于魏晋楷书的态度发生了转变。

"晋人小楷于今之类帖，腐木湿鼓，了乏高韵，岂唯不得晋，并不得宋。"[1]

"晋、唐小楷，经宋、元来千临百模，不惟笔妙消亡，并其形都失。"

"小楷世传《黄庭经》《乐毅论》诸刻本，非失靡弱即太木僵，庐山面目不存宜久矣。"[2]

很明显，对于这些魏晋刻本的作品，人们开始

质疑甚至批评，不变的是对"古法"的追寻，以及对"求真"的探索。王澍（图1-7）针对晋唐小楷的失真问题，说道："晋书、唐小楷，至今日百无一真者，但令不失古法，便足爱玩，正不必硬差排一人以为证也。"[3]他认为小楷不分晋、唐，只要"古法"不失，便值得玩味。他以"古法"为重的观点将晋、唐小楷的界限削弱，不仅反映其对"真"的注重，还进一步将唐楷楷法也融入小楷的宗法范围内。"论晋、唐小楷于今日，但须问佳恶，不必辨真伪。数千年来，千临百摹，转相传刻，不惟精神笔法全失，并其形模亦尽易之。故求大楷于唐人碑碣，虽断蚀之余，仅有存者，犹见唐人本来面目。

魏晋时期，传世法书墨迹多以行草为主，且当时楷书作品多为小字，而传世钟、王小楷原迹早

(1) 王澍著；钱人龙订.竹云题跋［M］.北京：中华书局，1991：10.
(2) 钱沣.钱南园先生遗集.卷四，清同治十一年，刘崐长沙刻本.

(3) 王澍著；钱人龙订.竹云题跋［M］.北京：中华书局，1991：10.

已不存，无法窥测其真貌，加之经历代多次翻刻重摹，不但失去了原本的神采，甚至有些字形也面目全非。虽其中不乏艺术名篇，但风格迥异，笔法隐晦，结体多变，于初学者而言，难以上手把握。而唐人楷书碑刻尽管有些风化剥食，但其大多书刻皆精，与书作真迹不分伯仲，以此为本，可以探寻古人笔法，最终上追魏晋，下抵宋元。

继王澍后，翁方纲、陈玠、王宗炎、梁章钜、钱沣（图1-8）等人也都持类似观点，他们认为，晋、唐小楷刻帖失真。钱泳认为"藏帖不如看碑，与其临帖之假精神，不如看碑之真面目"[1]。梁巘亦有"学假晋字，不如学真唐碑"[2]的观点。此后，对唐人楷书的学习再度占据书坛一席之地，"初学书，先须大书，不得从小，此语出自卫夫人。至今学书者，皆知遵守，但不知彼时所学何帖耳？今人学书，且须从唐人入手，如欧阳之《九成宫醴泉铭》《皇甫碑》《温虞公碑》，颜之《多宝塔碑》，柳之《玄秘塔碑》，皆可为初学门径"。由此可见，清代中期，在晋唐小楷法帖失真和"赵、董"书风靡弱、空疏的大背景下，"骨力劲健"的唐碑书风成了学习楷书的不二之选，正如钱泳所说："今之学书者，自当以唐碑为宗。"

直至清代晚期，"碑学"日盛，书坛发生巨变，对于楷书而言，可谓"北碑兴而唐碑衰"。邓石如、包世臣等书家大力弘扬北碑，于传统帖学之外创立出雄强奇肆的碑派书风。道光之后，书坛"物穷思变"，"返于六朝"，北碑书风的兴起，可谓开时代之先河，一改前朝历代宗唐的书法风尚。碑学观念直接影响着书法的审美趣味，人们由原来对唐碑的"中和""端严""平稳"转向"险绝""峻峭""自由"的北碑意趣。

"魏晋去汉未远，故其书点画丝转自然，古意流露……唐宋人虽由此出，毕竟气味不同。"[3]持此类观点的书家学者皆以师法北碑为要旨，认为唐人书刻板拘谨，古意已离。邓石如（图1-9）、包世

图1-8 钱沣书法作品

臣、何绍基（图1-10）、杨守敬、康有为等书家皆身体力行，研习北碑，倡导北碑对于楷书古意的表达，而在一味地"尊魏卑唐"下，如康有为所言"若从唐人入手，则终身浅薄，无复有窥见古人之日"的论调在今天看来的确是失之偏颇。

三、近代楷书的发展

近现代以来，对于楷书的学习观念可谓在碑与帖的相互融通下，有着更加多元广泛的探索，思想观念不断更新，审美视域也更加包容。书家不再将碑学与帖学相互对立，而是兼收并蓄，在各自的认知中，有着不同的主张与取舍，其中，陆维钊、沙孟海无疑是先行者。

陆维钊《书法述要》有言："时人好尊魏抑唐，或尊唐抑魏，一偏之见，不可为训。盖各有所长，也各有所短，原可并行不悖，正如汉学、宋学不必相互攻讦也。前言魏碑长处，在其下笔朴重，结体舒展，章法变化错综。而唐碑则用笔道丽，结体整齐，章法匀净绵密（略有例外）。就学习而论，学魏而有得，则可入神化之境；学唐而有得，则能集众长，饶书卷气。"

(1) 崔尔平选编. 明清书论集[M]. 上海：上海辞书出版社，2011：1034.

(2) 崔尔平选编. 明清书论集[M]. 上海：上海辞书出版社，2011：898. "假晋字"指以晋、唐小楷为代表的法帖，"真唐碑"指唐代碑刻书法.

(3) 崔尔平选编. 明清书论集[M]. 上海：上海辞书出版社，2011：1221.

图1-9　邓石如书法作品　　　　图1-10　何绍基书法作品　　　　图1-11　《石门铭》

可见，对待楷书的学习方式，绝不是拘泥于唐或魏，每一时期的作品都具有其相应的艺术特色，也同样都有其各自存在的问题。陆维钊主张要为我所用，各取所长，"六朝人真书，好处在有古意，多变化"，他于六朝碑版用功极深，曾明确提出"六朝书法，用笔质重，结体舒展，章法变化错综，其中最为人称道的是《石门铭》（图1-11），次为《云峰山》《大基山》诸石刻。"

陆维钊又十分注重对帖的研习，自谓："碑可强其骨，帖可养其气。"一方面"择碑之长处，在其下笔朴重，结体舒展，章法匀净绵密；另一方面，根据"帖则用笔精熟，气韵生动"的特征，于《兰亭序》《圣教序》极力用功，年届八旬，仍对临摹重视有加，在其早年所临《兰亭序》后写道："余临兰亭一百五十通以后稍有所会，此为初学时所写，形神俱失，作为垂戒可也。"我们从陆老所临的诸通《兰亭序》（图1-12）中不难发现，其临摹的方式与思想在不断地发生变化，无论在笔法还是空间上，对于"形""神"的把握可谓"师其意而不泥其迹"，融铸碑与帖的双重特质，成为这一时期最具代表性的书坛大家。

图1-12　陆维钊临《兰亭序》

图 1-13 《修能图书馆记》

在书法学习中，树立经典意识，将问题具体化才能更好地有助于深入传统。对于楷书，沙孟海曾明确主张重点突破，举一反三，最好选取隋唐以前的好本子，重点临习，然后旁涉其他，他在实践中也是这样做的。沙孟海的书法远宗汉魏，近取宋明，于钟繇、王羲之、欧阳询、颜真卿、苏轼、黄庭坚诸家皆有用功。对于楷书沙孟海谈道："我们对正楷工夫应加重视。"并指出："就魏晋南北朝、隋唐时代典型作品中，选取一二种经常临习，这也是基础。所谓典型作品，应将刻手不佳的碑版除外。刻手不佳的碑版，非无可取之处，但只供参考，不可作正式临习对象，这也许是我的偏见。"这正是

他考察历代写与刻的众多作品，对照而作出的较为客观的科学结论。

沙孟海在中年时期及以前，以"但求平正""尚韵"为主，此时楷书作为其书作的主要书体占据着首要地位，无论从其《修能图书馆记》（图 1-13）、《陈君夫人墓志》、《宁波商会碑记》、《叶君墓志铭》等作品中还是从日记里都可窥见。中年以后，沙孟海以"既知平正，务追险绝"为追求，更多转向行草的创作，对北碑一派"尚势"的追慕不断加强，碑帖融合，探综众长，融会贯通，行以己意，故能沉雄茂密，变化多姿，气势磅礴，最终形成"雄强朴茂"的独特书风。

第三节　大学楷书教学的理念和方法

20世纪60年代，在浙江美术学院（今中国美术学院）首创中国高等教育书法专业，在潘天寿、陆维钊、沙孟海、诸乐三等制定的书法专业教学大纲中，楷书临摹课程长期以来一直作为一、二年级的基础课程，旨在使学生夯实基础，完备技法，从而为日后向其他书体的过渡提供有力保障。

一、楷书的地位

苏东坡曾说："真生行，行生草。真如立，行如行，草如走，未有未能立而能行，未能行而能走者也。"陆维钊先生很好地诠释了这句话："楷书是学好书法的基础……初学书法不习楷书，即如孩提学步，未能立，就想走或跑，不按生长规律办事必然要摔跤的。"蔡襄也说："古之善书者，必先楷法，渐而进于行草，亦不离楷正。"

宋代以来，人们在长期的实践中认识到楷书的"静态化"相对于行草书而言，可以使得学习者最直观地理解书写的表现技法。其所具有的法式规范、点画精到、结体端正、篇章有序等特点不仅易于学书者入门，也有益于在书写中不断锤炼技法、提升手上功夫；与篆、隶书相较而言，楷书绝非完全意义上的基础练习，楷书由隶书演进而来，沿用了隶书点画独立和字形整饬等特征，更加强调用笔的方圆、提按、藏露、顿挫等一系列关系，以及结字的多种穿插组合方式，形成了丰富完备的技法体系，相对于其他书体，更加具有规范性与约束力，其书写要求进一步提升，技术难度也更高。所以，楷书的学习对于高等书法教育教学而言，既是基础又是关键。

古人云："取法乎上，仅得乎中。"每一个习书之人，都希望自己的学习能卓有成效。相对于初学者而言，楷书的辨识度高、技法完备，又对于行草书学习有着重要影响。《书谱》载："草不兼真，殆于专谨。"古往今来，举凡刻碑铭石、中堂屏条、庙宇横匾，莫不多见楷体。故而学好楷书有着不凡的重要意义。

二、楷书的体系

一方面，楷书具备独特而完备的体系。在教学中，应始终围绕着如何解决从局部到整体，从基础到个性，从专精到博采，从入帖到出帖等一系列的具体问题来展开。而体系化就是最基本的前提和保障，它一定程度上确立了汉字的书写规范，明晰了书法审美的基本要素，可谓庄重与妍美并包，严谨与自由兼容。通常我们所说的魏晋小楷、魏碑、唐楷作为三个重要的楷书系统，其丰富的资源可谓取之不尽，用之不竭，可以说每一种类型对于书法教学而言都具有不可替代的独特作用。

"初学分布，但求平正；既知平正，务追险绝；既能险绝，复归平正"，将学书过程分为三个阶段，亦是楷书学习的三个要旨。

第一阶段：在学习初级阶段，要将字写得平稳端正，合乎法度，掌握基本的分布规律。通常我们将唐楷的学习作为此阶段的主要内容。

第二阶段：在掌握了习字的基本规律，把握端正的基础上，进一步提升，从稳定向求变迈进，不断发现作品中的"险绝"之势，强化表现力。这一阶段也是楷书学习最为重要的过渡期，尤其是魏碑的学习，能够不断将楷书的各类要素进行解构与重组，极大地丰富了在书写上的空间与意趣。这一时期，亦是逐渐发现自我，形成艺术语言的阶段。

第三阶段：在不断吸纳的过程中，经历了从"平正"到"险绝"的过程，知"法度"亦能"变化"，由博采进而专精之后，进入到一个由"入帖"到"出帖"的艺术表达阶段，这不仅是大学阶段的教学目标，也是学书历程的一个终极目标，正所谓"从心所欲不逾矩"。

另一方面，楷书又与其他书体有着紧密的联系。如行书可以说是介于楷书与草书之间的重要纽带，在用笔上相对于楷书更加流转，富于速度感，而相对于草书又更加易于辨识和把握，故而我们认为楷书是行书学习的基础，其学习方法直接关系日后对于行草书的把握。

翁方纲曾说道："书非小艺也，性情学问，鉴古宜今，岂一二说所能尽乎？自米老已专务行书，其于古人分际，第拈取大意，自谓得之矣。若虞、欧以上由萧、羊以问山阴，自必从正书始，褚公、西堂写右军书目以《乐毅》《黄庭》冠之，未有舍楷不问而专力行、草者。"

他明确提到楷书与行草书是相互联系的，学习行草必须有楷书作为根基，否则不能精深，反之亦然。

清代沈曾植在《论行楷隶通变》中说道，篆参隶势而姿生，隶参楷势而姿生，此通乎今以为变也。篆参籀势而质古，隶参篆势而质古，此通乎古以为变也。故夫物相杂而文生，物相兼而数赜。他认为诸体间形质相互勾连，只有贯通古今，穷研诸体，才能通变，阐明了书法研习中通变的重要性。

三、楷书的发展历程

古语云："通则变。"从古至今，在书法的不断发展历程中，始终是围绕着通与变来更迭演进的。通是指书法发展过程中的前后传承与相互联系，所谓知古通今，即对传统的继承；变是指书法发展过程中发生的不断改进与创变，所谓化古为新，即在传承的基础上创新。它阐释了书法继承与创新的辩证关系，揭示了书法发展的内在规律。在楷书的临摹与创作中，通是为了自我创作而对古代作品进行的临摹借鉴，在深入传统的基础上才有可能更好地创新求变，只有正确处理好通与变的关系，才能为艺术学习提供不竭动力。

虞世南《笔髓论》云，字虽有质，迹本无为，禀阴阳而动静，体万物以成形，达性通变，其常不主，故知书道玄妙，必资神遇，不可以力求也；机巧必须心悟，不可以目取也。

若要通变书法的玄妙，不能仅仅通过眼睛所看到的，更重要的是用心去感受体悟，张怀瓘《评书药石论》讲道，物极则反，阴极则阳：必俟圣人以通其变，穷则变，变则通，通则灵。宋代沈作喆《论书八条》云，学书者谓：凡书贵能通变，盖书中得仙手也。得法后自变，其体乃得传世耳。予谓文章亦然，文章固当以古为师，学成矣则当别立机杼，自成一家，犹禅家所谓向上转身一路也。

潘天寿将通变作常变，讲到凡事有常必有变。常，承也；变，革也，承易而革难，然常从非常来，变从有常起，非一朝一夕偶然得之。

因此，我们可以发现，楷书作为连接各个书体的桥梁，在书法学习中其作用承前启后，不容小觑。而在各个历史时期，对于楷书的学习观念亦不相同，所以，我们必须将楷书放在一个极其重要的位置上，更加全面地来审视不同时期、不同类型楷书的艺术特征，为我们书法的学习打下坚实的基础。

四、楷书的技法发展

在不同历史时期，楷书的技法表现方式发生着不断的变化，出现了丰富多元的艺术语汇，形成了风格迥异的艺术样态。如何认识楷书所具有的审美特性，更准确地把握楷书的主要艺术特征就显得尤为重要。因此，从书法发展史的角度切入，以体系化与学理性的眼光，对不同时期、不同风格作品进行分类与归纳，将其放在一个大的参照系当中去审视与分析，进而通过比较，综合选取最具代表性的一些作品进行深入研习，无疑对于我们的学习有着积极的意义，正所谓"致广大而尽精微"。

从书法发展史的角度看，楷书的形成受之于隶书和草书的影响，虽在汉末魏晋之后，逐渐走向成熟，却仍保留着一定的隶书与草书的痕迹。从魏晋时期钟、王的楷书作品中不难发现，其小楷字势横向展开，舒阔宽余，书风带有诸多隶书的意味。这与成熟后楷书的矩形结构明显不同。

楷书与草书的关系则更多表现在对用笔的继承上。孙过庭《书谱》中讲道，真以点画为形质，使转为情性；草以点画为情性，使转为形质。草不兼真，殆于专谨，真不通草，殊非翰札。可知，楷书因其与隶书、草书的紧密联系而具有较大的可变性，这些都为楷书风格的多样化奠定了坚实基础。

根据楷书从萌芽走向成熟的不同时期所呈现出的不同风格样态，通常将楷书分为晋楷、魏碑、唐楷三大类。

晋楷主要是指魏晋时期以钟繇、王羲之、王献之楷书为风格代表的作品，此间多为小字楷书，字

图 1-14 《荐季直表》

径大多不足 2 厘米，也就是俗称的小楷，代表作主要有钟繇的《宣示帖》《戎路帖》《荐季直表》（图1-14），王羲之的《乐毅论》《东方朔画像赞》《曹娥碑》《黄庭经》（图1-15），王献之的《玉版十三行》（图1-16）等。

 魏碑是指以南北朝时期的铭石书[1]为代表的作品，肇始于晋末十六国，盛行于北魏，绵延至隋统一前，主要镌刻于碑碣、墓志、造像、摩崖、题记等石刻之上，故称"魏碑"。代表作主要有《张猛龙碑》《张黑女墓志》《嵩高灵庙碑》《石门铭》《始平公造像记》（图1-17）等。

 隋唐时期，楷书发展达到鼎盛，书风各异、名家辈出，绵延数百年而不绝，我们将这类楷书统称"唐楷"。自南北朝以后，隋代楷书接续南北书风，可谓平实与险峻、端严与奇巧兼而有之，开时代新貌，逐渐为书家所引领，智永即为典范。这一时期

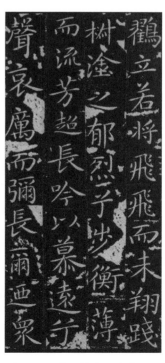

图 1-15 《黄庭经》 图 1-16 《玉版十三行》

(1) 刘涛.字里书外［M］.北京：生活·读书·新知三联书店，2017：8.

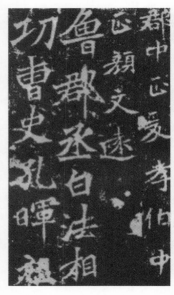
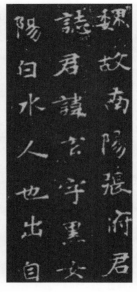
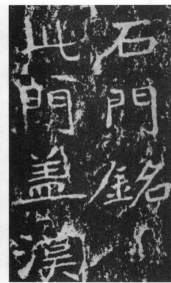

图 1-17 《始平公造像记》

图 1-18 《智永千字文》

的代表作有《龙藏寺碑》、《董美人墓志》、《苏孝慈墓志》、《智永千字文》（图 1-18）等。初唐楷书承此一变，欧阳询、虞世南、褚遂良、薛稷，诸家并立，各领风骚，《九成宫醴泉铭》《孔子庙堂碑》《雁塔圣教序》《信行禅师碑》……无不气格高逸、法则备极。中唐楷书大家当首推颜真卿，其雄壮华美的书风开一代先河，《多宝塔碑》、《颜家庙碑》、《自书告身帖》（图 1-19）皆为其不同时期之代表。晚唐以柳公权的楷书成就最高，书风骨力峻峭，结体森严，与颜真卿并称"颜筋柳骨"。有《神策军碑》《玄秘塔碑》等作品名世。此外，众多隋唐墓志楷书书法风格各异，既现隋唐名家经典书风的流布，又不乏新姿异态者，总而言之，形成了唐楷震古烁今的宏大气象。

图 1-19 《自书告身帖》

图 1-20 《伊阙佛龛碑》

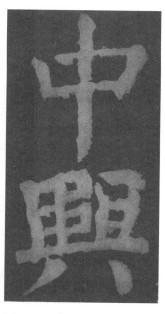

图 1-21 《大唐中兴颂》

除此之外，在后世的各个历史时期，还有诸多卓越的楷书名家及其代表作品，诸如宋代瘦金体书家赵佶，元代赵孟頫，明代文徵明、王宠，清代何绍基等等，可谓百花齐放、百家争鸣。

因而对于楷书的风格特征及其分类，便不是大而化之，一概而论的，必须结合学习的具体要求，有针对性地进行研究讨论。

通过对历代楷书的了解与认识，不难发现，受书写工具、书写载体、字迹大小、时代风气以及书家自身不同阶段书风等诸多因素的影响，楷书作品风格纷繁复杂，不同类型的作品对于学习者而言，目的也不尽相同。

在楷书中，按书体间的关联性可分为三类：一类为用笔前后映带，笔势贯通，多见牵丝勾连，具有明显行书意味，且楷法多于行法的，称之为行楷，如《智永千字文》、褚遂良《阴符经》、赵孟頫《妙严寺记》等；一类为点画中楷隶相参的，有的在起收笔上饱含隶意，转折处多施以楷法，有的则整体圆融饱满，似隶非隶、似楷非楷，根据不同形态，今常冠以隶楷书或者楷隶书，这类作品不在少数，自南北朝至唐初均有流传，如泰山《金刚经摩崖》、汶上《文殊般若经碑》、东阿《曹植庙碑》、褚遂良《伊阙佛龛碑》（图 1-20）等；还有一类便是正楷，点画严谨，结构有致，为楷书大宗，亦是楷书学习的重要基石，如前文提及的《张猛龙碑》《九成宫醴泉铭》《多宝塔碑》等。

明代丰坊在《书诀》中将楷书分为五类："一曰铭石，钟繇特胜。二曰小楷，二王稍变钟法：右军用笔内擫，正锋居多，故法度森严而入神；子敬用笔外拓，侧锋居半，故精神散朗而入妙。三曰中楷，率更神品上，永兴妙品上，河南妙品中，嗣通妙品下。四曰擘窠，创于鲁公，柳以清劲敌之。五曰题署，亦颜公为优……"可知五类依据字形大小而分，也就是我们今天所说的小楷、中楷、大楷、榜书诸类。小楷如（传）钟繇《荐季直表》，王献之《玉版十三行》《唐人写经》；中楷如欧阳询《皇甫君碑》，褚遂良《孟法师碑》，虞世南《孔子庙堂碑》；大楷如颜真卿《颜家庙碑》，柳公权《玄秘塔碑》；榜书如郑道昭《白驹谷题名》，颜真卿《大唐中兴颂》（图 1-21）。众所周知，不同大小楷书的学

习，其难易程度千差万别，所能解决的问题亦包罗万象，这既关乎书写工具材料的选择，也关乎不同阶段审美的需求，最终都是为了通过一系列技法的训练，提升对工具的驾驭能力和创作的表现能力。

此外，在楷书学习中，通常还可以通过比较的方式进行分类。比如，不同系统作品间的比较和同一系统中不同作品的比较。

具体来说，不同系统作品间的比较可在晋楷、魏碑、唐楷等有明显差异的作品类型中展开。例如，通过对唐楷、魏碑的比较可以发现，两者间无论是在用笔还是在结体上，绝大部分作品都有着显而易见的差异。唐楷精严细腻，魏碑自由天趣，彰显了两个系统楷书作品的各自面目。在学习过程中，要求在掌握两种类型楷书技法的同时，深刻领悟其中的核心规律，通过唐楷学习，培养自然精到的书写能力以及对间架结构缜密妥帖的处理能力；在魏碑学习中，正确理解书与刻的关系，在完成自然书写的过程中，充分体悟形与神的关系，得其法，知其意，达到融会贯通的目标。

同一系统中不同作品的比较，通常分为同一时期作品间、同一书家的不同时期作品间的比较，其目的是对于所学范本进行巩固与深化，进一步拓展技法表现力。例如在唐楷学习中，可将欧、褚、颜三家进行比较，从用笔的提按关系、笔法的内撅外拓、结构的组合方式等方面综合进行研习。在魏碑课程中，可将《张猛龙碑》《张黑女墓志》《郑文公碑》进行对比临摹，通过用笔的方圆关系、笔锋的藏与露、结构的紧结与宽结之间的差异，深化对于魏碑的认识。再如我们学习褚体，可将《伊阙佛龛碑》《孟法师碑》《雁塔圣教序》《同州圣教序》《大字阴符经》等进行综合比较，清晰地认知褚遂良的书学路径，同时更加深入理解褚体技法的演进和创造。若能将之放在南北朝、隋唐书风的大环境中去审视、研习，总结其中规律，则更能提高举一反三、触类旁通的实践能力。

综上所述，在楷书中，可以从时代特征、书家面目、字迹载体、字体大小、风格类型等艺术特征方面将其进行分类，其目的是通过比较不同时期作品的时代差异、不同风格作品的审美特征、大字小字作品的技法类型等多方面、立体化的综合要素，

更加全面深入地进行楷书的学习。例如，在楷书学习的初级阶段，通常围绕唐楷、魏碑这两个系统进行，首先以唐楷切入。唐代的楷书艺术达到了历史的最高峰，涌现出一大批风格与气韵兼具的代表人物，他们的共同点就是在风格面目各自彰显的同时，呈现出法度谨严、规范易学的特征，这便为人们初学书法提供了良好范本。学习者不仅可以很好地把握其书体在用笔、结构等技法上的内在规律，也可以从中领略各种典范、不同类型的艺术美感，从而获得不同风格间技法的表达方式。

五、楷书学习中应注意的几个问题

（一）加强书体的源流认识

在熟练技法的同时，要不断树立问题意识。沙孟海先生曾以"穷源竟流"和"转益多师"来总结他的学书经历，诚然，学书要能追根溯源，由表及里，将风格与现象背后的内在因素挖掘出来，厘清其发展变化的脉络，要"知其然"更要"知其所以然"。比如，在学习魏晋小楷的阶段，要认识到魏碑和晋楷都是从"隶变"中逐渐分化而走向成熟的，与隶书保持着密切联系。不了解这种关系，不懂隶书，不懂笔理，就很难表达出作品中的古质与醇厚。

（二）加强文字学修养

学习楷书须有文字学的素养作支撑。书体在漫长的发展过程中，经历了从繁冗到简化的变革，从古体到今体，愈加通俗化，楷书正处在这样一个关键期，尤其像魏晋南北朝这样一个社会不断变革的阶段，其文化的发展亦繁复纷杂。大量碑刻墨迹中，出现了我们今天所说的碑别字、异体字，有些是篆书的转写，有些保留着隶书笔意，还有一些则是文化水平较低的书手、刻手在书写、刊刻的过程中产生的错字、漏刻等现象，以至后世书法学习者以讹传讹，更有如"简化字改革"之类重大的文字变故。如果不在文字学上多下功夫，不了解文字的发展源流，在临摹创作中进行甄别，就难免会出现许多低级错误。

（三）对各种书体要融会贯通

前文讲道，由于楷书的笔画独立性强，节奏感相对不明显，在学习过程中就容易出现笔势不

贯、字形把握不准等问题。因此适当加强行书和草书的练习可以在一定程度上弥补这种不足。而隋唐以后的楷书，在起收笔和提按的层次上逐渐的强化

表现，使学习者一时难以得心应手，通过对篆书和隶书的学习则可以感受毛笔韵律的变化，笔锋的转换，从而矫正此病。

第四节　楷书发展史

楷书是在隶书俗写体的基础上演变而成的书体。楷书萌发于西汉中晚期，产生于东汉中晚期，历经魏晋南北朝的曲折发展逐渐成熟，至隋唐达到鼎盛。此后便占据了汉字书体的主导地位，至今仍广泛应用于实用和书法创作领域。楷书作为一种标准字体沿用了1800年左右。就其种类而言，分为小楷、中楷、大楷及榜书；就其演变而言，经历了隶楷、晋楷、魏楷、唐楷四个时期，分别标志着楷书的萌芽、成熟、发展和鼎盛。1800年来，其承载着各个时代的精神面貌与文化气节。

一、汉代

汉代是楷书的起源和形成时期。关于楷书的起源问题，一直以来都是文字学界与书法界所共同关注的。一般我们认为，楷书由隶书发展而来，历史上关于楷书起源有过这样的记载："上谷王次仲始作楷法。"[1] "在汉建初中有王次仲者，始以隶字作楷法，所谓楷法者，今之正书是也。"但由于缺乏实物资料证明，关于楷书的起源在一段时间内尚无定论，直到近代考古的发现才解答了这一问题。从今天看到的简牍碑刻等资料中可知，西汉中晚期的诸多简牍中已经出现很多波磔不明显的隶书，这些书体被称之为"粗书"或"新隶体"。西汉晚期成帝时的武威《仪礼》简可能由于运笔较快，出现了楷书的一些特征，显出楷书端倪。到东汉中晚期，在简牍中已常可见到与楷书相接近的书迹，是为楷书的形成初级阶段。如《敦煌悬泉置麻纸楷书墨迹》（图1-22）、《竟宁元年简》（图1-23）等实物资料上可以窥见许多早期楷书的元素，在书写方法上与一般的分书有一定区别，再如东汉的陶甖朱书（图1-24），是当时汉人留下的真笔，隶书兼行，除却

其中"年"字尚存波画，其余文字横画已无波势，可以说是最早期的"楷书"。公元265年残木简虽只余7字，多存章草体势，而其中"种"字已是真正的楷书，兼具钟繇、王羲之笔意。公元272年所著《谷朗碑》（图1-25），隶书体势不扁而方，横画收笔已无明显波势，是楷隶相间的典型刻石。从这些具有明确年代的书迹不难看出，这些字形加长、棱角突出、波折减弱甚至消失、字势由横势变为纵势等特征，都是楷化的明显痕迹，可以推断，楷书萌芽于汉代，形成时间约在汉末。

实用性往往在文字演变中占主导地位，早期的楷书与隶书相比书写速度较快，故而很快发展起来。汉魏之际，楷书逐步确立。洛阳作为当时的文化中心，风气较为开放，这种新体书法经过钟繇等书法家的加工提倡，逐渐开始流行，士大夫和书吏多用它来书写奏表、抄录文件。

可以说钟繇是历史上第一位楷书书家，是推动隶书向楷书转化的重要人物。他的小楷除笔法上略有一点儿隶书的笔意外，基本上脱离了汉隶形体，他在隶书写法的基础上，将楷书横、捺笔画的形态清晰化，并加入一些篆书、草书中的圆转笔画，使楷书初步定型，被后世尊为"正书之祖"，代表了楷书最初的发展态势，从而使楷书的定型向前跨了一步。其流传至今的《宣示表》《贺捷表》《荐季直表》等均是成熟的楷书，并且为楷书成为官方认可的字体做出了重要的贡献。其楷书用笔结字尚有隶书遗意，但已明显减弱波磔之势。平画宽结，字的横画较长。对于同时代书家而言，他的楷书是新妍的，有所创造，多有异趣。对于后代的王羲之而言，则保留了古质，有隶书遗风和质朴之意。后世常以天然、茂密来形容钟的书法。梁代庾肩吾评论其书法"天然第一，工夫次之"。

同时期的东吴偏守江南，文化也相对保守，无

(1) 卫恒.四体书势[M]//华东师范大学古籍整理研究室.历代书法论文选.上海：上海书画出版社，2014：15.

图1-22 《敦煌悬泉置麻纸楷书墨迹》

图1-26 《朱然名刺》

图1-23 《竟宁元年简》

图1-24 陶罋朱书

图1-25 《谷朗碑》

法与曹魏相提并论，反映到书体的演变上也是如此。然，东吴出现的楷书如《谷朗碑》《葛府君碑额》和墨迹《朱然名刺》（图1-26）等，尽管仍存有隶意，但其体势、用笔显然已含有楷书的成分，尤其是《朱然名刺》，楷书意味甚浓，十分接近后世成熟的楷书，可见楷书的流行已成趋势。

二、晋代

晋代的书风延续至曹魏，楷法渐趋成熟。楷书作为一种新体书法也从北方开始向南方蔓延。小楷的发展基本上继承钟繇的楷法，从西晋到东晋小楷书家大多传袭钟繇书法。晋代楷书发展脉络有两条，一条是名家书法，一条是民间书法。

名家书法以琅琊王氏为代表，琅琊王氏书法起于王廙，代表作有《祥除帖》、《昨表帖》（图1-27）。其书法师承钟法，但相比之下其隶书笔意基本被剔除干净，结体多变，明显加入一些纵势及行书的结体，这可以说是小楷书法发展的一个取向，代表了小楷新书风的形成。其次是"二王"父子，东晋时期，经过"二王"的变革，楷书进一步发展成熟，将钟繇所变革的小楷发展至高峰。我们今天所见到的王羲之的传世的楷书作品均是小楷，增损古法，大胆革新，脱尽汉魏以来的滞重用笔，风格上变质朴为妍美，易钟书之翻为敛，采用"一搨直下"的

图1-27 《昨表帖》

图1-28 《三国·吴书》残卷

笔法，字形也易横扁为纵长，字势变横张为纵敛，写法简便，结构紧结，比前人楷书更为精致端庄，体态更加匀称整饬，使楷书的发展就此进入了一个新的阶段。他传世的楷书刻本有《乐毅论》《黄庭经》《东方朔画像赞》等。孙过庭在《书谱》中云："写《乐毅》则情多怫郁，书《画赞》则意涉瑰奇，《黄庭经》则怡怿虚无，《太师箴》又纵横争折。"[1] 王羲之楷书一脉影响极深，初唐欧、虞、褚、薛均从其之真书所出，至颜真卿并糅入北朝刚烈之质，又加以华饰和放大，转妍为质。

王献之的小楷在王羲之的基础上又有新的发展，《洛神赋十三行》是其小楷代表作，散逸自然，风姿绰约，突破了钟繇、王羲之的遒整严密，可以说小楷至王献之才得以法韵俱备，脱尽隶意，变得妍媚流便，结字严谨宽博，被誉为"小楷极则"。

除了"二王"之外，晋代其他书家也具有共同的创新思想，楷书在他们的手里逐渐完善。

民间书法相对于名家书法来说有一定的滞后性。墨迹方面，从《三国志·吴书》残卷（图1-28）和《法华经》残卷中的字迹可以推断出。民间写手

大多受到当时由隶入楷的社会书风影响，写法中仍然裹挟着隶书笔意，这类未脱尽隶意的楷书是当时书籍抄写的流行体式。《楼兰文书》中也存在一些用楷书抄写而成的信札，说明楷书已经成为一种用于日常书写的书体。文书中甚至出现了楷书习字的书迹，这说明了当时的人们正在努力接受楷书这种新体，而学习的范本可能是钟繇的"章程书"。

民间的楷书碑刻多出现在东晋，晋代是隶书向楷书的转换期，新旧杂糅，楷隶相参。有的以隶为体，参以楷法，隶多于楷；有的以楷为体，留有隶意，楷多于隶；有的则楷隶参半，亦楷亦隶，如被誉为"南碑瑰宝"的《爨宝子碑》（图1-29）。同时，像《颜谦妇刘氏墓志》（图1-30）、《孟府君墓志》等，都是属于带有隶意的楷书。尽管很难分辨这种隶意是为了古意有意添加的还是因为日常的俗笔楷体还残存隶意，但还是可以看出，与墨迹上趋向妍美的楷书相比，碑刻上的楷书更显古质。

(1) 孙过庭.书谱［M］//华东师范大学古籍整理研究室.历代书法论文选.上海：上海书画出版社，2014：128.

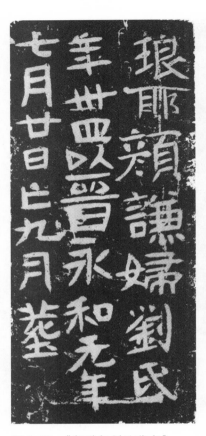

图1-29 《爨宝子碑》 图1-30 《颜谦妇刘氏墓志》 图1-31 《刘伯宠帖》

三、南北朝（含十六国）

楷书在南北朝时期取代隶书成为正体。因南北分裂，书法亦分南北两派。清代碑学大家阮元在《南北书派论》中说："书法迁变，流派混淆，非溯其源，曷返于古？盖由隶字变为正书、行草，其转移皆在汉末、魏晋之间；而正书、行草之分为南北两派者，则东晋、宋、齐、梁、陈为南派，赵、燕、魏、齐、周、隋为北派也。"[1] 阮元的此番言论成为后世书家谈论南北书法、碑帖书法的流行说法。我们亦可将楷书在南北朝的发展按照这种思路进行梳理。

楷书在南朝进一步发展，已经成为通用的书体。琅琊王氏一门的王僧虔在宋齐间以楷书名世，存世的《太子舍人帖》、《刘伯宠帖》（图1-31）等都颇有"二王"楷书的风貌。民间的楷书墨迹以写

经最为可靠，《出家人受菩萨戒法卷第一》、《生经第一》（图1-32）都是较为著名的经卷，其经文的书体都是精心书写的楷书，技法已相当成熟，略带行书笔意。擅长楷书的书家还有羊欣、范晔、张孝秀等。南朝的铭刻书迹也多是楷书，铭石体在南朝完成由隶书到楷书的转变。刘宋时期的楷书如《爨龙颜碑》（图1-33）尚存隶笔或隶意，其文字险劲简古、雄浑庄严。清人桂馥跋此碑时云：正法兼用隶法，饶有朴拙之趣。而南齐的《刘岱墓志》、梁朝的《瘗鹤铭》（图1-34）等已是十分典型的楷书了，这类楷书以斜画紧结为特征，与手写体楷书渐趋接近。因就崖书石，故其行之疏密、字之多寡大小不一。此碑能融篆隶两体意趣，兼有南北风格，书风雄伟飞逸，用笔坚劲沉着，古意盎然而有行书意味，确为大字中值得珍视的。智永是南陈时期王氏一脉的书家，是王羲之的七世孙，传世的《真草千字文》平和秀美，对隋和初唐书家影响至深。故清

(1) 阮元.南北书派论［M］//华东师范大学古籍整理研究室.历代书法论文选.上海：上海书画出版社，2014：630.

图 1-32 《生经第一》

图 1-33 《爨龙颜碑》

图 1-35 《佛说菩萨藏经第一》

图 1-34 《瘗鹤铭》

梁巘在《承晋斋积闻录》中云："书法自右军后当推智永第一，观其《真草千字文》圆劲秀拔，神韵浑然，已得右军十之八九，所去者正几希焉。"

北朝是指东晋后和南朝相对的北方各政权，从北魏统一北方十六国后经北魏、西魏、东魏、北齐、北周、后梁等国，到隋统一中国前的一段时间。

十六国时期政治纷乱，文化衰落，书迹比较少见，书学的发展相对于南方较慢，其中墨迹多用楷书、行书写就，碑刻多采用隶书。十六国的楷书墨迹按内容可分为三类，其一为古籍写本，如《毛诗关雎序》《晋阳秋》以及《秀才对策文》；其二为佛经写本，如《优婆塞戒经残卷》和《佛说菩萨藏经第一》（图 1-35）；其三则为日常往来文书，如北凉《马受条呈为出酒事》、北凉《箱直杨本生辞》等。这些楷书墨迹大多写于西北地区，渊源于敦煌地区汉晋相传的书风，可视为汉晋书法余绪。但是，由于书手或习书经历（包括习字范本）的差异，或书

写功夫深浅不一，或某地约定俗成的楷法等等因素，书风形成向成熟楷书演进的复杂状态。

经过魏晋的隶楷嬗变后，楷书几乎笼罩了整个北魏书法。北魏楷书的发展分为平城时期和洛阳时期。

平城时期，楷书已经运用在日常的书写中，官方碑刻仍以隶书为主，但也逐渐向楷隶或隶楷过渡。这一时期楷书的发展可以分为官方书法和民间书法两条线索。官方书体碑刻大致包括《皇帝东巡之碑》、《嵩高灵庙碑》（图1-36）、《皇帝南巡之颂》（图1-37）、《司马金龙墓表》（图1-38）、《晖福寺碑》（图1-39）、《冯熙墓志》等。民间刻石方面包括《王礼斑妻》舆砖（图1-40）、《王斑》残砖、《申洪之墓铭》残砖等。这一时期的书刻造像记多采用楷书，但还保留着一定的隶式，属于带有隶意的平画宽结式，如最具代表性的《皇帝南巡之颂》，古朴雄浑，宽拙大方，直到后期的《晖福寺碑》才出现斜结的体势，康有为称其为"丰厚茂密之风"。这类欹侧斜结的楷书样式为洛阳时期"邙山体"和龙门造像奠定了基调。总的来说，平城时期的楷书仍处于魏碑体的过渡阶段，风格各有不同，没有形成统一的体式。

洛阳时期的楷书，由于地域或写刻手之别，书风亦有所别，再加上"汉化改制"，这时期的楷书受到南朝新书风的影响，弃旧图新，这在龙门石窟和墓志书法中都有所体现。迁都之后洛阳邙山皇室的墓葬群的墓志被称为"洛阳邙山体"。以《元桢墓志》（图1-41）为代表，用笔以方笔为主，点画丰满，姿态各异，结体以斜画紧结为主导而左右开张，章法上大都横成行、纵成列。"邙山体"将《晖福寺碑》的斜结体势进一步加强，完全摆脱了隶书的体势，甚至具有一种行书的动态之美。在洛阳地

图1-36 《嵩高灵庙碑》（局部）

图1-37 《皇帝南巡之颂》（局部）

图 1-38 《司马金龙墓表》

图 1-39 《晖福寺碑》(局部)

图 1-40 《王礼斑妻》舆砖

图 1-41 《元桢墓志》

图 1-42 《始平公造像记》

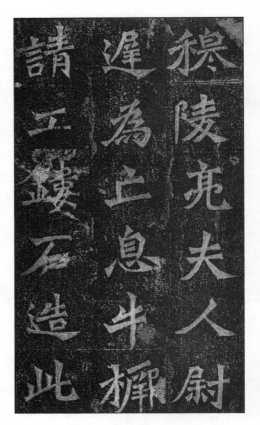

图 1-43 《牛橛造像记》

区的龙门石窟造像题记也采用这种体势，如《始平公造像记》（图 1-42）、《牛橛造像记》（图 1-43）、《郑长猷造像记》、《杨大眼》（图 1-44）等。

　　龙门石窟造像题记作为魏碑楷书的典型，书与、契刻这两大要素在其中占有支配地位，书刻俱佳、书刻俱劣，或此优彼劣、彼优此劣等都会影响到碑石完成后的最终视觉效果。山东、河北地区的"洛阳体"书迹主要有《郑文公碑》（图 1-45）、《张猛龙碑》（图 1-46）、《高贞碑》、《刁遵墓志》（图 1-47）、《崔敬邕墓志》（图 1-48）等，其中《张猛龙碑》用笔完全摆脱了隶书痕迹，开隋唐楷书之先河，明代金石学家赵崡评曰："正书虬健，已开欧、虞之门户。"北魏后期"洛阳体"楷书进一步成熟，如《比丘法生造像记》《张黑女墓志》等，既有北碑俊迈之气，又含南帖温润之美；既承北魏碑神韵，又开唐楷法则，兼具众美，堪称魏碑中的极品。

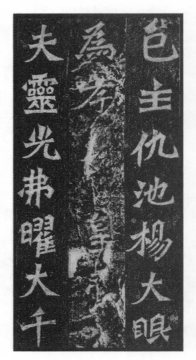

图 1-44 《杨大眼》

图1-45 《郑文公碑》

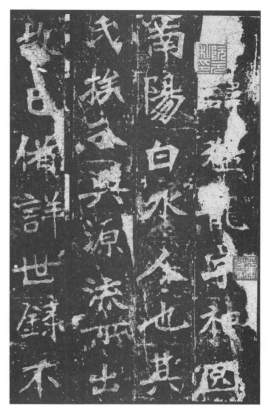

图1-46 《张猛龙碑》

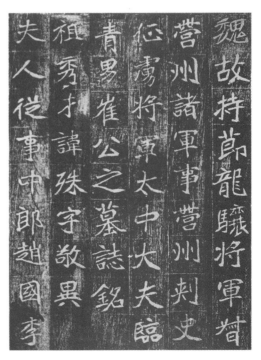

图1-47 《刁遵墓志》

图1-48 《崔敬邕墓志》

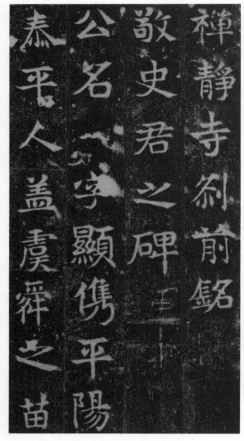

图 1-49 《敬使君碑》

图 1-50 《高归彦造像记》

东魏的铭石楷书有延续北魏"洛阳体"一类的，如《司马昇墓志》《高湛墓志》等，但更多的还是平划宽结一路的，这路楷书亦是继承"洛阳体"楷法而来，如《高盛碑》、《敬使君碑》（图 1-49）、《高归彦造像记》（图 1-50）等，皆是平正而宽绰的结体。可见，平划宽结的楷书书风已经发展成为主流。西魏传世书迹较少，所传造像记多为楷书，横画趋向平直，结字呈横平之势。

北齐书法以佛教刻经最为壮观，书体以隶楷为主，楷书刻经以娲皇宫刻经为代表，点画丰满，结体偏宽，呈横平之势。其他北齐的铭刻书迹中楷书居多，可见时人以楷书称便，这些楷书书迹多为墓志或造像记，宽博方整，结字疏朗，呈平画宽结状。

北周书风被当时从梁入关的王褒笼罩，北周的经卷如《涅槃经第九》的抄经楷书已接近南朝风貌。

但是碑榜书体仍崇尚楷隶，是杂有楷式的隶书体，体势上也趋向平画宽结，《朱绪墓志》和《宇文斌墓志》（图 1-51）便是其中的代表。

图 1-51 《宇文斌墓志》

四、隋代

南北朝楷书的绚丽多姿与技法的逐渐完备为楷书走向辉煌奠定了基础，由隋至唐是楷书达到极盛的一个历史节点。其主要表现有三：一是楷书在技法上的高度成熟与创作上走向程式化；二是典型书家的典型楷书风格作为一种模式的确立；三是以书法家个人楷书风格的形式特征作为书体流派并以个人名义命名楷书风格类型的社会文化现象的出现。

隋代统一南北，故其书风演变也呈南北融合之

势，走向规范。康有为《广艺舟双楫》云："隋碑内承周、齐峻整之绪，外收梁、陈绵丽之风，故简要精通，汇成一局，淳朴未除，精能不露。"隋代楷书多见于碑志，大致可分为斜画紧结和平画宽结两类，斜画紧结者多出自北魏，平画宽结者则出于北周、北齐，故而风格较为多样。浑厚圆润如《曹植庙碑》（图1-52）、《章仇氏造像》，平正和美如智永、丁道护的书迹，明杨慎对丁氏所书《启法寺碑》曾评："此碑最精，欧、虞之所自出。"峻严方整如《董美人墓志》（图1-53）、《苏孝慈墓志铭》，劲挺温润者如《龙藏寺碑》（图1-54），清孙承泽《庚子消夏记》称"其书方整有致，为唐初诸人先锋"。清刘熙载《艺概·书概》曰："隋《龙藏寺碑》，欧阳公以为'字画遒劲，有欧、虞之体'。"

隋代的某些楷书虽仍具有北朝余绪，但总体来说都减弱了体势上的欹侧程度，结体上趋向平和宽博，楷法更趋精严，气息平和，安详从容，开唐楷先河，这是隋代楷书区别于南北朝楷书最显著的特征。这一时期的某些楷书碑志中参有篆隶之法，原因较复杂，或是隶楷自然过渡使然，或是时人受复古思潮影响的审美趣味所致，此不详述。

墨迹方面，敦煌出土的隋代写经卷较前朝更为严整，如大业四年（608）的《大般涅槃经》（图1-55）十分精熟，可见当时的职业写手对于楷书技

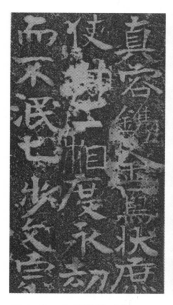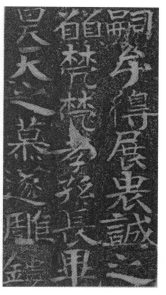

图1-52 《曹植庙碑》

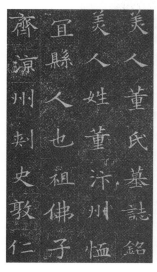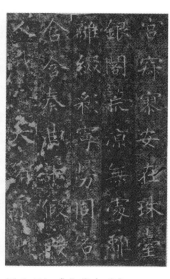

图1-53 《董美人墓志》　图1-54 《龙藏寺碑》

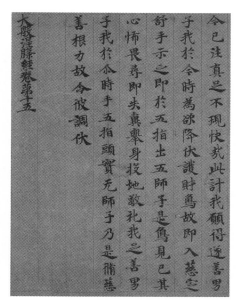

图1-55 《大般涅槃经》

法的掌握已相当娴熟。总的来说，楷书在隋代趋于成熟，灵动柔韧的笔画、匀称端正的结构，都体现在这一时期的碑版和墨迹中，这些都是南北朝的楷书所缺乏的。另外，传为智永的"永字八法"和智果的《心成颂》，为楷书用笔理论和结构理论建立了法则。

五、唐代

楷书到了唐代，法度已臻完善，体势亦趋完备，达到鼎盛期。唐代社会政治经济的高度繁荣，为文化艺术的繁荣发展提供了稳定的环境，加之唐历代帝王（尤其是唐太宗）爱好书法、喜聚法书。唐太宗李世民不仅身体力行，且制定了一系列促进书法发展的政策，如以书取仕、推广书法教育、鉴藏，设置国子监书学、弘文馆等与书法有关的专门机构与职位等。因而，书法艺术作为文化领域的重要组成部分，也得到了迅速的发展，楷书更是达到了高峰。

唐代书法以"尚法"为风尚，在楷书上更是如此。唐代楷书承袭隋代南北融合的趋势，以楷正为尚，楷书名家辈出，楷书的演化在这一时期达到成熟。楷书在唐代的发展可分为初唐、盛中唐、晚唐三个阶段，不同时期风格不同，但亦相互承接，共同形成唐代楷书的高峰。初唐有欧阳询、虞世南、褚遂良、薛稷"四大家"，基本沿袭"二王"书风，崇尚清瘦；中唐以颜真卿为代表，创新求变，以肥劲为美；晚唐以柳公权为代表，融颜、欧之长，自创新意，以骨力见胜。

初唐楷书在隋代书法融合南北朝书法的背景下逐渐走向成熟，但仍具有前朝习气。清代学者钱泳在其《书学》中言："有唐一代，崇尚法书，观其结体用笔，亦承六朝旧习，非率更、永兴辈自为创格也。""初唐四家"即欧阳询、虞世南、褚遂良、薛稷代表了初唐的楷书风格。欧、虞两人由隋入唐，为唐代书风起到一个承上启下的奠基作用，欧阳询是建立楷书典范最早的书家之一，其"戈戟森然"之笔势，主要受北派书风影响，同时兼容南派"秀骨清相"之气象，用笔瘦硬，结体严密，气息内敛。欧体规矩法度森严，被视为"楷法极则"，传世楷书代表作有《皇甫诞碑》（图1-56）、《化度寺邕禅师塔铭》（图1-57）、《九成宫醴泉铭》（图1-58）等，此外，欧阳询在长期的书法实践中还形成了

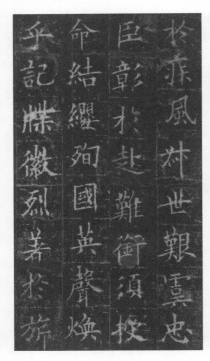

图1-56 《皇甫诞碑》

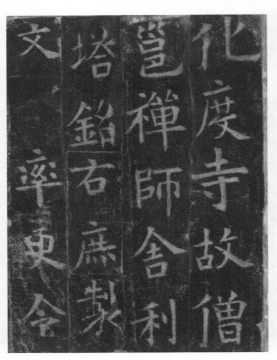

图1-57 《化度寺邕禅师塔铭》

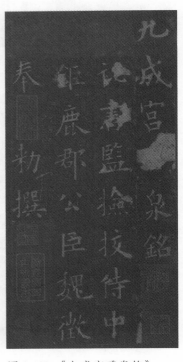

图1-58 《九成宫醴泉铭》

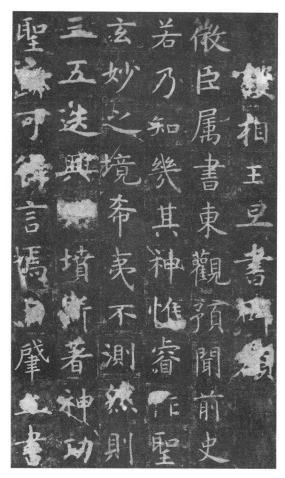

图 1-59 《昭仁寺碑》

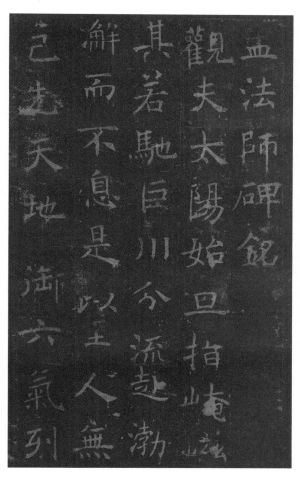

图 1-60 《孟法师碑》

一套完整的楷书创作理论，撰有《传授诀》《用笔论》《八诀》《三十六法》等，具体总结了用笔、结体、章法等书法形式技巧和美学要求，为唐人"尚法"奠定了理论基础。其四子欧阳通承父法其书风而更加险绝，传世楷书代表作有《道因法师碑》《泉男生墓志》等，宋董逌《广川书跋》评："通笔力劲健，尽得家风，但微伤丰浓，故有愧斯文，至于惊奇跳骏，不避危险，则无异。"

虞世南师承智永，是王羲之一系书法在初唐的代表，其楷书用笔温润秀雅，结体开阔疏朗，尤以韵胜，传世楷书代表作有《孔子庙堂碑》、《昭仁寺碑》（传虞世南书）（图1-59）等，张怀瓘在《书断》中曾将其与欧阳询作一比较："欧之与虞……论其成体，则虞所不逮……君子藏器，以虞为优。"从唐人写经、墓志中亦可看出虞世南的书风对当时社会风尚的熏染。

褚遂良楷书瘦劲婉约，刚柔相济，用笔清健，结体舒展，开唐楷之风，魏徵便推荐褚遂良，称誉其下笔遒劲，得王羲之之体。褚遂良被广誉为"一代广大教化主"，其将"二王"帖法融入铭石楷书，楷书脱离南北朝至隋以来碑刻楷书的影响，启立初唐书法格局。褚书早年多方整古朴，《伊阙佛龛碑》方正宽博，生拙刚健，带有北碑遗味。《孟法师碑》（图1-60）渐平正古雅，用笔造型在欧、虞之间。《雁塔圣教序》为其成熟风格的代表作，结构扁方，疏朗开阔，姿态空灵婀娜，用笔方圆并用，运用行书上下连带的笔势以造成顾盼有情的点画；线条精美，轻重变化多端，富于弹性。其妍媚多姿、疏朗宽绰的书风一出，大行于世，影响极深。

薛稷在四家中成就稍弱，其楷书承褚，纤瘦刚

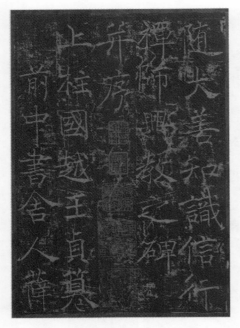

图1-61　《信行禅师碑》

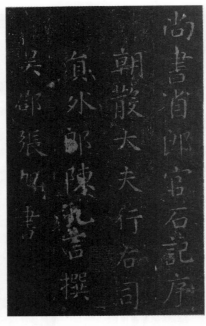

图1-62　《郎官石柱记》

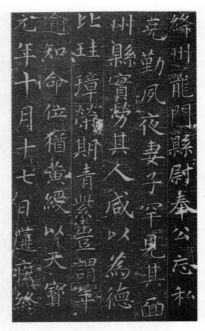

图1-63　《严仁墓志》

劲，个人风格不太明显，有"卖褚得薛，不失其节"之说，传世楷书代表作有《信行禅师碑》（图1-61）等。四大家虽风格各异，但皆注重法度，点画精到，结字端庄，为唐代楷书的发展繁荣奠定了坚实的基础。

开元后盛中唐的楷书真正脱去隶书的痕迹，代表了唐代楷书的最高峰。这时期的楷书书风以张旭、徐浩、颜真卿为代表。

张旭楷书简远精妙，楷法精深，启发了中晚唐楷书之格局，代表作有《郎官石柱记》（图1-62）、《严仁墓志》（图1-63）等。

徐浩亦是盛唐楷书新风的始肇者，与颜真卿并称于大历年间，其书以"肥劲"为标格，既追求丰腴，又不失骨力，传世楷书代表作有《不空和尚碑》（图1-64）等，用笔圆润苍老，呈现出平实开张、雍容宽博的体态，中唐楷书，大都受此风熏染。

颜真卿的楷书雄秀独出，参篆籀之法，将雄健之风发扬到极致，稳健端庄，与盛唐气象相匹配，是王羲之之后的又一座高峰。颜真卿汲取"初唐四家"特点，兼收篆隶和北魏笔意，自成一格，开创了雄强丰腴、宽博大度的"颜体"。同时，颜氏家族精通文字训诂，其楷书不仅具有篆籀气，楷书结

图1-64　《不空和尚碑》

图1-65 《神策军记圣德碑》

图1-66 《灵飞经》

构中亦常掺入篆书结体，且重视文字规范。后代学习者不绝，传世楷书代表作有《自书告身帖》《多宝塔感应碑》《颜勤礼碑》《颜氏家庙碑》等。

晚唐书法渐显颓势，自硕厚而趋瘦劲，仅柳公权兼取颜、欧、虞诸家之长，自成一家，其曾言："用笔在心，心正则笔正。"柳公权以当时颜体时风为本。后人亦多以"颜柳"并称，有"颜筋柳骨"之誉，又远追钟、王，兼收初唐书家瘦硬、妍媚风气，形成结构严谨峻拔，中宫紧密，用笔刚劲瘦挺的独特风格。他的楷书高度规范严谨，是对唐代楷书法度的全面确立，为后世学书者提供了完备的规范程式，却也隐含了干禄体、台阁体泛滥的危机。代表作有《大达法师玄秘塔碑》、《神策军记圣德碑》（图1-65）等。柳体之后，楷书的发展空间进一步缩小，开始式微。

此外，唐代时期，佛教对书法的影响颇为突出，而以书法为佛事的现象也十分普遍。不仅出现了一批抄写佛经的群体，同时还出现了因书家抄写佛经与因佛寺立碑、高僧志铭而弘扬佛法的一系列作品，如柳公权《金刚经》、钟绍京《灵飞经》（图1-66）、欧阳询《化度寺碑》、褚遂良《雁塔圣教序》、薛稷《信行禅师碑》、徐浩《不空和尚碑》、颜真卿《多宝塔感应碑》等。

六、宋代（附五代、辽、金）

楷书至唐代发展至巅峰，已成为主流书体，形式规范和法度体系已经十分完备。楷书在经历了唐代的高峰期之后，逐渐步入守成期。唐后的五代分裂动荡，士大夫均无心留意翰墨，笔法衰微，楷书发展陷入迟滞，杰出者如李鹗，唯欧亦步亦趋，无

图 1-67 《韭花帖》

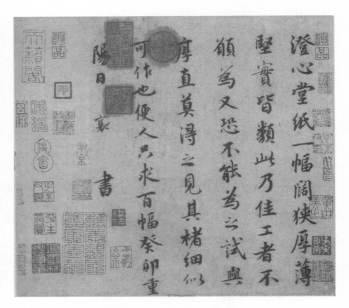

图 1-69 《澄心堂帖》

图 1-68 《万安桥记》

甚创造。独杨凝式于乱世中承唐代遗风，其行楷墨迹《韭花帖》（图 1-67），萧散淡远，有晋堂气息，此帖字形较长，中宫内敛，倚侧取态，稍似欧字。黄山谷评价道："二王以来，书艺超轶绝尘，惟颜鲁公、杨少师相望数百年。"

宋代楷书式微，宋人作楷多跳不出唐人藩篱，尤其处于颜真卿的笼罩之下。米芾《书史》称："韩忠献公琦好颜书，士俗皆学颜书。""北宋四家"蔡襄、苏轼、黄庭坚、米芾均擅长楷书，但他们并未在楷书中花费过多精力，更适合表达意趣的行草书成为他们青睐的书体。他们的楷书缺少了唐人严谨的法度，却多了行书笔意，以求意趣。蔡襄楷书极受时人推崇，追踪前贤，谨守法度，淳厚婉丽，蕴藉端和，传世楷书代表作有《刘奕墓碣攻》、《万安桥记》（图 1-68）、《昼锦堂记》、《澄心堂帖》（图 1-69）等。苏东坡楷书取法徐浩、颜真卿，用笔肥厚，结体茂密，楷书代表作有《表忠观碑》（图 1-70）、《丰乐亭记》、《醉翁亭记》、《真相皖释伽舍利塔铭》、《宸奎阁碑》（图 1-71）等。

宋代其他以楷书闻名者如石曼卿、唐询、张孝祥、张即之等虽名噪一时，然终未能有所大成。宋徽宗赵佶变薛稷之法创瘦金体，刚劲秀丽，代表作

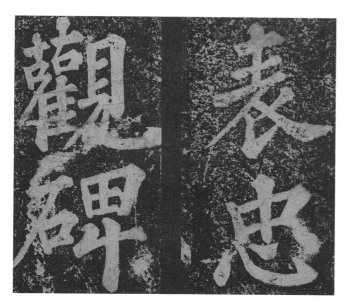

图1-70 《表忠观碑》

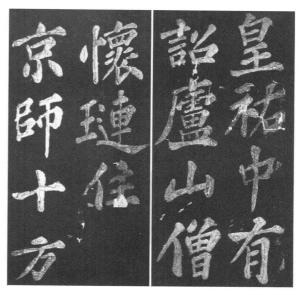

图1-71 《宸奎阁碑》

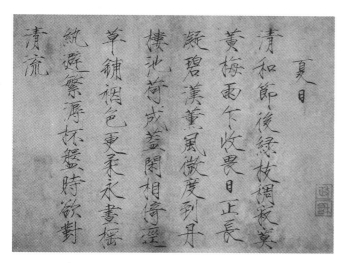

图1-72 《夏日诗帖》

有《大观圣作碑》、《夏日诗帖》（图1-72）等。此外，南宋赵构对楷书十分重视，提出师法钟、王的复古潮流，是当时书坛的一股清流，可视为元代复古潮流的先声。

辽和金是与宋代南北对峙的两个少数民族王朝，但也受到汉文化的影响。辽代楷书总体上不出唐和五代的范围，金代楷书亦在唐宋之间，所取法者无外乎欧、褚、颜、苏几家，但因缺乏文化的支撑而稍显粗放，只得形，未得法，可观者唯党怀英一人。

七、元代

元代楷书相对于宋代有所复兴，复兴晋唐书风与全面复古是元代书坛的总体特征。元初，楷书受到统治者重视，由于政府对"颜体"楷书的推崇，北方地区颜字楷书颇为流行。元代最著名的书法家是赵孟頫，他力挽两宋楷书衰微之颓势，提出向魏晋书法回归的"复古"思想。他的楷书从钟繇、智永得法，后由智永上溯"二王"，且得力最深，中年后又参李北海笔意，形成自己雅逸流美的书风。其楷书一改中唐以后的楷书习气，绝去颜、柳的顿挫华饰现象，在当时极具新意。其大楷书碑吸收李邕书碑的风格，既具有流美风韵，又存遒健骨气，在晋人的韵味之外，又具唐人法度，正是他的大楷既为晋人所无，又迥异与唐人的独特之处。代表作品有《胆巴碑卷》（图1-73）、《湖州妙严寺记》（图1-74）、《玄妙观重修三门记》等。他更擅长小楷，如《汲黯传》（图1-75）、《书褉帖源流卷》、《洛神赋》（图1-76）、《过秦论》等，笔法结字精到，直入魏晋。此外，赵孟頫周围还有人数众多的赵派书家群，成为元代楷书复兴的重要力量，如鲜于枢、邓文原、李倜、康里巎巎、龚璛、虞集等，以及师承赵孟頫的郭界、张雨、俞和等。虞集在其题跋中记载："大抵宋人书自蔡君谟以上，犹有

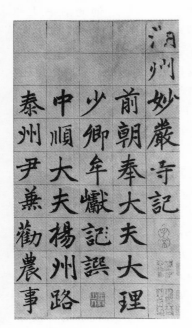

图1-73 《胆巴碑卷》

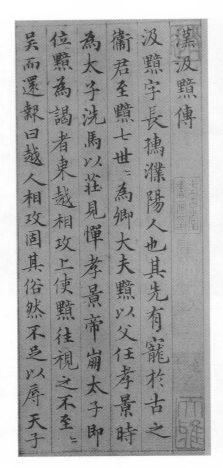

图1-75 《汲黯传》

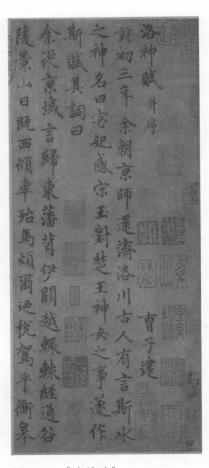

图1-76 《洛神赋》

图1-74 《湖州妙严寺记》

前代意，其后坡、谷出，遂风靡从之，而魏晋之法尽矣。……至元初，士大夫多学颜书，虽刻鹄不成，尚可类鹜。……自吴兴赵公子昂出，学书者始知以晋名书。"可见赵孟頫的思想与实践对元代楷书的复兴起到了至关重要的作用。此外，元代楷书中亦不乏风格近于宋人者，如耶律楚材（图1-77）、释溥光（图1-78）等，他们并非直接学习宋人，而是多借鉴宋人行书笔意为之，大字端严雄放，小楷瘦硬挺健。

八、明代

明代楷书的发展大致可分为三个阶段，前期（1358—1487），中期（1488—1572）和后期（1573—1644）。

明初楷书仍受到元末书风的影响，大体上难逃赵氏藩篱，但亦有所变化。一是宋克，其小楷《七

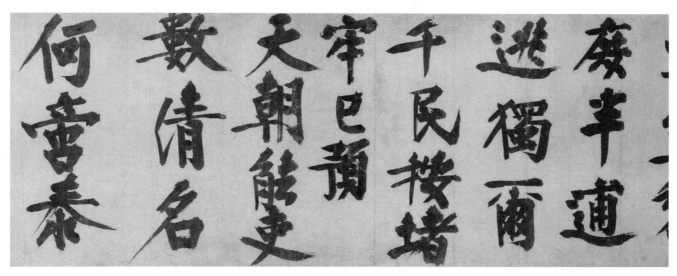

图 1-77　耶律楚材书法作品

其功夫巧密豪心目离有不能周遍者所
谓一面拈出一面新也又其设色鲜明布
置宏远使王晋卿赵千里见之心当短
于自志学之岁获观此卷迄令已仅百遍

图 1-78　释溥光书法作品

姬权厝志》（图 1-79）出自钟、王，稍有摆脱赵氏风格的倾向；二是以沈度为代表的宫廷书风"台阁体"的出现，导致楷书的书写日趋僵化，书法的抒情性受到了阻碍（图 1-80）。

明代中期艺术氛围相对活跃，以吴门书派最为鼎盛，楷书代表书家有文徵明、祝允明、王宠、陈淳等人。他们在继承元代重视法古，学习晋唐一脉书法传统的同时，追求书写的趣味性，产生了不同的楷书风貌。

文徵明于小楷用功甚多，其书清劲雅秀，"深得智永笔法"，明王世贞《艺苑卮言》称其"待诏以小楷名海内"，其小楷取法钟、王，早年小楷受赵孟頫影响较为明显，晚年小楷渐入佳境，自谦84岁才稍知用笔。传世楷书代表作有《顾春潜传》、《楷书千字文》、《金刚经卷》、《离骚经九歌册》等。

祝允明小楷用笔浑厚，形态略扁，得力于钟、王，其《赤壁赋》可见一斑，传世楷书代表作有《叙字帖》、《临黄庭经卷》（图 1-81）、《诸葛孔明出师表》《松林记》《毛珵妻韩夫人墓志铭》等。

王宠的小楷是继文徵明之后的又一佳品，富有晋韵，丰富多变的用笔、平中见奇的结体、疏朗有致的章法和高古旷逸的气息，显露着自然的审美情趣。传世楷书代表作有《东方朔画赞册》《琴操十首》《圣主得贤臣颂》《前后赤壁赋》等。

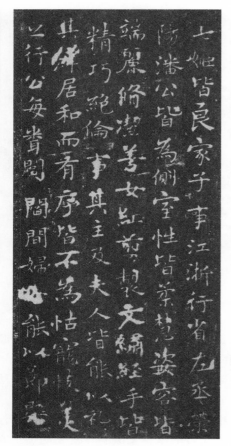

图 1-79 《七姬权厝志》

图 1-81 《临黄庭经卷》

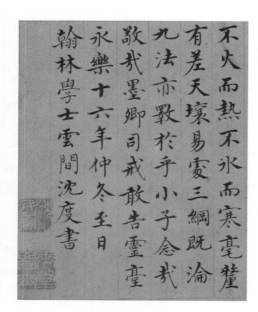

图 1-80 沈度书法作品

明代后期个性解放思潮盛行，一洗明中叶以后楷书书风陈陈相因的陋习。最具代表的是董其昌、黄道周、傅山、王铎等人。

董其昌楷书以"晋人取韵"为最高境界，追求淡远、真率的审美特征。

黄道周小楷，如《孝经》、《张溥墓志铭》（图1-82）用笔简洁明快，结字宽博，遒媚浑深。

傅山楷书取法钟、王，古朴散逸，自谓"楷书不知篆隶之变，任写到妙境，终是俗格"。尤其是所作小楷，别见匠心。其代表作有《金刚经》、《集古梅花诗册》（图1-83）等。

王铎博采众长，如大楷《善建城碑铭》为颜鲁公面貌，在《拟山园帖》中的大楷又甚似柳公权，小楷则出钟繇而自放胸臆，气息高古。

图 1-82 《张溥墓志铭》

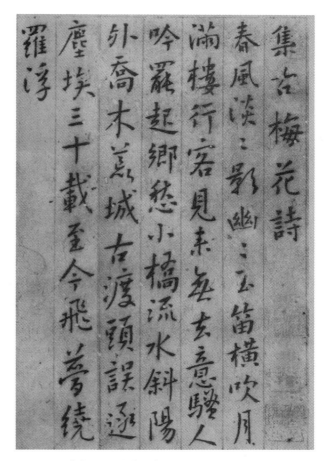

图 1-83 《集古梅花诗册》

九、清代

清代为楷书的全面复兴时期。康有为曾评论清朝书法曰："国朝书法凡有四变：康、雍之世，专仿香光；乾隆之代，竞讲子昂；率更贵盛于嘉、道之间；北碑萌芽于咸、同之际。至于今日，碑学益盛，多出入于北碑率更间，而吴兴亦蹀躞伴食焉。"可见，清代楷书在风格的多样性和综合性上大大超越了前朝，楷书的创作呈现出新的局面，产生了许多多姿多彩的面貌。

其中最普遍的是"馆阁体"书家。由于科举应试的实用需要，承袭宋代院体、明代"台阁体"的传统，清代"馆阁体"也应运而生。清初大量读书人选择师法赵孟頫、董其昌，在长期练习揣摩之下，将赵、董、欧、颜等名家的风格简单化，书写日趋僵化，书家的审美被限制固化，导致了"馆阁

体"的出现。这一派的代表书家有沈荃（图 1-84）、汪由敦、梁诗正、董邦达等，他们的楷书大多以用笔丰润饱满、结字平稳匀称、章法整齐均衡为主要特征，千人一面。

清初还出现了许多取法唐碑的帖学书家，他们试图突破赵、董书风的束缚，上溯晋唐，以振帖学萎靡之风，将帖学书法进一步发展起来。如高士奇以小楷见长，风格出入欧、虞之间，点画工整娴熟，结体方正停匀，疏朗秀雅。何焯楷书脱胎于欧阳询，严谨细致，一丝不苟；王澍的楷书亦取法欧书，温和秀气，自有一番气质；钱沣的楷书则取法颜鲁公，用笔直率，结体古趣，遂成自家面目（图 1-85）。

碑学兴起后，许多书家开始涉猎汉魏碑版，拓宽了取法范围，风格较为丰富。在楷书上，成就虽

图 1-84　沈荃书法作品

图 1-85　钱沣书法作品

图 1-86　《楷书长庆集册》

不及篆隶，但亦出现了许多不同于前朝的新风貌。

　　邓石如的楷书下笔斩钉截铁，茂密紧结，时常流露出篆隶笔意，古朴厚重，其得力处，必在北朝刻石，其楷书代表作有《楷书长庆集册》（图1-86）等。

　　何绍基将邓石如取法北朝碑版的传统进一步发扬，植根于颜字，又涉及欧阳通《道因法师碑》，尤其精研北朝碑版，一度钟爱《张黑女墓志》。他在颜书之外，将篆隶之法融入楷书，同时加上北碑的

金石气，形成自己独特的风格。以回腕执笔法着意用笔的涩逆和夸张线条的提按顿挫使其楷书流动跳跃，别开生面，具有强烈的形式感与个性。传世楷书代表作有《邓石如墓志铭》、《祁大夫字说》、《西园雅集图记》（图1-87）等。

　　赵之谦的楷书则取法于《张猛龙碑》和《杨大眼》等龙门造像题记，以欹侧取势，带以行书笔意，富有力量感与节奏感，又糅入颜真卿等帖法，化刚为柔，用笔出锋铺毫，结体横密，颇具冷媚生

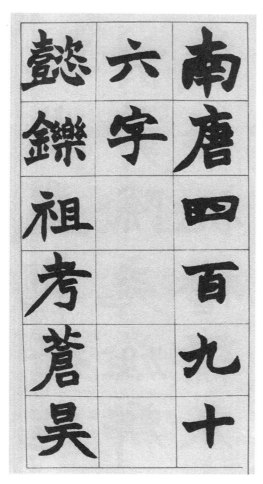

图 1-87 《西园雅集图记》　图 1-88 《南唐四百九十六字》　　　图 1-89 张裕钊书法作品

动之姿。传世楷书代表作有《抱朴子语轴》、《南唐四百九十六字》（图 1-88）等。

　　此外，这一时期擅长的楷书书家还有伊秉绶、张裕钊（图 1-89）、陶濬宣、翁同龢（图 1-90）等，他们均在北朝碑版中有所体悟，个人风格鲜明，呈现出与前朝不同的楷书面貌，碑派楷书趋向成熟。

　　此外，将篆隶笔意融入楷书的观念在清代也比较盛行。清代早期，王铎、傅山在这方面有过一定探索，但多限于字法上面，即在楷书书写中使用篆隶结构。随着碑学兴起，书家们对篆隶笔意的认识加深，刘墉、翁同龢等受汉魏碑版影响，在其帖学实践中融入篆隶笔法，颇有碑帖兼取之意，书风古

图 1-90 翁同龢书法作品

图 1-91　康有为书法作品

他提出书法史上一直存在南北两派，并对南北两派作出系统阐述，再将南北两派的风格特征进行界定。同时，他首次公开提倡北碑，为在"二王"之外开辟新境寻找途径。继阮元之后，包世臣在其所著《艺舟双楫》中再次扬碑抑帖，进一步详尽论述了北碑的渊源及风格，并对北碑的技法和审美提出了自己新颖而独到的见解。他的理论是在为开辟帖学之外的技法和审美寻找支撑。碑学理论到康有为而达到高潮，他的碑学思想集中反映在他的碑学著作《广艺舟双楫》中，为碑学的发生、发展、流派、审美风格等提出了一套更为完整，也更为偏激的理论，将阮元、包世臣的"扬碑抑帖"发展成"尊碑贬帖"，甚至"卑唐"。他第一次使用了"碑学"和"帖学"这两个概念。同时，强调变革，认为"变者必胜，不变者必败"，也对唐碑加以批判，并从美学角度审视北碑，提出"十美"，给北碑以美学上的支撑。从积极的方面看，碑学理论的发展开辟了帖派之外的另一条新径，也就是开启了一个帖派所不能囊括的以篆隶、北碑和无名书家为中心的传统；从消极的方面看，它完全是以抛弃经原始传统进化后的"二王"一系文人书法传统为代价的，碑学理论中所蕴含的反传统主义，导致了整个中国书法传统的断裂。如何弥补这一断痕、清理清代碑学形成中出现的许多理论及技法问题，成为清以后书家亟待解决的课题。碑派书法随着时间的延续在继续发展，甲骨、简牍的大量出土和敦煌藏经的不断发现、取法对象的日益丰富给碑派书法的新发展提供了更多的可能。

综上所述，楷书自两汉兴起，历经魏晋南北朝的不断发展，到隋唐时期达到成熟，而在宋元时期式微，再到清代的复兴，经历了一个漫长而曲折的过程。由于其规范和严谨的艺术特征，奠定了不二的正书地位。然而，对于楷书风格与面貌的学习与继承，从古至今，书家与作品可谓不计其数，其中不乏经典，亦有糟粕，这都可以成为我们今后在学习中取法或者警惕的对象。通过对楷书史进行系统的梳理，有助于我们明晰其发展脉络，为楷书的临摹创作实践提供参考和依据。

朴浓郁。而邓石如、何绍基等碑派书家则十分明确地将篆隶笔法应用于楷书书写中，成就较高。

这里需要提及的是清代碑学理论的发展对楷书的影响。包世臣的《艺舟双楫》是对碑学理论完全意义上的建立和完善，康有为（图 1-91）的《广艺舟双楫》则将碑学推到了高潮。阮元的《南北书派论》和《北碑南帖论》是清代碑学正式形成的标志，

第二章 楷书临摹

分为两个部分，第一部分从楷书的笔法、结构、章法三个方面出发，对楷书的基本技法特征进行综合归纳与分析，以书史上的经典楷书作品作为重点临摹对象，针对不同范本进行对比分析，强调以精准临摹为主。在构建楷书实践方法论的基础上，通过对其形质的准确把握，学生不仅可以掌握楷书书写的基本技巧，也能够在各种典范中领略到不同类型的艺术美感，从而获得不同风格间技法的表达方式，实现在自然书写下对古人技法的熟练运用。第二部分着重论述楷书由临摹走向创作的两条路径，遵循穷源竟流、循序渐进的学理性，以古代经典作品案例解析古人如何从临摹转化为创作，如何在临摹前人作品时进行取舍，如何将古代经典作品的技法要素进行整合，从而更好地运用到自身的创作中。

一、楷书的择帖

对于书法专业的大学生来说，选取适合自己的范本是临摹的关键前提，甚至可以影响其整个书艺发展，那么如何选择楷书法帖呢？我们提出以下几个原则。

其一，广泛观摩。以楷书为例，从古至今流传下来的经典作品不计其数，我们一定要广泛选取品读，不能目光狭隘，这样很容易错失大量传世楷书碑帖，对于其中的艺术特点、风格神韵更是不甚了解，局限了个人艺术思维与广度，不利于自身的艺术发展。只有看得多，见识广，我们才能更好地提高自身的艺术修养与见识，拓宽自己的艺术道路，让眼界与认识达到高度的有机统一。

其二，适当选择。当有了广博的见识，可选择的碑帖就会很多，但我们不可能把流传下来的楷书作品都去深入学习，这也是不现实的。这时我们一定要找到适合自己且感兴趣的碑帖，这样才能事半功倍。兴趣是最好的老师，只有选择符合自身发展规律的碑帖范本，让心灵与碑帖中的文字产生碰撞，才可能全身心地投入学习，有针对性地去研究

训练，才能更有利于自身书艺的发展。不过，对于学书之人，我们切不可只选择极少量碑帖临习，米芾对于自己临帖曾说过："余初学先写壁，颜七八岁也，字至大一幅，写简不成。见柳而慕紧结，乃学柳《金刚经》，久之，知出于欧，乃学欧。久之，如印版排算，乃慕褚而学最久。又慕段季转折肥美，八面皆全。久之，觉段全绎展《兰亭》，遂并看《法帖》，入晋魏平淡，弃钟方而师师宜官，《刘宽碑》是也。"我们选择碑帖，要做到广而精，既要有一定的量来支撑自身的知识储备，也要优先选择自身感兴趣的碑帖，这样才能更全面地提升自己的书法艺术。

其三，融合概括。选择一种碑帖时，要把视野放宽，不能只关注此范本，而不涉猎其他类似风格的，这样容易显得僵化而无新意，不能举一反三。康有为有言："临百帖而自成一家"，想来便是如此。艺术从来都是相通的，有选择地临习风格相似的诸家，才能融会贯通，取长补短。比如喜欢魏碑雄浑大气一路风格的，在选取上我们可以多看看《张猛龙碑》《郑文公碑》《爨龙颜碑》《龙门二十品》等相关的碑帖。通过系统的练习，我们为以后的创作做积累准备。

此外，范本的质量亦不容忽视。古代没有照相术，大量的楷书名迹是依靠石刻拓本得以流传的。因此，对临习者来说，拓本的优劣以及真伪直接关系到佳善范本的取舍，在书法学习的过程中尤为重要。关于拓本的优劣，一般来说首先看所拓年代，石刻往往随时代发展而日渐残损，那么年代距今越近，则相对留存字迹越完整清晰。其次，看椎拓技术，以纤毫逼肖、形神兼备为上。因此，通常我们会以旧拓中的精拓本作为临摹范本。而拓本的真伪判断，也是关乎书法学习的重要环节，有"黑老虎"之名的碑帖拓本，自古便有作赝的高超手法，若不加以甄别，一味以"旧"为本，则难免会被"仿刻""翻刻"所误导。因而，我们在学习中，尽量择取权威出版物中的佳善者进行临习，方能得其精神。

二、楷书的临帖

（一）读帖

选定字帖后，我们不应急于动笔临，而要先学会观察，即读帖。有心理学家认为，一个人为了能有效地模仿一种特定的行为时，首要做的便是认真地观察并分析其行为，理解其行为的特点与成因。巴甫洛夫在他实验室的门前写有"观察、观察、再观察"几个大字。自然科学尚且如此，书法学习也不例外。

读帖，我们要读些什么内容呢？首先，要读碑帖所书写的内容，知其内容我们才知作者想要表达什么，抒发什么，以至于了解作者的书写心境，便于我们更好地把握临写时的书写状态以及所要表达的神韵内涵。其次，知晓作品作者的书风来源及形成原因。例如，从历代人们对作者的书法品评中，我们可知其书法特点，掌握其书风整体面貌特征。明代王世懋称："文敏书多从二王中来，其体势紧密，则得之右军；姿态朗逸，则得之大令；至书碑则酷仿李北海《岳麓》《娑罗》体。"从中我们得知，赵孟頫的书法以取法"二王"为主，体态形似王羲之，神韵接近王献之，而大楷碑帖则酷似李邕之书。王世贞评赵孟頫用笔，所书唐人数诗，笔以自然发之，风骨秀逸，天机灿漫，佻而能紧，真有出蓝之微。可知赵氏用笔潇洒秀润，自然天成，一派晋人风骨。了解这些知识，对于我们把握范本的整体风貌大有裨益。最后，要读法帖的书写技巧，领会其要旨，这点是十分关键的。要把帖中每字的点画用笔、间架结构、章法布局乃至精神韵律都理会清楚。南宋姜夔《续书谱》云："置之几案，悬之座右，朝夕谛观，思其用笔之理，然后可以摹临。"北宋黄庭坚《论书》曰："大要多取古书细看，令入神，乃到妙处。惟用心不杂，乃是入神要路。"只有领悟了这些书迹从整体到局部的细节特征，我们才能做到心中有数，为下阶段的临习做好充分的准备。

（二）临帖

临帖是书法学习的重要阶段之一，作为中国书法篆刻专业艺术教育的开创者与奠基者，陆维钊曾有此语："摹者，以透明之纸覆于范本之上而影写之谓；临者，对范本拟其用笔、结构、神情而仿写之谓。初学宜摹，以熟笔势；稍进宜临，以便脱样；最后宜背。背者，将帖看熟，不对帖自写，就如背书，而一切仍需合乎原帖之谓。三者循序而进，初学之能事毕矣。"这段话为我们提供了临帖的三种方法，即摹写、对临、背临。在学习过程中，以上三种临帖方法可交替进行。对于书法专业的大学生来说，我们强调以精准临摹为主，只有临摹得笔笔肖似，形神兼备后，才有可能较好地理解学习范本的表达技巧。有了这个基础，方可进行创造性质的写意临摹，以巩固、提升实践水平。

有些初学者对于临摹只是抓其大概，便自诩临得如何传神写意，殊不知书法的神韵、气质都是建立在造型准确的基础之上的，如无法达到，便不能很好地表现其艺术效果与精神内涵，所临作品也将是空洞乏味。当然，这并不是说临摹得越像，其书法水平就越高。临摹是要有目的性的，书者需带着目的和思考来进行临摹，所谓知其然还要知其所以然，进而形成一种科学的训练模式，反复实验、继承与巩固，这样才能更快地掌握所学知识，明白其中的真谛。

那么，我们应如何精准临摹呢？首先，我们可以对单字的用笔和结字进行阶段性训练，掌握其特点规律。我们知道，每幅作品都是由若干个单字组成的，只有把每个字的艺术效果准确地表达出来，才能更好地为整幅作品服务，这是精准临摹中最为基础的要求，亦是学书之人临帖的第一步。其次，是对局部与整体的把握。作品中字与字之间并非相互独立的，而是有其自然的内在联系，尤其是行草书，更是把字组的关系发展到了极致。通过字间的开合、摆动以及空间留白的处理，整幅作品的章法布局处理达到和谐统一。楷书的章法相对于行草书而言，更加直接，尤其是唐楷，因其注重法度，所以在章法上更显规矩。但在魏碑体系中，因其单字的用笔、结构变化丰富，因态取势，所以字与字之间的关系就显得尤为重要。最后，对整篇气韵亦不容小觑。如果说前两点是对其外在可见的表面形质的表述，那么后一点就是对其无形抽象的内涵韵味的表达。书法神韵的表达是书者书写技巧和艺术修养等各方面综合素质的集中体现，这不仅需要天赋与悟性，更需通过长期的训练以及感悟才有可能达到臻善之境。

第一节　楷书技法解析

书法技法是书家在长期的书法艺术实践中总结、创造并不断完善的对汉字书写的方法，楷书技法亦然。它由笔法、结构、章法三部分组成，这三个部分既相互独立，又相互关联，相互影响。

一、楷书的笔法

所谓笔法，即用笔的方法。换句话说，也可以理解为通过控制毛笔的运动，以书写出符合一定审美要求的点画或线条的方法。故而不同的书体有不同的用笔方法，楷书在其发展的历史过程中逐步形成了一套完备的用笔方法。因此，对于楷书学习来说，基本上都是从用笔开始讲起。在用笔时，我们可以分成以下三个过程：一是要了解楷书的基本点画特征，二是把握楷书用笔动作和点画形态的对应关系，三是认识楷书点画之间的关系。

（一）楷书的基本点画特点

孙过庭在《书谱》中说："一点成一字之规。"点画是构成汉字的最小单元，点画书写的优劣会直接关乎字的成败，所以，学习书法中任何一种书体都必须从基本的点画入手。关于楷书的点画，前人有"永字八法"之说即包括点、横、竖、撇、捺、钩、挑、折八类。现将这八类基本点画的写法分别作一概括性介绍。

1. 点

点的形态较多，任何一个点画，均可看作是点的延伸。在历代楷书法帖中，点的书写往往因其在字中所处的位置不同以及书家风格的差异，呈现出许多细微的差别。点有一笔点、二笔点、三笔点、四笔点。一笔点注意其势，如高山坠石；二笔点注意呼应；三笔点注意曲折；四笔点注意四点之间的大小关系。

2. 横

横与竖的组合构成了汉字的骨架，对字的平衡起着非常重要的作用。我们常说的"横平竖直"，在篆隶书当中经常会出现，即相对水平的状态；而楷书中的横之平，则是指视觉上的平稳之意。事实上，楷书在书写横画时，绝大部分都是左低右高，或带曲势，并于起笔与收笔处略作变化。由于横画在字中的位置不同，故有长短、粗细、俯仰的用笔变化。因此，其形态主要有长横、短横、凹横、凸横、左尖横、右尖横等。

3. 竖

竖画由于在字中的位置不同，书写时也有长短、粗细、曲直的用笔变化。大致分为两种，一种是垂露竖，即收笔处回锋收笔，见其韵；另一种是悬针竖，即收笔处露锋收笔，表起神。在实际的书写运动中的变化亦是十分丰富的。

4. 撇

撇画由于在字中的位置不同，形态上也有许多变化，主要分短撇和长撇两类，在书写时由于起笔顿挫的幅度不同，有行笔的曲直方向或收笔出锋变化，故短撇可分为平撇、短直撇、弯头撇、回锋撇。长撇可分为长直撇、长曲撇、竖撇、兰叶撇。

5. 捺

捺画是向右下方向书写的笔画，常与撇画具有左右相呼应的关系，如果说撇画用笔要果断敏捷的话，捺画就需要用笔丰满而从容，一波三折，要注意用笔提按的幅度与节奏变化。因为撇和捺是字左右两边的支点，所以在书写捺时一定要考虑与撇画的呼应关系。捺画依据不同的形态，主要分为斜捺、平捺、反捺。

6. 钩

钩画是附着在其他笔画末端的，不能单独存在。钩画虽然总是与其他笔画结合在一起，但钩的用笔有时必须理解为另起一笔，如竖钩写到竖画收笔处时笔锋略顿，然后调整笔锋顺势出钩，钩画要注意防止草率出钩，或顿挫太过。钩画的形态非常丰富，主要有竖钩、横钩、戈钩、卧钩、竖弯钩。

7. 挑

挑画起笔的笔势由上至下，然后笔锋通过顿挫向右上方向出锋，除了倾斜的角度有大小区别以外，其书写方式没有太大的变化。

8. 折

折画是横和竖连贯书写时连接的转角。方笔为折，圆笔为转。楷书当中的折画一般是转中寓折，折中带转。孙过庭《书谱》中有："真以点画为形

质，使转为性情。"由此可见，古人认为转折处是楷书中体现性情的地方，因此颇为重视。楷书的折主要有横折、竖折、撇折三种。

以上就是对楷书的八种基本点画的分类，历代任何一件楷书作品，在实际书写中，每个点画就如同单字中最小单位的"零部件"，只有对这些"零部件"多加理解与练习，才能较好掌握楷书基本点画的用笔方式。

（二）用笔动作和点画形态之间的对应关系

我们在面对字帖的时候，看到的都是已经完成的点画形态，而这些点画都是通过一定的用笔动作方法表达出来的，这之间存在着一种逻辑关系，也就是说，有什么样的用笔动作方法，就会有什么样的点画形态。我们在学习的时候，是不可能看到古人用笔的过程的，因此，只能从既有的现存的点画里面，把一个点画分解开来进行研究，反向推理出古人的用笔动作，然后我们运用这样的动作，来临摹再现这个点画。任何一个点画的形成，都离不开起笔、行笔与收笔三个环节。

1. 起笔

又称"落笔、下笔、发笔"，是一笔一画的开端，是点画定格、承前顾后的关键环节，值得一提的是楷书的起笔与篆隶书的起笔稍有不同，篆书起笔处多圆弧形，隶书多蚕头，因此，篆隶书的起笔多为藏锋逆入的方式，而楷书起笔处的用笔方法主要有顺锋起笔与折锋起笔两种方法。

（1）顺锋起笔，就是顺着行笔方向入笔，笔画利落流畅，起笔到行笔浑然一体，神态自然成趣。

（2）折锋起笔，即起笔与行笔之间笔毫运动的方向成一定的角度，有一个笔毫的锋面转向过程。写出见棱角、出锋芒的方头点画，显得精神闪耀，形态毕露。不论是顺锋还是折锋，都和落笔的方向及轻重有关系。

2. 行笔

又称"走笔、过笔"，是点画用笔起收之间的中间环节，也就是书写的行笔过程。在楷书行笔的过程当中，用笔的方法主要是中锋与侧锋的运用。中锋是毛笔的毫端处于点画中央的一种行笔方式，落笔与点画书写的方向同向时，毫端自然处于点画中部，即为中锋；如落笔的方向与点画

书写的方向不一致，毫端便始终处于点画的一侧，即为侧锋。

在楷书行笔过程中，笔毫锥体在书写时所进行的各种运动，从而使点画的轮廓发生变化，我们称之为笔锋运动形式，如提按、转折、疾涩等动作。这些书写动作都属于我们研究楷书行笔过程中笔锋运动形式的范畴。

（1）提笔与按笔

提笔和按笔是对立统一的两种用笔方法，笔毫运动过程中的上提或下按，产生出粗细不同的点画轮廓。看似矛盾的两极用笔，实则是统一于一体的。正如清刘熙载《艺概·书概》中所说："书家于'提''按'二字，有相合而无相离。故用笔重处须飞提，用笔轻处须实按，始能免堕飘二病。"

（2）转笔与折笔

转笔与折笔是笔毫在改变运动方向时的用笔方法。转的效果是圆，折的效果是方，也就是所谓的"转以成圆，折以成方"。行笔中的转笔，实际上分为两种，一种是笔锋随着点画的曲线而进行平动；另一种是笔毫锥面在纸面上的旋转运动，即绞转。区别在于前者笔毫着纸的侧面保持不变，而后者笔毫着纸的侧面在不停地变换。行笔中的折笔，也叫折锋，是使触纸的笔毫锥面断然改变行笔方向，由一侧换至另一侧。在转笔与折笔运用的同时，可以将提按结合起来，则是转折与提按的复合运动。在行笔时，转笔与折笔是互为补充的，要做到圆中有方，方中有圆，刚柔相济，才算真正掌握了此类用笔的方法。

（3）疾笔与涩笔

在书写过程中，毛笔的运动有快有慢，并非从始至终都匀速地运行，因此，快慢的交替形成了书写的节奏。行笔相对快的叫"疾笔"，行笔相对慢的叫"涩笔"。对于书写节奏快慢的运用，也因人而异。总之，要做到疾笔不飘，涩笔勿滞，是需要在长期的书写训练中感悟的。

3. 收笔

又称"杀笔"，是一个点画在书写即将完成时笔毫离开纸面之前的动作。一般来说，楷书收笔有两种用笔方法，即回锋收笔与露锋收笔。

（1）回锋收笔，指通过提按的用笔动作，在点

画书写到尽头时笔毫稍提，紧接着顿笔下按，此时笔锋向笔毫运动的反方向笔势回收，用笔尖完成最后收笔的形态；而顿笔的力度决定了点画收笔的具体形态，如写点、横、垂露竖等笔画都要运用此类收笔的方法。

（2）露锋收笔，就是在收笔时将笔毫聚拢，将毛笔逐渐提起以离开纸面作为结束，使笔锋外露，其笔画末端呈现锥形，如悬针竖、撇、捺、钩、挑等笔画都要运用露锋收笔的方法。

综上所述，楷书的任何一个点画，都是通过起笔、行笔、收笔的运动周期完成的。正如孙过庭在《书谱》中所说："数画并施，其形各异；众点齐列，为体互乖。"由此可见，楷书中同类点画的起笔、行笔、收笔，都强调了变化在点画书写过程中的重要性，虽然书写方法大致相同，但是点画造型却有无穷无尽的变化。

（三）点画与点画之间的关系

在楷书里面，要完成一个好的单字除了点画的书写以外，点画与点画之间的关系也是一个很重要的因素。也就是说，作为一个完整的用笔，一方面是用笔的动作方法和点画形态之间的对应关系，即书写动作直接影响书写结果。另一方面，楷书中的每一个单字是无法通过孤立的点画完成的，那么点画和点画之间也具有一定的变化和对比关系，我们的汉字少则一笔，多则数十笔，笔与笔之间，基本上都是靠点、横、竖、撇、捺等点画重复使用来完成的，比方说横画与竖画、撇画与捺画之间都有很多关系，从这些组合当中我们可以发现一些用笔技法上的关系，始终贯穿于楷书的起笔、行笔、收笔这三个环节之中，同时也影响着楷书艺术的发展。

归纳起来，不外乎藏与露、方与圆、粗与细、长与短、曲与直、转与折、俯与仰等，这些对比关系需要根据实际情况来进行具体分析，这里不做赘述。那么，我们在临摹的时候，需要仔细观察这些点画与点画之间的关系。因为这些关系是生动变化的，所以不会使点画变成一种简单的重复书写。而这些关系会为点画带来什么样的艺术变化，或者说是一种什么样的变化状态，这就需要我们在临帖的时候通过观察来进行分析体会。

二、楷书的结构

所谓结构，就是根据汉字的基本笔画按照一定的规律组合成字，这种基本笔画搭配的方式就是"间架结构"，或称"结字""结体"。冯班《钝吟书要》说："先学间架，古人所谓结字也。"换言之，除了用笔以外，还要考虑一个字的点画安排与形势布置。基本的点画是构成汉字的"零部件"，想要把楷书的单字处理好，关键是如何利用这些"零部件"在汉字的基础上造型。我们一般在学习当中会重视点画的训练，但往往却忽视了点画出现的位置。那么对于楷书的结构，我们应当分析一个字的间架结构里面有多少层关系，而这些关系也能反映出楷书艺术的美学高度。

（一）大小关系

楷书里的每一个字，都是由几个局部组成的。比方说汉字当中的独体字，它是由单个点画组成的，除此之外都是合体字，不论是左右还是上下等结构的合体字，都是由部件与部件组成的，而每一个部件里面又有几个点画。如果部件之间没有大小之分，就没有了主次关系，有了部件之间相对的大与小，就造成了结构上的大小对比关系。

（二）疏密关系

在楷书中，疏密对比是重要的表现形式之一。一个字无论笔画繁简，都应有疏密变化，疏处笔画舒展，密处笔画收敛。如果一个字只有疏，会导致字形宽博却容易涣散；反之则会导致字形紧凑却容易局促。一字当中有疏与密变化关系，字形既凝重稳健又飞动畅快。

（三）收放关系

楷书中的收与放关系，收意味着结构收紧，点画变短，而放意味着结构舒展，点画拉长。如果一个字里只有收的部分，或者只有放的部分，字形内部的分割空间则会完全一样，势必"状如算子"，毫无生气可言。

（四）轻重关系

所谓轻与重的关系，就是由于用笔提按的不同所形成点画粗细的差异对比关系。点画粗则会造成某个局部相对较重，若没有了轻重关系，即使结构上没有问题，其层次变化就会平淡。所以在楷书中，适当地把轻重对比拉开，会使整个字更加生动。

（五）欹正关系

欹，是倾斜偏侧；正，是平直方正。在楷书中，如果只求平正，则可能四平八稳、死板呆滞；相反只求奇险，也可能剑拔弩张、倾侧无度。以上二者都应该避免。但如果能做到以正为本，以欹为变，欹正互补，就能大大提高楷书结构的丰富性。

以上就是楷书结构里面的五重关系，即大小关系、疏密关系、收放关系、轻重关系、欹正关系。这五重关系构成了楷书单字结构在美学上的种种变化因素。在教学上，我们要求的楷书临摹学习，主要是从点画的临摹开始，但是在书法艺术中，一个字的美主要通过它的整体结构来实现，孤立的点画是构不成最小的审美关系。即使个别点画形态写得再好，倘若离开了整体结构，也是毫无意义的存在。赵孟頫说："书法以用笔为上，而结字亦须用工。"由此可知，结字和用笔在书法艺术中的分量可谓是同等重要。

三、楷书的章法

所谓章法，就是将单字连缀成行，再将行缀合成篇的方法。而如何处理字与字之间的连缀，如何分行布白、谋篇布局，这都是我们在章法方面需要研究的问题。在历史的发展过程中，除了我们所能见到的魏晋以来的楷书墨迹之外，楷书中具代表性的载体多为碑版与墓志，即铭石书迹。就碑版与墓志而言，表现在章法上大多先有界格，然后在格子中进行先书后刻。在每个既定的格子中书写完成单字是第一步，接下来的难度在于通篇的章法处理。对于楷书的章法问题，我们从三个方面来对其进行如下分析。

（一）字距

从古代经典的楷书作品来看，字距的大小影响着风格的呈现，比如颜真卿晚年的楷书作品，其字距紧密，正好突显了他晚年浑朴茂密的整体风格。而褚遂良的楷书，在字距上比颜书较为疏朗，故在整体风格上显得俊秀空灵。在字距的把握上，我们应借鉴大量的古代楷书范本，并从中积累经验。

（二）行气

楷书中的行气和行草书不同，在行草书中，笔意的连绵是可见的形迹，可以通过点画的映带来体现其行气，而楷书中的行气则需要笔断意连的连缀关系来体现。如果用笔缺乏连贯的笔意，自然就缺乏行气的贯通；结构若千篇一律，"状如算子"，也会有损行气。在整幅楷书作品中，行气不仅仅存在于每一纵向的单行之中，还体现在行与行之间的横向缀合之中。在行气的把握上，需要做到贯穿始终而达到整体协调。

（三）布白

在楷书章法上多为传统的竖排式，字序由上而下排成竖行，行序由右向左排列成整篇。其中，一般横竖成行，字距与行距相近，如碑版墓志。也有将行距加宽，各行字与字横向不对齐，多表现在小楷中。还有横竖都不成行的情况出现在一些摩崖刻石中。通过古代经典的楷书作品来看，一般在章法上的布白要求匀整，在匀整中见变化。总之，楷书章法的布白要平正不难，难在生动。

综合来看，楷书的章法要考虑通篇的关系，既关乎字与字之间的关系，又关乎行与行之间的关系，更关乎通篇布白的关系。书写时，要注意前后的技法风格一致，并且笔意贯通，从头至尾一气呵成。

第二节　唐楷系统（4周课时）

唐楷一系主要指隋唐时期的楷书，由隋至唐是楷书发展达到鼎盛的一个历史节点。隋朝统一南北，其楷书发展也随之自然融合。隋代楷书大都是铭石之书，其中平正和美如智永、丁道护的楷书，峻严方整如《董美人墓志》《苏孝慈墓志铭》，浑厚圆劲如《曹植庙碑》《章仇氏造像》，秀朗细挺如《龙藏寺碑》。可谓上承两晋南北朝之遗韵，下启唐代之新局。初唐楷书在承袭隋代南北融合的趋势下逐渐走向成熟，书风各异，名家辈出。"初唐四家"即虞世南、欧阳询、褚遂良、薛稷代表了初唐的楷书风格。其中欧、虞二人都是经隋入唐的关键人物，承前启后，功不可没。而褚遂良也是有唐一代楷书

成熟的时代标志，被誉为"一代广大教化主"。他们虽风格各异，但皆注重法度，点画精到，结字端庄，为唐代楷书的发展繁荣奠定了坚实的基础。开元后盛中唐的楷书书风以张旭、徐浩、颜真卿为代表，其中首推颜真卿，其雄壮华美的书风开一代之先河。晚唐的柳公权最为著名，与颜真卿并称"颜筋柳骨"。而唐代以后，楷书发展开始式微，以楷书为后来所称道者更是寥若晨星，值得一提的是元代的赵孟頫。赵氏楷书当然包括了他的小楷、中楷和大楷，其中大楷往往用于书碑，为适应书写碑版大字的需要，他汲取唐人的营养以加强自身的大字创作，并参以真行相通的笔法，一改中唐以后楷法趋向僵化之弊，表现出一种既风姿流动又沉稳遒劲的风格面貌，迥异于前人，特色鲜明。后世将其书风与前人并称为"欧、颜、柳、赵"。因此，我们在教学上，可将其大楷书风作为唐楷系统的延展教学之一。

综上所述，本节所选用的楷书范本，主要在于能体现唐楷技法的多样性与风格特征的典型性。以唐楷系统的经典范本作为临摹重点进行对比分析，例如我们将欧、褚、颜三家进行比较，从唐楷的基本笔法与结构规律等方面进行综合研习。通过两组对比分析的训练，即同一时期作品间、同一书家不同时期作品间的比较，使学生对风格的概念和具体技法的理解有一个比较全面、立体的认识，从而更好地掌握本节内容。

一、褚遂良《雁塔圣教序》《孟法师碑》《阴符经》

自隋入唐，一切制度沿袭隋朝旧制。当时的书家大都经历陈、隋两朝，而唐代书法的发展与李唐王朝历代帝王有着十分重要的关系，尤其是唐太宗对于书法的重视。由于贞观年间社会安定，文化经济日益繁荣，书法艺术之相关制度渐具李唐规模。且唐太宗喜好书法，集三吴遗迹，藏入内府，君臣共相赏玩，又崇尚右军书法，不仅重金购求，锐意临仿，还亲为《晋书》撰写传颂，称其尽善尽美，古今第一。是时，褚遂良因"甚得王逸少体"，即日召见侍书。在研习王字蔚为风尚的时代背景下，褚遂良正是初唐书势开始脱离隋代书品影响而自立门

户的代表，也是有唐一代楷书成熟的标志人物。

褚遂良（596-658），字登善，钱塘（今浙江杭州）人。褚氏先祖本在河南阳翟（今河南禹州），晋室南迁时徙居江南，为当时名门望族。父褚亮是位博学精艺的名流，陈、隋时官至东宫学士、太常博士。入唐后，为弘文馆十八学士之一，与欧阳询、虞世南为相知有素之同僚。因魏徵荐引，褚遂良步入政治舞台。因其善书，有真知灼见，又精于鉴别"二王"法书而让唐太宗刮目相看。褚遂良在政务上才华卓著，秉性耿直磊落，深得太宗信任，并委以重任。贞观末，褚遂良承受太宗的临终顾托，与长孙无忌等人共同辅佐新主，执行贞观制度。历任起居郎、谏议大夫、中书令、左仆射、知政事。唐高宗时，封河南郡公，人称"褚河南"。后因反对高宗封武则天为皇后，被一贬再贬，不久客死他乡。一代名重两朝的忠臣成为君权专制中宫廷权利斗争的牺牲品。

褚遂良的书法，观其早期贞观年间的楷书碑版，用笔瘦劲挺拔、奇伟雄强，结体宽博疏朗且掺合隶意等总体特征，应是源于北朝复古铭石书中的楷体。又据李嗣真《书品后》记载褚遂良与唐太宗、汉王李元昌"皆受于史陵"。史陵之书已无可见，然据唐、宋人所评，当类似欧、虞书风。关于褚遂良学书的记载，还传见《书断》中称其"少则服膺虞监，长则祖述右军"。虞监，即褚遂良父友虞世南，隋时曾与其父并官东宫学士。贞观初年，太宗敕命虞世南、欧阳询于弘文馆教示楷法。作为分判课写工程的秘书郎褚遂良，其书法也必受其书风影响。而"祖述右军"，则是因褚遂良能体察唐太宗倡导王字，遂悟入"二王"行法。所以，其晚年楷书纳晋韵于法度之中，瘦润华逸，刚柔相济，演进为初唐楷则。

因此，在唐楷临摹教学的这一环节中，我们选用褚遂良的《阴符经》《孟法师碑》《雁塔圣教序》这三个范本，将墨迹与碑版相结合来进行研究分析。

（一）作品概述

1.《雁塔圣教序》（图2-1），又称《慈恩寺圣教序》。唐永徽四年（653）立。原石有两块，前石为序，后石为记。原在西安慈恩寺，现存西安南郊慈恩寺大雁塔底层，分立塔之东、西龛。东龛内为

图 2-1　褚遂良《雁塔圣教序》

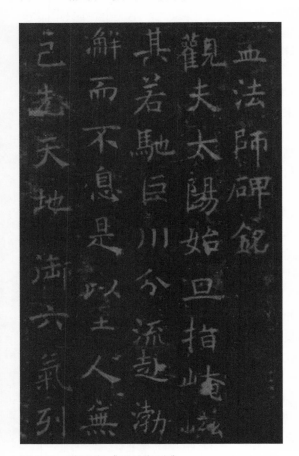

图 2-2　褚遂良《孟法师碑》

《大唐太宗文皇帝制三藏圣教序》，文字为唐太宗御撰；西龛内为《大唐皇帝述三藏圣教记》，文字是唐高宗为太子时所撰，两碑对称。均为褚遂良书丹，名刀万文韶刻石。《大唐太宗文皇帝制三藏圣教序》书写行次从右排向左，共 21 行，行 42 字。《大唐皇帝述三藏圣教记》书写行次从左排向右，共 20 行，行 40 字。前者题额为隶书，后者题额为篆书。褚遂良的官名，前者为中书令，后者为尚书右仆射。前者为永徽四年十月十五日刻，后者为永徽四年十二月十日刻。

　　此碑石质较佳，保存完好，字口变化不太大，但是未见真正的宋拓、明拓，所见明拓多为涂描伪充，故明末清初拓本已属难得之品。近年有日本别府大学教授荒金大琳对此碑详尽的考察文字和原石文字的放大照片，为解开千古疑团打开了一扇窗口。

　　2.《孟法师碑》（图 2-2），全称《京师至德观法主孟法师碑铭》。唐岑文本撰文，褚遂良作书，万文韶刻石，据记载为唐贞观十六年（642）五月立。此碑原石久佚，据《宣和书谱》记载，宋时碑石在长安国子监。今仅有清代李宗瀚藏唐拓孤本传世，为"临川四宝"之一。册共 20 面，每面 4 行，

满行 9 字，共计 769 字。册后有明代王世贞、王世懋，清代王澍、王文治、李宗瀚等人题跋。此本后流入日本，今藏日本三井文库。

碑文记载的主人公孟法师，本名孟静素，是一位女道士，隋文帝时被征召入京师，居于长安至德观中，为观主。唐贞观十二年（638）去世，享年97 岁。在史籍中并没有关于她的记载，但从碑文看，在当时的官宦仕女中有较大的影响，去世之后得到了唐太宗御赐的治丧之礼。

此碑传世拓本已不见岑文本、褚遂良题名和立碑年月，但历史记载甚详。欧阳修《集古录》卷五："唐《孟法师碑》，贞观十六年。"又有："右《孟法师碑》唐岑文本撰，褚遂良书。法师名静素，江夏安陆人也。少而好道，誓志不嫁，隋文帝居之京师至德宫，至唐太宗十二年卒，年九十七。"宋人《通志》《金石录》和《宝刻丛编》都有类似记载，并明确为贞观十六年五月所立。由此可见，确有此本。

3.《阴符经》（图 2-3），纸本墨迹，传为褚遂良所书，久负盛名，96 行，461 字。末题"起居郎臣遂良奉敕书"，实是委托。卷后钤有"建业文房之印""邵叶文房之印""河东南路转运使印"等鉴藏印记，并有五代后唐左拾遗、崇政院直学士李愚鉴定题记，后梁太师、中书令罗绍威题记，南唐升元四年（940）邵周重装、王镕复校题记，还有宋苏耆、杨无咎，明夏原吉，清宋荦、徐倬、高咏、姜宸英、魏家枢、施闰章、沈尹默等跋。

《阴符经》又称《皇帝阴符经》。此经是道家的重要经典，也是一部简约而精深的哲学著作，在中国文化史上占有一席之地。全经分上、中、下三篇，仅四百多字，主张"观天之道，执天之行"，按自然规律处理人事，具有丰富的辩证思想，对后世道教有重要影响。历代不乏有大量书家抄录《阴符经》，作品数量仅次于《黄庭经》。据本卷后宋人苏耆的跋文记载，褚遂良奉旨书写此经，达一百九十卷之多。此外，还有其他刻本传世。

据卷后题跋考证，此卷曾为五代后梁内府所藏，梁末为武阳李氏所得，转售西京邵氏，升元年间进呈南唐内府。明时曾在夏原吉之伯舅养正斋中，并有杨一清（字应宁，号三南居士）之钤印。至清代，归于宋荦。清末为曾任陕西学政的嘉兴沈

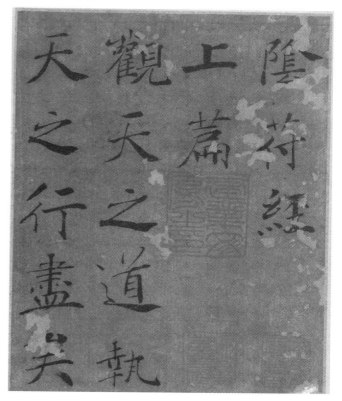

图 2-3　褚遂良《阴符经》

卫（号淇泉）所得，旋归番禺叶恭绰，后传于侄子叶公超，原作现由叶公超后人寄藏于美国堪萨斯市纳尔逊博物馆中。叶公超于 1961 年曾将此帖刊行于台湾，今所见之影印本多据此本翻印。

（二）临习提要

作为唐代书法的中流砥柱，褚遂良的影响既深刻又广泛。刘熙载《艺概·书概》中称"褚河南为唐之广大教化主"，确实符合历史的状况。褚遂良任起居郎一职的时间是贞观十年（636）至贞观十五年（641），与书写《孟法师碑》同时。两相比较，书风迥异，在褚遂良任起居郎这五年间，书写风格不可能有如此大的跨度，由此可判断《阴符经》为伪作，应是出于晚唐写经生中的高手所为，但其依然是一件优秀的书法佳作。然而，《阴符经》与褚遂良晚年的杰作《雁塔圣教序》笔意相合。《雁塔圣教序》是御制碑，书写者的态度是慎重严谨的。但即使是名手刻石，往往也会掩盖一些墨迹细节的真相。而《阴符经》所有用笔细节一目了然，比贞观

时期所书的《孟法师碑》用笔更率真，有些点画粗细、轻重等关系的对比度更大，为我们研究学习褚遂良的笔法带来了更多的便利。

1. 用笔方面

《雁塔圣教序》是褚书传世作品中书写年代最晚的一件，甚得历代论书家推崇，此碑用笔瘦劲硬朗，整体给人以内刚外柔、婉媚多姿之感。首先，点画形态变化丰富。如"真""二""无""六"等字的长横，各不相同，或舒展飘逸，或柔中带刚（图2-4）。

图2-4 《雁塔圣教序》用笔分析

其次，行笔曲直兼备，提按强烈。如"无""区""门""丽"等字（图2-5），曲直参用，曲与直处于互为调节、相辅相成之中。此碑在提按用笔方面可谓极致，又如"盖""砂""之""方"等字（图2-6），其中的提按用笔使整个字粗细对比强烈，造成字内的轻重感不同，使其有更生动的韵律感。

图2-5 《雁塔圣教序》用笔分析

图2-6 《雁塔圣教序》用笔分析

再次，点画呼应，以行入楷。褚氏将行书用笔融入楷书，丰艳流畅，变化多姿。如"流""足""趣""胜"等（图2-7），其点画相对独立却又和王羲之真行书血脉相通，即纳晋韵于法度之中。于规整的楷法之中巧妙地融合了较为灵动的笔意，从而在端庄秀丽之外多了一些遒美，变得清

新儒雅，令人心仪。临摹时可参照《阴符经》的用笔方式，并注意此碑中字形的不同变化，力求表现点画的瘦劲、挺健和爽利。同时，也要注意点画的圆润质感，切忌纤弱。

图2-7 《雁塔圣教序》用笔分析

《孟法师碑》为褚遂良中年时书，其用笔最主要的特征是：刚健挺劲，骨力沉凝。此碑风格主要源于北朝复古铭石书在隋及初唐时期的余绪，即北朝后期的铭石书中出现了"隶楷交混"的复古现象，其余绪是指这种铭石书以其固有样式在初唐石刻留存中的体现。主要体现在用笔多横向取势，如"三""修""齐"等字（图2-8），横向的点画相对平直，棱角分明，平中见奇。其次，点画多具隶笔。碑中撇画为掠笔，斜捺、卧捺用笔平直右拽而绝少"三折法"，如"卿""天""大""道"等字（图2-9）；其部分长横亦偶作隶书波挑状，部分折画的用笔特征亦含隶笔，又如"十""豪""荣""寿"等字（图2-9）。

图2-8 《孟法师碑》用笔分析

图2-9 《孟法师碑》用笔分析

图2-10 《孟法师碑》用笔分析

《阴符经》作为纸本墨迹，其点画起讫十分清楚，用笔方圆兼备且含行书笔意。首先，粗细分明，致使点画与点画之间、单字与单字之间的轻重强弱变化十分强烈。或轻如吐丝，宛若夜空之流星；或重如山倒，意如云奔泉涌。直起直落，沉着痛快。如，"之""人""发"等（图2-11）。其次，流利迅捷，其笔毫在纸面舞动腾挪，韵律感极强。又如，"在""机""倍"等字（图2-12），出现了大量点画与点画之间的牵丝映带，也可见其用笔灵动快速。再次，极尽变化，帖中相同字多，无一雷同。因势生势，因势立行，上下一气，气脉相合。但《阴符经》也有因书写快速而稍嫌随意，有些用笔在纤细处有油滑的弱点。因此，学习此帖，可以对照褚遂良《雁塔圣教序》等刻本，注意缓中求逸，把控节奏，把不足之处加以矫正。

图2-11 《阴符经》用笔分析

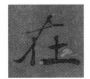 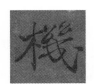 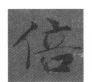

图2-12 《阴符经》用笔分析

2. 结构方面

《阴符经》《孟法师碑》《雁塔圣教序》的结构均属于"平画宽结"的类型。正如沙孟海先生有云："秀朗细挺一路。结法也从北齐出来……下开褚遂良、二薛……属于'平画宽结'的类型，承前启后，迹象明显。"唐楷尚法，褚遂良作为启开初唐楷书的时代标志人物，我们在研究其书时，需细心分析潜藏在丰富面貌下的结字规律。

《雁塔圣教序》在结构方面同《阴符经》异曲同工，结构的收放因形各异。相对而言，《雁塔圣教序》由于是御制碑，书丹时的态度是慎重的，再加上刻制的关系，此碑在结构上不仅姿态生动，而且法度更为严谨，两者兼备。《阴符经》在结构上

宽博通达、自然多姿。其用笔洒脱，韵律感极强，结构也相对舒展、开阔，变化多端。通篇丰富的结构关系，即大小、轻重、疏密、收放、欹正、错落等，构成了褚遂良楷书结字方面的对比变化因素。譬如，在疏密关系方面，有的外密内疏，如"起"；有的外疏内密，如"机"。有的整个字密不透风，如"基"；有的整个字疏可走马，如"身"（图2-13）。

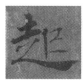

图2-13 《阴符经》结构分析

《孟法师碑》相较于其他两者来说，稍有区别，由于是褚遂良相对早期的楷书作品，其主要受北朝复古铭石书中的楷体影响，更具雄伟秀逸之气。其结体方正平展，中宫宽疏，部分字形呈扁方。如"既""仲""碑"等字（图2-14），结构上虽有大小、收放、疏密、错落的变化，但整体来说还是显得工稳整饬。

图2-14 《孟法师碑》结构分析

3. 章法方面

从章法形式而言，《阴符经》为册页装，是一件纸本墨迹，分上、中、下三篇，画格书写；《孟法师碑》和《雁塔圣教序》则属于碑版墓志中的普遍情况。三者在章法上均属于纵成行、横有列式。值得一提的是褚遂良晚年的代表作《雁塔圣教序》，其章法相对较为空灵、疏朗。此外，由于褚氏晚年楷书用笔融合了不少行书笔意，虽字字独立，但前后字之间的联系却十分密切，上下自然连贯。如"岁次""鹫峰"等连贯的字，其大小、取势的差异非常大，致使通篇给人一种翩翩自得、超然物外之感。正如王羲之《书论》中所说："字字意别，一气贯通。"

二、欧阳询《九成宫醴泉铭》《皇甫诞碑》

初唐，唐太宗崇尚右军，代表了初唐书势斟酌古今、融合南北的要求，得到了士大夫阶层的广泛支持。学习王字成为一种时尚，蔚为风气。是时，欧阳询具八体之能，尤以楷书和行书自成一体。以欧阳询为代表的初唐书家，其大半生生活在陈，经北周、隋入唐，书名始显，从而成为将北周、隋开始的南北书风融合倾向向唐延伸的传递者。欧阳询在继承王羲之书法的旗帜下，积极按照自己所处时代的要求和艺术标准，既综合六朝碑版之精华，又吸取江左简牍之风貌，以古制今，不断地融合并改造王羲之书体，最终成为李唐王朝初期在书坛上别开生面的主将。

欧阳询（577-641），字信本，潭州临湘（今湖南省长沙市）人。南朝陈大司空欧阳頠之孙。其父欧阳纥，仕陈，欧阳纥曾随父平定岭南，其后继任广州刺史，都督交、广等十九州诸军事十余年，后以谋反被诛。时为太建二年（570）正月，欧阳询年幼，被其父挚友尚书令江总收养。欧阳询虽貌甚寝陋，但聪悟绝伦，博览经史，尤精"三史"。仕隋为太常博士，后因欧阳询是唐高祖李渊隋时的旧友，李渊登基后，将其招纳麾下，且起为五品给事中。武德七年（624），领修《艺文类聚》一百卷。修毕之后，呈上并赐帛二百段。贞观初，官至银青光禄大夫、太子率更令、弘文馆学士，封渤海县男。与虞世南、褚遂良、薛稷并称初唐四大家。有书论《八诀》《三十六法》《用笔论》等传世。

关于欧阳询学书的记载，传见《旧唐书》，称他"初学王羲之书，后更渐变其体"。而且欧阳询少长江南，养父江总教他读书习字，其学书之始当受梁、陈书风的影响，而梁、陈书风则以王献之为主流。又据窦臮《述书赋》记载，欧阳询又师北齐三公郎中刘珉，其真、草，皆专师此人，尤其真书，笔力瘦挺，结体峻密处或即出自刘氏而上溯北魏，加以整严。据史载，他已近七十岁的高龄，有一次骑马前行发现一通西晋时索靖所书的古碑，"驻马观之，良久而去，数百步复返。下马停立，及疲，乃布裘坐观。固宿其旁，三日方去"。综上所述，欧阳询学书初习于二王，又参刘珉之瘦挺，最后悟入

索靖之峻险，遂传六朝精华，最终于初唐开辟了雄雅险正、承前启后的新书境。

因此，在唐楷临摹教学的这一环节中，我们选用欧阳询的《九成宫醴泉铭》和《皇甫诞碑》这两个范本，作为其代表之作，并对其进行对比分析。

（一）作品概述

1.《九成宫醴泉铭》（图2-15），亦称《九成宫碑》。魏徵撰文，欧阳询书丹。唐贞观六年（632）四月立于九成宫内。碑高270厘米，上宽87厘米，下宽93厘米，厚27厘米。24行，行49字。碑身和碑首连成一体，碑首刻有六龙缠绕。今碑石虽存，但剜凿过多，已非原貌。此碑全文可分五段。第一段交代了九成宫的由来，描述了隋代仁寿宫的雄伟壮观，穷奢极侈；第二段叙述了唐太宗的武功文治和改修九成宫的节俭做法；第三段记述了唐太宗发现醴泉的经过；第四段引经据典，说明醴泉的出现是由于"天子令德"所致，最后提出"居高思

图2-15 欧阳询《九成宫醴泉铭》

坠，持满戒溢"的谏诤之言；第五段是颂词，总结全文。撰文者魏徵是唐太宗的重要辅臣，以直谏闻名于史册，观此碑文，确实并非虚誉。

九成宫遗址在今陕西省麟游县城西五里，东南距唐代首都长安（今西安）约三百里。九成宫原为隋之仁寿宫，由杨素主持，宇文恺监修。

隋朝末年，仁寿宫渐次荒废。唐贞观五年（631），太宗李世民对此宫加以维修，更名为九成宫。"九成"意为九重，言其极高。宫中本来没有水源，贞观六年（632）四月，唐太宗在九成宫避暑时，在西城的北面发现泥土有些湿润，于是以杖疏导，随即有泉水流出，遂将此水导入石渠，并命名为"醴泉"。古人认为醴泉的出现是一种嘉瑞，于是太宗命魏徵撰文，命欧阳询书碑，立于醴泉之侧。

2.《皇甫诞碑》（图2-16），全称《隋柱国左光禄大夫弘义明公皇甫府君之碑》，亦称《皇甫君碑》。于志宁撰文，欧阳询书丹。碑高268厘米，宽96厘米。碑文28行，行59字。碑额篆书"隋柱国弘义明公皇甫府君碑"12字。碑阴有宋皇祐三年（1051）刻《复唯识廨院记》。碑原在长安鸣犊镇皇甫川，明代移至西安碑林。

关于此碑的书刻年月，是一个有争议的问题，碑文中未书立碑年月，历来争讼颇多。有说立于隋时者，也有说立于唐高祖武德年间者。还有说立于贞观年间者。

历代考察此碑刻立之年的依据，主要集中在于志宁、欧阳询、皇甫无逸（皇甫诞的世子）三人的官衔及"世""民"两字的避讳上。结合碑文和史传分析，首先，此碑中欧阳询结衔"银青光禄大夫"一职未见史书记载，唯此碑和《虞恭公墓志》中可见。而《旧唐书》中对皇甫无逸的记载，其官职在唐武德以后没有变化。因此，以上两人的结衔可以排除此碑为隋时所书的可能。其次，《全唐文》卷一三七记载《大唐故柱国燕国公于君碑铭并序》，

图2-16 欧阳询《皇甫诞碑》

即为于志宁墓志。其中有："封黎阳县开国子，邑三百户……明年……寻进爵为伯，邑五百户……及乎……进爵为侯，邑七百户。贞观元年拜御史府长史……十年，进爵为公，邑一千户。"从以上信息来看，于志宁在唐武德年间初封"黎阳县开国子"，而后累进至"伯""侯"，直至贞观十年（636），才"晋爵为公"。由此可见，"黎阳县开国子"的结衔不可能早于贞观十年。另外，前人认为此碑中有"世子""民部尚书"未避李世民讳，而认为书于贞观之前者，此说法不能成立。因欧阳询书于贞观五年（631）的《化度寺碑》，有"庆流长世"，其书于贞观十一年（637）的《虞恭公碑》，有"民部尚书""世膺显命"，皆不避讳。由此可知，贞观时不避"世""民"讳。

综上，《皇甫诞碑》的立碑时间当在贞观十年（636）以后，而且欧阳询结衔"银青光禄大夫"，与他于贞观十一年（637）的《虞恭公墓志》结衔一致。所以，此碑只能是欧阳询晚年所书。此碑也许因为早年椎拓过多，而导致字口变浅，笔画相对细瘦，有别于常见的欧书，因而在一定程度上影响了其对书写年代的判断。

（二）临习提要

《九成宫醴泉铭》是声名煊赫的名碑，是唐楷之极则，尤其是结构精妙绝伦。此碑一点一画极为精密工妙，秋纤合度，真是骨秀神清之至。《皇甫诞碑》同为欧阳询的代表性作品，从书写方式来说，两者大体上相同，然而《皇甫诞碑》风格的特殊性也给我们在学欧思路上提供了一种有别于《九成宫醴泉铭》以内敛为主的新思路。其爽利灵动的用笔，松紧有致的结体，节奏鲜明，是一件性情与法度合二为一的经典之作，为欧书中最见情性之作。其实欧楷并不是千篇一律的，《九成宫醴泉铭》为内敛一路的代表，而《皇甫诞碑》则是相对外放一路的代表。清梁巘《承晋斋积闻录》中云："欧阳信本《化度》、《九成》二碑，犹是学王书，转折皆圆。至《皇甫》则脱尽右军蹊径，全是自己面目。"

1. 用笔方面

《九成宫醴泉铭》的用笔整体方厚，骨力沉着。首先，平实稳重，劲中含润。比如，横画中段相对平直，弧度不明显，末笔收笔处平收，从收笔时的

提按程度来说，完全不同于颜真卿、柳公权等人的楷书，在横画收笔时有明显的顿笔下按动作。其横画下边轮廓比较平，弧度并不明显，更没有重按笔造成的顿角。捺画出锋略带隶意，锋芒十分收敛，角度平缓，无明显捺脚（图2-17）。其次，棱角分明，方劲平整。尤其是折画多以方折为主，折角干净利索。点画大多以三角形轮廓为主，带有北碑笔意（图2-18）。再次，含蓄沉稳，古朴萧散。比如，钩画的收笔处含蓄且短促，不作长钩，呈右圆左尖之势，有时甚至隐而不露。而竖弯钩的出钩时，多带有隶书的"雁尾"之形，既古朴自然，又饱满舒展，别具神韵（图2-19）。总体来说，此碑笔法虽瘦硬遒劲，实际上很婉润，若写得一味瘦硬，就有枯弱之病。临习中运笔要果断爽快，切忌拖泥带水，迟疑不决。

图2-17 《九成宫醴泉铭》用笔分析

图2-18 《九成宫醴泉铭》用笔分析

图2-19 《九成宫醴泉铭》用笔分析

《皇甫诞碑》在用笔上笔画险劲，骨气峻峭。首先，笔势灵动多姿。翁方纲《题跋手札集录》中称此碑"乃率更行笔最见神采"之作，而神采与点画的提按、曲直所表现的程度相关。比如，前后笔画之间的关系，从点画形态上可见其气韵连贯，铿锵有力。又如，长横的提按含于点画中段，曲笔微向上弧，相较于《九成宫醴泉铭》相对平直的线形更为生动。其次，方折险劲，顿挫明显。比如，转

折处的折笔并不是简单的折角之后顺势直下，而是在较强的按笔顿挫之后顺势曲笔内撅而书（图2-20）。再次，爽利果敢，极具风神。主要是体现在点画的入锋起笔和出锋收笔处。比如，竖弯钩在收笔的部分，逆锋向上，顺势挑出。走之底同样笔毫逆入，顺势而出（图2-21）。从书写状态来说，《九成宫醴泉铭》为奉敕而书之作，因而谨慎持重，而《皇甫诞碑》相较之用笔更加恣意，更具书写感。

图 2-20 《皇甫诞碑》用笔分析

图 2-21 《皇甫诞碑》用笔分析

2. 结构方面

《九成宫醴泉铭》的结构类型属于"斜画紧结"的范畴。沙孟海先生在谈及隋代楷书面貌之峻严方饬一路时，称："从北魏出来，以《董美人志》、《苏孝慈墓志铭》为代表，下开欧阳询父子。"此碑体势多采纵式，内紧外松，尤以左侧陡峭、右侧舒展为特征，常将竖画上耸下伸以造势，故有"如山岳之耸秀"的美誉。其结构属于欧书中开阔稳健一类，典雅大方，法式严谨，看似平正，实则险劲。

《皇甫诞碑》的结构同属"斜画紧结"型。其紧结的体势相较于《九成宫醴泉铭》较为明显，结体更加开张一些。此碑结体同样偏长，中宫紧密，收放自如，疏密参差，变化十分丰富。而点画之间强调了向背、曲直关系，更增加了其险峻之势。正如《快雨堂跋》云："欧阳以险绝为平，以奇极为正。"

3. 章法方面

《九成宫醴泉铭》和《皇甫诞碑》的章法属于碑志中的普遍情况，即先有界格，然后在格中书写并刊刻完成。《九成宫醴泉铭》虽有界格排列，却能

疏密得体，妙取流动参差之势，方正中求其空灵疏朗，可谓唐楷造字之极、法规之典范。《皇甫诞碑》相较而言，单字大小、欹侧的变化更为丰富，整体感更显灵动自然。如欧阳询《八诀》所提及的"筋骨精神，随其大小"，用于评价此碑则恰如其分。

三、颜真卿《多宝塔碑》《麻姑山仙坛记》《自书告身》

开元、天宝年间是唐王朝发展的鼎盛时期，整个国家规模空前的统一，政治稳定，经济发达，文化繁荣，形成了中国封建文化发展的高峰时代，蔚然而成一派盛唐气象。如果说初唐楷书主要在于追求"二王"书风，纳晋韵于法度之中，从而表现出一种端庄遒美之感，那么盛唐楷书则主要表现为一种蓬勃壮观的气度与华美。这一时期，颜真卿在继承"二王"书法的基础上，兼收并蓄，博采众长，并结合时代审美开创了大气磅礴的新书风，影响直至今日。

颜真卿（709-785），字清臣，京兆万年（今陕西临潼）人，祖籍琅琊临沂孝悌里（今山东省费县方城诸满村）。开元年间进士，官至殿中侍御史。因遭到宰相杨国忠排斥，出任平原郡太守（今山东平原县），故世称"颜平原"。安史之乱，其率兵抗贼有功，入京历任吏部尚书、太子太师，赠司徒，封鲁郡开国公，世称"颜鲁公"。德宗年间，遭到宰相卢杞嫉恨，被派往招抚淮西叛将李希烈，却被李希烈缢杀。德宗皇帝痛诏废朝八日，举国悼念，诏文称其"器质天资，公忠杰出，出入四朝，坚贞一志"。

颜真卿的书法跟他的家学十分有渊源，因为他的历代高祖皆善书，如其《草篆帖》中所说"自南朝以来，上祖多以草隶篆籀为当代所称"。入唐以后，颜真卿的曾祖颜勤礼、祖父颜昭甫、伯父颜元孙、父亲颜惟贞等，都是兼书法家及文字学家于一身，其母亲所在的殷氏家族亦擅长书法。颜真卿的书法在继承家学的基础上，多方取法，转益多师。如他早年学书时，在社会上最流行的楷书写法是褚遂良风格，天下学褚者十之八九，是时取法于褚遂良也在情理之中，并透过褚书直取"二王"笔法，进而掌握了"二王"以及魏晋以来的主流书风。后

来，不仅向张旭请益，还和怀素切磋书艺。故颜真卿早期的取法主要是来自家学渊源，以及初唐以来的书法名家。除上述之外，他还充分吸取了秦汉以来的碑版刻石及民间书艺的营养。在其书学道路上，通过反复地取法与升华，最后创造出一种崭新的面貌，并于此开创了一个时代。

因此，在唐楷临摹教学的这一环节中，我们选用颜真卿的《多宝塔碑》《麻姑山仙坛记》《自书告身》这三个范本，作为颜氏不同风格类型的碑刻与墨迹代表，并对其进行解析。

（一）作品概述

1.《多宝塔碑》（图2-22），全称《大唐西京千福寺多宝佛塔感应碑文》，岑勋撰文，徐浩隶书题额，颜真卿书碑，史华刻石，唐天宝十一年（752）立。原石立于唐长安安定坊千福寺（今西安城西南火烧碑西村附近），后移至西安府儒学，今在西安碑林。碑高285厘米，宽102厘米，文34行，行66字。碑阴刻《楚金禅师碑》，释飞锡撰文，吴通微书。碑侧刻金莲峰真逸题名、金明昌五年刘仲游

诗。此碑称"感应碑文"，乃是因为碑文中记述了楚金禅师修建千福寺多宝塔的前后经过，以及其间出现的种种灵应和神气迹象。

2.《麻姑山仙坛记》（图2-23），全称《有唐抚州南城县麻姑山仙坛记》。字径约五厘米，又称《大字麻姑山仙坛记》。颜真卿撰并书，唐大历六年（771）四月立，据传原石旧在江西建昌府南城县西南二十二里山顶，后遭毁佚。此碑书于颜真卿任抚州刺史期间，碑文第一段摘录了《神仙传》中关于麻姑的传说，第二段叙述了麻姑山仙坛周围的自然环境和其他的神迹传闻，第三段叙及麻姑山中有道行的修行者。

此碑据说有大、中、小三种刻本，且原石均佚，原拓佳本亦难得。大字本极其罕见，现流传的大字本皆为翻刻本。存世善本中以龚心铭藏本为佳，此为宋拓"宋精刻大字本"。清初张玉书旧藏。收尾缺七十八字，旧有题跋、题签俱失，沈树镛以重金购得，后归龚心铭。现藏于上海图书馆。而小字本是宋代无名氏缩临颜真卿《大字麻姑山仙坛记》

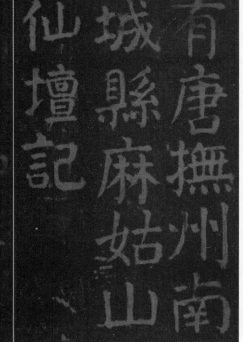

图2-22　颜真卿《多宝塔碑》　　图2-23　颜真卿《麻姑山仙坛记》

而成，一如《玉枕兰亭》之缩临《定武兰亭》。另外，中字本即《忠义堂帖》所收之本，字介乎大、小字本之间。至于历代刻石损毁、翻刻等情况，在此不多赘述。对于《麻姑山仙坛记》的不同刻本而言，我们选用其大字本作为楷书教学的重点范本来进行研究学习。

3.《自书告身》（图 2-24），又称《自书太子少师告》《授颜真卿太子少师敕》，纸本墨迹，传为颜真卿所书。卷末署"建中元年（780）八月廿八日"。正文 33 行，255 字。另有行间小字题衔，计 14 行。本幅纵 29.9 厘米，横 220 厘米。

原卷前隔水标题"唐颜真卿之告"，未署名款，吴其贞《书画记》卷四著录时以为是宋高宗赵构御题。卷后另纸有北宋蔡襄大字楷书观跋、南宋米友仁审定之记和明代董其昌题跋，以及徐守和诗跋。并见于《东图玄览编》《清河书画舫》《式古堂书画汇考》《墨缘汇观》等书著录。此卷曾经南宋高宗内府、韩侂胄、贾似道收藏，元代归柯九思，明代归韩逢禧、张维苣，清代由梁清标、年羹尧、安岐等递藏。乾隆时进内府，道光朝赐予皇六子恭亲王奕䜣，继传于载滢和溥儒。之后溥儒通过琉璃厂古董商白坚甫之手，将此卷售予日本人。原迹今藏于日本台东区立书道博物馆。

（二）临习提要

颜真卿的早期楷书，最著名者是《多宝塔碑》。此碑严谨规范，较为秀媚多姿，无怪有人称其"近

俗"，所谓"俗"就是社会上的流行写法，此时还未形成其个人的典型风格。大历以后，颜真卿致力于楷书的变法革新，以《麻姑山仙坛记》为代表，雄秀独出，一变古法，开创出一种崭新的风格面貌，从《多宝塔碑》到《麻姑山仙坛记》是一个重大的转变。《自书告身》传为颜真卿为数不多的楷书墨迹，关于这件作品是否为颜氏所书还有待研究，但从楷书学习的角度来说，无论是从风格还是用笔细节上，此帖都为我们临习颜真卿的碑版楷书提供了更多的信息。

若分析颜真卿书风的转变过程，我们发觉他无论是早年的书学，还是后来的变法，都没有回避时代风气的影响，早年追求秀媚多姿，即初唐楷书的风格就是如此，后来追求浑厚豪放，因为盛唐时风影响，各类书体齐趋厚硕，自精谨而茂逸，变清健而圆劲。总而言之，颜真卿楷书的变法与时俱进，融入时代书风的特色。

1. 用笔方面

《多宝塔碑》作为颜真卿早期的代表作品，基本上反映了这一时期劲健遒逸的书风特点。首先，用笔起落顿按分明，极度强调点画的端部与折点。如"一""六""不""业"等字的横画部分（图 2-25），在起笔处的落笔方向及轻重变化丰富，在最后面装饰性的重按收笔也十分明显；又如"也""宝""九"等字（图 2-26），转折处多有明显顿挫，略现棱角；再如"无""然""池"等字的点画（图 2-27），

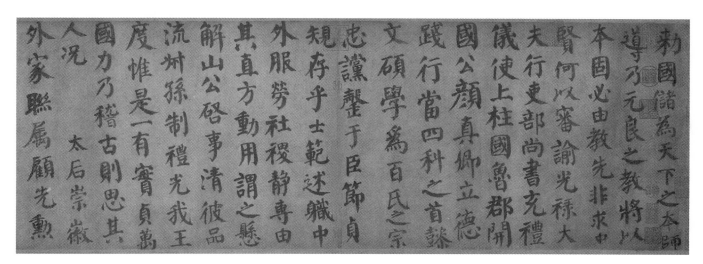

图 2-24　颜真卿《自书告身》

"乎""甫""力"等字的钩挑（图2-28），其书写时的顿挫感都很强烈。以上这些点画特征都明显地不同于以往初唐的楷书。其次，粗细变化丰富。笔画较多的字，竖画下笔较粗，横画则取细，笔画较少者其点画施以粗笔，尤其是表现在横向与纵向的点画粗细上，如"生""明""示"等字（图2-29），横画稍细而成弧势，竖画较粗且以内擫笔势为主。总之，其用笔基本上都属于初唐楷则的范畴，稍有出新的地方是颜真卿受时代书风影响，点画比较厚重工稳，有些单字已具风格，但这种出新的程度与当时其他书体风格的浑厚豪放相比，还是远远不够的。

《麻姑山仙坛记》为颜真卿变法之后初具规模的代表作，与较早的《多宝塔碑》相比，面目完全不同，反映了这一时期浑厚圆劲的书风特点。首先，用笔朴拙古雅，内敛含蓄。如"去""至""赫"等字（图2-30），其横竖粗细对比较早期的作品已大为减弱，收笔时不再是向下侧顿。其次，易方为圆，以转代折。如"日""闻""因"等字（图2-31），转折处多由早期的方折转变为圆转，左右两侧竖画多呈外拓笔势；又如"还""吏""使"等字（图2-32），捺画收笔时先着力顿挫，再轻挑出锋，使捺笔末端略成"雁尾"之形，这是在早期楷书当中还未形成的重要特征。再次，包罗篆籀，一变古法。如"年""美""光""傍""盖""华""起""真"等字（图2-33），多源于篆体，由于家学渊源的关系，颜真卿极重视文字学的功夫，其楷书中的大量字法可追溯于篆体而隶定化的字，亦有时基于北朝碑志之别字。总而言之，此碑在点画上主要表现为"藏、含、涩"等质感，与其早期的"露、劲、挺"形成了鲜明的对比。《麻姑山仙坛记》在一定程度上反映了颜真卿博采众长而熔于一炉的事实，标志着颜楷变法的第一次飞跃。

图2-25 《多宝塔碑》用笔分析

图2-26 《多宝塔碑》用笔分析

图2-27 《多宝塔碑》用笔分析

图2-28 《多宝塔碑》用笔分析

图2-29 《多宝塔碑》用笔分析

图2-30 《麻姑山仙坛记》用笔分析

图2-31 《麻姑山仙坛记》用笔分析

图2-32 《麻姑山仙坛记》用笔分析

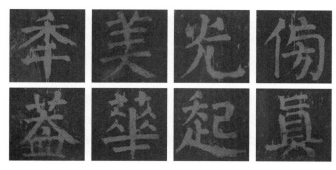

图 2-33 《麻姑山仙坛记》用笔分析

《自书告身》作为纸本墨迹，其点画形态十分清晰，提按转折交代分明。首先，用笔丰肥古劲，寓巧于拙。如"书""谓""制"等字（图 2-34），在点画的起笔处大多圆劲饱满，含蓄自然，少有早期《多宝塔碑》的露锋尖起的情况；又如"国""尚""开"等字（图 2-35），左右两侧竖画中间微微向外成弧势，这点是延续了《麻姑山仙坛记》中外拓的笔势特征。其次，雄浑洒脱，灵动自如。如"以""清""思"等字（图 2-36），一些点画之间出现了带有行书笔意的连带关系，这种点画之间的动态和连带意识增强了字的灵动感。除上述以外，颜楷独特的缺口钩及转折处笔毫顺势圆转的特点，在此帖中表现得淋漓尽致。总之，相较于颜氏碑版楷书来说，《自书告身》在点画的形态和意趣的表达上显得更加轻松、洒脱、自如。

图 2-34 《自书告身》用笔分析

图 2-35 《自书告身》用笔分析

图 2-36 《自书告身》用笔分析

2. 结构方面

沙孟海先生曾在《略论两晋南北朝隋代的书法》中称隋代楷书有浑厚圆劲一路，结法从北齐出来，下开颜真卿，属于"平画宽结"的类型。沙老所指的此类型其实是颜氏楷书变法之后的典型风格，如《麻姑山仙坛记》《颜氏家庙碑》等。而相对早期的《多宝塔碑》，从单字结构形态上看则属于"斜画紧结"的类型，初唐名家当中以欧阳询为代表，在楷书结字上多用"斜画紧结"，颜真卿的书学早年受这一路影响，其后字形结构经历了由"斜画紧结"向"平画宽结"的转变过程。《自书告身》所书时间晚于《麻姑山仙坛记》，其结构又从宽结重归于紧结，而这种前瞻与回顾的统一，使颜真卿的楷书变法走出了一条既跌宕起伏又踏实沉稳的发展历程。

《多宝塔碑》在结构上极为端庄严谨，充实紧结。其字内点画以向内部聚拢为主，致使中宫紧缩，形成了单个字的中心。另外，横画普遍左低右高，字形呈微侧之势，以表现其秀媚多姿的风采。

《麻姑山仙坛记》改变了早期欹侧的结构，而用趋于平正的点画令左右基本对称，字字都以正面的形象示人，因而具有雄阔的气象。首先，中宫宽疏。字内空间摆布力求匀称，创造了内疏外密的结字空间。其次，重心下压。碑中有许多单字的重心极低，这也是颜氏变法之后的重要特征之一，如"车""平""半"等字（图 2-37），给人一种厚重朴拙之感。除上述，此碑往往将位于左右的重点竖画写得略带弧度，这种用笔使字形呈外拓之势，从而使得整个结构在方整的基础上更加圆融浑厚。总之，《麻姑山仙坛记》标志着颜楷的典型结构基本形成，其结构宽博大方，自家风格已日臻成熟。

图 2-37 《麻姑山仙坛记》结构分析

《自书告身》结体茂密充实，正欹自然。此帖结构外形高耸，中宫稍为紧缩，不同于《麻姑山仙坛记》这一类以中宫开放、宽博、质朴为极致的典型作品，是早期紧结型的不完全"回归"，也是颜

真卿在书学道路上反复取法与升华的结果。在结体上需注意其大小、疏密、收放、轻重、欹正等关系的不同变化，总体表现比颜氏的其他碑版楷书更加丰富自然。

3. 章法方面

在章法方面，《多宝塔碑》《麻姑山仙坛记》均属于唐楷碑志中的普遍现象，于界格内完成书刻，通篇风格统一协调，纵成行，横有列。其主要特征是字距和行间都比较紧密，不论字形大小都写得开阔雄壮。因此，全篇布局显得充实茂密，字里行间洋溢着充沛的气势。而《自书告身》是一件手卷作品，与前两者不同的是其章法属于纵成行而横无列式，字距与行间较为宽疏，虽纵成行，但每行字之间的轴心线都有所摆动。《自书告身》以其不拘一格的章法布局，充分展现了通篇笔意贯通、字势动荡、灵动自然的整体风韵。

四、智永《真草千字文》《苏孝慈墓志铭》

隋代书法中尤其楷书的发展是一个关键时期。尽管隋代只有短短三十余年，书法遗迹也十分有限，但这一时期的书法艺术，上承两晋南北朝之遗韵，下启唐代之新局。其存世书迹大多集中在以墓志为主的铭石之书中，且以楷书为主。从出土的隋代墓志来看，志主为官僚士大夫者不在少数，并且风格近似，其中《苏孝慈墓志铭》的楷书风格最具典范，这种风格奠定了唐代铭石楷书的基础。

隋代善书者甚多，以智永尤为著名。按，智永，会稽（今浙江绍兴）人，生卒年不详。陈、隋间僧人，人称"永禅师"。俗姓王，名法极，为王羲之七世孙，羲之第五子徽之之后。与兄智楷出家会稽嘉祥寺，后住永欣寺。入隋，迁长安西明寺。继祖业而精研书法，曾居永欣寺阁三十年。相传智永书《真草千字文》八百卷赠浙东诸寺院。书史上有"退笔冢""铁门限"之说，证明其用功之勤。在书法史上可谓是承上启下之关键人物。

智永早年学书于萧子云，萧氏为齐豫章王萧嶷之九子，其师法"二王"。除此之外，当缘于梁武帝以来的复古之风，智永作为王羲之七世孙，其师法王羲之便成了自然。又，唐卢携《临池诀》开篇有张旭所言："自智永禅师过江，楷法随渡。永禅师

乃羲之、献之孙，得其家法，以授虞世南。虞传陆柬之，陆传子彦远。彦远，仆之堂舅，以授余。不然何以知古人之词云尔。"由此可推，智永初学萧子云，后法王羲之，又授其法于虞世南，直至张旭，这样才使得"二王"正脉流传有序。据传，智永《真草千字文》有八百卷赠浙东诸寺院，不仅是佛门译经、抄经等进行传教的需要，而且还是僧徒们习字的范本。后来经由虞世南、智果、辩才等诸寺弟子的传习发展，开启唐人尚法的新局面。

综上所述，在本次的临摹教学环节中，我们选用智永《真草千字文》《苏孝慈墓志铭》这两个范本，作为唐以前的楷书代表之作，对其进行解析。

（一）作品概述

1. 《真草千字文》（图 2-38），真、草二体并书，传为智永所书，现传世的有墨迹本和刻本。墨迹本流落日本，纸本册装，首页已残，仅存 202 行，行 10 字，每册尺寸为纵 29.3 厘米，横 14.2 厘米。此本是目前所见最早的藏本，曾先后归日本某游化僧人、江马天江（1824-1901）、谷铁臣（1822-1905）、小川为次郎（号简斋，1851-1926）所藏。1879 年，谷铁臣将其送交日本京都"古代法帖展览"。1912 年，小川为次郎购得此卷并于年底影印出版。民国初年，罗振玉影印《真草千字文》墨迹出版，此卷墨迹在中国遂广为人知。

在《真草千字文》墨迹公布于世至今，便有论者认为墨迹本为智永真迹，也有人疑为唐人临本。从临习的角度来说，我们首选小川氏藏本。有两方面原因：其一，本着取法乎上的原则，此本即使不是智永亲笔所书，也决不会晚于唐代，而其他刻本，如薛嗣昌摹刻本（关中本）、《群玉堂帖》刻残本、宝墨轩刻本等，均为唐以后所作；其二，相较于刻本而言，小川氏藏本为墨迹本，众所周知，手书墨迹更有利于临书者在用笔轨迹及细节方面的观察和学习。因此，我们选择此本为最佳临摹范本。

2. 《苏孝慈墓志铭》（图 2-39），全称《大隋使持节大将军工兵二部尚书司农太府卿太子左右卫率右庶子洪吉江虔饶袁抚七州诸军事洪州总管安平安公故苏使君之墓志铭》，又称《苏慈墓志铭》《苏使君墓志铭》等，隋仁寿三年（603）刻。清光绪十四年（1888）夏出土于陕西蒲城县。志石为正方形，边长 83 厘

图 2-38 智永《真草千字文》

米，37行，行37字。原石现存陕西蒲城县博物馆。

据清光绪十五年（1889）蒲城县令彭洵书《苏孝慈墓志铭跋》载："光绪戊子（1888）夏，邑西崇德里居民从土穴得此志。前令尹张君荣升恐损失，舁嵌书院壁间，一时拓者坌集，声溢都门。"墓志出土当年，县令张荣升于碑文第31行"文曰"下方空白处刻跋二行，后此跋文又被人凿去。未刻跋时，原石"曰"字下有三个芝麻大的小坑横列，凿跋时，此小坑亦被凿去，故"曰"字下无跋而有三点之拓本为出土后初拓。

《苏孝慈墓志铭》出土较晚，因书法精湛，字迹清晰，无一损字，成为学习楷书的极佳范本，历来为世所重。

（二）临习提要

沙孟海先生曾归纳隋代四种风格的楷书，其中指出《苏孝慈墓志铭》风格源自北魏，属于峻严方饬一路；另有智永《真草千字文》风格源自"二王"，属于平正和美一路。此二者皆属于"斜画紧结"的类型，下开欧阳询、虞世南的格局。

《苏孝慈墓志铭》出土以来，一直被奉为隋志之瑰宝，在一定程度上可以代表当时社会流行的铭石书风，其风格既有北魏楷书的方严遒劲，又兼有南朝流美清隽之风气，将南北书风熔于一炉。智永上承王氏家学，其传世《真草千字文》为手书墨迹，含蓄深稳，典雅有则。学书者由此入手，或可晓晋知唐，贯通刀笔。

1. 笔法方面

智永《真草千字文》中楷书的用笔丰富洒脱，笔毫在纸面上的运动轨迹清晰可观。首先，细腻精微，风神外显。其点画多以露锋起笔，落笔时的轻重及方向变化极为丰富，而且常能根据具体运用环境作出灵活的处理。如"宿""寒""方""效"等字的第一笔点画（图2-40），笔锋顺势而下，侧向铺毫，收笔处锋颖显露，点画富于动势，于常态中见奇妙。其次，丰润沉厚，气韵十足。在行笔过程中，其笔毫的铺压与弹起处理得恰到好处。如"金""食""化"等字（图2-41），其撇画尽管微粗，但却是韧劲十足，此种力道无疑是与智永精熟的用笔息息相关。又如"丝""空""思"等字（图2-42），部分点画的起收处出现了牵丝映带，纤毫之间带有行书韵味，于沉稳中见灵动。要之，智永上承王氏家法，我们在此帖中可以充分领略到其精熟丰富的笔法技巧。藏与露、方与圆、粗与细、长与短、曲与直、转与折、俯与仰等变化在其笔下得到了淋漓尽致的展现。临习时应注意此帖笔法的精细之处，起收笔要果断利落，在把握其书写性的同时，要留心点画的圆润饱满，不可过于偏侧，以免点画略显单薄。

图2-40 《真草千字文》笔法分析

图2-41 《真草千字文》笔法分析

图2-42 《真草千字文》笔法分析

《苏孝慈墓志铭》的用笔方劲犀利，此志保留完好，锋棱毕现，犹如新刻。首先，方起方收，精神外耀。其点画形态以方笔为主，中段遒劲饱满，如"吉"字的横画端部，"山"字的竖画起笔处，"事"字的折笔处，其方笔运用的角度和方向均有相似的情况（图2-43）；又如"攸""府""风"等字（图2-44），其钩画多呈三角形轮廓，显得方棱严峻，锋芒毕露，丝毫没有拖泥带水之意。其次，朴拙沉稳，古意森森。如"也""色""光""邑"等字（图2-45），在竖弯钩的出钩处保留了隶书的"雁尾"之形，增加了古朴自然的意趣。临习时若仅求形似，可能会因其棱角分明而流于刻板，还应透过刀锋看笔锋，并体会其中的书写节奏。

图2-43 《苏孝慈墓志铭》笔法分析

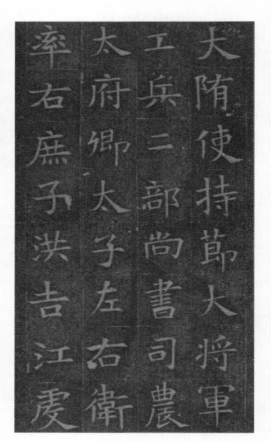

图2-39 《苏孝慈墓志铭》

图 2-44 《苏孝慈墓志铭》笔法分析

图 2-45 《苏孝慈墓志铭》笔法分析

2. 结构方面

智永《真草千字文》在结构上属于"斜画紧结"的类型。其斜势是控制在一定范围之内的，也是由于精熟的书写习惯而形成的一种相对温和的张力。此帖结构平实分布，匀中见黜。智永书《真草千字文》的初衷是为了佛门传教的需要，也是僧徒们习字的范本，因此，在结构上表现得较为工稳，如"寡"字横向笔画较多，不仅要考虑到横势，同时还兼顾了纵向的间距；又如"誉""绮"等字（图2-46），布白匀称，疏密有致。其次，斜中取稳，稳而有势。虽然整体结构是以工稳为主调，但在工稳中又有丰富的变化，如"草""爱""墨"等字（图2-47），上下中心线并不居中，整个字的重心在上下局部之间的欹正中达到了平衡。

图 2-46 《真草千字文》结构分析

图 2-47 《真草千字文》结构分析

《苏孝慈墓志铭》也属于"斜画紧结"的结构类型，其结字上的谨严整饬是隋代墓志楷书中的翘楚，尤其是在法度上的严谨直启唐人。此志体势多采纵势，端庄谨严，一丝不苟，略微向右上倾斜取势。除

此之外，其部分竖画出现了略微向内的弧度，使字形呈内撅之势，如"周""开""朝"等字（图2-48），在结构匀整的基础上中宫收紧。与初唐欧阳询的楷书在结字上的处理有诸多异曲同工之妙，相较而言，《苏孝慈墓志铭》的字形重心偏于中下部位，不同于欧书的险绝而营造出一种相对稳健平实的感觉。

图 2-48 《苏孝慈墓志铭》结构分析

3. 章法方面

智永《真草千字文》为册页装，是一件纸本墨迹，通篇采用楷书和草书对照的方法书写。其章法属于纵成行而横无列式，字距较为宽疏，字与字之间虽然都是独立的个体，但笔断意连，颇具行书意味。行与行之间以乌丝栏为界线，整齐有律，更便于阅读。每行虽十字，但大小相杂，参差错落，呈现出自然天成的艺术效果。要之，其通篇章法并不像多数楷书碑志那样横竖严整，可谓是疏朗自然，典雅流美，毫无矫揉造作之态。《苏孝慈墓志铭》在章法上整饬划一，志石横竖界格明显，因墓志特有的型制而产生出匀整的秩序感，整体在和谐统一的基础上不失变化，端整妍美，精美绝伦。

五、赵孟頫《胆巴碑》《三门记》

元代是一个由少数民族统治的时代，其书法发展一方面是因为帝王于一定程度上的支持，另一方面更重要的是由于领一代风骚者赵孟頫的特殊地位。从元世祖至元仁宗，赵孟頫备受元帝王之恩宠，他不仅官居一品，荣际五朝，而且其书法在元代影响了一代士人，形成了队伍庞大的赵派书家群。古典主义的书风因赵氏的提倡，笼罩了整个元代，并且在书法史上产生了极为深远的影响。

赵孟頫（1254-1322），字子昂，号松雪道人、水晶宫道人等，吴兴（今浙江湖州）人。宋太祖赵匡胤十一世孙，秦王德芳之后。宋亡后，居故乡力学。元至元二十三年（1286），行台侍御使程钜夫奉诏搜访遗逸于江南，赵孟頫被推荐至京城，受元世

祖接见，颇受礼遇。历任兵部郎中、集贤直学士、济南路总管、江浙等处儒学提举、翰林侍读学士、集贤侍讲学士、中奉大夫、翰林学士承旨、荣禄大夫等。晚年官居一品，名满天下。卒年六十九，追封魏国公，谥文敏。

赵孟頫在历史上是一位各体兼善的大家，在各体之中，其大楷作品为历代所重。赵氏初习于赵构、智永、钟繇，再入"二王"，以真行相通之晋人笔法，绝去颜、柳顿挫之笔，故一改中唐以后书碑楷法之特征，这一点在唐以后的楷书发展当中极具新意。中年之后碑版之书又参以李邕之法，在用笔上增加飞动之势和峭拔之力，因而使其大楷作品在楷书发展史上又立一座高峰，后世将其楷书与前人并称为"欧、颜、柳、赵"。赵氏楷书，当然包括了他的小楷、中楷和大楷，其中大楷往往用于书碑，表现出一种既风姿流动又沉稳遒劲的风格面貌，迥异于前人，特色鲜明。传世如《三门记》《胆巴碑》《湖州妙严寺记》《道教碑》《仇锷墓碑铭稿》等皆为其大楷代表作品。

《胆巴碑》和《三门记》均为赵孟頫的手书碑稿，保存完好，评价甚高。因此，在本次的临摹教学环节中，我们选用了赵氏这两个范本作为唐以后的大楷代表之作，并对其进行解析。

（一）作品概述

1. 《胆巴碑》（图 2-49），全称《大元敕赐龙兴寺大觉普慈广照无上帝师之碑》，又称《帝师胆巴碑》等。碑稿为纸本墨迹，赵孟頫撰文并书，书于元延祐三年（1316）。原卷纵 33.6 厘米，横 166 厘米。卷后有清姚元之、杨岘、李鸿裔、潘祖荫、王颂蔚、杨守敬、王懿荣、盛昱等人题跋，并钤有许乃普、叶恭绰等人鉴藏印记。曾经《南阳法书表》《清河书画舫》《式古堂书画汇考》《壬寅销夏录》《三虞堂书画目》等书均有著录。现藏故宫博物院。

此卷是赵孟頫奉元仁宗皇帝敕命，为龙兴寺撰写的碑文，叙述元朝帝师胆巴的功德事迹。据《元史》卷二〇二《释老传》及本文记载，胆巴，一名功嘉葛剌思，是西番突甘斯旦麻人，童子时出家。至元七年（1270），他随帝师巴思八来到中国，曾在五台山建立道场。成宗时曾受命察祀摩诃伽剌神，获得应验。元贞元年（1295），他在龙兴寺期间上书皇太后，奉仁宗为龙兴寺大功德主，其时仁宗尚未被立为太子。胆巴命寺内僧众"日讲《妙法莲华经》，轮复相代，无有已时。用召集神灵，拥护圣躬，受无量福"。虽然胆巴于成宗大德七年（1303）即圆寂，但至武宗即位，立其弟仁宗为皇太子后，仁宗为报答龙兴寺多年祷祝之功，将旧宅田五十顷赐给龙兴寺为产业。至仁宗登基后，又追谥胆巴为"大觉普慈广照无上帝师"。皇庆元年（1312），仁宗曾敕命赵孟頫撰文并书，刻碑于大都某寺中。至延祐三年（1316）又应龙兴寺僧之请，复敕赵孟頫为文并书，刻石于真定路龙兴寺中。此帖就是赵孟頫第二次为胆巴所作的碑文。

2. 《三门记》（图 2-50），全称《玄妙观重修三门记》。纸本墨迹，纵 35.8 厘米，横 283.8 厘米。牟𪩘撰文，赵孟頫书并篆额。本卷无年款，《清河书画舫》卷四"吴道玄"条云："赵子昂楷书《帝师胆巴

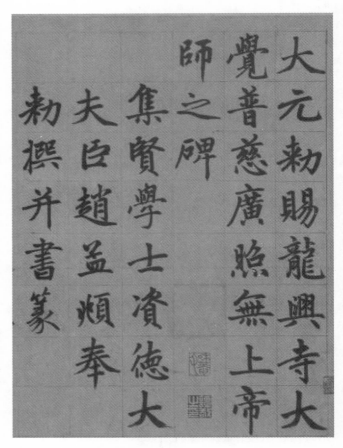

图 2-49 赵孟頫《胆巴碑》

碑》卷，真迹，上上，笔意略同《玄妙观》二碑。"原注："《玄妙观碑》，大德七年（1303）书也。"此说或可信。原卷现藏日本东京国立博物馆。

玄妙观，位于今江苏省苏州市观前街。此观创建于西晋，初名"真庆道院"，唐代更名为"开元观"，宋代赐额"天庆观"，宋高宗曾御书"金阙寥阳之阁"于殿端。元元贞元年（1295），更名为"玄妙观"，乃取自老子《道德经》中"玄之又玄，众妙之门"之意。时有道士严焕之、张善渊募款修建，遂使"穹门邃庑，奥殿巍阁，杰出吴中"。元末至正年间，观毁于兵灾，后世屡有重建。

《三门记》是元大德年间重修玄妙观山门之后所立之碑，乃赵孟頫之兄赵孟頖请牟巘撰文，由赵孟頫所书。此卷为当时书碑之原迹，元时曾据此书摹刻于石上，此石立于正山门内。原碑石已佚，1990 年摹刻后重立一石。

图 2-50　赵孟頫《三门记》

（二）临习提要

赵孟頫在《兰亭十三跋》中云："书法以用笔为上，而结字亦须用工。盖结字因时相传，用笔千古不易。"这一书法审美观，成为书法史上的著名论断。他不仅点明了用笔和结字二者在书法当中的重要性，还抓住了文人书法嬗变中"笔法"这一实质问题，一生沉浸于古法之中，尤其是追取"二王"之法。尽管他始终保持着遒媚、秀逸的书风，但不同阶段亦有着自己的变化。《胆巴碑》和《三门记》作为赵氏不同阶段的代表性作品，为我们研究赵孟頫大楷书风提供了更多的参考价值。

1. 笔法方面

《胆巴碑》用笔典雅稳健，体现出赵氏对毛笔具有极强的控制能力。首先，点画遒劲秀媚，方圆结合。其点画在起承转合上，虽无大起大落，但随时进行着微妙的调整，于点画的起收笔及转折等细节处的变化极为丰富。如"奉""事""昼"等字的横画，在起笔处有的方切折笔入纸，有的因承接上一笔而圆势转笔入纸，其落笔的角度以及轻重提按各不相同，生动自然；又如，"师""即""普"等字的折画（图 2-51），其提按幅度不大，介于方圆之间，平顺流畅，丰润婉通。用笔的细微调整，避免了笔锋因方向改变而造成的轻滑，使其点画显得圆润匀实。总的来说，可谓"一画之间，变起伏于锋杪；一点之内，殊衄挫于毫芒"。其次，以行入楷，风姿流动。赵孟頫中年之后虽入李北海，而终主于右军。他始终以"二王"为风规，其行草多继承晋人的作风，故点画之间承接顾盼，互为呼应，正行相糅，灵动自如。如，"皆""等""至""光"等字（图 2-52），均出自"二王"行法，整体上于规整庄严中时见潇洒流美的韵致。

图 2-51　《胆巴碑》笔法分析

图 2-52 《胆巴碑》笔法分析

《三门记》在用笔基调上与《胆巴碑》有共通之处，其用笔沉着劲健。《三门记》的书写早于《胆巴碑》十三年，应算作赵孟頫中年之后的大楷之作，此作已显示出李邕对赵氏的影响。首先，点画丰润饱满，笔方势圆。笔方则笔势劲健，势圆则气韵流动。点画的起收笔形态变化相对较少，而且在点画的书写过程中，粗细提按的幅度不明显。如"非""划""三"等字的横画，在起笔的部分多为方笔铺毫而书，起笔角度略为单一。又如"人""周""广"等字（图 2-53），其撇画多铺毫逆锋收笔，弱化了出锋时的提按过程。显然，由于是受李邕之法的影响，在用笔上吸收了李书沉雄刚健的特点，从而加强了大字的遒劲、挺拔与厚实之感。其次，赵书的审美意识仍然未离二王风规，这一点也贯穿了他一生的学书主张，因此，我们在此帖中也可以看到正行相糅的重要特征，如"为""有""可"等字是以行法书之（图 2-54）。这一特征也是赵氏大字楷书书风的构成要素之一。

图 2-53 《三门记》笔法分析

图 2-54 《三门记》笔法分析

2. 结构方面

《胆巴碑》在结构上属于"斜画紧结"的类型。其结字工整安稳，法度谨严，于平和之中见奇逸之气。字势格局虽方正，但细观之后不难发现其结构实则因字赋形，纵横相间，变化自如。如"帝""觉""本"等字，中宫收紧而四周的点画开张，收放有度；又如"为""闻""学"等字（图 2-55），疏处笔画舒展，密处笔画收敛，疏密适宜。

图 2-55 《胆巴碑》结构分析

《三门记》相较于《胆巴碑》来说，字形更趋横扁之势。其体态工稳，端庄雍容，风神散朗之处，避免了因李邕之过分奇崛欹侧而变得浑厚方正，同时又吸收了唐人楷书的一些结构特点，使字形宽博自然。如"严""妙""无""赐"等字（图 2-56），于结构的疏密、收放幅度上，都不及《胆巴碑》表现丰富。

图 2-56 《三门记》结构分析

3. 章法方面

从尺幅形式而言，赵孟頫的《胆巴碑》和《三门记》同为碑稿手卷，两件作品的章法基本一致，由于是画格书写，通篇布局行列整齐，字距与行距几乎均等，如精兵布阵，有一股从容祥和之感。虽界以乌丝栏为格，但因赵孟頫于楷法之中含有强烈的行书笔意，从头至尾一气呵成，气息贯通，风姿流动，充分体现了赵氏大字楷书的独特风神。

1. 规定作业

作为楷书学习的起步阶段，本节主要适用于一年级的教学安排。唐楷系统的临摹课程主要以技巧的准确性、熟练性等基本功的训练为主，并对唐楷系统的名帖有大致的了解与基本风格的掌握。

（1）内容：从书写用笔提与按的角度，分别选用褚遂良《雁塔圣教序》、欧阳询《皇甫诞碑》、颜真卿《自书告身》、智永《真草千字文》、赵孟頫《胆巴碑》作为五种临摹范本，旨在提升对于用笔的提按转换能力与结构组合能力。

（2）要求：每件临摹作业的尺幅为四尺对开竖式，每周临摹15-20件。临摹时要求掌握原帖的一般技巧与基本法则，并能比较准确地临摹指定范本，实现在自然书写下技法的熟练运用。

（3）阅读：智果《心成颂》。

2. 自选作业

（1）内容：选用欧阳询《化度寺碑》、《虞恭公碑》，虞世南《孔子庙堂碑》、颜真卿《东方朔画像赞》《颜勤礼碑》，柳公权《玄秘塔碑》《神策军碑》、李邕《麓山寺碑》等，作为附加练习与参考。

（2）要求：学生可根据自己的喜好与需要，在唐楷某一家中选择不同风格的数种字帖作为延展学习，进行比较临摹的训练。通过对不同风格、技法的字帖同时临摹，学生对唐楷风格的概念和具体技法的理解会有一个比较全面、立体的认识。

第三节　魏碑系统（4周课时）

魏碑一系主要指南北朝时期的铭石楷书，肇始于晋末十六国，盛行于北魏，绵延至隋统一前，主要镌刻于碑碣、墓志、造像、摩崖、题记等石刻之上，故称"魏碑"。其主要代表是北魏时期河南、山东、河北、陕西等地的刻石。经过魏晋隶楷的嬗变后，楷书几乎笼罩了整个北魏书法。北魏楷书的发展分为平城时期和洛阳时期，其存世作品种类繁多，且风格多样。在北魏楷书中，龙门造像居于重要位置，它与邙山墓志共同构成了以洛阳为中心的北魏楷书轴心系统，其中以《龙门二十品》最具代表性，风格方整遒劲。此外，中州地区也有大量北魏刻石名品，如《嵩高灵庙碑》《吊比干文》等。在山东境内，云峰诸山刻石以其雄放宕逸的典型风格，成为魏碑中摩崖刻石的代表，如《郑文公碑》等。山东境内北魏楷书碑刻著名者尚多，又如《张猛龙碑》等。除此之外，北魏楷书还有分布在陕西、河北等地的名品，如《石门铭》《张黑女墓志》《崔敬邕墓志》等，皆为典型。

综上所述，本节以魏碑系统中的经典碑志、摩崖作为重点临摹范本，主要是对楷书风格体系作进一步的研究学习。针对具体的范本，合理地区分两者间的不同风格特征，将各自相应的技法要求独立地进行表达，融会贯通。例如我们将《张猛龙碑》与《张黑女墓志》进行对比临摹，通过点画的方圆、提按，以及结构类型等差异的比较分析，进而深化对于"魏碑"的全面认识。

一、《张猛龙碑》《张黑女墓志》

西晋书法遗风转至北魏，楷书的发展可分作两条路线。相较来说，南方进展快于北方，南方以"二王"一脉的楷书吸收了早期行书一拓直下的笔法和内擫的笔势，结构属于欹侧的"斜画紧结"，基本上剔除了早期楷书的隶笔。而北方在北魏平城时期，依然沿用魏晋旧习，楷书还带有隶式，结构多是横向的"平画宽结"，这也是北方楷书发展落后的表现，所以我们说平城时期的楷书还具有浓郁的隶意，此时的隶楷二体交叉，属于不自觉的无意形态。

公元494年，北魏孝文帝将首都从平城迁至洛阳，在迁都洛阳之后的四十年间，他大力实行"汉化改制"，形成了慕尚南朝衣冠之制的风尚，提高了汉族士人的地位，促进了民族的融合。这样的风气对于当时的楷书发展也产生了很大的影响：其一，这时的一些碑刻采用了楷书题额，而在过去碑志的题额都是作篆隶书。其二，楷书出现了秀颖峻拔的风格面貌，姿态近似南朝书风。北朝吸取南朝

书法，平城后期已出现端倪，南迁洛阳之后的四十年间，迅速走上了向南朝书法看齐的道路。这一时期，以"斜画紧结"为特征的楷书在北魏境内广为流行，各地的碑志、造像，以及敦煌遗书中的写经等，都大量显现出此特征。

上面提到的"斜画紧结"和"平画宽结"两个概念，是沙孟海先生在《略论两晋南北朝隋代的书法》一文中提出的，其云："北碑结体大致可分'斜画紧结'与'平画宽结'两个类型，过去也很少人注意。"又云："《张猛龙》、《根法师》、龙门各造像是前者的代表。"然而，北魏后期的楷书风格并不是千篇一律，还是有相对平正的一派，不同于"斜画紧结"一路的楷书作品。其中，北魏末年的《张黑女墓志》就属于这一类的典型代表，在保留魏晋遗留的某些隶书笔法的同时，对前朝的北魏楷书和南方东晋楷书都有了不同程度上的吸收和突破。

综上，《张猛龙碑》和《张黑女墓志》，前者是北朝的碑刻，后者是北朝的墓志，两者从书法风格上看跨度之大，也代表了这一时期不同的审美取向。因此，在魏楷临摹教学环节中，我们选用《张猛龙碑》与《张黑女墓志》这两个范本，作为魏楷碑志的代表，并对其进行解析。

（一）作品概述

1.《张猛龙碑》（图 2-57），全称《魏鲁郡太守张府君清颂之碑》，又称《张猛龙清颂碑》等。立于北魏孝明帝正光三年（522）。原石现藏山东曲阜孔庙西仓汉魏碑刻陈列馆。碑高 226 厘米，宽 91 厘米，厚 24 厘米。圆首有额，碑额楷书 3 行 12 字"魏鲁郡太守张府君清颂之碑"，浮雕四条蟠龙。碑阳正文 24 行，行 46 字，后刻立碑官吏名 10 行，另有背阴刻题名 11 列。此碑无宋拓本传世，明拓、清初拓本即可称为善本。此碑记述了碑主鲁郡（今山东曲阜市东北二里古城村）太守张猛龙的家世和生平，他在世时，当地民众为称颂其兴学劝农功绩而刻立此碑。碑阴为捐款者题名。由于为生者立碑，故称"清颂之碑"。汉魏时期，"府君"是对太

图 2-57 《张猛龙碑》

守的一种尊称。

1.《张猛龙碑》在宋代《金石录》《通志·金石略》等书中已有著录，但此碑在清代以前并不著名。乾嘉以后学风转向讲求说文，推阐分隶，碑学兴起，此碑因其书法奇绝峻拔，竟然时来运转，不意成为魏碑经典，楷书至宝，大有渐压唐碑之势。清代经包世臣、康有为等人的褒扬推崇，名声大振，《山左金石志》《金石文钞》《金石萃编》《潜研堂金石文跋尾》等书都有著录。

2.《张黑女墓志》（图2-58），全称《魏故南阳张府君墓志》，又称《张玄墓志》，因清代避康熙皇帝玄烨名讳，故一般皆称《张黑女墓志》，今沿用此名。北魏普泰元年（531）十月刻。20行，行20字。此志未详何时何地出土，志文称"葬于蒲坂城东原之上"。蒲坂，即今山西永济市蒲州镇，由此可知此志出土地应该在其附近。此志文可分三段，第一段追忆了张玄先祖的名字和任职情况，这是当时墓志的行文习惯。第二段叙述了张玄的任职情况，对

图 2-58 《张黑女墓志》

其高雅出众的品行进行了一番赞美，并详细叙述了张玄的去世，以及和他妻子陈氏合葬的时间和地点。第三段为颂词。

此志原石已佚，存世仅有原拓剪裱孤本一册，共12面，面4行，行8字。该册明末清初时曾为僧人成樗所藏，一般认为此册是明拓，但也有认为是宋拓的，如陈介祺跋云："此直似宋时毡蜡，明以后无此拓也。"之后此本在山东辗转流传，清道光五年（1825）何绍基购于济南历下书市，始大著于世。何绍基得此本后，极为珍爱，舟车旅途中时时把玩，其题跋中自云"往返二万余里，是本无日不在箧中也。船窗行店寂坐欣赏，所获多矣"。册后有清初山东益都诸生王玙似、王海二跋，皆未署年月。又有何绍基为此本多处的题跋，除此之外，何氏还曾请包世臣、陈介祺、崇恩、张穆、许瀚、吴式芬、黄本骥等金石家、学者题跋。拓本在民国间曾归无锡秦文锦，后入上海博物馆收藏。今天我们所看到的完整的原拓本及诸家题跋，应是民国间上海艺苑真赏社珂罗版影印。

（二）临习提要

《张猛龙碑》属于魏楷当中的峻劲一类。楷式已相当成熟，尤其点画的书写达到精密的程度，是北魏孝文帝时期洛阳刻石风气的延续。其笔画如长枪大戟，天骨开张，具有典型的北魏刻石楷书的审美特征。而《张黑女墓志》属于魏楷当中的秀雅一类。其作为北魏墓志中的佼佼者，反映了北魏墓志南朝化的一种潮流。北魏后期墓志书法的特征在于吸收了南方成熟的楷书法则，又同时在北方楷书的基础上加以发展，加上当时刻工群体的用刀习惯，从而使此类楷书表现出刚健中秀润、精美质朴的风格面貌。

1. 用笔方面

《张猛龙碑》的用笔方劲峻丽。首先，点画形态以方笔为主，因刻工刀刻斧凿而造成多数点画之方折毫不含糊，而且方笔带有圭角，可谓是"头角峥嵘"。比如，碑中可见呈三角形的"点"，以及转折处等（图2-59），方棱严峻且相当浑厚。但是此碑经过长时间的风化侵蚀，有些点画已经不是那么方硬了，反而显得质朴而浑厚。综合以上看来，《张猛龙碑》以方笔为主，圆笔为辅，两者灵活运用。

其次，撇画舒展。撇画长固然是由于横画向右上倾斜造成的，此碑中的撇画不仅长，而且得势，飘逸中给人厚重之感（图2-60）。一般来说，"长撇"十分舒展开张，书写中亦有起伏，尤其是收尾出锋前段有一个相对铺毫的过程。从整体感来说，《张猛龙碑》笔力雄强。也就是说笔画的力量感强，其中的方笔形态虽方，却一点也不单薄，还有圆浑底蕴。在临摹此碑时，需重视点画内部的粗细起伏及俯仰走势的变化，大体上或趋上弧，或趋下弧，间以粗细转折，筋骨肉俱含于内。临习时若仅求形肖，可能会有失精神，流于刻板，还应体会其中的书写节奏。

图2-59 《张猛龙碑》笔法分析

图2-60 《张猛龙碑》笔法分析

《张黑女墓志》在用笔上秀逸多姿，方圆并施。首先，其用笔极为精致，尤其是用锋之精到是大多数魏碑所不及的。比如，横画的起笔可见其落笔的角度及力度各不相同；横画中段俯仰分明，起伏的弧度及轻重的变化极为丰富；折画的部分，不仅有魏楷中典型的方折，还有笔毫顺势向右下方按笔折过的情况；竖钩上挑并且短促，显得含蓄清雅（图2-61）。临摹时，除了需要注意折笔的角度之外，还需注意衔接处方圆轻重的变化。同时，一些点画之间出现了带有行书笔意的连带关系（图2-62），这种点画之间的动态和连带意识增强了字的灵动感。以上这些都表现了《张黑女墓志》精巧、灵动的一面，从而整体上产生了一种生动之感。其次，在笔法精致且灵动的同时，依然富有钟繇时代的高古气息，而不入流俗。比如，其"捺"画依旧保留着隶书意味的稚拙感（图2-63）。故而在风格上能

兼得遒媚与质朴两种审美元素，而成为北魏墓志中的翘楚。

图2-61 《张黑女墓志》笔法分析

图2-62 《张黑女墓志》笔法分析

图2-63 《张黑女墓志》笔法分析

2. 结构方面

《张猛龙碑》的结构归属于魏楷中"斜画紧结"的代表。结字欹险且随字赋形，有许多字是向左倾斜，其主要原因是横向的笔画左低右高，因横画、撇画坚实舒展，往往造成左重右轻的势态（图2-64）。同时，舒展和收敛的笔画反差强烈，使笔势左放右敛，从而产生了内紧外疏的结构关系，字形既凝重稳健，又飞动畅快。

图2-64 《张猛龙碑》结构分析

《张黑女墓志》的结构则属于魏楷中"平画宽结"的代表。结体宽博开张，仪态万方。横向的笔画斜度平缓，"口""田"等封闭性结构呈上宽下窄的特点（图2-65），是后来楷书中常见的写法。结字内敛，字形横扁，姿态与"斜画紧结"的《张猛龙碑》这一类型的魏楷截然不同，与通常墓志书法风格也大异其趣。

图 2-65 《张黑女墓志》结构分析

3. 章法方面

《张猛龙碑》和《张黑女墓志》的章法属于碑志中的普遍情况，即先有界格，然后在界格中书写并刊刻完成。通篇风格统一，技法协调，并且笔意贯通，顾盼有情。

二、《郑文公碑》与《石门铭》

北朝书法在北魏时期就经历了一个演变的过程，也就是受到南朝楷书影响的过程。公元 500 年前后的十年间是魏楷的形成时期，大体以方笔方体为主，风格方整遒劲，如《龙门二十品》。后来逐渐受南方"二王"一脉书风的影响，渗用圆笔或方圆兼施，风格趋于圆秀。《郑文公碑》《石门铭》即处于中间过渡的阶段，虽是从圆笔为主，但骨力浑劲，气象磅礴。

《郑文公碑》和《石门铭》皆属北魏摩崖刻石中的经典之作，北朝除了碑志造像铭迹以外，摩崖刻石也较为有名。在山崖峭壁间面壁书丹，与山川草木融为一体，与自然环境相得益彰，有一种苍茫感。清代中期，摩崖刻石因众多文人书家的推崇，为后世所重视。譬如，《郑文公碑》就是云峰刻石中的代表之作。云峰刻石是山东莱州云峰山、大基山，平度天柱山，益都玲珑山所存的历代刻石的统称，这些刻石大都刻在险峻的崖壁之上。因为云峰山所存的石刻数量和艺术水准最为突出，所以统称为"云峰刻石"，实际上是以一山之名而概括了四山的刻石。这批摩崖石刻，主要以天柱山的《郑文公上碑》和云峰山的《郑文公下碑》为根基，以云峰山石刻《论经书诗》《观海童诗》、天柱山石刻《东堪石室铭》、大基山石刻《登大基山诗》《仙增铭告》为杆，以数十篇摩崖题记为叶，构成了恢弘的摩崖石刻群。

综上，《郑文公碑》和《石门铭》书刻时间相近，同为摩崖刻石，同为圆笔主调，陆维钊先生以

"雄厚、舒展、圆稳"来评价两者的风格。但在结构的类型和章法的处理上却各不相同。两者均代表了北魏摩崖刻石中不同审美类型的高度。因此，在魏楷临摹教学环节中，我们选用《郑文公碑》与《石门铭》这两个范本，作为魏楷摩崖刻石的代表，并对其进行对比分析。

（一）作品概述

1.《郑文公碑》（图 2-66），全称《魏故中书令秘书监使持节督兖州诸军事安东将军兖州刺史南阳文公郑君之碑》《荥阳郑文公之碑》，或称《郑羲碑》等。此碑有上、下两碑，均为北魏摩崖石刻，刻于北魏永平四年（511），上、下碑分属两地。关于上、下两碑的称谓，可见于《郑文公下碑》中文末的题款为："永平四年，岁在辛卯，刊上碑在直南卅里天

图 2-66　郑道昭《郑文公碑》

柱山之阳，此下碑也。以石好，故于此刊之。"由此可知，刻于平度天柱山的《郑文公碑》称为"上碑"，而刻于莱州云峰山的《郑文公碑》称为"下碑"。上、下碑相当于先刻与后刻的意思。上、下两碑内容和书法风格大致相同，但上碑比下碑少三百多字，由于上碑石质较差，损泐较下碑严重，故书法教学多取下碑为范本。《郑文公下碑》，碑额楷书2行7字"荧阳郑文公之碑"，正文51行，行29字，碑高195厘米，宽337厘米。碑石在云峰山（今山东省莱州市东南约七公里处）山腰，至今保存完好，并建有碑亭保护。

云峰刻石早在北宋就已被发现，赵明诚《金石录》中就有关于《郑羲碑》等数种刻石的著录，但当时此类刻石并未引起世人的重视。直到清代乾隆年间以后，碑学之风大盛，阮元作为第一个系统阐述南北地域书派问题的学者，亲自登云峰山访碑，将其著入《山左金石志》。于是，大量的学者开始关注云峰刻石，并给予很高的评价。因为刻石文字均与北魏的郑道昭有关，因此亦成为"郑道昭摩崖石刻"。

《郑文公碑》的主人郑羲，即郑道昭之父，出生于中原名门望族。北魏时荧阳郑氏先后有二十多人供职于朝廷。郑羲于孝文帝时官至中书令，位及正二品，权势显赫，加上在当时被誉称"文为辞首，学实宗儒"，可见其影响之大。郑道昭，字僖伯，号中岳先生。《魏书·郑羲传》后附有小传，称其"少而好学，综览群言"，"好为诗赋，凡数十篇"。初为中书令，迁秘书郎，历官至中书侍郎，给事黄门侍郎，国子监祭酒，光、青二州刺史。在北朝史书上却没有郑道昭善书的记载。

关于《郑文公碑》是否为郑道昭所书，是一个有争议的问题。据碑文记载，《郑文公碑》是由"故吏主簿东郡程天赐等六十人"所立，碑中并没有提到撰文和书写者的姓名。清代包世臣最早在《艺舟双楫·历下笔谭》中提出："《郑文公碑》为中岳先生（即郑道昭）书无疑，碑称其'才冠秘颖，研图注篆'，不虚耳。"其后的大部分学者也都认同这一说法。康有为《广艺舟双楫》将云峰刻石四十二种通归于郑道昭父子名下。叶昌炽《语石》更把郑道昭誉为超过王羲之的"书中之圣""不独北朝书第

一，自由真书以来，一人而已"。于是，《郑文公碑》的书写者为郑道昭几乎已成定论。后来持否定论的学者则提出一些疑点，其一，郑道昭为父亲郑羲树碑立传，不避名讳而直呼其名，这在魏晋南北朝时代是忌讳的事，不仅无此先例，更何况郑道昭作为名门望族更不会有此举。其二，碑记更有赞誉郑道昭本人的词句，若他为碑文的书写者亦属罕见。但持否定论的学者也认为，云峰刻石中应当有郑道昭的书作。虽然《郑文公碑》的撰书者不一定是郑道昭，但由他来主持刻碑一事应是没有问题的。结合碑文和史传分析，郑道昭于北魏永平三年（510）任职光州刺史，当时，其父葬于荧阳已十九年，一直未能树碑立传，葬地又与光州相隔千里，不能按时祭奠，于是在他的主持下，由父亲昔日的属吏一起参与刊刻了此碑。这样的推论，也许更为妥帖。

2.《石门铭》（图2-67），全称《泰山羊祉开复石门铭》。北魏宣武帝永平二年（509）正月刻。此铭原刻高180厘米，宽225厘米。正文26行，行约20字。铭文由北魏时任梁、秦州典签的太原郡人王远撰文并书丹，河南郡洛阳县人石匠武阿仁刻字。原刻在陕西省褒城县（今汉中市褒河区）东北褒斜谷之石门洞东壁上，1967年因在石门地区修建大型

图2-67 《石门铭》

水库，水位上升，故将原刻石从崖壁上凿出。1971年移至汉中市博物馆。

《石门铭》的铭文记录了自东汉开凿石门后，随着东晋的南迁，褒斜道废弃不用，石门因而闭塞。至北魏正始元年（504），南朝梁梁州刺史夏侯道迁以汉中叛降北魏。北魏正始三年（506），梁、秦二州刺史羊祉奏请修复褒斜道，重开石门，魏廷派遣左校令贾三德率领工徒一万人，石匠百名，进行修复。工程至北魏永平二年（509）竣工，由梁、秦州典签王远写了这篇歌颂羊祉和贾三德二人功绩的铭文。

（二）临习提要

《郑文公碑》在魏楷当中属于圆融一类，笔圆体方，凝重端庄。一方面点画雄厚的质感雄厚中又有柔韧之感，表现为点画行笔迟涩而矫健；另一方面结体宽博，在平整之中见细微变化。《石门铭》在魏楷当中属于飞逸一类，超逸洒脱，奇肆飞动。铭文随摩崖石势书写，不拘行格，字画笔势舒展，挥洒自如。二者都是以摩崖刻石为载体，因为摩崖石面凹凸不平，所以毛笔书丹时有阻力，就形成书刻过程中因阻力而产生的迟涩味道，因此，点画显得更加遒劲奇伟。北魏摩崖石刻虽以楷体作书，但气象是多元的，既有篆书的圆势，又有隶书的雄浑，同时还兼备行草书飘逸的韵致。

1. 用笔方面

《郑文公碑》的用笔圆劲雄强。首先，此碑的点画形态以圆笔为主，然其圆笔中又常常带有隶书方笔翻绞的笔意，可以说有些笔画是亦方亦圆，方圆通融。比如，碑中转折处的用笔多为圆转（图2-68）。经书刻后的点画，收笔处的用笔力度一以贯之，然而点画的提按幅度却并不明显，比如，大多数的撇画、捺画、钩画，其收笔处圆融雄厚，含蓄稳重（图2-69）。其次，此碑刊刻时正值北魏后期，因而保留了洛阳石刻书风的影响，也展示了向静劲流利方向的进化。比如，横画的行笔过程中，其中间部分的取势也变化多端，或仰、或俯、或波，各具其态（图2-70）。在临习时，既要体现篆隶笔意，又要遵循楷书的法则，同时需要体会点画之间的笔意关系，其点画虽工整但不平板，展现出行草书运笔时流走涌动的气象。

图 2-68 《郑文公碑》笔法分析

图 2-69 《郑文公碑》笔法分析

图 2-70 《郑文公碑》笔法分析

《石门铭》在用笔方面与《郑文公碑》近似，同样点画圆浑，但是行笔更显纵逸飞动。首先，点画有一种内在的波动感，展现了向多方向变奏的可能性。比如，横画倾斜不平，竖画虬曲不正。其点画的端部和转折处得以简化，弱化了这些提按顿挫的节点，进而有助于笔势的贯通（图2-71）。其次，长放的点画在《石门铭》中显得起伏悠扬，这些点画向四周任意伸展，颇具动感；而短收的点画却表现为艰涩、蓄势的意态，形成强烈的对比（图2-72）。整体上来说，《郑文公碑》不乏笔法的丰富性，但其点画相对比较固定，其形态均统摄在以粗细接近、方圆通融为主的笔调之中；而《石门铭》笔法无定，随形而生，其点画表现非常丰富，几乎所有的用笔方式在其中都得到了尽情地施展，从而形成了其奇逸洒脱的独特风神。

图 2-71 《石门铭》笔法分析

图 2-72 《石门铭》笔法分析

2. 结构方面

《郑文公碑》的结构属于魏楷中"平画宽结"的类型。平匀疏朗，方正圆通，有雍容不迫之感。此碑与《石门铭》不同，其横画虽有弧度，但却是扁平形状。此碑单字的外轮廓一般接近方正，而转折处却多圆转，横、竖、撇、捺等点画往往都带有弧度，所以呈现圆通之感。在临习时，《郑文公碑》结构虽然宽绰开张，但这种宽绰中有严谨，开张中含收敛，注意把握这个度。

《石门铭》的结构类型属于魏楷中"斜画紧结"的范畴，其主调是"横斜"，但有的平扁开宕，有的高耸裹束，打破了严整的常态（图 2-73）。比如，倾斜的横向点画使字势偏向右上方，这一点也反映出当时洛阳石刻书风对其产生的影响。其结构的丰富性在于以横向字势为主、纵向字势为辅的巧妙融合，使单字的结构造型更加摇曳多姿，字的各个部分常以相异或相应的倾斜之态互作配合，显得瑰丽跌宕。《郑文公碑》与之相比较，结构相对匀整，远不及《石门铭》结构表现出的奇逸飞动。

图 2-73 《石门铭》结构分析

3. 章法方面

《郑文公碑》的章法循笔法、字法之意而协调统一，纵成行、横成列，其字里行间连缀成幅。两者相比，《石门铭》的章法呈星罗棋布的特点，字距、行距错落疏朗，欹侧错落的字势串联在通篇之中。

作业要求

1. 规定作业

立足于上一阶段教学，本节作为二年级的临摹课程训练，重点由唐楷系统转入魏碑系统的学习中来，在巩固唐楷技法的基础上，重点通过我们选取的魏碑范本的临摹实践，深入体会魏碑书写技法与唐楷间的异同，将两个系统的楷书风格进行打通，从而进一步提高对楷书的技法表现能力，理性地掌握魏碑各种风格特征与技法表达之间的内在联系。

（1）内容：选用《张猛龙碑》与《张黑女墓志》；《郑文公碑》与《石门铭》，作为两组对比临摹范本。

（2）要求：每件临摹作业的尺幅为四尺对开竖式，每周临摹 15-20 件。临摹时要求在形神两方面都能尽量接近所指定的范本，同时提高学生的自我学习能力和自我检验能力。

（3）阅读：阮元《南北书派论》与《北碑南帖论》

2. 自选作业

（1）内容：选用《始平公造像记》《杨大眼造像记》《贺兰汗造像》《高贞碑》《中岳嵩高灵庙碑》《马鸣寺碑》《爨龙颜碑》《元桢墓志》《元怀墓志》《司马景和墓志》《泰山经石峪金刚经》等，作为附加练习与参考。

（2）要求：由学生自主选择与本人审美趣味、技法能力相符合的范本，进行魏碑系统的拓展训练。同时，选择不同类型且风格差异较大的范本进行对比分析，从而深化学生原有的认识，进一步提高观察能力和领悟能力。

第四节　晋楷系统（1周课时）

晋楷一系主要是指魏晋时期以钟繇、王羲之、王献之父子楷书为风格代表的作品，此间多为小字楷书，字径大多不足2厘米，也就是我们俗称的"小楷"。期初，钟繇的楷书受时代影响，字形横扁，笔法中尚具隶意，其代表作有《宣示帖》《荐季直表》《戎路帖》等。后经东晋"二王"发展，楷书笔法得以完善，点画规范，技巧精微，其代表作有王羲之的《乐毅论》《黄庭经》、王献之的《玉版十三行》等。除此之外，还有大量经卷，其中不乏精美者，如唐人小楷《灵飞经》等。唐代以后，小楷名家辈出，如赵孟頫、倪瓒、文徵明、王宠、黄道周等。这几家小楷，不仅法式严格，各有所取，而且古雅可观，又不乏自家风格。

综上所述，本节选用晋楷系统中的经典名品作为重点临摹范本，主要目的在于进一步完善楷书风格体系的研究学习。小楷在用笔、结字等方面和大楷有着不同的审美意趣。宋苏轼说："大字难于结密而无间，小字难于宽绰而有余。"明文徵明说："小字贵开阔，字内间架宜明整。开阔一如大字体段，诸美皆具也。"对于楷书史上各个发展阶段的小楷代表作，在掌握相应风格技法的同时，要对其发展的必然逻辑关系也有较清晰的认识。

一、钟繇《宣示表》与《荐季直表》

正书确立的时间，学界通常定在曹魏时代，或说汉魏之间。正书是由汉隶演化而来的一种书体，汉魏之初的正书是一种新书体，即早期的楷书。传世的钟繇正书，都是给朝廷的上表。他率先垂范，用正书来写奏章，这表明在民间流行的正书，已然得到了官方认可。在士大夫阶层开始流行的正书，从而形成了新的风尚，即"魏晋风韵"。而钟繇即是新体书法的立法者，并且是"魏晋风韵"的奠基人，被奉为"正书之祖"。

钟繇（151-230），字元常。豫州颍川郡长社县人。汉末举孝廉，累迁侍中尚书仆射，封东武亭侯。魏初，为廷尉，进封嵩高乡侯，迁太尉。后进太傅，封定陵侯，故人称"钟太傅"。谥成侯。钟繇勤学工书。钟繇书师法曹喜、蔡邕、刘德升等，博采众长，兼善各体，尤精于隶、楷、行书。

钟繇既能精研隶书，同时又提炼楷法。因此使得他的楷书不能完全摆脱其"母体"的印痕，尤其是在用笔上明显带有隶书的特点。字体多横向伸展，纵向笔画缩短，使得字形结构保持隶书的扁方形状；撇捺也采用开张的构造方式，并保存了隶书的波挑磔尾的笔态。在行笔过程中更要注意"疾"与"涩"、"行"与"留"，两者相参相和，或急或缓，或轻或重，使得笔意生动，极富节奏感。他的"楷法去古未远，纯是隶体"的特点，使他的书风具有隶书的"高古质朴"的风格。他的毛笔在点画的运行过程中是没有过多的修饰的，这个源于对隶书技法的继承。元代陆行直跋曰："繇《荐季直表》高古纯朴，超妙入神，无晋唐插花美女之态。"

《宣示表》作为钟繇最负盛名的作品，对后世影响极大。目前所见《宣示表》，笔体平正整肃，隶意殆尽，与传世王羲之小楷极为相似，故后人定为王羲之临本。《荐季直表》字势横扁，饶有隶书遗意，其结体宽绰散淡，带有行书笔意，为传世钟书所未见。因此，在小楷临摹的教学环节中，我们选用钟繇的《宣示表》和《荐季直表》这两个范本，作为汉魏时期小楷的代表，并对其进行总结分析。

（一）作品概述

1.《宣示表》（图2-74），共18行，书法兼含隶意，古雅朴茂。王僧虔《书录》云："太傅《宣示》墨迹，为丞相王导所宝爱，丧乱狼狈，犹以此表置衣带，过江后在右军处。右军借王修，修死，其母以其子平生所爱，纳置棺中，遂不传。所传者乃右军临本，梁武帝所谓'势巧形密，胜于自运者也'。"此帖除《淳化》《大观》诸丛帖曾刻入外，宋时尚有二单刻本，一为徽宗时木刻，一为贾似道嘱幕府廖莹中摹石刻，徽宗木刻见北宋隔麻拓本，精彩绝伦，较贾刻更胜。今藏上海博物馆。贾刻本，石久迭。后于明万历年间杭州西湖葛岭半闲堂旧址重新出土。为一寺僧所得，递归汪柯亭、金德舆、赵魏、张廷济。出土时有用宋书副页拓者，初拓字口肥润，愈后愈瘦细。民国初，石尚在上海，拓本易见。尚有残石本存十八字，亦宋刻。有翻刻多种，

图 2-74　钟繇《宣示表》

图 2-75　钟繇《荐季直表》

字口光滑易辨。传世影印本甚夥，以文明书局及日本《书苑·晋唐小楷专号》本为佳。

2.《荐季直表》（图 2-75），有二刻石，一刻石作 13 行，一刻石作 19 行。末尾署"黄初二年（221）八月司徒东武亭侯臣钟繇表"。用笔醇厚，意气密丽。真迹迒藏宋薛绍彭，元陆行真，明沈石田、华

夏。曾刻入《戏鱼堂帖》《真赏斋帖》《郁冈斋帖》。清时曾入内府。《三希堂帖》以此为首。明袁泰以为唐临本，清孙承泽以为元人伪作，尔后清帖学家王澍考证其文中的署衔与史书不合，故定为伪迹。然而，无论如何，其字势体态中亦能找到钟书的特点。即使是伪迹或临本，也断然与钟书之格相仿。上海艺苑真赏社有影印本。近年发现墨迹照片，为慈溪王壮弘先生所藏。

（二）临习提要

钟繇小楷的过人之处在于其结体并不刻意地过分追求规整，往往一任自然，因字赋形。其字型偏扁，横长竖短，横细竖粗。其点画带有浓重的隶书意味，同时，还融入了一些章草笔意。这样使其小楷显得更加灵动多姿。很多字看起来似乎很松散，其实形散意连。这种结体恰好是魏晋小楷乃至魏晋书法的整体气格，即高古、静穆、平和、冲淡。

1. 用笔方面

（1）灵动多姿，雍容自然。值得一提的是，在字帖当中经常出现将不同的笔画写作点的现象，从而赋予了整体章法的活力和灵气。如《荐季直表》中的："荒""县""得""不"等字（图 2-76）;《宣示表》中的"退""弃""疏""亦"等字（图 2-77）。

图 2-76 《荐季直表》笔法分析

图 2-77 《荐季直表》笔法分析

（2）质朴浑厚，隶意尚存。钟繇小楷的横画，形态各异，有大量在起笔处露锋顺入的情况，因为小楷的作书范围并不大，书写动作越质朴就越接近它的本真。竖画较短，这是由字形体势宽扁造成的，然变化多端，或藏锋圆劲似玉箸。如《宣示表》中"卿""郎""则""割"等字（图 2-78）。捺在钟繇的楷书里面是非常朴实的，直接捺下去，很质朴地表达下去，它的势往往是含而不发。长捺行笔较直尤如横画，出锋向右上提起，颇显隶意，如《宣示表》中"良""是""遇""休"等字（图 2-79）。钟书小楷中的勾画尚未定型，是含蓄的，出锋并不明显。正因为隶书无钩，《荐季直表》书法仍存旧法，故不少以撇、磔代钩者。即出钩亦不长，如春树萌芽。有时则省略钩，变化莫测出人意料。如《荐季直表》中"时""奇""穷""剧"等字（图 2-80）。转折处的书写特点尤为明显，多数情况为横画的末端转折处的笔毫搭锋直下，并没有过多的提按动作。有时稍加横势作转笔，直接写竖形如弯撇，这是从隶草借鉴而来，非常奇妙。总之，我们在临习过程中，要把握其点画用笔古质的特征。

图 2-78 《宣示表》笔法分析

图 2-79 《宣示表》笔法分析

图 2-80 《宣示表》笔法分析

（3）牵丝映带，气韵生动。《荐季直表》中有横竖相连者，如"臣""差"等；横横相连者，如"望""勋"等；有撇横相连者，如"年""气"等；点与点间的相连形式更多，不一而论（图 2-81）。《宣示表》中有行草书笔意者，如"为"字前几笔的连带，"肉"字内两"人"字的连带，"疏"字左半部分，"折"字右半部分，都颇具玩味（图 2-82）。若从偏旁部首上看，《荐季直表》中有不少完全行书化的字，如金字旁、反文旁、言字旁、竹字头、王字底、火字底、贝字底等，点画或省或连，与行书无异。特别是将"口"字化为两点，如"郡""图""事""严"等；双立人化为一点一弯竖，如"得""德""复"等；还有"阳"字的左耳的简化，当受章草的影响所致（图 2-83）。

图 2-81 《荐季直表》笔法分析

图 2-82 《荐季直表》笔法分析

图 2-83 《荐季直表》笔法分析

就《宣示表》与《荐季直表》用笔的对比来说，主要有几个方面不同，首先是《荐季直表》隶意更多，各书体技法杂糅运用较多，而《宣示表》楷法更加完善，具备基本的楷书笔画形态，如《宣示表》中勾画表现已具备楷法，而《荐季直表》中的勾画较为含混。其次是《荐季直表》转折处理上，多用转法，而《宣示表》在处理转折时，多用折法。两帖对于转折的处理也就决定了通篇字势方圆的感觉，《宣示表》从整体上来看显得方一些，而《荐季直表》整体给人感觉偏圆一些。

综合以上《宣示表》与《荐季直表》在用笔方面的规律特征，我们不难发现，钟繇的小楷，将真书的体势、隶书的气度、行草书的灵动集于一身，让人叹为观止。

2. 结构方面

钟繇楷书属于"平画宽结"的类型，其楷书古雅的气质不仅体现在用笔的淳朴上，还在于结构随形赋势，天趣盎然，疏朗宽博，上疏下密，整体略趋扁。

首先，其结构多取横势。局部与局部之间相互照应。笔画之间茂密穿插、相互避让。这种特征主要体现在左右结构的字上，如，"权"字，为了不使字的整体出现左轻右重的现象，有意压扁右边的笔画，且笔画稍细；又如"献"字，结构上左边部首稍倾斜于右边，而右边却依仗于左边，左右结构体现出繁与简、轻与重的完美结合，情态十分可爱。其次，局部结构在点画衔接上往往不密封，而留出气口。宽绰大方，疏密有度，显示出祥和清丽的面貌。如，"间"字，看起来似乎没有两个笔画是

相连接的，但是其笔意却是紧密相连，因此，整个字的气息凝聚且不失法度。有"疏可走马"之态，虚实相生，古意盎然。这也体现了魏晋意趣（图2-84）。总的来说，钟繇楷书在结字上体现出了平稳、匀称、静中有动的美感，让人赏心悦目，回味不已。

图 2-84 《荐季直表》结构分析

《宣示表》与《荐季直表》作为钟繇的代表之作，从结构上来说，还是存在其差异之处的。《荐季直表》字形体势相较《宣示表》而言要横扁得多。《荐季直表》字形外轮廓多圆形，字势较为活泼，给人以灵动古拙之感。而《宣示表》的楷书体势更为明确，大部分字形外轮廓趋于方形，给人以平正稳定之感。

总而言之，钟繇的小楷不仅侧重于点画之间的区别，而且更注重字形结构的变化。这样的用心安排使得整幅作品既情态各致，又耐人寻味，避免了字与字之间由于形态雷同而导致单调乏味，从而在美学层面上避免了审美疲劳，这正是书法艺术的魅力所在。

3. 章法方面

钟繇的小楷，在章法上行气连贯，纵成行，横无列。钟书全篇力避"平直相似，状如算子，上下方整，前后齐平"，因而有一种质朴自然之美，这也是古人评"钟书天下第一"的原因之一，也正是明、清两代颇耗功夫的"馆阁体"终不及之的重要原因。

其章法有两个特点：一是钟繇的楷书整体上显示出了空疏的布局，字与字之间疏密变化自然，也正是这种看似不规矩的章法布置，彰显了钟繇楷书的独特风格。二是字密而行疏，字间距相较于行间距来说排列紧密。而隶书往往是行距小于字距，从某种意义上讲，这正是对几百年来隶书时代的一种叛离，是一种富于时代性的新的创造，也是钟繇楷书成熟的一个重要标志。

二、王献之《玉版十三行》

东晋初期，书坛代表人物几乎都是南下的北方士族，就整体风气而言，东晋初期的书风是西晋书风的延续（师承张芝、钟繇、卫瓘、索靖四家）。然而，东晋书风也出现了不同于西晋的变化，东晋初年，钟繇超出张、卫、索三家，此时钟繇书风已居于强势地位。而王羲之对于魏晋新书风的贡献在于对钟书的发展。王羲之曾在给王洽的尺牍中写道：羲之"俱变古形，不尔，至今尤法钟张"，这是对王羲之书法成就和当时书风的概括。此后东晋书风大变，人们从学"钟张"书而趋学王羲之书。

王羲之作为东晋中期书风的代表，其楷书结体，一改过去的"横斜"而为"斜画紧结"，从而剔除了钟繇书法结构中的隶意。王羲之书法炽盛之后，书风的"今妍"之势仍在发展。王献之作为东晋后期书风的代表人物，其新体技法和表现力不断地开拓，王献之胜过其父之处在于笔体的"媚趣"。羊欣曾评论王献之"骨势不及父，而媚趣过之"。

王献之（344–386），琅琊临沂人。字子敬，小字官奴。王羲之第七子。累迁至中书令，人称王大令。工书，兼精诸体，尤以行草擅名，与父王羲之并称"二王"。南朝梁武帝《古今书人优劣评》云："王献之书绝众超群，无人可拟。"南朝梁庾肩吾《书品》列其书为上之中品。唐李嗣真《书后品》列王献之草、行书、半草行书为逸品，超然于上上品之上。唐张怀瓘《书断》卷中列王献之隶、行、章草飞白、草书入神品，八分书入能品。《玉版十三行》作为王献之小楷的代表作对后世影响深远，初唐楷书四家以及后来的赵孟頫、文徵明等，都从中得到颇多滋养。

如果把魏晋新书风分为钟繇、王羲之、王献之三个发展阶段的话，那么钟繇所代表的是"古肥"一路，王羲之是学习钟繇一路的。作为倡导者，王羲之的书法比起钟繇的，已经"妍媚"，而王献之则是"今瘦"一路书风的代表人物，相较其父书法"媚趣"更胜。因此，在小楷临摹的教学环节中，我们选用《玉版十三行》作为东晋"妍媚"一路小楷的代表，并对其进行解析。

（一）作品概述

《玉版十三行》（图 2-85），王献之书，其内容为曹植撰写的《洛神赋》，小楷残本，自"嬉"字起至"飞"字止，计 13 行，250 字。字迹冲和疏宕，神采飞跃，被誉为"小楷极则"，盛名千年不衰。十三行前款署"晋中（书令）王献之书"，字迹相近，而较正文略大，为后人所补。原迹书于麻笺，在宋元间尚有流传，后佚。拓本仅存中间的十三行，遂得名。所谓"玉版"，乃字刻于水苍色端石上，美其名曰"碧玉"。玉版十三行，明万历间于杭州葛岭半闲堂旧址斫地获之，曾归泰和令陆梦鹤，观桥叶氏、王氏，以及翁嵩年等。清康熙末年贡入内府。咸丰十年（1860）圆明园遭兵火之灾，石复流入民间，1962 年冬为上海博物馆所得，近转归首都博物馆。原石版面一至十行间有石擦痕数条，擦痕粗率有力。劲直爽利，线口带毛；重刻本多种，擦痕皆纤细无力，线口光滑，与真本细校，即知为摹刻。翻刻本以《越州石氏本》《停云馆帖》为最。

（二）临习提要

钟繇、王羲之、王献之是小楷的三座巅峰，后世作小楷的没有人能脱离这三家藩篱。钟繇的字古拙而参带隶意，如果说钟繇的小楷是萌芽期，那么王羲之是在钟繇的基础上进一步强化。王羲之使得小楷完全脱离隶书系统。首先是确立了楷书用笔，其次使得结构脱离扁方，整体气息相较钟繇小楷而言，要妍美一些，更易为时人所接受，完全形成了一套完整的楷书系统。因此王羲之的小楷可以说是处于小楷的成熟期。真正开花结果的是王献之的小楷，王献之的小楷在其父王羲之的基础上充分把小楷的妍美发挥到极致，极尽字势之变化，后世学者莫不从焉。其代表之作《玉版十三行》，从温润细腻、峻拔流美的气格来看，颇得其父的心法要诀，但又灵性颖出，创变有成。《玉版十三行》的结构变化较王羲之传世小楷诸刻本更为生动，结字任随天真，章法更显从容自然，富有动态，更讲求作品的遒丽、峻逸、疏朗之美。

1. 用笔方面

《玉版十三行》的用笔圆劲细腻，被誉为"小楷极则"。《玉版十三行》比之钟、王亦显妍丽流美，其均匀纤细的点画里蕴含着极强的质感，雅逸秀丽、不臃不滑，后人评其"精丽绝伦"，实为不

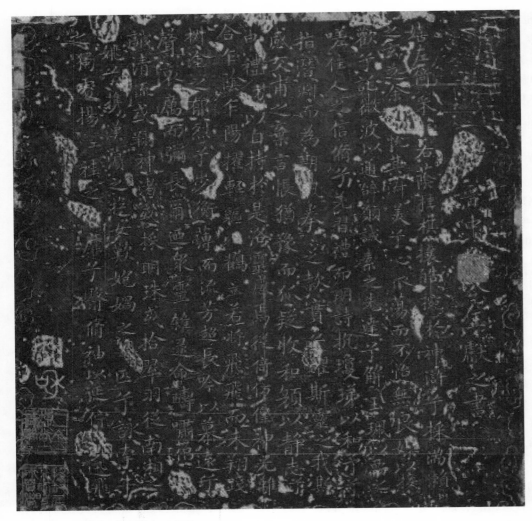

图2-85　王献之《玉版十三行》

过。同时，此帖在笔法上大量使用外拓，丰富了原有的内撅之法，为唐时的颜真卿、柳公权等开辟了道路。

此帖中最有特点的是长横。其势略向右上倾斜，似欹反正，并带有一定的上弧度。在用笔上顺锋轻顿入纸，行笔着力均匀，收笔自然轻顿。如"晋""甫""书""翠"四字（图2-86）。此帖中的竖，以长竖最为典型，起笔向右下轻顿后向下力行，收笔或垂露或悬针，垂露者浑圆而自如，悬针者直爽而轻松。如"神""轻""椒""珮"四字（图2-87）。撇、捺在此帖中舒展飘逸、优雅大度、遒美而秀丽。短撇如陆断犀象，内敛收得住，长撇写得俊逸而不失圆劲，捺画波脚或舒展上

扬，或内敛饱满，或如昆刀切玉、凌厉无比，形态丰富。古人云，撇、捺是字之羽翼，此帖可作见证。如"余""吟""长""左"四字（图2-88）。点在此帖中最活泼灵动，有很强的行书笔意，如两点的呼应，三点和四点的映带关联，形态都不雷同，且神采焕然。如"为""感""汉""无"四字（图2-89）。此帖钩的种类颇为繁复，有卧钩、竖钩、竖弯钩、戈钩等。钩小而锐，疾而实，锋芒外露而又蓄势其中。其中戈钩尤其峻利挺拔，笔力雄健。如"诚""或""我""飞"四字（图2-90）。此帖中的折圆通而自然，婉转而遒媚，无生硬之感，极富情致，外拓用笔明显。如"湍""静""南""扬"四字（图2-91）。

图2-86 《玉版十三行》笔法分析

图2-87 《玉版十三行》笔法分析

图2-88 《玉版十三行》笔法分析

图2-89 《玉版十三行》笔法分析

图2-90 《玉版十三行》笔法分析

图2-91 《玉版十三行》笔法分析

总之，《玉版十三行》在用笔上，体现的是一种仪态美、张力美、飘逸美、神采美。它离开了钟、王楷书那种凝眉锁目、厚重朴茂的情态，而给人以清爽健利、优雅秀逸的美感。

2. 结构方面

从楷书的发展史来看，《玉版十三行》有着承前启后的书法史地位。可以说，它既是晋楷的终结，又开唐楷的先河。如果把钟繇的《荐季直表》、王羲之的《黄庭经》和王献之的《玉版十三行》作一比较的话，可见短短二百年间，书法发展速度之快。《洛神赋十三行》创新意识也是显而易见的，它与钟繇的古拙和质朴形成鲜明的对比。王羲之虽继承了钟繇的古意又参以晋人的潇洒流美，但仍不如王献之的秀逸妍媚。

从《荐季直表》的结体对比《黄庭经》来看，《荐季直表》结体尚未摆脱隶书程式，趋向于扁方；而《黄庭经》的结体方式已经形成完备的楷书结体；再对比《玉版十三行》来看，结体方式在《黄庭经》的基础上，字明显被拉长，上紧下松，字型偏长，形成完备的妍美书风。

《玉版十三行》在结体上，既灵动多姿又不失平正和谐，既刚劲挺拔又丰腴饱满，既舒展开朗又中宫紧密。其结构特征可归结为三个方面：一是宽绰舒展，字势左低右高。苏轼曾说："大字难于结密而无间，小字难于宽绰而有余。"文徵明也说："小字贵开阔，字内间架宜明整。"纵观此帖，无有不符者。帖中带撇捺的字，几乎是撇低捺高。二是灵动多变，随形布势。通篇在字形方面，或扁或长、或宽或窄，偃仰起伏、左右伸展、大小不一、参差有别。结构变化极为丰富，从而更加强化了每个字的字势与特点。三是字体修长、妍美清雅。王献之的小楷结字，恰好与钟繇小楷结字相反，王献之许多字重心偏高，采用舒展某些点画，而使整个字看起来瘦挺多姿。

3. 章法方面

《玉版十三行》的章法吸收了钟、王纵成行、横无列的特点，而又增加了新的内涵，其最突出的特点就是字与字之间错落有致。在字与字之间，字距亦忽大忽小，然整行气势完整、环环紧扣。在行与行之间，其距离亦时大时小、松紧自如，行间之字揖让有序、顾盼生姿。总而言之，其整体章法行距紧密，若有若无；字距或密或疏，或大或小。全篇左顾右盼，携手联袂，如仙女漫步，珠散玉盘，极尽潇洒之趣、自然之妙。

此外，我们在临习的过程中，要能够将类似风格样态的作品与之进行比较分析，例如虞世南的《孔子庙堂记》点画之洗练，智永《真草千字文》用

笔之关联等特征均可为学习者带来诸多益处。

三、唐人《灵飞经》

唐代书法的最大成就之一，是楷书法则的完备，因此成为中国书法史上楷书的高峰。唐代楷书普遍成就极高，究其原因，科举考试作为一般读书人的基本入仕途径，而中第之后，其中的一个考核内容，就是楷书要写得"楷法遒美"。因此，世人竞学楷书成为时代的特点。唐人书法，见于碑刻文字，楷法往往精妙严整。

写经书法，形成严整、端庄的整体风貌。北宋时宣和内府藏有唐释昙林用小楷写成的《金刚经》，《宣和书谱》卷五记载，此卷有数千字之多，始终不失行次，便于疾读。写经书法，因为书写者多地位低卑，历来不受重视，偶有评价者，多指责其千字一面，认为写经书法为法度所拘，无飘然自得之态。对抄经来说，要做到速度与质量两不误，既抄写得快，不耽误功夫，又要规矩齐整，便于诵经之人疾读。因此，写经的最大优点是：一是书写节奏快，书写性极强；二是整洁统一。大量的官方写经书法，都是结体森严，点画飞动，令人不胜赞叹。这些楷书写经，堪称唐楷的代表作，也不为过。元明以来，民间流传的一些唐代写经都被视为出自唐书家名流之手，如《西升经》被视为是褚遂良的作品，《灵飞经》被视为钟绍京所书，而凌本《道德经》上卷被误认为是徐浩所书，实际上这些都出自唐代名不见经传的经生之手。

唐代，从事佛教写经的人员成分十分复杂，有官方的写经手，有文人，有民间的写手，有僧尼，有学生，等等。但是水平最高、数量最大的还应该是官方的写经手。可以说，他们的水平足以代表唐代写经水平。这些政府抄经书手都是训练有素的专业写手。在唐代，对他们的培养是由专门的机构和老师完成的。唐政府曾规定，有喜欢学书以及有书性的人，可以到弘文馆内学习书法，著名书家欧阳询、虞世南曾教习楷法。学习者学成之后，就有可能被分派到各个部门，从事文书工作，充当书手，书写佛经也是他们的一项重要工作。

就唐人写经而言，首先是书写技巧高妙精微，其次是墨迹，可以更好地帮我们还原唐人书写时用

笔轨迹。清代中期陆续有少量的唐人写经墨迹出现，书家对这种墨迹的重视，也逐渐加强。例如王文治得《律藏经》，屡次谈到印证其笔法。成亲王、吴荣光也屡次题跋赞赏一个分了许多段的《善见律》卷。这些写经墨迹，也曾被摹刻在几种丛帖中。但它们的声威都不及《灵飞经》显赫。唐人小楷《灵飞经》，自宋代开始一直为历代书家所藏，其书写灵动精巧，书写体量较大。故在唐人写经教学环节中，我们选用唐人小楷《灵飞经》作为唐人写经的代表，并进行解析。

（一）作品概述

唐人小楷《灵飞经》（图2-92），又名《六甲灵飞经》。内容为道教写经，主要阐述存思之法。现

图2-92 钟绍京《灵飞经》

藏于美国纽约大都会艺术博物馆。无款，署"开元廿六年二月"，后人多以为钟绍京所书。《灵飞经》在宋代曾入内府收藏，董其昌在题跋中指出"此卷有宋徽宗标题及大观、政和小玺"，南宋时散落民间，到明代中期时仅存43行。据《柳庵集》载，明初，真迹曾归永乐进士王直。此帖曾流入董其昌手，海宁陈氏刻《渤海藏真》丛帖，由董家借出，摹刻入石。帖后赵孟頫二跋皆伪。尽管此帖为小楷，但气象宏大，笔力雄劲，仿佛大楷笔法手段，提按顿挫深得晋人气韵，为古代小楷法帖中的经典之作。《灵飞经》多以露锋起笔，轻灵婉转。

（二）临习提要

《灵飞经》属于小楷中妍媚一路，整体用笔是温润秀美、飘逸灵动。《灵飞经》由于是墨迹，我们可以从中窥见其用笔轨迹和用笔之间的呼应连带。此帖有极强的行书笔意，正是因为有笔画与笔画之间的连带，使得整个字能够团得住气，聚得拢。与此帖用笔方圆兼备，撇捺舒张，用笔顺应字形，字形决定用笔走向。以上几点可见此帖用笔技巧之高。

1. 用笔方面

（1）《灵飞经》给人的整体感觉是点画粗细对比强烈，主笔夸张突出，如"人""及""券"等字的捺画（图2-93）。粗细跨度大，不仅有一定的视觉冲击力，而且能打破书写节奏的惯性。无论是点画与点画之间的粗细对比，还是字与字之间的粗细对比，粗线条往往是细线条的数倍。然而这种强烈的对比可以协调得很好，使得整篇字极富节奏韵律。

图2-93 《灵飞经》笔法分析

（2）笔法细致精妙，笔笔到位。其一，横竖两画作为字的中心被适当拉长。例如"下"字，主笔横画被拉长为竖画的两倍，将辅笔点上移至横竖交界处，使整个字更加稳定、紧凑。其二，撇、捺作为主笔时有意写得丰满肥硕。例如"太"字，横变得细长，其撇为竖撇，且横之上纤细，横之下渐渐肥硕，从上到下是渐渐由提到按的过程，捺则从

纤巧迅速丰硕起来，较撇更加雄健有力，波磔更灵动自然。其三，笔画较少的字，为了整体美感，往往写得粗壮。例如"玉"字，三个横画较为短小粗肥且长短不一、各具姿态，竖画粗壮有力，点画紧实，使笔画较少的"玉"字结构紧凑，坚实有力（图2-94）。分析之后，可用"精劲"二字来概括。小楷的特质决定了"精"的形式审美，而决定内蕴风骨的却是一个"劲"字。《灵飞经》的用笔露锋"轻起"之后，往往在中途的转折、结尾的勾画或其他收笔处使用"方笔"，驻留、沉着与锋锐，尽显碑法。

图2-94 《灵飞经》笔法分析

（3）行笔过程流畅、舒展、飘逸，带有强烈的行书笔意。古代有很多写经的经生，小楷技法极其娴熟，其实是他们在大量的书写实践中，非常好地掌握了小楷的书写节奏，尽管经文很多篇幅极长，但是书写者用笔时善于借势发力，起承转合，指腕协调，故书写时轻松自在，并不太过费力。使转即笔画间的映带关系，是楷书作品中表情达意的手段，是楷书作品稳中有变的前提。楷书和行草书不同，笔画间的使转常表现在笔画间断开的地方，即所谓的"笔断意连"。楷书的使转用在看不见的地方，为了前后连贯，使转处的运行要快。这就要求我们在读帖时必须深入体会每个点画间的往来关系，在临习中把笔势写出来。《灵飞经》中出现多处点画连带而具有行书笔意的字，其用笔容易看出使转过程，如"为""于""者"等（图2-95），但大多数字的使转关系还需读者细心观察才能体会得到。

图2-95 《灵飞经》笔法分析

2.结构方面

《灵飞经》的结构是典型的斜画紧结、平正开张，笔画与笔画之间连带呼应关系明确，故整篇字显得雍容大气。

首先，结构因形就势。笔画多的字自然写大、写细，如"诚""凝""烧"等字；笔画少的字自然写小、写粗，如"五""目""失"等字（图2-96）。其次，中宫紧缩，四周舒展。如"真"字，横画及下面两点，写得极为舒展，真字中部之"目"两竖写得极粗，压缩了内部空间。由此显得整个字很紧密。"散""奉""华"等字（图2-97），也是典型的中宫紧缩，四周舒展的字。正是由于中宫紧缩，四周舒展的字极多，所以整幅作品给人以极为精神又爽利的感觉。

图2-96 《灵飞经》结构分析

图2-97 《灵飞经》结构分析

3.章法方面

就写经而言，有其特定的章法规定。《灵飞经》章法谨严，通篇字的大小、轻重、疏密、扁长，错落参差，既前后照应，又左右顾盼，极为生动。每一竖行字与字之间笔画连属，气息畅通。行内、行间，上下、左右疏密有致，错落中见整齐，气势贯通，章法自如。这种看似平和疏淡中的变化，自然又和谐。

四、文徵明《前赤壁赋》与王宠《游包山集卷》

明代初期，"台阁体"风行于世，直至明代中期以后，书法逐渐摆脱"台阁体"的统治。吴门书派受徐有贞、沈周等人书学观念的影响，突破明初书风，直接取法唐宋的书学理念。正是由于吴门书派的书家重拾复古思潮，书风一扫明初"台阁体"的庸俗，继而成为明代中期书法发展主流。

明代小楷众书家中，文徵明的小楷最为人所称道，他的小楷秀雅，深得"二王"法度。时有"小楷名动海内"之誉。其一生对小楷最为用功，显示了其与明初台阁体小楷一脉的抗衡。文徵明（1470-1559）。初名璧，一作璧，字徵明，以字行，更字徵仲，号衡山、衡山居士、停云生，私谥贞献先生。南京长洲（今江苏吴县）人。其文学吴宽，画学沈周，书学李应祯，皆父友。在诗文上，与祝允明、唐寅、徐桢卿并称"吴中四才子"。在画史上，与门生形成"吴门派"，又与沈周、唐寅、仇英合称"吴门四家"。一生萃力于书画，临终犹自作书，搁笔而逝。作品极多，刻有《停云馆帖》，著有《甫田集》。

王宠与文徵明的关系在师友之间，同时隶属于吴门书派。王宠小楷极力崇古，得力于钟繇、"二王"、智永、初唐虞世南等诸家，颇有晋人意味。王宠（1494-1533）。字履仁，后字履吉，号雅宜山人、铁砚斋，人称"王雅宜"。长洲（今苏州吴县）人。王宠天分极高，所涉诗、书、画均有造诣，尤以书名传世。可惜一生仕途不佳，曾八次应试，然皆不第，仅以邑诸生被贡入南京国子监，成为一名太学生，世称"王贡士""王太学"，享年四十岁。王宠书法初师蔡羽，因蔡羽与文徵明等文士关系密切，而结识长其二十五岁的文徵明，两人相交，情意在师友之间。后又与唐寅结为姻亲，其子娶唐女，王宠亦成为吴门书派的主将之一。著有《雅宜山人集》。

文徵明、王宠二人都是崇古书风的代表人物，二人虽属于同一个时代，但小楷面貌各不相同，其二人的学古之路也非常值得我们研究学习。基于

图 2-98　文徵明《前后赤壁赋》

此，本节选用文徵明《前赤壁赋》与王宠《游包山集卷》作为明代小楷的代表，并对其进行对比分析。

（一）作品概述

1. 文徵明《前后赤壁赋》（图 2-98），纸本，小楷。故宫博物院藏，前页为《前赤壁赋》，纵 24.9 厘米，横 18.8 厘米，作于 1530 年，文徵明时年 61 岁；后页为《后赤壁赋》，纵 24.9 厘米，横 18.7 厘米，作于 1555 年，文徵明时年 86 岁。文徵明此二赋前后相距 25 年，正可考证其笔法之变化。此作单字极小，可见文氏用笔之精微。其小楷，一笔不苟，前页遒劲秀拔，结字宽博；后页清劲苍润，结字瘦劲。整体疏密有度，气象开阔。

在各类书体中，文氏尤以小楷著称，到了晚年尚能作蝇头小楷。众所周知，文徵明极其喜爱《赤壁赋》，一生之中曾以不同笔法多次书写，据戴立强《明文徵明行书前赤壁赋册记》中统计，仅传世

图 2-99　［明］王宠《游包山集》

之作就有 16 件，而周道振《文徵明年谱》中记载的，更不止此数。从时间上来说，目前所传世及年谱中所提及关于《前后赤壁赋》小楷作书的版本，为文徵明从 61 岁至 87 岁期间所书写。故宫博物院藏小楷《前后赤壁赋》正是文徵明成熟发展期的代表之作。其小楷面貌，早、中、晚各个阶段略有不同。文徵明在《停云馆帖》的跋语中，也谈及自己对小楷的认识："小字贵开阔，字内间架，宜明整、开阔。一如大字体段，诸美皆具也。"王世懋曾跋《楷书醉翁亭记》中评其一生小楷的变化时云："衡山先生……时作小楷，多偏锋，太露芒颖，年九十时犹作蝇头书，人以为仙。然行笔未免涩强，其最称合作者，以字行后五六十时也。"因此，我们选用故宫博物院藏文徵明的《前赤壁赋》进行临摹学习。

2. 王宠《游包山集》（图 2-99），纸本，小楷。纵 21.6 厘米，横 323.5 厘米，上海博物馆藏。1520年，王宠游昆陵包山，曾作游诗数首，结为《包山集》。1526 年冬，王宠过鸿溪宿友人补菴居士处，居士向他索书。第二年，他便将八年前游包山所作的游诗用小楷抄录了二十二首寄给了补菴居士。居士的朋友文嘉在居士处见到这卷小楷后，称之为"天才妙绝"。后人普遍认为《游包山集》是王宠的小楷代表作。宋苏轼曾说："大字难于结密而无间，小字难于宽绰而有余。"王氏这卷《游包山集》，其结体"宽绰而有余"，其书风旷适疏宕，遒媚飘逸，可谓王氏上乘之作。

（二）临习提要

文徵明、王宠是明代小楷的两大代表人物，两位书家的小楷源流均取法于晋唐，气息高古。明代小楷既吸收了唐人的法则端严，又吸纳了魏晋的萧散、空灵，于是有了别具一格的明代小楷风格。

文徵明的小楷属于清劲秀雅的一路，从其传世作品来看，早年间的小楷主要是取法赵孟頫，体态略扁，起笔较为尖细。元嘉靖二年（1523）入翰林院为待诏时，其书略见欧书影子，这时的书风劲健中略有板滞气息。60 岁以后为成熟即发展的高峰期，而其晚年小楷，已入化境，毫无懈怠之笔。从整体来看，文徵明的小楷主要取法"二王"。一类作品取法王羲之的《黄庭经》《乐毅论》，横画稍平，字形趋于扁方；另一类作品取法王献之《玉版十三行》，字形修长，中宫紧缩，结构收放明确。

王宠小楷得力于钟太傅、"二王"、智永、初唐虞世南等诸家，所作小楷高古典雅，拙巧相生，有清淡隐逸之趣，更有魏晋人之古韵。相较而言，文徵明小楷取法自《黄庭》《乐毅》，清劲秀雅，"深得智永笔法"，清雅秀美过之，而古韵质朴稍显不足。在用笔方面，文徵明小楷点画清劲，法度严谨而意态生动；而王宠小楷点画内敛，转笔处多圆润，给人以温和敦厚之感。

1. 用笔方面

《前赤壁赋》的用笔极为精致。首先，文氏小楷的每一个点画都是一波三折，都有轻微的"S"形形态。起笔虽然是露锋，但是入锋前动作连贯，并且把结构的向背关系紧密地结合在一起。笔尖落纸以后，笔锋还有一个"S"形的转换，这使他的起笔显得并不单薄。如"诗"字的"言"旁、"方"字的长横、"牛"字的竖画等。其次，文氏小楷的精巧漂亮很大程度上要充分运用笔尖的弹性。单从大致感觉上来看，文氏《前赤壁赋》和赵孟頫《汉汲黯传》较为相像。但相对赵孟頫的《汉汲黯传》来说，文氏圆劲精巧的特点就非常得突出。赵氏小楷多为内擪法，文氏则外拓法相对居多，这个主要表现在点画的转折处，其弧线圆势极强。比如，"酒"字的横折钩、"乎"字的竖勾、"曰"字的横折竖钩等。再次，文氏小楷在用笔上有虚有实。点画有时要靠空中的动势来衔接。比如，"不"的长横，以及"之"的长捺等。由于其点画与点画之间的映带分明，出锋爽利，局部发力，因而显得书写性极强（图 2-100）。总之，《前赤壁赋》基本体现了文徵明在用笔上的一丝不苟，笔笔送到。

图 2-100 《前赤壁赋》笔法分析

《游包山集》，其点画舒展，笔势开拓，外紧内松，萧散疏朗，游刃有余。虽是方圆并施，但其主要基调还是偏于圆转。其用笔特点主要表现在以下几个方面：首先，用笔古朴。王宠小楷用笔古朴是相对于纤细柔媚的风格而言的。赵宦光《寒山帚谈》云："小楷世用极博，钟繇、二王居然立极，钟逼古，王圆融，自古及今皆两家耳。"王宠小楷用笔取法魏晋，笔到力道，有隶书笔意，增加了朴拙意趣。其用笔含蓄内敛，横画的中锋收笔，撇画短促含蓄，捺画多不出锋，写得圆满含浑，如"夏""东"等。其次，点画浑厚。因其师法钟繇，得其厚重，用笔圆稳，短小精悍，厚实朴茂。转折多用外拓法，钩画出锋含蓄凝重而不外露，如"扬""子"等字的竖钩（图2-101）。最后，富于变化。王宠小楷笔画变化多端。其用笔大小错落，长短参差，姿态跌宕，欹正相合。小楷用笔贵在变化，点画相同，便不是书，变化之道，在于点画富有异趣。一字之内，相同笔画有长短、角度变化，避免平行，整齐划一。

图2-101 《游包山集》笔法分析

2. 结构方面

《前赤壁赋》的结构疏朗，字形多趋于扁方，横势较强，整体气息文雅清丽。其结构主要有以下几个特点：首先，结体稳健合理。这主要得力于文徵明师法王羲之的《黄庭经》《乐毅论》，故而结构显得平正稳健。其次，内部空间开阔。从其转折处多可见，由于外拓的用笔方式造成内部空间宽绰有余。此幅作品字形多趋于扁方，因而结构显得疏朗开张。最后，疏密对比强烈。疏朗的地方疏可走马，密集的地方密不透风。

《游包山集》的结构主要有以下几个特点：其一，结字疏朗。王宠的结字极为舒朗，其结构主要是取法钟繇、虞世南的萧散古朴。其体势虽多方扁，但细细玩味已脱钟繇藩篱，钟繇的字形趋于扁方，王宠的小楷趋于长方。其二，间架脱离。

楷书中大字贵结密，小字贵宽绰，能宽绰则字清晰，给人以一种小中见大的艺术感受。王宠小楷最得疏朗之法。字形内部空间汲取钟繇小楷的营养，大部分字中宫空阔，靠笔画之间的方向呼应，来使得整个字不散，因而显得散淡自然。为突出空灵意趣，不使笔画封闭搭接，留出空间，如帖中"口""田""目"部多见之。其三，伸缩得体。为结字布白的需要，笔画的伸缩和部件的大小反差较大，对比强烈，但又结成统一的整体。其四，字形多变。其结构有长有扁，有正有斜，但总的趋势是左下收敛，右下舒展，字势多向左侧，造成险势。这种右下角稍重的习惯自钟繇至唐人写经，皆有此特点。但王宠改变了以往横扁格式为修长之格，显得超脱不俗。

3. 章法分析

从尺幅形式而言，文徵明的《前赤壁赋》是一件册页，而王宠的《游包山集》是一幅手卷。由于文徵明用笔瘦挺，故传世许多作品均为打格书写，打格书写有一个好处，就是所有字写在每个格子中，通过形成一个块面，使得气息能聚得更拢。《前赤壁赋》也不例外，由于是打格书写的，于是造成字距与行距均等的状态，在单独格子中书写，一般来说，要注意把每个字摆在格子正中，还要考虑格子的空间分割，才能使整个章法不板滞。而王宠的《游包山集》只打了竖格，纵成行、横无列，其章法上字距和行距宽舒，给人以开阔深远的艺术感受。这种章法，大小相间，欹正相倚，疏密相协，笔意顾盼，气息流注，一片天机。

作业要求

1. 规定作业

三年级的临摹侧重点是综合学习的培养与考察，进一步扩大楷书教学的范围。本节主要以晋楷系统的临摹为主，对其进行分类、整理、提炼，从而对整个楷书发展史有一个理性的、整体的把握。

（1）内容：选用钟繇《宣示表》与《荐季直表》、王献之《玉版十三行》、唐人《灵飞经》、文徵明《前赤壁赋》、王宠《游包山集卷》，作为临摹范本。

（2）要求：所选各个范本每帖通临一件，涵盖三种以上风格。临摹时要求能明确反映各个时代小楷作品所呈现

的不同特征与书写技巧。

2. 自选作业

（1）内容：选用钟繇小楷系列、二王小楷系列、写经系列，以及唐代以后的小楷系列，如赵孟頫、倪瓒、文徵明、王宠、黄道周等人的小楷，都可作为附加练习与参考。

（2）要求：学生可以根据自身喜好，选择临习其他不同时代的小楷名作，使学生对于楷书的学习有一个立体的、史学的关照立场。

第三章　从临摹到仿作

第一节　意临与背临

讲到临摹碑帖时，首先要学会准确临摹，准确临摹是我们从理论认识上升到实践活动的一个重要步骤，目的是训练我们手眼协调能力以及形象感观能力。我们临摹得越准确仔细，我们的观察能力以及书写能力就越有提升，只有这样才能做到心手合一。黄山谷说："心能转腕，手能转笔，书字便如人意。"能把心中所想，用手上功夫完美地表达出来，才能书写得自然天成，更好地抒发自己的思想情感。但是一旦进入创作阶段，光学会准确临摹还是不够，准确临摹更多的是让你熟练地掌握各项技能，了解所临范本的各种风格特点，但是创作是让你脱离原帖，自由而心地抒发自己的性情与感受，书写出具有自身风貌的艺术作品。这就需要书写者能够通过准确临摹所掌握的知识能力，加上自己的理解感悟，改造其原有的艺术风貌，创造出属于自己的艺术语言。简而言之，准确临摹就是获取知识，但光获取知识还不够，我们还要能够自如地运用它，举一反三，才能成为一种新的知识构造，所谓知其然还要知其所以然。而这种运用自如能力的取得，就需要我们不断地训练临摹中另外一种重要的方式——写意临摹。

一、写意临摹

写意临摹是书写者在具备较高艺术功底之后，无意识地流露出对所临碑帖的自我理解，有一种再创造的意味，是临摹的高级阶段，对于初学者而言并不可取。意临并不是随意地歪曲原碑帖，而是在对原碑帖的艺术特征有充分认知和理解的基础上，对其进行有节制的改造变形，在似与不似之间，不能脱离范本，否则就是舍本逐末，适得其反。董其昌曾言："盖书家妙在能合，神在能离。所欲离者，非欧、虞、褚、薛诸名家伎俩，直欲脱去右军老子习气，所以难耳。""能合"是共性的相融，"能离"则是个性的绽放。在写意临摹过程中，由于个

人的观察角度、理解方式不同，即使临摹相同的碑帖，也会出现不同的艺术效果。写意临摹并没有一个统一的标准，只要符合原帖的笔墨规律以及人们的审美要求，都值得大家所称赞学习，如同一千个读者眼里，有一千个哈姆雷特一样，写意临摹亦是如此。写意临摹是对范本的有意改造，对自身的书艺技能和之后的创作都极有启发意义。首先要求学书之人要对其他众多碑帖有深入广泛的研究学习，吸收其神韵精华，不断地积累丰富自身的知识内涵和个性语言，这样才能在改造变化时有大量的技能储备供自己选择，不然就会茫然无措，改造也就成了无源之水，空荡乏味。其次要求书写者有一定的变化融合能力，把其他风格特点自然而然地融入原碑帖中，既有原碑帖的精神面貌又有其他碑帖的风格神韵，和谐融洽地在一起，不然就会显得生硬死板、造作无趣。这是一种自我意识的表现，也是个性风格的流露，是需要漫长的时间积累，不断发展，逐渐形成的。吴昌硕临《石鼓文》就是意临的极佳范例，既有原碑的意味又有自己的语言，实为杰作。意临实质上就是在临习众家之后艺术语言集中通过某一种碑帖最终表现出来的可能的形式。

二、记帖背临

记帖背临也是由临摹到创作的必经阶段。临摹是创作的基础，只有通过不断的临摹才能从古代经典碑帖中汲取营养，为己所用，而这种临摹的深入程度如何，从学习者的创作中就能够完全地表现出来。只有依靠大量深入的记忆、理解，才能在学习者的创作中把古人的经典内涵游刃有余地表现出来，可见背临的重要性。背临是学习者把所见、所写，从单字到局部最后到整体的书风特点、神采韵律记忆下来并自然书写。当然这种背临并不是机械刻意的书写，而是要在理解其书写特征，书风神韵

的基础上尽可能还原原帖，这样才能知其所以然。只有通过背临，学习者才能做到心中有数，才能把所学的知识变为自己以后创作时所积累的素材并运用其中，这样的创作才有内涵古意，才能打动欣赏者。在创作时，为何某些人感觉无法书写或书写得空洞乏味，虽有心中所想，想要抒发自己的某种性情，但无奈缺乏平时的积累，心中没有可以借鉴或有所感悟的书法技能和书法风格，以致落笔一片茫然，不知何去何从，这样的作品苍白无力，没有艺术内涵可言。除了这种写实背临以外，古人对于背临还有另一种理解运用，这便是写意背临。董其昌曾说："余书《兰亭》，皆以意背临，未曾对古刻，一似抚无弦琴者。"与一般人认知的背临方式不同，董其昌对于背临并没有突出要与原帖完全相同，而是更加强调在理解和消化的基础上，抒发自我。跟写意临摹一样，这是一种高级的背临，更带有一种自我创造的意味。它也是通过学书者扎实的书法基础以及对书法深刻的理解认识才能达到的，是一个循序渐进的过程，不能够一蹴而就，对于刚开始背临的学书之人，更多的是要写实背临，只有达到一定的能力程度才能够由心所向地抒发己意。

第二节　楷书仿作

　　学习书法最终的目的是要学会创作，而创作是学书之人必须掌握的一项技巧。从古至今，古代书家无不在创作上精心打磨，留下一件件经典的传世之作。但创作并非凭一时之力便能达成，而是要经过不断地学习与训练，通过对古代经典碑帖的理解与揣摩，找到一条属于自己的创作之路。创作也是有法可寻的，并非临摹越多，创作就越好。

　　关于这种创作方法，古代书家其实早已告知我们，其中之一便是清代刘熙载所说的"他神之作"，即仿作。仿作是指书者通过模仿古人碑帖中的用笔结体，章法布局，整体神韵，运用到自己的书写风格中的一种创作方法，自身的创变意识不明显，整体风貌基本笼罩在所取法的前人风格中。这也是从"他神"之作转向自我风貌创作的一个必经之路。米芾《海岳名言》中说："壮岁未能立家，人谓吾为集古字，盖取诸长，总而成之，既老始自成家，人见之，不知以何为祖也……"由此可见，米芾的书法艺术早期也是在吸取前人优秀传统的基础上，集古创作的，一定意义上也是仿作。但米芾擅长将其所学融会贯通，最终创作出具有自我风貌的艺术作品，自成一派。

　　仿作并非要求与所取法的风格一样，也可有一定自己的新意想法。我们知道何绍基、蔡襄等人，其楷书书法风貌相对于取法的风格有一定的改变，有自己的思考，或在用笔、结构上有所改变，或在神采韵味上有所变化，或变化稍大，或变化稍小，但不管如何变化，其书写风格基本还是继承所取法的前人的书风面貌，这也是我们判断一幅作品是否为仿作还是自我风貌创作的一种重要方式。

　　仿作是创作中相对简单，较为快速且行之有效的一种方式。通过对前人经典作品的分析研究，领悟其用笔、结构以及章法等各要素之精髓，并运用其特点再作用于自身的书法创作中，使创作作品与前人之作达到形神合一的境地。仿书并不是一味地逼真就能成为经典，古代书家中亦不乏此类。虽然其创作作品与前人作品比较而言，形制特征上几乎可以达到以假乱真的地步，但没有表达出前人创作时的精神内质，这种仿作是一种低级的模仿，并不可取。苏轼《书论》中提到："书必有神、气、骨、肉、血，五者阙一，不成为书也。"也就是说作品光有技法，有形制血肉是不行的，还要配合神采气韵才能成为真正精彩的佳作。王僧虔《笔意赞》中说："学书之难，神采为上，形质次之，兼之者便得古人。"认为学习古人之书，最难在于其神采，即所谓的精、气、神，其外在形质次之，只有两者兼得才能达到古人的境界。张怀瓘甚至提出："深识书者，惟见神采，不见字形。"从这些古人论书中便能得知，人们对于书法作品中的神采是何等看重，都是以神采作为最高标准，也是艺术家倾其一生所追求的目标。即便技艺超群，真假难辨，只要失去

神采，失去创作时所要表现的风姿韵味，这样的作品也是空洞乏力的，不能称之为经典。

那么什么是书法作品中的神采？神采即是艺术家创作过程中通过创作手段在作品中表达出自己的思想感情、审美意趣等内在精神。不管是仿作作品，还是笔者后面所要讲的自我风貌的创作作品，都应表现出神采韵味。因此，形神兼备的仿作才是我们所要追求探寻的。这种仿作，在古代经典楷书作品中不在少数，众多书家便是按照这种思维标准来进行创作的，给我们留下了一件件叹为观止的历史瑰宝。

一、薛稷

薛稷，字嗣通，蒲州汾阴（今山西万荣县）人。官至礼部尚书，封晋国公，加赠太子少保。唐代著名的文学家，书画家。其书法遒劲秀美，劲瘦圆润，发展了初唐时期整体流媚劲挺的书风面貌，对后世影响深远，宋徽宗赵佶所创的"瘦金体"就是由此发展而来的。董逌《广川书跋》评曰："薛稷于书，得欧、虞、褚、陆（陆柬之）遗墨至备，故于法可据。然其师承血脉，则于褚为近。至于用笔纤瘦，结字疏通，又自别为一家。"薛稷书法受益于虞世南、欧阳询以及褚遂良等人，但受褚体影响最深，独创一格，成为初唐最有代表性的书家之一，并与欧阳询、虞世南、褚遂良并称为"初唐四大家"，其代表作有《升仙太子碑阴》《洛阳令郑敞碑》《信行禅师碑》《佛石迹图传》等。

薛稷的书法传承于褚遂良书风是有一定历史必然性的。一方面受整体时风的影响。初唐时期受几位皇帝书学观的影响，尤其是唐太宗甚爱王羲之婉转流媚、潇洒肆意的风格面貌，并大力倡导学之，一时间朝野上下王书盛行，继梁武帝之后，掀起了第二次学王风潮，从此奠定王羲之至高无上的书学地位。欧、虞、褚等大家也尽学王羲之之法，深得其用笔精髓。魏徵曾赞褚遂良："褚遂良下笔遒劲，甚得王逸少体"正是由于褚遂良艺术成就之高，同时其书风也符合当时人们的审美思想，《唐人书评》曰："褚书新风一出，天下翕然仿学。"其后清代刘熙载说："褚河南为广大教化主。"道出了褚遂良极高的影响力，大家无不争相学之，薛稷也不例外。

另一方面受其家庭环境的影响。薛稷是唐朝开国功臣魏徵的外孙子，魏徵贵为初唐名臣，位高权重，收藏有大量历代书家名迹，其中以虞世南、褚遂良墨迹最多。薛稷从而能够最为真切地观摩学习并付诸实践，长久以往，最终学成，名动天下。正是由于这一系列客观条件的存在，薛稷对于褚遂良书风尤为珍视敬慕，终其一生学之。

在学褚体众人当中，当以薛稷学褚最为传神。其用笔纤细遒劲，结体舒朗开张，完全继承了褚遂良书风，甚至达到了乱真的程度，当时就有"买褚得薛，不失其节"这种说法，可见其传承之深。窦泉《述书赋》评："（陆）柬之效虞，疏薄不逮；（薛）少保学褚，菁华却倍。"唐张怀瓘《书断》评薛稷书："学褚公（遂良）尤尚绮丽媚好，肤肉得师之半，可谓河南公之高足，甚为时所珍尚。"他们都给予了薛稷很高的评价。同时因薛稷学欧体有劲挺险绝之风，进而融入北朝书貌的用笔，最终形成了自己独有的"瘦劲"书风，别有新意。但因"超石鼠之效能，愧隋珠之掩类"，总体来说薛稷的书法还是较大程度地笼罩在褚遂良的书风影响下。

《信行禅师碑》（图3-1）又名《隋大善知识信行禅师兴教之碑》，越王李贞撰文，薛稷楷书书写。唐神龙二年（706）八月立。原碑已散失，现仅存清何绍基藏宋拓孤本。剪裱本，册尾残损，正文共25开，另有跋一开半。正文125行，每半开5行，行7字。每半开纵19.8厘米，横13.5厘米。碑文记载了隋代名臣信行禅师宣扬佛法，传播佛教的事迹。此碑书风劲挺妍媚，布白舒朗，给人以干瘦灵动之韵味，与褚遂良的《雁塔圣教序》极为相似，可以说此碑是薛氏学习褚遂良书风最为传神，能秉承褚氏意韵精髓的一件最有力的代表作。我们来比较下两碑之间的风格特点。

《信行禅师碑》的用笔上，薛稷承袭了褚遂良瘦劲饱满，圆润沉峻的风格，方圆并施，提按变化，跌宕起伏，并受有魏晋遗风，委婉自然，节奏明显，摆脱了楷书容易生硬呆板的特点。但与褚遂良《雁塔圣教序》相比，薛稷还是有些许变化。相对于褚遂良用笔的柔和，薛稷在点画处理上稍显硬挺，这与其学习欧体、虞体点画相对平直瘦硬的书风不无关系，当然这种变化并不明显，基本还是褚

图 3-1　薛稷《信行禅师碑》

图 3-2　褚遂良《雁塔圣教序》

体风貌。在结体上，薛稷追求舒朗之感，字形开阔宽博，横向取势，此碑与《雁塔圣教序》（图 3-2）结构特征极为相似，给人一种通透豁达的感觉。但从字与格子的关系处理上，我们可以明显看出，薛稷的字基本都撑满了整个格子，这种处理方式使字显得更加舒张，宽阔，突出其特点。王铎赞曰："《信行禅师碑》用笔浑融静逸，焕然后古质，无后代习气。"

薛稷书法确为精微细腻，但与欧阳询、褚遂良、虞世南等人相比，其影响相差甚远。究其原因，薛稷的书法创作掺杂了太多褚体的味道，自身的风格特点不突出。正因这点，部分学者并不认同薛稷在书史上的地位，认为其之所以能与欧阳询、褚遂良、虞世南并称为"初唐四大家"，只是为了凑得偶数。从薛稷留传的作品中我们得知，薛稷虽在书风创新上有不足，但作为我们探讨的仿作而言，薛稷的书法成就已相当了得，其艺术作品值得我们学习，相

信随着时间的推移，薛稷在书史上的地位必将逐渐凸显出来。

二、蔡襄

蔡襄，字君谟，福建仙游县人，宋天圣八年（1030）进士，官授漳州幕厅军事判官，累官至端明殿大学士，卒谥忠惠。北宋著名的书法家，文学家，茶学家。其书风雄浑端庄，静淡逸美，自成一体，与苏轼、黄庭坚、米芾齐名，并称为"宋四家"。苏轼曾盛赞其："独蔡君谟天资既高，积学深至，心手相应，变化无穷，遂为本朝第一。然行书最胜，小楷次之，草书又次之……又尝出意作飞白，自言有翔龙舞凤之势，识者不以为过。"可见蔡襄在当时的书学地位之高。其代表作有大楷《万安桥记》《相州昼锦堂记》，小楷《谢赐御书诗表》《荔枝谱》，行草作品《陶生帖》《自书诗卷》《贫贤帖》等。

北宋书风一改前朝唐人尚法之风貌，自然由心地产生了一种新的书学思潮——尚意，即追求自我思想精神的流露。尤其到了中后期这种尚意书风的思潮更是达到了顶峰，人们无不想要宣扬自己内心深处的想法与个性。黄庭坚、米芾、苏轼等书法大家就是这种尚意书风的推动者与践行者。苏轼曾说："我书意造本无法，点画信手烦推求。"其后，又进一步说道："吾书虽不甚佳，然自出新意，不贱古人，是一快也！"这些都表明了当时人们对于创作时的一种心境，应该抛开一切束缚和杂念，按照自己的意愿把心中的真情实感淋漓尽致地表达出来，这样才能达到书法的最高境界。

蔡襄的书学思想却与这种思想不相一致，应该是与其所处的时代不同有关，蔡襄生活于北宋初期，这时的书风大多沿袭前朝，没有大的改变，尚意书风还只是处于萌芽阶段，蔡襄更加注重于对前人法度的学习与继承。蔡襄的书学最核心的观念就是对于古法的追求，而这种古法既包含了对魏晋时期尚韵思潮的追求，又包含了对唐王时代尚法思潮的追慕，这也是蔡襄毕生所要追求并要达到的书学境界。对于魏晋古法，蔡襄曾说道："书法唯风韵难及，虞书多粗糙，晋人书，虽非名家，亦自奕奕，有一种风流蕴藉之气。缘当时人物，以清简相尚，虚旷为怀，修容发语，以韵相胜，落华散藻，自然可观，可以精神解领，不可以言语求觅也……"可见蔡襄对于晋人书风气韵神贤、超然自我状态的肯定与赞许。

对于唐朝尚法的追求，蔡襄更多的是关注唐朝的楷书，这也是为什么在宋代以行草为主流的书体里，只有蔡襄能特立独行，在楷书上能有一番成就。他曾说："古之善书者，必先楷法，渐而至于行草，亦不离乎楷正，张芝与旭变怪不常，出于笔墨蹊径之外，神逸有余，而与羲、献异矣。襄近年粗知其意，而力已不及，何足道哉！"正是这种书学观念深深影响着他的书风，楷书也不例外。

蔡襄的楷书在向前人学习的过程中，对其影响最深的莫过于颜真卿。颜真卿是具有开创性意义的书法大家，被后世认为是继王羲之之后，中国书法史上又一座不可逾越的山峰。其楷书端庄雄伟，大气磅礴，行草书质朴潇洒，气质遒劲，一改当时整

个时代受王羲之委婉含蓄、遒美健秀书风的影响。这是具有划时代意义的创举，开创了一个有别于王羲之书风的新局面，后世人们争相学之。蔡襄的楷书正是吸收了颜真卿雄浑厚重之风，才造就了其学颜一脉的楷书面貌，从他流传下来的作品中我们就能清楚地看到。

《万安桥记》（图3-3）是由蔡襄撰文并题写记之，全文共153字，楷书书写，记录了万安桥建造的时间、年代、桥的长宽、花费的银两、参与的人物等内容。此碑是蔡襄大字楷书的一件代表作，浑厚凝重，雍容大方，无不给人一种肃穆庄严的感觉，同时我们也能很清楚地看到颜体书风的影子。明代王世贞评论此碑云："万安天下第一桥。君谟此书，雄伟遒丽，当与桥争胜。结法全自颜平原来，唯策法用虞永兴耳。《昼锦堂》差近之，《荔枝谱》不足道也。"他认为此碑风格全然一副颜真卿的书风面貌。明代另一位书论家孙矿更加直接地指出了此碑学颜的地方，他在《书画题跋》中说道："君谟此记全出自中兴摩崖，碑第微觉肉胜。"其认为，此碑风格完全出自颜真卿的代表作《大唐中兴颂》，只是在整体点画上蔡襄比颜真卿稍显浑厚、饱满。

图3-3　蔡襄《万安桥记》

图 3-4 颜真卿《大唐中兴颂》

图 3-5 蔡襄《颜真卿自书告身帖跋》

图 3-6 颜真卿《自书告身帖》

《大唐中兴颂》（图 3-4）为元结撰文，颜真卿书丹，左行直书，21 行，满行 20 字，不计题名款署，序颂共有 263 字，是颜真卿进入成熟期的代表作。我们来具体对比下两碑之间的特征变化。在线条上两者都圆浑质朴，以圆笔为主，圆中带方，线条中段向外拓开，给人以饱满之势。但稍感不同之处，蔡襄在某些折笔处的书写上比颜真卿的稍显方硬一点，从《万安桥记》中的"泉"字与《大唐中兴颂》里的"皇"字的两字上半部分"白"字偏旁的转折上就能看出（图 3-1，图 3-2），但这只是差别于毫厘之间。在结构上，两者都是平整端庄，雍容大方，体势偏长但又不失宽博，犹如泰山压顶般稳重，一股凝神安定之气油然而生。可以看出，蔡襄这幅《万安桥记》无论在形质上，还是神韵上都十分接近颜体书风，这也强有力地说明了蔡襄对于唐人法度的重视与继承。虽说是仿作，但依旧是一幅经典的传世之作。

我们再来看看蔡襄的另外一幅代表之作《颜真卿自书告身帖跋》（图 3-5）。此帖是蔡襄 44 岁时书写的楷书作品，跋写于颜真卿所书的《自书告身帖》（图 3-6）之后，此帖又是一件仿颜书之作。从图中我们可以清晰地看出，两者在用笔、结构特征上的相似性，只是蔡襄在用笔上与成熟的颜书相比，写得稍显瘦细秀润，多了一丝灵秀感。

三、何绍基

何绍基（1799-1873），字子贞，号东洲，别号东洲居士，晚号蝯叟，湖南道州（今道县）人。官翰林院编修、国史馆总纂，后擢四川学政，清朝著名的书法家，诗人。何绍基一生博览群书，精于学问，对经史之学都有独到的见解，他对后世影响最

大的莫过于其书法艺术了。何绍基的书法博采众家之长，碑帖融合，南北兼收，对颜体、欧体、汉魏南北朝名碑都有深入的学习、领悟并付诸实践。真行草隶篆，五体皆能，无一不精，熔铸百家，开宗立派，是清朝碑学运动的有力践行者。他的书法最大的特点就是用笔上能兼容并包，在楷行草中融入篆隶之笔，在篆隶书中带有行草笔意，被后世誉为"清代书法第一人"。曾国藩曾盛赞道："其字必千古无疑。"

纵观何绍基的楷书作品，我们可以发现何绍基的楷书风格受颜真卿书风的影响最深。何绍基的书学观从小受其父亲何凌汉的影响，何凌汉是湖南学政钱沣的门生，痴迷于钱沣的书法，收藏钱氏书法颇多，而钱沣是学颜大家，使得何凌汉也对颜氏书风甚为喜好，正是这种传承，直接影响着何绍基，使他开始了毕生对于颜书风格的学习之路。何绍基对于颜真卿书法的执着来源于两个方面。一方面是他对颜真卿品格上的认同，欣赏颜真卿那种正直磊落，忠肝烈胆，不畏强权，敢于舍生取义的精神，他曾赞道："公书固挟忠义出。"何绍基亦是如此。另一方面是对颜真卿书法艺术的认同。清朝是个崇尚碑学的时代，各大书家无不争相学之，何绍基亦是碑学运动的推动者与实践者。随着何绍基学习的深入，他对于书法的认知日益深刻，在普遍崇尚北碑的背景下，不改学颜之心。他曾说："唐人书易北碑法，惟有平原吾所师。"此话充分阐明了他的书学观点。他认为唐朝书家中只有颜真卿的书法融入了北碑风格，学习颜书便可往上追溯北碑之源，这种观念使之对于颜氏书风尤为崇拜。他曾十余次到浯溪碑林，观摩颜真卿的大字摩崖楷书《大唐中兴颂》，并写有跋文描述："外观笔势虽壮阔，中有细筋坚若丝。"这是其对颜氏之书，体察甚微最贴切的描述。正是这种深刻领悟，才有了在不断探索过程中丰富求变的实践与成就。

何绍基对于临古之精勤，常为世人所称道。曾国藩曾言道："讲诗、文、字而艺通于道者，则有何子贞……何子贞世兄，每日自朝至夕总是温书。三百六十日，除作诗文时，无一刻不温书……"马宗霍在谈论其临古时曾说："（何绍基）暮年分课尤勤，东京诸石，临写殆遍，多或百余通，少亦数十

通。"可见何绍基对于临古的刻苦与重视。对于颜真卿作品的临习也不例外，何绍基曾自言道："平生于颜书手钩《忠义堂》全部，又收藏宋拓本《祭伯文》《祭侄文》《大字麻姑仙坛祭》《李元靖碑》。"又说"忆余少壮时，喜临《争座位帖》，对策亦以颜法书之。"从流传下来的几幅经典之作，如临摹颜真卿行书《争座位帖》，临摹颜真卿楷书《李元靖碑》等，我们可以看出何绍基是如何学习颜真卿书风的。

《李元靖碑》（图3-7），全称为《有唐茅山元靖先生广陵李君碑铭并序》，唐代颜真卿楷书碑刻。据《金石萃编》载："碑已断裂，高一丈余，广三尺二寸五分，厚一尺四分。四面刻，前后各十九行，两侧各四行，行皆三十九字，正书。"原碑立于唐大历十二年（777），南宋绍兴七年（1137）破裂，明代嘉靖三年（1524）遭火烧碎毁。此碑是颜真卿晚年书风成熟时期的代表作之一，用笔雄浑苍劲，沉着含蓄，结体舒朗开张，安定稳重，气势逼人。梁巘《承晋斋积闻录》赞其："颜鲁公茅山《李元靖

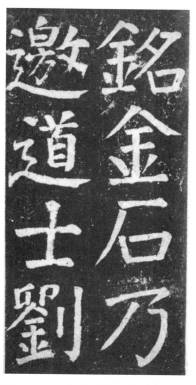

图3-7　颜真卿《李元靖碑》

碑》，古雅清圆，带有篆意，与《元次山碑》相似，乍看去极散极拙，多不匀称，而其实古意可掬，非《画像赞》《中兴颂》所可及。"何绍基对于《李元靖碑》（图3-8）的临摹，可谓真正做到了形神兼备。其字圆润厚重、舒张大气，无论在点画还是在结构上，都把颜体那独有的味道描绘得惟妙惟肖。在点画上何绍基渗以篆籀笔法，用藏锋圆厚之笔，含蓄遒劲之势，把颜体用笔那古朴凝练的金石气韵表现得一览无遗。在结字上，何绍基延续了颜体那宽博大气的风貌，不拘小节，把每个点画安排得规整稳当，没有丝毫局促感，使得整个字看上去给人一种安定祥和之态，这也正是颜体书风的精髓所在、格局所在。

从这件临摹作品中我们可以看出，何绍基临古并非盲目的，而是带有目的性，带有自己的思想，他深知为何而临，临何而有用之道。马宗霍曾评论何绍基："每临一碑，多至若干通，或取其神，或取其韵，或取其度，或取其势，或取其用笔，或取其行气，或取其结构分布。当其有所取，则临写时之精神，专注于某一端，故看来无一通与原碑全似者。昧者遂谓蝯叟以己法临古，不知蝯叟欲先分之以究其极，然后合之以汇其归也。"临摹不是目的，而是手段，最终是要为创作服务。何绍基曾自言："纵习古人碑碣简牍而沿袭肖似，不克自成门径，与此事终相涉，二难也。"从这句话中，便能完全明白何绍基临古最核心的书学思想和最终归宿是要自成一体，形成自己独有的风格体系。现在我们得知，何绍基在几种书体创作中，成就最大的莫过于行草书。其行草书稚拙老辣，跌宕欹侧。清代徐珂评其书："尤于恣肆中见逸气，往往一行之中，忽而似壮士斗力，筋骨涌现，忽又如衔杯勒马，意态超然，非精究四体，熟谙八法，无以领会其妙也。"可以说何绍基的行草书是开宗立派的，具有划时代的意义，对后世影响极为深远，学何之人甚多。观之楷书，其风格主要还是笼罩在颜书风貌里，未能自立新意，以仿作的意味更浓，但也别有风韵。

《何凌汉碑》（图3-9），全称《晋赠太子太保原任户部尚书何凌汉碑文》，清代大学者阮元撰文，何绍基楷书书写。现藏于道县东洲草堂何绍基故里，碑石已破损，仅残存三分之一，且字迹模

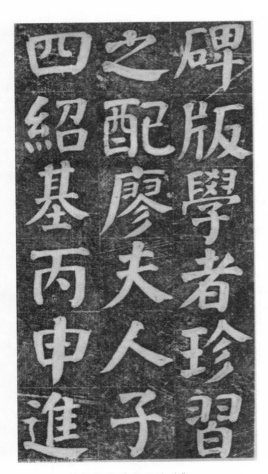

图3-8　何绍基临《李元靖碑》

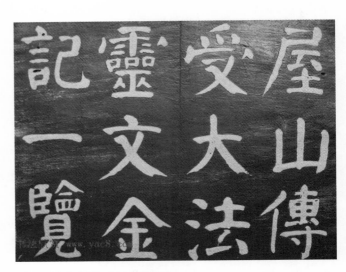

图3-9　何绍基《何凌汉碑》

图 3-10　何绍基《黄庭内景玉经》

糊不清。从此碑中我们可以看出何绍基的大字楷书创作不管是在形质上，还是在神韵上，全然一副颜书之貌，这与他对颜体持之以恒的学习领悟不无关系。如果说此件楷书作品，何绍基还是基本按照颜体书风来书写，没有太多自己的意味，那何绍基另外一件楷书代表作《黄庭内景玉经》就别有一番韵味了。

《黄庭内景玉经》（图 3-10）写于清道光二十三年（1843），是何绍基四十五岁时所书小楷作品。此作虽然在用笔结体上有着浓郁的颜书味，但是跟以往那肃穆庄严的颜派之风比还是有些区别。我们可以明显看出，在其用笔上，多了一丝变化，渗入了行书笔意，灵动精微，妙不可言。点画上，首先增加了楷书的书写性与动态性，笔势连带意识很足，甚至有些字的局部直接用行书表达。其次增加了某些线条的摆动起伏，让字显得更加含蓄，有神韵。每个字处理得十分巧妙，憨态可掬，着实有味。清

杨翰评道："何贞老书，专从颜清臣问津，数十年功力，溯源篆隶，入神化境，此册书《黄庭》，圆劲清浑，仍从琅琊上掩山阴，数千年书法于斯一振。如此小字，人间不能有第二本。"可见杨翰对于此作评价之高，也反映了此作在书坛上的历史地位。

四、赵世骏

赵世骏（1863-1927），字声伯，号山木、山木斋主人，江西南丰人，官至山东济南府同知，擅长书法，尤工楷书，亦善花鸟画。赵世骏早期仕途坎坷，屡试不第，但幸得江西学政陈宝琛的赏识，拜为弟子。陈宝琛《石鼓山中送赵声伯归江西应举》诗曰："赵生倜傥才，制行复有畔。"《光宣诗坛点将录》赞其为"地文星圣手书生萧让"，可见赵世骏的学识才华过人。后经地方推举，光绪十一年考取拔贡，正式入仕。民国时期，曾担任溥仪之弟溥杰之师，后进入清史馆，参与编写《清史稿》。晚年居

于京城什刹海官房胡同，以卖字为生，直至终老。

《申报》曾记载："南丰赵声伯先生夙擅八法，尤精褚体。其书以雁塔、同州两《圣教》暨《房梁公碑》为宗，旁参以《孟法师》《伊阙佛龛》两碑，于中令之书可谓具体而微，薛少保后所未有也。小楷则出入于《禊序》《黄庭》《曹娥》《十三行》之间，余体亦具有渊源。"赵世骏的书法以楷书成就最高，小楷取法于钟王，大楷取法于褚遂良，上追晋唐，尤受褚遂良书风的影响，深得其精髓，遒劲圆润，气格豪迈，惟妙惟肖。罗振玉评其书"楷法精善，由登善（褚遂良）上溯右军，并世无匹。"孙荫亭更是盛赞道："睹此君书，几疑褚河南尚在人间。"可见其楷书在褚遂良的传承上几乎可以达到以假乱真的地步。清末民初写楷书之人甚多，但大多以浑厚豪迈书风为底蕴。赵世骏却另辟蹊径，迥

异时流，在清末书坛中唯独继承褚体，在很大程度上还原了褚遂良的风貌，庄严评其："专攻褚书，行书亦学二王，其书颇得褚登善不胜罗绮的神髓。"其楷书融入"二王"之法，未受当时崇尚碑学运动的影响，整体书风妍美端庄，遒劲疏朗，体现了深厚的晋唐意韵，也奠定其在北京书坛的地位。上海《申报》曾八次刊出赵世骏书法润例，更是赞其书"向在京师，群推第一"，这无疑是对他书法成就最高的肯定。赵世骏在其一生中，留下了大量的墨迹碑志书法作品，国家图书馆和北京大学图书馆就收藏有 40 余种碑志。这些碑志不乏罗振玉、王闿运、林纾、陈宝琛、樊增祥等当时金石大家、文人学者的撰文，这也从侧面反映出其书法在当时社会名流中的地位。

赵世骏临褚遂良《雁塔圣教序》（图 3-11），是

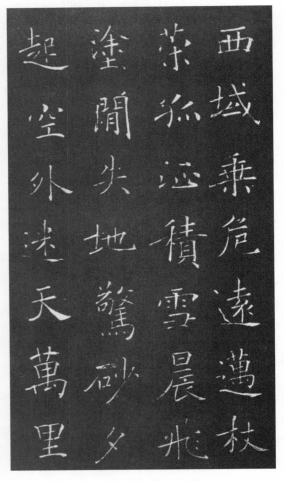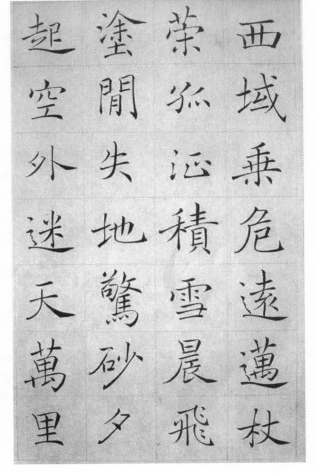

图 3-11　赵世骏临《雁塔圣教序》

图 3-12　赵世骏《楷书五言诗四屏》

其临习褚遂良书风最有力的代表作。我们可以看出，其临写不管在形质上，还是神韵上，几乎达到了以假乱真的地步，可谓是形神俱佳。学习此碑，在用笔上，最大的难点就在于容易把线条写得纤弱流俗，因褚体的点画比较瘦细，并带有行书笔意，很容易犯其错误，但赵世骏却在线条上写出了褚体那种妍美遒劲，外柔内刚，看似清瘦，却又十分饱满的特点。在结体上，赵世骏也完全把褚体那种开阔大方，收放有度的特点表现得淋漓尽致，是我们学习褚遂良《雁塔圣教序》一个不可多得的借鉴范本。

赵世骏《楷书五言诗四屏》轴（图3-12），是其晚年所作作品。其用笔点画多采用顺锋入笔，逆

锋收笔，带有隶书蚕头燕尾的意韵特征，圆融劲挺，纤媚潇洒，起承转合，跌宕起伏，衔接十分紧密天然。在结体上呈现出左低右高的态势，宽博大气，舒张有度，字形随字态自然取势，和谐灵动，没有丝毫的做作呆板之气。在章法布局上，字距整体比较规整空旷，使得字势之态更显疏朗有致。可以看出，此作风格完全秉承着褚遂良的书风，一副褚体面貌，也是最能体现其艺术特点，最为典型的代表作。

赵世骏虽然在他所在的时代有很大的威望，其艺术特点也得到业界的认同与赞赏，但在整个中国书法史中，他的艺术地位并不高，除了自身书艺水准因素外，主要还与清末民初时期的整体书风和审美取向有较大关系。正值崇尚碑刻思潮最为鼎盛时期，人们无不从碑刻金石中吸收符合自己审美需要的养分。无论在实践作品上还是书学理论上，都有着非凡显著的成就，出现了一大批碑学大家，而对

于褚体流媚妍美之风格，人们并没有重视。赵世骏正是学褚体的大家，受时风影响，其书学地位受到了整个书史的冷落。通过其作品我们可以看出，赵世骏对于褚体书风的精髓领悟得十分透彻，无论是在临摹上的精准临写，还是在仿作上的精神韵味，都表现出其精湛的技艺水准，值得我们学习。

从上述作品中，我们可以看出薛稷、蔡襄、何绍基等人在楷书上对于前人作品无论是临摹还是仿作，都把前人书风的外形内韵表现得出神入化，令人赞服。但这种仿作并不是一蹴而就的，是一个循序渐进的过程，需要按照正确的方法，并经过大量的训练，才能有所收获，达到一定成就，而临摹便是这种创作的根本。临摹是创作的基础，没有临摹的创作是无本之木，是空洞无趣，是没有内涵底蕴的。现在所流传下来的经典书法作品，都是经过成百上千年的历史洗礼，经过无数人的审美意识和审美规律的检验，值得我们认真地深思研究。

第三节　集字创作

集字创作也是仿作的一种行之有效的方式，对于书学者初步创作是有一定帮助的。集字创作是从所取法碑帖中，找出要创作的内容，并按照要创作文字的顺序依次排列，组成一幅新的书法作品。由于处在创作初始阶段，人们对于创作并没有经验可谈，对于字形的把握等问题可能会有较大出入，为了书写更为规范，便可采用集字创作。

集字创作虽然终其根本还处在临摹的层面，但是并非说集字创作就是把所集字原原本本地临摹下来，没有任何改变，这是集字创作一个极大的误区。原帖中的字，有其固定的字组关系、章法关系，而集字所创作的内容，字组和章法关系与原帖中的截然不同，为了适应新作品创作的需要，便要有所调整，或在字的轻重大小上，或在间架结构上，或在章法布局上。只有不断地调整研究，加入自己的创作意识，才能创作出一幅较好的作品。

集字创作最大的优势，便是可以基本保证人们

创作初始阶段的质量，无论从单字的处理还是在整体感的把握上，都给了我们一个较好的模板轮廓。因此，集字创作也是实践书法创作中常用的一种手段。徐悲鸿有副楷书名作对联"独持己见，一意孤行"，便是他集《瘗鹤铭》而成的书法作品。

历史上最著名的集字书法作品，莫过于唐朝怀仁集的《王羲之圣教序》。因当时唐太宗十分崇敬王羲之的书法，于是命弘福寺沙门怀仁用王羲之的书法集出此篇作品。因集字字数太多，怀仁为了很好地完成使命，遍寻王羲之书法，历经二十五年时间，终于完成了《王羲之圣教序》这幅宏伟巨作。集字创作对于我们记忆所取法碑帖中的字也是极有帮助。

通过不断地集字创作，我们就会有目的地去临摹所集的字，而这种目的性就会促使人们有意识地记忆其用笔、结构等相关特征要点，同时由于要在所集字基础上有所改造变形，这也会潜移默化地加深我们对所集字的印象，而这些记忆印象会使人们

对取法的书风牢记于心，为我们以后的创作积累大量丰富的素材知识。

集字创作并不是随随便便地凑字，而是要理解体会，表现它"集"的精髓神韵，所以集一幅好的集字作品，并非一件简单的事情。但是集字创作毕竟只是创作的初级阶段，仿作的一种形式。对于初学者尚且可取，但对于后期人们学书而言，还是要脱开集字临摹，追求更高阶层的创作方式。

仿作作为创作的一种模式，是有其存在的必然性的。对于风格的取向上，仿作可以根据前人的书写风格来把握自己的书写面貌。书法风格是艺术家表现出来的艺术特色和艺术个性。黑格尔曾说："风格一般指的是个别艺术家在表现方法和笔调曲折等方面完全表现他个性的一些特点。"而这种自我风貌的书法风格是要经过书写者不断地对艺术的追求、理解以及对人生经历的感悟才有可能创作出来的，并非一时之事，所以仿前人书风面貌创作便是一种相对便捷有效的方式，大量古代书家无不以此来书写自己的风貌、自己的性情。

除了上述书家外，还有众多楷书书家都是以仿他人书风来定性自身的面貌的。清代乾隆年间的钱沣亦是如此，我们从其创作中便能很清楚地看到其仿作的影子。钱沣是学颜大家，堪称学颜第一人，尤其在楷书上成就最大。大楷临摹《麻姑山仙坛记》《多宝塔碑》《东方朔画像赞》《大唐中兴颂》等碑刻；小楷则博采众家之长，习过王羲之、王献之、钟绍京等历代书家的精品。此幅大楷对联创作（图3–13），不管在字的外形还是神韵上都十分接近颜体，尤似颜真卿的《麻姑山仙坛记》以及《竹山堂连句》。

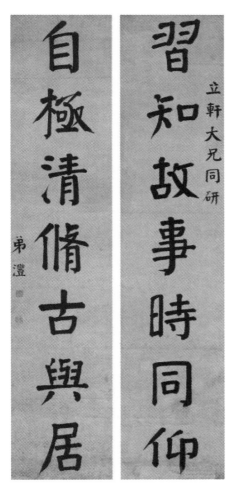

图3–13 钱沣对联

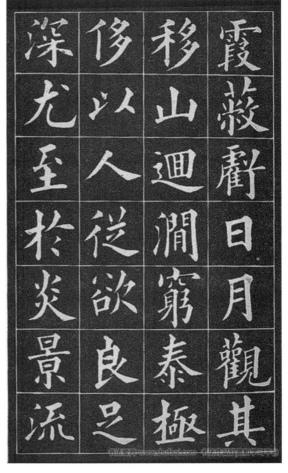

图3–14 黄自元临《九成宫》

作业要求

1. 规定作业

本次楷书作业主要以仿清秀典雅书风的作品为例，注重对于原帖风貌的把握以及如何调节融合，形成有一定程度自我思想意识的仿书之作，更好地检验学生对于学习此类知识的掌握能力以及灵活运用能力。

（1）内容：以褚遂良《雁塔圣教序》或《张黑女墓志》为范本，仿作一幅楷书作品。

（2）要求：六尺整张以内，字数不少于80字，着重于对线条、结体等细节部分的书写描述以及整体风貌的把控。

2. 自选作业

（1）内容：以清秀典雅或类似书风为例，自选一种范本，仿作一幅楷书作品。

（2）要求：六尺整张以内，字数不少于80字，着重于对线条、结体等细节部分的书写描述以及整体风貌的把控。

第四章　楷书创作

在中国书法的历史长河中，楷书作为实用性与艺术性高度统一的书体，它肩负着更多的社会责任。无论是"居庙堂之高"的典雅中正的唐楷，还是"处江湖之远"的奇逸多姿的魏碑，以及用于"朝廷课试"的端整谨严的小楷，楷书都承担着"宣教明化"的社会功能，认识这一点就了解楷书在古代社会中的重要地位。唐代张怀瓘《六体书论》载："大率真书如立，行书如行，草书如走。其于举趣盖有殊焉。夫学草、行，分不一二，天下老幼悉习真书，而罕能至，其最难也。"从侧面论述了楷书的艺术特点与重要地位。

本章首先结合古代书论以及楷书创作中需要注意的关键点，从楷书创作的方法、心里、格调等方面进行具体阐释，旨在引导学生在熟练掌握楷书技法能力的基础上，通过对古人创作的经验模式、方式方法的理解与研究，从重视基础向发扬个性转化、从专精一家向博采众长转化、从入帖向出帖转化，进一步提高学生的观察力、领悟力以及创造力，更好地为学生拓展艺术视野，激励学生创作出既有经典传承又具个人风格的楷书作品。

第一节　楷书创作的相关问题

一、楷书创作的方法

清代刘熙载在《艺概·书概》中论述书法入神的两种境界，书贵入神，而神有我神、他神之别。入他神者，我化为古；入我神者，古化为我。我神和他神之分，亦可看作书法创作的两条理路。"他神"即为传统意义上的仿作具有的神采。明赵宧光《寒山帚谈·临仿》有言："仿书，但仿其用笔，仿其结构，若肥瘠短长，置之牝牡骊黄之外，至于引带粘断，勿问可也。"这是相对简单的创作方法。此法根源于临摹中的实临，在临摹过程中要做到"察之者尚精，拟之者贵似"，才能达到要求。在准确临摹的基础上，比照所学的经典书法作品，选取新的文字内容进行模仿创作，注意对所选书家书作用笔、结字、章法及其风格特点和规律的把握运用。故本章第一部分将精选颜真卿和褚遂良一系书风，以蔡襄、何绍基、薛稷、赵世骏楷书作品为例，探讨古代书家在楷书创作中对经典楷书作品的取法方式，及其对当下楷书创作学习的借鉴意义。

"我神"即为"自我风格创作"的作品所体现的神采。这种创作方法较难，是书法学习者一生都在为之努力的方向。此种方法根源于临摹中的意临，关于以意临摹的思想，古人多有论述，唐太宗《墨池编》卷二《唐太宗论书》云："今吾临古人之书，殊不学其形势，唯在求其骨力而形势自生。吾之所为，皆先作意，是以果能成也。"宋啬《书法纪贯》载："山谷老人曰：古人学书不尽临摹，张于壁间，观之入神，则下笔时自随人意。"其具体操作方法为对所选范本线条、结字、空间、章法等构成要素，以自我审美要求进行创变。在以意临摹的基础上，逐渐走向"自我风格创作"。此种创作首先要确立自己的审美理想，然后选择符合这种审美理想的构成元素。

康有为在《广艺舟双楫》中指出魏碑、南碑有十美，"一曰魄力雄强，二曰气象浑穆，三曰笔法跳跃，四曰点画峻厚，五曰意态奇逸，六曰精神飞动，七曰兴趣酣足，八曰骨法洞达，九曰结构天成，十曰血肉丰美。"康有为身处清代碑学运动的环境下，虽有溢美之词，但也指出了魏碑书法美的多样性。董其昌《画禅室随笔》中说"唐人书取法"，是对唐代书法特征所作的整体观照。

楷书在唐代的兴盛，构成了唐人"尚法"的基础，但唐人楷书所展现的风格的多样，也应为我们所重视。欧阳询楷书的险峻，虞世南楷书的温润，褚遂良楷书的灵秀，颜真卿楷书的端稳，柳公权楷书的刚健，无不昭示着书家自我审美意识的觉醒。晚唐亚栖《论书》中提及："凡书通即变。王变白云

体，欧变右军体，柳变欧阳体，永禅师、褚遂良、颜真卿、李邕、虞世南等，并得书中法，后皆自变其体，以传后世，俱得垂名，若执法不变，纵能入石三分，亦被号为书奴，终非自立之体，是书家之大要。"亚栖认为古代书法大家，如王羲之、欧阳询、虞世南、褚遂良、颜真卿等都是通过"变"前人，或者"变"自己，以成就自我，传之后世的。"变"即是发展，即以发展的观念和眼光来观照历代书家，从而打破固有法度的僵化及风格的因袭。"变"的目的在于"自立"，即形成自己独特的书法风格。若执法不变，一味因袭前人，则被亚栖视为"书奴"。明代费瀛《大书长语》引亚栖此句，并从学书须遍参诸家之体的角度作了解说："亚栖云：凡书通则变，若执法而不变，是为书奴。古人各有所长，其短处亦自难掩。学者不可专习一体，须遍参诸家，各取其长而融通变化，超出畦径之外，别开户牖，自成一家，斯免书奴之诮。"

楷书发展到当代，实用功能虽已经退居历史舞台，但其艺术功能带给我们的审美愉悦依然为大众所激赏。如何依托传统，创作出既有经典传承又有个人风格的楷书作品，值得我们思考。

二、楷书创作的心理

刘正成先生在《书法艺术概论》第六章《创作与审美：表现的分类与审美经验描述》一章中引用瑞士心理学家荣格关于人类有两种思维方式的观点：指向思维（智力的思维），一种理智、自觉的思维方式；无指向思维（我向思维），一种感情、潜意识、非自觉的思维方式。刘先生指出这两种思维方式在书法创作中的表现分别为：智性表现，理性倾向与合乎自然；任情表现，非理性倾向与先散怀抱。这给我们研究楷书创作的心理，提供了一定的思路。欧阳询讲究书写时要"凝神静虑"，他在《传授诀》中说："每秉笔必在圆正，气力纵横轻重，凝神静虑。当审字势，四面停匀，八边俱备；长短合度，粗细折中；心眼准程，疏密敧正。最不可忙，忙则失势；次不可缓，缓则骨痴；又不可瘦，瘦当枯形，复不可肥，肥即质浊。细详缓临，自然备体，此是最要妙处。贞观六年七月十二日，询书付善奴授诀。"虞世南在《笔髓论·契妙》中有相似的

论述，"欲书之时，当收视返听，绝虑凝神，心正气和，则契于妙。心神不正，书则敧斜，志气不和，书则颠扑。其道同鲁庙之器，虚则敧，满则覆，中则正，正者冲和之谓也。""心正气和""凝神静虑"都趋向于理智的、自觉的指向型思维模式。这种创作心理下书写出的作品，往往有种"不激不厉""风规自远"的特征。姜夔《续书谱》载："余尝观古之名书，无不点画振动，如见其挥运之时。"观虞世南楷书《孔子庙堂碑》，俊朗温润，静穆典雅，非心正气和的创作心理，绝然写不出内含刚柔的君子温雅之风。

另一种任情表现的创作心理，源于汉代蔡邕《笔论》的创作观念："书者，散也。欲书，先散怀抱，任情恣性，然后书之。若迫于事，虽中山兔毫不能佳也。"苏轼承袭这种观念，提出"无意于佳乃佳"的创作心理，"书初无意于佳乃佳尔，吾书虽不甚佳，然自出新意，不践古人，是一快也"。虽这种创作心理多见于草书，如怀素所谓："狂来轻世界，醉里得真知。……醉来信手两三行，醒后却书书不得！"但楷书创作中也存在趋向于无指向思维的创作心理，如康有为所推崇的"穷乡儿女造像"等非经典性的存在。在楷书实用性近乎消失的当下，不拘于法度，强调性情表现，张扬个性的审美需要，更值得我们去探讨。

三、楷书创作的格调

我们知道，在古人眼里书法技艺只是一种"小道"，作为一种基本的技术层面，相对容易达到。而真正的高层次是要达到所谓的"大道"，这种大道并非只是关于某人的书写能力，而是与哲学观、道德观，与书写者的人文素养和内心性情相联系的，它超出了我们的技艺水准，上升到了一种关乎修养和人格等综合方面的高度，这就是所谓的书法格调，楷书格调亦是如此。如果说一个人的楷书书写技艺是组成楷书格调的外在因素，那么其人文修养以及人性品格就是楷书格调的内在精髓，这就是为何古人在评判某人作品的质量，并非只是单纯地评其书写技艺，还要关于其人其学。

清刘熙载《艺概·书概》提及了书与人的关系问题，"书者，如也。如其学，如其才，如其志，总

之曰如其人而已。"他从书法艺术内涵的角度出发，认为书法创作是书写者内在学养、精神的外化。朱长文《续书断》评颜真卿书法谓："其发于笔翰，则刚毅雄特，体严法备，如忠臣义士，正色立朝，临大节而不可夺也。扬子云以书为心画，于鲁公信矣。"颜真卿书法端庄严整有庙堂之气，是其刚正不阿的高尚人格所决定的。宋代苏东坡、黄庭坚等极重视人格、修养。黄庭坚在《书增卷后》强调："学书须胸中有道义，又广之以圣哲之学，书乃可贵。若其灵府无程，政使笔墨不减元常、逸少，只是俗人耳。余尝为少年言，士大夫处世可以百为，唯不可俗，俗便不可医也。"黄庭坚认为人格、修养可以深化书法艺术的精神，并且赋予书法以高深的境界，将这些视为书法艺术创作的灵魂。

书法艺术的内涵是建立在文学之上的，脱离了文学精髓的书法是空洞、没有灵魂的。任何一件书法作品都是以文为载体，为基本内容，主宰着书写作品的意境与作者的心境情绪，如颜真卿写《祭侄文稿》时，其悲愤澎湃的文字意境促成其书写时沉着利落、愤然由心的书写状态，而这种书写状态也反过来作用于其文字表达的效果上。自从唐张怀瓘提出书家要"兼文墨"以来，历代书家都十分重视对其自身文学修养的提升，故而古代有成就的书家无一不在文学上有所造诣。

我们知道，书者是书法创作的主体，因而，谈论书法的格调必然脱离不了书写者本人及其兴趣、爱好、品格等相关信息。朱和羹在他的《临池心解》一书中说："书学不过一技耳，然立品是第一关头。品高者，一点一画，自有清刚雅正之气；品下者，虽激昂顿挫，俨然可观，而纵横刚暴，未免流露楮外。"所谓"人品如书品"就是这个道理。宋四家"苏、黄、米、蔡"的"蔡"原指蔡京，只因他为一代奸臣，所以人们把这个"蔡"改为了蔡襄。其实蔡京的书艺水准也较高，从他所流传下来的《自书诗卷》《持书帖》《致公谨书》等帖中就能看出，可由于其人品卑劣，所以书史上对他的书法关注甚少。在古代，人们之所以尤为重视人品，把人品提到一个很高的地位，是因为这是符合儒家思想的核心理念。因此，人性品格是书家的安身之本，立命之基。

楷书发展至今已有上千年的历史，伴随着书法的发展，楷书经历了魏晋时期的萌芽成长阶段，唐朝时期的高潮巅峰阶段以及元明清时期的复兴崇古阶段。从流传下来的经典楷书作品中不难看出，不论是魏碑的险峻挺拔，还是唐楷的严谨规范，皆已不再是单纯的书写技艺，而是被书写者所性情化、学识化，有了自己的人性品格，从字里行间透露出一种底蕴深厚、品位高尚的艺术境界，而这就是评判楷书格调之所在。

四、楷书创作的风格

"风格"是指艺术作品在整体上呈现出来的具有一定代表性的面貌，是艺术家艺术特征和个性品质的集中体现。

魏晋以前是没有明确记载关于"风格"这个概念的，但对"气""体""韵"等一系列哲学概念问题是有深入评析的，随着人们认知水平的变化，这种对自然界内质精神的概念，慢慢发展并逐渐成为一个书法美学的范畴，直接反映到书家的书法作品中。"风格"一词最早出现在南朝刘勰的《文心雕龙·议对》中，其曰："亦各有美，风格存焉。"又在《夸饰》篇中说："虽诗书雅言，风格训也，事必宜广，文亦过焉。"直到唐朝张怀瓘开始，风格才被人们广为重视，他第一次从理论高度论述了书法风格的意义与价值，至此不管是书写者还是观赏者都自由而心地逐渐关注风格，追求风格，使之有意识地成为书法艺术的重要组成部分。

风格是书法美学的一个重要问题，对于书法艺术家来说尤为重要，是其艺术作品有无强大生命力的一个重要评判标准。书法风格的形成并非一时所能达到的，而是一个长期复杂的发展过程，受到主观因素（个人取法与能力水平等）与客观因素（成长环境、人文修养、性情品格等）的共同影响。它要求书家以独特的表现手法和个性化的艺术语言来表达自己的艺术创作，是书家在漫长的书法实践中形成的一种相对稳定的艺术特色、气质和风貌，是书家自身与艺术作品的完美结合，从而达到"入我神者，自古为我"的境界状态，这是评判一个书家成熟与否的标志，也是任何一个书家想要倾其所有，极力追求的艺术境界。

书法风格从广义来讲，分为群体风格与个人风格两大类型。群体风格是指某一时段或某一集中地段所表现出来的一种大众化的艺术风格。如"晋人尚韵，唐人尚法，宋人尚意"就是从时间朝代上划分的不同风格特征。群体风格更多的是从宏观的角度来划分的，更多受客观因素的影响。个人风格是指个人所形成的独有的个性风貌，是他人所无法取代的个人符号，如颜真卿的书风特点，朱长文在《续书断》中评其："点如坠石，画如夏云，钩如屈金，戈如发弩，纵横有象，低昂有志，自羲、献以来，未有如公者也。"它更多的是受主观因素的影响。任何群体风格都是由个人风格组成的，并受其影响，任何个体风格也都不同程度地带有群体风格的印记，而真正强大有生命力的个人风格是可以引领群体风格的。个人风格是群体风格的基础，群体风格是个人风格的表现，两者之间相互联系，相互影响。

在楷书发展的历史长河中，形成了众多的风格类型，如褚遂良《雁塔圣教序》的灵动遒劲，郑文公《郑羲下碑》的圆厚朴拙，赵孟頫《胆巴碑》的秀美典雅，北魏《张猛龙碑》的方劲刚健，每件作品都以其独有的个性风格和艺术魅力流存于世，成为不可多得的经典楷书名作。其实风格就是一幅作品，甚至是一个人的身份象征。如提到楷书中雄浑厚重一脉，我们必然会想到颜真卿；瘦骨劲挺一脉，我们会想到柳公权；平正险绝一脉，我们自然而然会想到欧阳询。这些独具魅力的风格特点潜移默化地转移到我们心中，继而自然地对应到某位书家，成为其独有的个性符号。所以，风格是每个学习楷书之人所要追求的艺术面貌，是体现个性情感的有力方式，我们必须重视。

五、楷书创作需注意的两个关键点

赵孟頫《定武兰亭跋》："书法以用笔为上，而结字亦须用工。盖结字因时相传，用笔千古不易。"唐代以前，笔法为"秘不示人"，包含一定神秘性的宝贵技巧。唐代之后，论述楷书的用笔，多不出"永字八法"。宋姜夔《续书谱》对楷书的用笔及需注意的要点进行了详细的论述，"真书用笔，自有八法，今略言其指：点者，字之眉目，全藉顾盼精神，有向有背，随字形势。横直画者，字之骨体，欲其竖正匀净，有起有止，所贵长短合宜，结束坚实。撇捺者，字之手足，伸缩异度，变化多端，有如鱼翼鸟翅，有翩翩自得之状。挑趯者，字之步履，欲其沉实，或长或短，或向上，或向下，或向右，或向左；或轻出而稍斜，或随衄而峻发，各随字之用处。转折者，方圆之法，真多用折，草多用转，折欲少驻，驻则有力；转不欲滞，滞则不遒，然而真以转后遒，草以折而后劲，不可不知也。悬针者，笔欲极正自上而下端若引绳。若垂而复缩谓之垂露。"又言"用笔不欲太肥，肥则形浊；又不欲太瘦，瘦则形枯；不欲多露锋芒，露则意不持重；不欲深藏圭角，藏则体不精神；不欲上大下小，不欲左高右低，不欲前多后少。欧阳率更结体太拘，而用笔特备众美，虽小楷而翰墨洒落，追踪钟、王，来者不能及也。颜、柳结体既异古人，用笔复溺于一偏，予评二家为书法之一变。数百年间，人争效之，字画刚劲高明，固不为书法之无助，而晋、魏之风轨，则扫地矣。然柳氏大字，偏旁清劲可喜，更为奇妙。近世亦有仿效之者，则俗浊不除，不足观。故知与其太肥，不若瘦硬也。"楷书创作在掌握基本的"永字八法"和把握用笔肥瘦的度时，还要特别注意用笔的灵活性和丰富性。

楷书虽然是静态书体，讲究端谨，若一味平直，则会走向平庸。清徐用锡《论书》中强调："结字要得势，断不能笔笔正直，所谓如算子便不是书，到字成时，自归于体正而行直。"宋姜夔《续书谱》云："真书以平正为善，此世俗之论，唐人之失也。古今真书之神妙，无出钟元常，其次王逸少。今观二家之书，皆潇洒纵横，且字之长短、大小、斜正、疏密、天然不齐，孰能一之？谓如'东'字之长，'西'字之短，'口'字之小，'体'字之大，'朋'字之斜，'党'字之正，'千'字之疏，'万'字之密，画多者宜瘦，少者宜肥，魏晋书法之高，良由各尽字之真态，不以私意参之耳。"中国汉字在造字之初就包含着结构的丰富性与多样性的特点，每个字都有自己的形态特征，肥瘦短长、疏密欹正、方圆横纵等等不同。在创作时需特别强调"取势"，要在每个字的本体特征上，尽其形势，

令其自然合度。正如王澍《论书剩语》所言："古人书鲜有不具姿态者，虽峭劲如率更，道古如鲁公。要其风度，正自和明悦畅。一涉枯朽，则筋骨而具，精神亡矣。作字如人然，筋、骨、血、肉、精、神、气、脉，八法备而后可以为人。"

本章楷书创作课程学时共为9周，分为两部分。第二部分楷书创作，共3周课时。此阶段是从仿作上升到"自我风格"创作，通过此阶段的学习，要求学生能够在楷书创作时，在保留古人楷书精神内涵的基础上，尽可能多地加入自己对于楷书的理解，融会贯通，形成具有一定自我风貌的楷书创作。

第二节　楷书创作（3周课时）

书法创作即创作者在理解书写的自然道理以及内在规律的基础上，把自己的内心情感、艺术理念等通过笔墨传达到作品之中，反映出作品的精神内涵和神韵气质。这是一个极为复杂的过程，需要创作者在艺术道路上不断追求、不断调整变化才能有所突破，楷书创作亦是如此。

一、古人对书法创作过程的概述

古人对书法创作概念上的表述较为模糊，没有系统地阐述创作是什么，该怎样创作。当然这也跟书法艺术本身有关。书法作为中国古代传统艺术，不仅具有具体的造型艺术，而且还是抽象的表意艺术，而这种抽象也就决定了书法艺术不可能像理工科，能明确地定性逻辑构成。但从古人那玄而有道的论述中我们还是发现了两种对创作构思、创作布局较为概念化的表述。

其一，"意在笔先"说。有关"意在笔先"的论述最早是卫夫人在《笔阵图》中提出来的，其大意是说书学者在创作之前，要事先规划好整个创作的思路、布局，设计好每个字的用笔造型，从整体到局部，做到心中有数。王羲之在《题卫夫人〈笔阵图〉后》中进一步阐明："夫欲书者，先于研墨，凝神静思，预想字形大小、偃仰、平直、振动，令筋脉相连，意在笔前，然后作字。"其后又在《书论》中说："大凡创作书法，贵在沉静，使意在笔前，字居心后。"王羲之在"意在笔先"基础上加上了"凝神静思"的观点，即对"意在笔先"中的"意"作了一定的论述。其中对此观点表述最为全面详细的，要属唐代的韩方明，他在《授笔要说》中说：

"夫欲书先当想，看所书一纸之中是何词句，言语多少，及纸色相称，以何等书令与书体相合，或真或行或草，与纸相当。然意在笔前，笔居心后，皆须存用笔法，想有难书之字，预于心中布置，然后下笔，自然从容徘徊，意态雄逸，不得临时为法，任笔所成，则非谓能解也。"他认为创作之前，要把书写内容、纸张颜色、书体选择、字的造型布局以及难写之字等等细节问题做深入的分析研究，以致下笔之前，心中有数，如此书写才能游刃有余，自然畅达，更好地抒发书写者的性情韵致。

其二，"无意表现"说。南北朝王僧虔曾说："心忘于笔，手忘于书"。他强调创作时要摒弃一切与创作相关的东西，让书写随着性情毫无刻意地自然流露出来。这是与"意在笔先"完全相反的观点。前者强调创作前先构思，达到心中有数后再逐渐书写，后者主张创作前抛开任何有关创作的布局构思、点画结构等思路，自由从心地抒发自己的思想感情与审美情趣。苏轼所言"我书意造本无法，点画信手烦推求"很好地诠释了书写者的这种状态与心境。

这两种观点是古人对于创作意识的两种不同观念的阐述，没有好与坏之分，只有适合与不适合之意。正如唐人"尚法"，宋人"尚意"一样，每个时代，随着社会环境、文化导向以及人们的审美意识的变化，书法都会有着自己独特的面貌。唐代是一个尊崇法度的时代，对字的用笔结构有着非常系统、深刻的研究，如《永字八法》、《结字三十六法》等著作无不表现出对于书法间架结构与点画之间关系的重视，无不表现出一种理性平衡之美，较之

唐代的理性，宋代是个"尚意"的时代，更多地注重书写时的主观性与随意性，强烈地要求摆脱唐人理性法规的束缚，以便更好地让自己的性情自然流露，是禅宗思想的书法再现，而这种"尚意"书风，造就了宋代是一个以行草书为标志的时代，这就好比"无意表现"之观念，突出了书写时主观能动性的作用。

郑板桥曾在绘画时说："江馆清秋，晨起看竹，烟光日影露气，皆浮动于疏枝密叶之间。胸中勃勃遂有画意。其实胸中之竹，并不是眼中之竹也。因而磨墨展纸，落笔倏作变相，手中之竹又不是胸中之竹也。总之，意在笔先者，定则也；趣在法外者，化机也。独画云乎哉！"这段话讲述了郑板桥在清晨看到富有诗意的竹子时，胸中突然有了画竹的兴致，但这种胸中之竹，并非他所见的竹林风貌。当他磨好墨、展开纸，拿起笔绘制完竹子时，他所画的竹又跟他心中所想的竹不一样。最后郑板桥总结道，作品在绘制之前，心中立意便已经确定好，可作品完成之后所表达的情趣风韵却与其之前的设想不同，这是多么美妙的事。虽然这是郑板桥在绘画时的一种状态，但反映到书法中也是同样的道理，这正是对书法创作中"趣"与"意"关系的有力表达。在书法创作中，虽然在创作之前书写者会把整体、局部安排布置好，但真正到了创作时，由于各种变数、意外等情况的发生，书写者便要随机应变，因势取势，在理性中求变化，在变化中求意趣，从而产生各种意想不到的艺术效果。意在笔先，趣在法外，可以说正是对前面两种创作观点的综合分析，对于我们楷书创作有着十分重要的指导意义。

二、楷书创作的必备要素

楷书创作是以人为本体，通过书写者的书写表达，最终以作品的形式反映到我们面前的，所以作品的好坏也直接体现了书家的技法水平与艺术修养的高低。因此，一幅好的楷书创作作品应该具备以下几点要素。

（一）娴熟的技法表达

熟练的技法是一个书家所必须掌握的一项基本技能，只有对技法有了充分把握，才能更好地理解书法的本质与内涵。王羲之之所以被称为"书圣"，其书写的《兰亭序》被誉为天下第一行书，是因为王羲之书写技巧的精妙到了无以复加的地步，后世众多书家无不学习王羲之的技法，取其精髓，最后自成一家。张怀瓘强调："夫书第一用笔，第二识势，第三裹束，三者兼备，然后为书，苟守一途，即为未得。"可见技法的重要性。

技法包含了三个基本要素，即笔法、结体、章法。笔法是对书写者作品中字的点画特征的描述。如《张猛龙碑》，是北魏碑刻中具有典型代表的作品，其点画以方硬雄强为主，又配有圆柔遒劲之势，方圆并施，沉着痛快，毫无呆板拘谨之态。清康有为评曰："后世称碑之盛者，莫若有唐，名家杰出，诸体并立。然自吾观之，未若魏世也。唐人最讲结构，然向背往来伸缩之法，唐世之碑，孰能比《杨翚》《贾思伯》《张猛龙》也！其笔气浑厚，意态跳宕；长短大小，各因其体；分期分批行布白，自妙其致；寓变化于整齐之中，藏奇崛于方平之内，皆极精彩。作字工夫，斯为第一，可谓人巧极而天工错矣。"从历史的演变来看，笔法并不是一成不变的。只有变化的才能更好地表达书家艺术情怀，处处给人以美的享受，而那种单一性，只会让人觉得枯燥无味，让作品的艺术表现力和感染力大打折扣。褚遂良的《阴符经》（图4-15），全篇有众多的"点"，每个点都有自己的姿态，自己的韵味，极尽变化之能事，让人无不叹服其技艺之高超。而这种用笔的变化也直接促成了书家用笔风格的确立。颜真卿作为中国书法史上具有重要书学地位的书家，其用笔在当时就有着与众不同的特点。他一改唐初时期所盛行的妍媚恬静的"二王"书风，创造出了另外一种雄浑大气的崭新面貌。

结体是书法汉字中的间架结构，即每个字点画间的布置与安排。汉字是有形的，是一门造型艺术，所以书法对于结体尤为重视。清冯班在《纯吟书要》中云："先学间架，古人所谓结字也；间架既明，则学用笔。间架可看石碑，用笔非真迹不可。结字，晋人用理，唐人用法，宋人用意。"赵宧光在《寒山帚谈》中说："用笔有不学而能者矣，亦有困学而不能者矣；至若结构，不学必不能。学必能之。能解此乎，未有不知书者。"在书法五种书体

中，从对结体的重视程度来看，人们对楷书的结体最为关注。

楷书作为一种最实用性的书体，往往具有极强的标准性与规律性，而这种特性就注定楷书要在法度下、规矩下发展变化，尤其到了唐代，在"尚法"

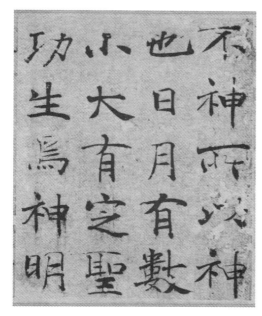
图4-15 《阴符经》

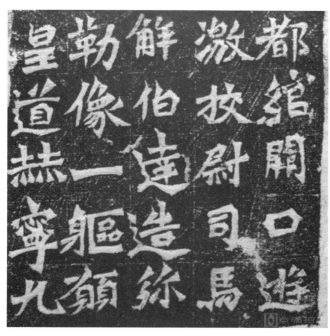
图4-16 《解伯达造像》

精神的驱动下，人们对于楷书的书写规矩进行了系统化的阐述研究，从而成就了唐楷盛世的面貌。欧阳询的《结字三十六法》就是一部关于楷书结构的著作，根据他对楷书结构的理解与认识，详细总结出了处理楷书结构问题的三十六种方式，如排叠、避就、顶戴、穿插等等，被历代学书之人奉为圭臬，无不精研。明代李淳、清代邵瑛又在此基础上总结出了《大字结构八十四法》和《间架结构摘要九十二法》，无疑是对楷书结构特点的进一步阐述。

上述所讲的主要是以唐楷为论述脉络，但是在楷书的另外一个体系——魏碑中，结体又有所不同。魏碑的结体虽然整体上也是在法度下发展变化，但相对来说其特点因势赋形，不受拘束，更多地保留了隶书的意味，且字中心多为偏侧，奇险跌宕，姿态万千。如《解伯达造像》（图4-16），相较于唐楷，它的结体更加富有趣味性，有取纵势，有走横式，有开张舒朗，紧致细密，每个字都有自己独特的姿态，因态取势，自然天成，犹如一个个跳动的音符，别有韵味。

古往今来，结体面貌是极为丰富多彩的，而造就这一变化，很重要的一个原因就是用笔。如颜真卿的《麻姑山仙坛记》，其用笔浑厚稚拙，平稳有度，这就使其结构不可能书写得紧致有势。因此，《麻姑山仙坛记》的结构给人一种宽博大气、端庄稳重的感觉。

章法，即篇章布局之法。董其昌《画禅室随笔》中指出："古人论书以章法为一大事，盖所谓行间茂密是也，余见米痴小楷，作《西院雅集图记》，是纸扇，其直如弦，此必非有他道，乃平日留意章法耳。右军《兰亭序》，章法为古今第一，其字皆映带而生，或大或小，随手所如，皆入法则，所以为神品也。"可见章法的重要性。章法主要是指字与字之间的关系，包括字距、行距等。在一幅作品中，字与字、行与行之间并不是无关的堆砌，而是生生相息、互相呼应、血脉贯通的，而这些关系的产生是通过字的大小、轻重变化，字组的连贯程度以及书写时的性情变化来处理的。

章法的不同带给人的感受也会千差万别，如董其昌的疏淡，傅山的连绵，徐渭的奔放，这些感受的不同无不与章法的变化有关。楷书的章法相对比

较平整，不像行草书的章法跳动起伏，这与其偏重法度，相对严谨、稳重有很重要的关系。无论是唐楷还是魏碑，在章法的整体面貌上基本趋于稳重平和，行列对齐，波动不大，呈现规范之美。但平淡并不等同于无趣，明代蒋骥《续书法论》云："观古人之书，字外有笔、有意、有势、有力，此章法之妙也。《玉版十三行》章法第一，从此脱胎，行草无不入彀。若行间有高下疏密，须得参差掩映之迹。"楷书章法遵循一定的原理，不管是横竖成行，还是有行无列或无行无列，都要遵循"违而不犯、和而不同"的章法构成原理，相比于其他书体，楷书章法则最为微妙。如何做到高下疏密，参差掩映，如何体现出章法的意趣自然，则需要学书者从古代经典楷书作品中理解体会。

技法的掌握是楷书创作的基础，只有娴熟的技法，才能支撑起整个创作过程的书写要求，才能构建起心中所要表达的艺术意象与思想情感，这也是判断一幅作品好坏的先决条件。如同修建房屋，即便有再好的设计构想，再先进的工具材料，由于技术水平有限，也难以构建一座让人心中满意的房屋。

（二）气韵的表达

气韵是中国古代书画艺术中一个十分重要的艺术因素。南朝画家谢赫在《古画品录》中提出绘画"六法"，第一即是"气韵生动"。把气韵放在了绘画艺术的首要位置，可见其地位之高，楷书创作亦是同理。可以说，气韵的好坏直接影响着一件艺术作品质量的高低。从历代流传下来的经典作品中，我们能体会到书写者所表现出来的各种不同的韵味气质。宗白华曾说："气韵，就是宇宙中鼓动万物的'气'的节奏、和谐。""气韵"是书法艺术的精髓，是书写形与神的纽带，是书写者抒发自己性情的标志。如果作品没有气韵，就会缺少生气，缺乏韵律之美，得不到大家的认同。

"气韵"本是两个不同概念，"气"是中国书法中一个重要的美学范畴，是从哲学中演变而来的，我们现在所说的气势、气息等概念就是"气"的一种。蒋和在《学书要论》中说："一字八面流通为内气，一篇章法照应为外气。内气言笔画疏密、轻重、肥瘦，若平板散涣，何气之有？外气言一篇虚实、疏密、管束、接上、递下、错综、映带……。"

他把气分成了"内气"和"外气"，而这种"气"就体现在我们所书写的用笔、结构以及章法之上。"韵"则是指书法内涵，由"气"生发而来，包括书法中韵律、韵味等概念。"韵"是无形的，缥缈的，是一种说不清道不明的内涵气质，带有某种东方神秘主义的色彩。范温则曾说："曲尽法度，而妙在法度之外，其韵自远。"书法中的韵，既不存在于书写作品中，也不存在于书写者本身，而是审美主体（书写者和欣赏者）与审美客体（艺术作品）彼此之间产生的一种情感交流，是两者共同产生的结果。

书法中的"气韵美"更多地表现为书家的胸中之"气"，而这种"气"是内在的，是书写者文化修养、人格气质、生活情趣的深刻表现，然后通过用笔、结构、章法等一系列元素和谐自然的安排，最后化成一件符合人们审美规律、审美意趣，让人心情愉悦的书法艺术作品，这样的作品就有了"气韵美"，反之则会使人感到空洞乏味。

清康有为《广艺舟双楫》云："书若人然，须备筋骨血肉，血浓骨老，筋藏肉莹，加之姿态奇逆，可谓美矣。"康有为把书法比作人，筋骨血肉是指人的形体美，姿态则指人的精神美，只有两者皆具备，此书才谓之美矣。宋李之仪《跋怀素帖》云："要知骨肉俱无，安可语精神耶？"外在的骨肉都没有，还如何谈内在精神。这种观点反映到书法中也是如此。气韵何来？是从作品中的字法、章法等外在因素而来。唐孙过庭《书谱》云："真以点画为形质，使转为性情；草以点画为性情，使转为形质。"这里的"形质"就是指外在的点画、结构等具体物象的东西，"性情"则是指内在的气韵、神采等抽象虚化的东西。《翰林粹言》云："有功无性，神采不生；有性无功，神采不实。兼此二者，然后得齐古人。"从这段话我们可以清楚地认识到内在气韵与外在形质之间的关系。只掌握书写技巧而没有气韵，这样的作品是无神采可言的，只追求气韵而没有扎实的书写技巧作为支撑，这样的作品也是空洞的，无法耐人寻味的。技艺是气韵的坚实基础，气韵是技艺的深刻反映，彼此之间相互联系，相互作用。

书法之气韵，犹如人之灵魂。是艺术家心灵颤动与呼吸的结果。虽然我们触碰不到它，但是我们

能感受到它，感受其带给我们无与伦比的艺术体验和精神享受。

（三）风格的体现

前面讲到风格代表着一个书家的身份特征，是其一生所要追求的理想境界，是评判其艺术是否拥有强大生命力的基石。尤其在真正进行自我创作时，风格的价值尤为重要。这种风格不是以往所存在的，而是要根据前人之作，通过自己的理解感悟，运用自己的艺术语言，不断地尝试突破，进而重新诠释创造的一种新的符合人们审美要求的风格意境。现在我们知道古代那些影响深远，极具代表性的书家，无疑不是在艺术风格上有着自己独特的鲜明个性以及审美表现的。

个人书法风格的形成首先是与环境因素、学识修养以及个性特征有关。

环境因素。创作者在各自的生活成长过程中都离不开一定的环境，环境对个人的影响极大，所谓近朱者赤、近墨者黑就是这个道理。在书法发展过程中，因社会环境的不同，书写者都会表现出各自不同的书风面貌。清梁巘在《评书帖》中说："晋尚韵，唐尚法，宋尚意，元、明尚态。"魏晋时期，人们崇尚意蕴深沉、闲淡雅致的生活境界，在其影响下，书法呈现出妍媚流美、潇洒蕴情的艺术特点，出现了王羲之、王献之等艺术大家。到了唐代，由于人们崇尚法度，这时期书法呈现出一副理性严谨、端庄平稳的艺术特征，造就了一个楷书盛世。其后宋人尚意、元明尚态也是同样的道理，无不说明环境对于个人书风的影响。

学识修养。个人学问涵养对于书法风格的形成也有一定影响。学识程度的不同对于书法风格的理解亦是不同，其程度越高应对书法的体会更深刻，当然这并非绝对，但正是这种认识的不同也在一定程度上造就了丰富多彩的书法风格。性格特征是影响艺术风格的一个重要因素。朱智贤在《心理学大辞典》中说："性格是人在生活活动和社会活动中所表现的最基本的、最稳定的心理特征的总和。"判断一个人与别人与众不同的一个核心要点就是性格。一个性格豪迈之人其书风大多不会秀若柔美，同样性格温和之人大多也难有雄强豪迈的书风，虽不是必然，但也存在其合理性。性格有共性，但更

多体现的是自己的独特性。如颜真卿与柳公权的楷书，前者书风雄浑厚重、宽润疏朗，一副大气磅礴、盛气凌人的样式；而后者书风骨力遒劲、严谨通透，给人一种斩钉截铁、俊俏险绝之气。两人虽然处于同一时代，但是表现出来的艺术效果却截然不同。人们常说"颜筋柳骨"，就是对他们艺术特点不同的最有力论述。

除了上述先决条件，书风的形成还与书写者的学书取法和书写能力有关，可以说占据主导地位。学书取法：每个学书之人，都会通过学习古人经典碑帖，汲取其中的营养、精髓化为己用，这样才能使自身的学书之路越走越远。而像谁学习，学习什么，就是我们所说的取法问题。如一个人不断取法颜真卿书风，其书风必定会是豪放一脉，同理，不断取法王羲之书风，其书风一定会是流媚一派，不同的取法造就了自身不同的书风。因此，选择一个适合自己的书风取向，对于书学之人尤为重要。唐太宗曾说："取法乎上，得乎其中也；取法乎中，得乎其下也。"其意为以上等技艺为效仿准则，得到的只有中等效果，以中等技艺为效仿准则，得到的只有下等结果。取法要向经典之作取法，只有这样我们才能欣赏、学习到最上乘的艺术技艺，从而快速有效地开拓我们的思维视野，提高书写能力。那些取法平庸甚至低俗之人，只会让自身的书法陷入泥潭，不能自拔。书写能力：风格最终是要以作品的形式表现出来的，所以书写能力，也直接影响着风格呈现。纵使才华横溢、思绪万千，想把心中的艺术构想表现出来，无奈书写技艺不能支撑想表达的情感内涵，这也是徒劳的，所谓眼高手低便是这道理。书写能力，是我们每个书学者都必须掌握的一项技能，需要通过不断地学习，研究思考才能有所收获，这样才能把自己心中所想淋漓尽致地表达出来。风格的形成是一个复杂的过程，是由多种因素相互作用、相互影响，逐渐发展而来的，除了上述几个因素外，其实还与个人的气质、心理、成长因素有关，这里就不再加以论述。

三、"自我风貌"的楷书创作

真正的楷书创作，是要表达作者心境并带有自己独特的风格面貌，这是楷书创作的高级阶段。如

没有自己的创作特征，自成一派，这样的楷书作品基本还是属于仿作阶段，所以自我风格的确立是在楷书创作时所必须追寻探求的。自我风格的确立并不是一成不变的，而是一个逐渐发展变化的过程，不同阶段由于各种原因，书家所表现出来的书风会有所不同，这种不同也会反过来促使书家不断地重新审视自我，定位自我，以求更大的发展。

前面笔者讲到书法风格最终是要以作品的形式反映出来的，在其形成过程中取法和书写技能占了主导地位，这些因素归根结底其实就是我们书法的学习本质，临摹就是达到这种本质的首要条件。从实质上讲，书法临摹就是一个失去自我，失去个性的阶段，但是唯有经历了这个阶段并持之以恒坚持下来之人，才有可能得以涅槃重生，形成自己独特的风格面貌。也就是说，要想形成自己的书法风格，就必须先失去自我，然后才能找回自我，甚至达到更好的自我。孙过庭《书谱》中说："夫质以代兴，妍因俗易。虽书契之作，适以记言；而淳醨一迁，质文三变，驰骛沿革，物理常然。贵能古不乖时，今不同弊，所谓文质彬彬。然后君子。"其中"古不乖时，今不同弊"已讲明，我们学习古人不能违背时代特征，但是追随时代又不能与当时的流弊相混，这也是对书法中继承与创新关系的一种重要阐述。

任何一门艺术的学习都以模仿开始，楷书也不例外，有了模仿才能将我们技艺能力提高，而这种能力的提升，主要还是靠临摹取得。临摹就是一个模仿、再现的过程。在这个学习楷书过程中，我们不仅学习到了书写技能，还认识到了书法风格。书写技能是展现书法风格的基础，而书法风格是体现书写技能的方式。当然，并不是说只要临摹，掌握了书写技巧，我们就能形成自己的楷书书风面貌。前面笔者讲过，仿作也从临摹开始，那为何创作者没有形成自己的风格，这很大程度上跟创作的自我意识有关。自我意识是个体对于自己身心状况的认识、体验和愿望，它具有强烈的能动性与目的性，是人个性特征形成中一个重要的因素，而这种因素反映到书法中便是自我风格形成的一个重要基石。自我意识促使了书法艺术丰富多彩的形式面貌以及鲜明的艺术风格，正是它的驱使，使得艺术家们通过不同的风格形式抒发出了各自的性情韵致与艺术构想。

在临摹学习楷书过程中，我们自然而然地掌握了所取法之人的技艺特点与艺术风格，并用在自己的创作中。而在创作过程中，自我意识强的人，懂得如何吸收、融合前人书风特点，进而转化为自己的语言符号，从而形成自我风格，展现自己独特的艺术魅力，而那些自我意识不够强之人，其学什么用什么，表现风格依然笼罩在取法风格之下。个性风格是一切艺术的灵魂，而强烈的自我意识促使了自我风格的形成与发展，使其走向成功，成为独树一帜的书法大家。

（一）柳公权

柳公权，字诚悬，京兆华原人，唐代著名的书法家、诗人，官至太子少师，故世称"柳少师"。柳公权自幼聪颖好学，从小便能吟诗作赋，在书法上更是刻苦研习，成就斐然。《旧唐书·柳公权传》记载："公权初学王书，遍阅近代笔法，体势劲媚，自成一家……上都长安，西明寺《金刚经碑》备有钟、王、欧、虞、褚、陆之体，尤为得意。"柳公权的书法是以钟繇、王羲之为取法开端，随后遍学唐朝诸家，融会贯通，自创新意，形成骨力遒劲之风貌。在楷、行、草诸体中，尤以楷书成就最高，世称"柳体"，对唐代楷书的发展起到了推波助澜的作用，对后世影响深远，并与欧阳询、颜真卿，赵孟頫三人并称为"楷书四大家"。其代表作有楷书《玄秘塔碑》《神策军碑》，行、草书有《伏审帖》《十六日帖》《辱向帖》等，另还有少量墨迹《蒙诏帖》《王献之送梨帖跋》传世。

在柳公权向前人取法学习中，对其影响最深的莫过于颜真卿了。这一点在之后的书家论述中就得到了明确的印证，苏轼曾说："柳少师本出于颜，而能自出新意"不仅说明了柳公权书法对于颜真卿书风的传承，同时也反映了柳公权在学习颜真卿书法时，并不是一味地取其形似，而是有所创新。朱长文亦说："盖其法出于颜（颜真卿），而加以遒劲丰润，自名一家。"可见柳公权是在学习颜真卿书风的同时，融会其他书风面貌，最终形成了一套自己独特的书法体系。前面笔者说到柳公权楷书最大的特点就是骨力劲健，体势修长，与颜真卿的楷书相

比，柳体既有传承性也有变革性。在结体上，柳公权吸取了颜真卿楷书那种宽博的纵势体态，显得雍容大方。但在点画上，柳公权与颜真卿却有着极大差别，虽然两者的整体点画面貌都是方圆结合，但是各自的突出点并不相同。颜真卿是以圆润、饱满为主，比如《颜勤礼碑》《大唐中兴颂》等就是以此为特点的典型。柳公权是以方硬、遒劲为主，比如《玄秘塔碑》《神策军碑》等，两者既有相似性，又有不同点。是什么造成了这一变化，换句话说，柳公权的楷书较之颜真卿的创新点是什么。清代康有为的一句话给了我们答案。他曾说："诚悬（柳公权）则欧之变格者。"柳公权是通过学习欧阳询书法之后，产生了对其书法的一种继承与革新。众所周知，欧体楷书讲究瘦硬险绝，筋骨显露，结体严谨，这正是柳公权所取法的，是创变的突破口，也是对自身书法的一种重新阐释与变革，所以柳公权一改颜真卿丰腴、肥硕之美，吸取欧阳询的书风转而变为骨瘦劲挺之貌。我们从柳公权的具体作品中便能了解柳公权对颜真卿楷书书风的继承与创新。

《玄秘塔碑》（图 4-17）是唐会昌元年（841）由时任宰相裴休撰文，柳公权书写而成的，共 28 行，每行 54 字，叙述了大达法师在德宗、顺宗、宪宗三朝所受恩遇。此唐楷作品为柳公权的代表之作，也是柳公权书法成熟的标志，具有里程碑式的意义。《颜勤礼碑》（图 4-18）刊于大历十四年（779），是颜真卿晚年所书丹之作。碑四面环刻，存书三面。碑阳 19 行，碑阴 20 行，行 38 字。左侧 5 行，行 37 字。颜勤礼是颜真卿的曾祖父，此碑主要记载了颜勤礼的生平事迹以及家族情况，是颜真卿一件标志性的作品。

从两碑中我们可以明显地看出，柳体与颜体在用笔上最大的不同就是方圆笔的运用方式，颜体线条虽然给人一种雍容饱满之感，但并非颜体就没有运用方笔，不然整个字就变得绵软无力，只是这种方笔的运用不是外露的，而是包含在每个笔画的精气神里，使人看上去有一种儒雅之风。柳体却恰恰相反，其用笔突出的就是方硬，给人一种峭壁嶙峋的感觉，所以后人常说"颜筋柳骨"。我们从一些笔画中就能很清晰地看到，柳体的点画在楷书中有其

图 4-17 《玄秘塔碑》

图 4-18 《颜勤礼碑》

独特特点，棱角突出，有明显的方折感，并且点画边缘呈现四边形，这在颜体中是很难看到的，颜体的点画相对来说更加厚重朴实，给人一种饱和感。在长横画上，颜体和柳体都是以细见长，但是颜体的长横中段并不是一味地细，而是有种外拓感，有些横画为了突出圆润态势，线条中段甚至比两头还粗。但是柳体就全然不同，其长横的特征基本一致，中段细腰，起收笔方整，行笔中段干净利落，与柳体的骨感相匹配。在竖画以及撇、捺画上，虽说运笔的方式基本相同，但表达的效果却不尽相同，我们从上图中可以看出柳体的此类笔画要比颜体瘦劲许多，没有颜体的饱满，给人一种遒劲骨瘦之感。另外在笔画的弯折曲直上，两者也是相差甚远。比如上图《玄秘塔碑》中"论"字以及《颜勤礼碑》中"儒"字的右下角的横折竖弯钩，《颜勤礼碑》比《玄秘塔碑》中明显要大一些，柳体显得方直，颜体显得圆厚，这也正好符合了两者不同的书法风貌。

柳体与颜体在每个字的结体上都十分讲究严谨，一个笔画或偏或移，都可能使整个字失去平衡和稳重，所以需要巧妙地把每个笔画都布置得恰到好处，这正是受整个时代中唐人尚法精神的影响。在结体上，柳公权基本取法颜体，都是以平整、开阔、纵长姿态为主要特点，如《玄秘塔碑》与《颜勤礼碑》中的"学"字，两字的结体基本一致。"学"字是上下结构，两者都是把上半部分写得稍小，这样下面部分就有更大的空间来施展，重心微微偏上，使得字平稳有度。在整体感上，两者都取纵势，但这种纵势并不是单纯的长，而是在横式上也有所打开，又不失宽博，给人一种气势磅礴的感觉。

柳公权对颜体有所继承亦有所创新，吸收了颜体楷书的特点，也结合了其他书家风貌，因此，我们可以看到柳公权的楷书，既有一种端庄秀美、刚强沉劲的欧体特色，同时又有颜真卿雄厚壮美、大气磅礴的风格力量。但是柳公权在结合他们两者书风特点的过程中，并不是简单地生搬硬凑，机械地组合，而是很好地进行了融合协调，同时加上自身的书法创新意识，使其形成一个有机整体。他将欧阳询那种劲峭挺拔的风格特点，更加夸张突出，更

加地外显表露，形成我们所说的"柳骨"，并将颜真卿那圆厚凝重、宽博大气的风格特点内化为自己的书风内涵，最终在创作道路上形成了一条属于自己独特的楷书体系。他为唐代以及后世的楷书发展作出了巨大贡献，成为中国楷书发展史上一座伟大的峰碑。

（二）赵之谦

赵之谦，初字益甫，号冷君，后改字㧑叔，号悲庵、梅庵、无闷等，浙江绍兴人。清代著名的书画家、篆刻家。赵之谦是清代碑学运动的倡导者，也是集大成者，他凭借着自身的艺术才华和对书法艺术的无限追求，创造出了许多书法艺术珍品。诗、书、画、印，样样精通，在中国书法史上占据着极为重要的地位，对后世影响极为深远。近代吴昌硕、齐白石等大师都受其影响。

清代初期，在朱彝尊、顾炎武等学者的带动下，出现了金石学复兴以及访碑、拓碑现象。人们对碑刻的研究，继而会对碑刻的整体风格、用笔、结构等一系列书法特征有所关注，而这些关注直接影响到了书法界的发展，带动了碑学运动的启蒙，部分书家开始关注碑刻书法中的艺术魅力。傅山曾说："楷书不知篆隶之变，任写到妙境，终是俗格。"从中可以看出傅山对金石学以及考据学的重视。之后由于清代文字狱的不断影响，学者们转向考据之学，成为当时之风气。考据学的兴盛带动了金石学、文字学的发展，这种情况大大带动了新的书法艺术的发展，新的取法对象也引发了人们新的思考和新的审美方向。在这个变革时期，清代著名学者阮元的《南北书派论》和《北碑南帖论》应运而生，对碑学运动的建立和发展起了尤为重要的作用，标志着碑学运动从此有了理论依据的支撑。梁启超评其说："综观二百余年之学史，其影响及于全思想界者，一言以蔽之曰：'以复古为解放。'推之及书学亦然，这正是阮元书学思想的核心所在。"随后另外一位金石学家包世臣顺应时流，继承并发展了阮元的碑学思想，其所著的《艺舟双楫》列举了大量的名碑石刻，并大力赞扬介绍了碑学特点，尤其是对北碑的用笔进行了详细论述，对碑学的发展影响深远。在这样氛围环境下，当时学碑之人众多，赵之谦便是其中的代表人物之一。赵之谦早期

受到吴让之、何绍基等人的影响，其书法风格是以颜体为主要取法对象，从他的早期作品中就能窥见颜真卿书风的影子。赵之谦曾自言道："余在二十岁前学《家庙碑》，日写五百字，无所得。遍求古帖，皆涉一过，亦不得。后于一友人家见山谷大字真迹十余，若有所悟。"从此句话中我们也能看到，赵之谦除了主要宗法颜真卿书风外，还涉及历朝古帖，对两者均有一定认识研究，直到后期毅然弃颜学碑，进入一个全新的碑学领域。在赵之谦的学书生涯中，亦最推崇北碑书法。赵之谦大量搜集碑版石刻资料，在他编纂《补寰宇访碑录》时，对北碑作了深入研究并进行大量的临习，《杨大眼造像记》（图4-19）就是其中之一。

通过赵之谦临摹的《杨大眼造像记》（图4-20）与原碑之间的对比，可以看出其临摹之字在总体结构以及势态上和《杨大眼造像记》相对比较接近，它们之间的差别主要在用笔上及线条的表现上。启功先生说过："透过刀锋看笔锋。"赵之谦临摹北碑，以长锋羊毫入纸，起笔出锋，多切锋入纸，行

笔万毫齐力，最后顺势出笔，出笔多露笔锋，这种用笔弱化了北碑中方硬的笔画，将刀刻的痕迹通过毛笔表现在纸面上，别具一格。首先就整体气象而言，《杨大眼造像记》的整体感觉是棱角分明、气象雄伟。在康有为的《广艺舟双楫》中将其列为峻健、丰伟之宗。其特点为中宫紧收，四面开张。点画对比轻重分明，形成块面结构，尤为北碑中雄强一路的代表。然而在赵之谦的临摹中弱化了棱角凛冽、气象雄强的风格。赵之谦的临摹作品，突出了用笔的关系，即书写的节奏感以及整体的韵味，不急不躁，气象幽远。其次在笔法上，赵之谦去掉了刀刻的棱冽之感，将笔墨的轻快之感运用其中，起笔切锋，收笔顺势出锋，以笔墨的形式表达了刀刻之感，实属高级。最后在结构上，赵之谦临摹基本与原碑结构相同。但是，赵之谦在书写上增加了笔画之间的紧密感，形成了块面结构。所谓："疏可走马，密不透风"，这正是赵之谦的高明之处。

赵之谦临摹的《郑文公碑》（图4-21）中，我们也能窥见出其对碑学特点的理解与领悟。通过观

图4-19 《杨大眼造像记》

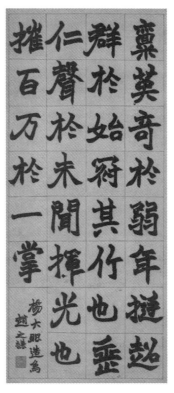

图4-20 赵之谦临《杨大眼造像记》

图4-21 赵之谦临《郑文公碑》

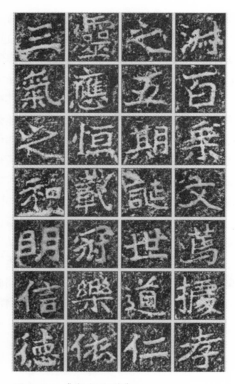

图 4-22 《郑文公碑》

图 4-23 赵之谦《楷书四条屏》

察可见赵之谦对《郑文公碑》（图 4-22）的取舍。在字形的姿态上，赵之谦基本保留原碑特征。但细看赵之谦的临摹作品，首先在字形的空间把握上，赵之谦写得更加紧密，加强了线条之间的疏密对比。例如："笃""气""应"等字，赵之谦加强了横画之间的紧密感，在字形上增加了开张之势。其次在笔画形态上，赵之谦融入了帖的特征，增加了起收笔的势态，也成功地消释了碑刻中的方硬之笔，增加了整幅作品的书写感。此外，赵之谦还善于利用行笔的果断坚决和节奏变化来增加力量感和动态感。从上述临摹作品中，我们能清楚地看出赵之谦的楷书在取法碑刻方整雄强风格的基础上，增加了帖学的柔韧遒劲之美，相对于其他学碑之人，赵之谦更加注重用笔的节奏韵律，方圆并施，刚柔并济，是晚晴时期碑帖结合的集大成者。

碑帖融合的观念在清代早期就有所提及，刘熙载曾说："北书以骨胜，南书以韵胜，然北自有北之韵，南自有南之骨也。"杨守敬亦说："集帖之与碑碣，合者两美，离者两伤。"晚清康有为更是认为碑帖应结合，融会贯通，才能更有成就。碑帖结

合的理念一经提出，便成为一种不可抗拒的时代潮流，不断驱使着书家在这方面尝试创新。赵之谦的《楷书四条屏》（图 4-23），整体以北碑为基调，起笔斩钉截铁，运笔雄强圆劲，更是结合了一丝行书笔意，使线条更显流利畅达，刚柔并济，将碑与帖完美地融合。把行书笔意带入碑学中，这种书风的创新与变革，使"碑学"文化进入了一个崭新的领域，为后世学书之人开辟了更为广阔的书学之路。

正是由于赵之谦博采众长，对碑学与帖学有着独到的见解和深入的认识，将碑与帖完美地融合统一，再加上其炉火纯青的艺术表现技法以及强烈的创变意识，最终形成了其独特的楷书书风面貌。

楷书创作中"自我风貌"的形成，是一个复杂而又漫长的过程，除了上述所讲的书写技能、书学取法等必备条件外，我们从以上几位书法大家的创变经历中，还可以发现一些重要的信息，有利于我们在今后的学习中，对于楷书自我风貌创作有更深刻的认识和更行之有效的途径。

首先，对历代楷书碑帖要有广泛的涉猎。古

代经典楷书作品是我们汲取营养的根本，脱离了经典碑帖的内涵，我们的创作也就无从谈起。任何一种楷书风格都有可能成为我们取法的对象，所以广泛的涉猎各种楷书碑帖，是我们能够更好取法的基础。当你面对古代众多楷书作品时，你才能发现古人留下的楷书是如此丰富多彩，只有这样才能开阔你的眼界，提高你的审美认识和艺术修养。尤其作为一名书法专业的大学生，起初一定要拓展自身对楷书的认识，当视野变广，眼光提高时，对楷书作品的欣赏也就不会只局限于某种单一的感官了。反之，对于楷书的认识极有可能只是片面的、残缺的，会阻碍自身楷书艺术的全面发展。同时，当涉猎众多楷书风格时，我们才有可能知道哪种风格适合自己，符合自己的审美要求。如颜真卿、赵之谦等历代名家无不临习前人众家书法，既能提高自己对于书法内涵的认识，提升自己的技法能力，还能为以后创作储备需要的风格素材，这样我们才能在创作时做到有备无患。

其次，要学会融会贯通。我们知道，历代成就极高的书法大家，在创作上无一不是有自己独特的风格，跟自身的取法有直接关系。从上述例子中，我们可以看出古代书家的取法绝非一家，如赵之谦的楷书，就很好地把碑与帖有机统一起来，达到碑帖融合，形成有别于他人的风格面貌，而如何把不同风格的书法恰到好处地融合变化，这就需要书家自身高超的书写技能以及深刻的理解认识能力了。融会贯通并不是把不同风格像搭积木一样简单地拼凑起来，而是要把它们的精神韵致与外形特征充分融合，达到形神合一的地步，这需要书家有很深厚的书法底蕴和知识涵养，在深刻认识它们不同风格的特征内质的基础上，充分发挥自己的主观能动性，自身协调统一的能力，并通过不断地尝试，最终才有可能把两者甚至更多风格自然地结合起来，形成一个有机的整体。

最后，要有强大的创变精神。创变精神是书家自我风格创作的根本动力，是书家由内而外自发形成的创造情怀。一个人如果没有强大的创变精神，他的创作终归是要被时代所笼罩，形成笔者所说的仿写之作。虽然仿作也有创变，也有其独特魅力，但这种创变力度是不够的，很容易就带有取法之人

强烈的书风面貌，如蔡襄的楷书，就带有很深的颜书味道，自我风貌不明显。只有赋予强大的创变精神，才能使书家具有强烈的自我创变与能动改造的意识。这种意识的产生，就会使书家想要改变自己所临习古人的书写特征和神情韵致的风貌，在这基础上更多地展现自己对于楷书的理解以及形成符合自身审美情趣的面貌，最终形成自己独特的楷书风格。

四、楷书创作的形制

书法的形制就是书法作品的形式。古往今来，书法形制伴随着历史的发展而不断改变，从魏晋时期的手札形式，发展到唐宋时期的以长卷、横幅为主的形式，横式走向的书写方式延续了上千年。到了元代，由于造纸技术的不断发展，纸张的尺幅越来越大，一种新的竖式书写形式开始出现。直到明清，伴随着纸张工艺的成熟，竖式形式开始盛行，出现了大量中堂、对联、条幅等竖式形制作品。

从流传下来的经典楷书作品中，我们可以看到其形制主要以长卷、条幅、中堂、对联、横幅为主。元代赵孟頫《胆巴碑》（图4-24）就采用长卷

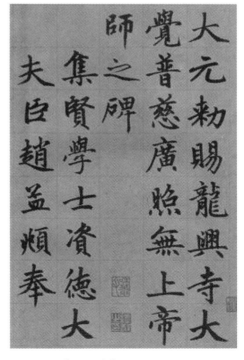

图4-24 《胆巴碑》

图 4-25　钱沣《楷书中堂》

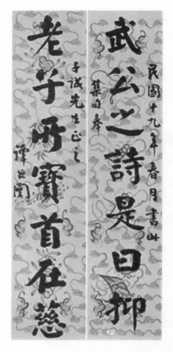

图 4-26　谭延闿《楷书对联》

的形式书写。长卷也叫手卷，是以横式书写为特征的一种形式。此形制不宜悬挂，方便在书桌上展开观摩。长卷一般包括卷首、卷中、卷尾三个部分。卷首主要写作品的标题，卷中为书写内容，卷尾主要为题跋。长卷的尺度，短则数米，长则几十米不等，所以书写内容的可塑性较强。中堂是指用六尺或八尺整张的宣纸竖式书写的作品，多挂于房屋客厅的中央，彰显其恢宏的气势。它既可以单独悬挂，又可以与对联相匹配，是书家常用的一种形制。如清代钱沣所写的《楷书中堂》（图 4-25）。条幅又称立轴，是书法作品中最为常见的表现形式，虽然跟中堂一样都是竖式，但条幅的宽度相对比较窄，取纵势，高宽比一般是三比一或四比一，甚至更窄。由于这种体式较窄，书写内容受局限，为了书写完整，所以就形成了由多个尺幅相等的条幅组成的"条屏"，如常见的"三条屏""四条屏""六条屏"等等，可根据书写要求和内容多少具体安排条幅的数量。对联也称楹联、对子。分为左右两联，右边为上联，左边为下联。对联的字数少则几字，多则数十字，甚至还有上百字的"龙门对"。对联一般每联只书写一行，由于字数较少，所以尤其

要注意字与字之间的相互呼应关系以及分间布局的章法关系。内容较多时可书写两行或数行，如"龙门对"，其上联由右至左，下联由左至右书写，如谭延闿晚年所书写的《楷书对联》（图 4-26）。横幅又叫横批，因其长度相比手卷要短很多，所以便于悬挂。我们在庙堂、庭院、书斋中最常见的匾额就是横幅形制。横幅的字数可多可少，少字作品虽字字独立，但也要注意其间的相互关系，做到字断气连。多字作品由于每行转换较快，所以在章法上要注意行气连贯。

　　除了这几种古人最常用的楷书作品形制外，其实还有扇面、斗方、册页等形制。扇面因其小巧精致，具有很强的艺术性与实用性，适合文人雅玩。扇面分为折扇和团扇两种形式，折扇（图 4-27）是最为常见的扇面形制，古代经典扇面书画作品基本以此为载体。折扇上宽下窄，中间有间距相等的折痕，因此我们要沿着折痕书写，保持间距相对匀称，且一般采取长短行相间的书写方式，以免造成因折扇下部窄而显拥挤。团扇包括圆形、八角形、椭圆形和不规则形状，书写方式一般随形而书，形成各种不同的书写模块。斗方形制相对于其他形制

图 4-27　成亲王《楷书扇面》

使用频率较少，直到近现代才比较流行。现在我们一般把正方形的作品都统称为斗方。斗方因其四边相等，不像长卷和条幅等那样有较长尺幅，容易写出气势与连贯性，所以关键是要聚气于中，才能把握好作品。册页原为古代书籍装帧的一种形式，后来发展到书法艺术上，形成书法作品中一种重要形制。册页一般由几页到几十页组成，但基本为偶数页，每页单独为一幅作品。由于册页是经折装本，作品整体的流畅气韵虽然讲究，但不像手卷那么强烈，它更加注重每页作品的质量。

　　书法形制是楷书作品重要组成部分，甚至能影响作品的好坏。如想表达一幅雄浑豪迈、气势宏伟的楷书作品，最好的书写形式便是中堂。如想表达一幅精致儒雅的楷书作品，书写形式便可采用扇面、册页、手卷等。如果字数较少的楷书作品，一般采取的形式便是对联、横幅、斗方。这类形制适合写大而少的字，可表达气势雄强，亦可表达温文尔雅，根据书写要求确定。如果是字数较多的楷书作品，便可采用条幅、条屏等形制书写。形制发展到现在，由于作品展现的环境有所改变，出现了一些新的变化。例如现在各类书法比赛或书法展览，在展览作品时，为了适应展厅的效果，加强作品的视觉性，出现了许多拼接形式，如在中堂形制旁加一条另外颜色的纸张落款或写标题，用几个扇面或小块面（长方形、正方形皆可）竖式拼接。这些都是为了所要表达的作品效果而采取的手段措施，其都是为了作品能更好地符合我们的审美需要。每种形制都有适合表达自身特点的书写风格，因此，我们在楷书创作时，一定要根据书写要求以及所要表达的书写效果采取合适的书法形式，达到事半功倍的目的。

作业要求

1. 规定作业

本次楷书作业以"自我风格"为主题，在对所临范本原有特点的理解领悟上，通过自身的艺术表现手段及创新能力，创作有比较强烈的自我思想意识的作品，更好地检验学生对于楷书各种风貌的掌握程度以及融会贯通的能力，提高自身的创作意识。

（1）内容：以"自我风格"为基石，创作一副对联楷书作品。

（2）要求：八尺整张以内，字数不限，着重于对自我整体风貌的把控，既要符合书法传统审美规律，也要带有强烈的创变新意。

2. 自选作业

（1）内容：以"自我风格"为基石，创作一幅小字或大字楷书作品。

（2）要求：六尺整张以内，形式自选。大字作品，字数不少于30字；小字作品，字数不少于80字，着重于对自我整体风貌的把控，既要符合书法传统审美规律，也要带有强烈的创变新意。

第五章　楷书临摹与创作经典书论导读

任何文化艺术都离不开理论的指导，理论是建立在艺术实践基础之上的经验总结，并指导着艺术实践，书法亦然。在中国书法艺术发展繁荣的历史长河中，曾涌现出众多的书法大家与文化大儒，他们在长期的书法研习过程中，把关于书法用笔、结体、墨法、章法的心得体会，记录在他们的诗赋、随笔、书论、题跋及书信日记当中，并经过时间的洗礼而流传至今。这些经典书论凝聚着古代书法先贤们精深的书法思想、宝贵的创作经验、卓越的才情和智慧，成为后人借鉴、师法的珍贵资源和人类优秀文化遗产，且常读常新，有效指导着我们今天的书法临习与创作。我们在研读先贤书论时，可以抛开时空的隔阂与古人对话，有些见解可以与古人产生共鸣，有些疑惑可以在古人的书论中找到答案，而有些观点还可以与古人商榷。

古代先贤们遗存在各种典籍当中的书论，卷帙浩繁，检索起来非常不易。单就楷书而言，古代书论中有关楷书的书论并不多，大致可分为执笔、用笔、结字、章法、墨色、气韵等几个方面。

执笔。执笔之法因人而异，且因坐姿不同与几案的高矮而呈现出明显时代差异。执笔的方法主要有单包法、双包法、拨灯法（又有拨马镫之说）。大约在唐以前，因古人都是席地而坐，几案低矮，执笔大多以单包法、拨灯法为主。唐以后对执笔的讨论逐渐多起来，很多书家对此有专门论述，如虞世南就首次提出"指实掌虚"的执笔要领，对后世影响很大。宋以后，由于几案升高，书写姿势由席地跪坐转变为正常坐式，执笔方式大多为双包法（五指执笔法）。还有一种执笔观点是执笔无定法，以苏东坡为代表。此外对不同书体执笔的高低也有论述，大致是楷书（真书）执笔较低，行草书执笔略高；小字执笔较低，大字执笔偏高。

用笔。关于用笔法，古代书家的论述更为详尽到位，包括起笔的方圆、藏露、方向、角度；行笔过程中的轻重缓急、提按顿挫；中锋、侧锋、藏锋、露锋的运用等。并且古代书家在书法研习实践中总结出了"永字八法"，以"永"字的八个笔画为例，概括说明楷书用笔的基本法则，对后世影响深远。首次论述汉字书写基本笔画的相传是卫夫人的《笔阵图》，用形象的比喻来描述七个基本笔画的形态，后世书家受此影响，并在此基础上生发。如欧阳询的《八诀》、唐张怀瓘《玉堂禁经》等对"永字八法"作了形象详尽的描述，此外还有张旭的《传永字八法》。宋陈思所编的《书苑菁华》里有《永字八法》（著者不详）、《永字八法详说》（著者不详）。它们对"永字八法"作了最为详尽的论述，包括用笔方式、用笔要领、注意事项及笔画形态等，洋洋洒洒数百言。

章法。关于楷书的结字与章法，古代书论中有很多精到的论述。如传为王羲之《笔势论十二章并序》、释智果《心成颂》、欧阳询《三十六法》、明李淳《大字结构八十四法》、唐孙过庭《书谱》、南宋姜夔《续书谱》、明董其昌《画禅室随笔》、清笪重光《书筏》、朱和羹《临池心解》、张树侯《书法真诠》、刘熙载《艺概·书概》、康有为《广艺舟双楫》等著作中，都论述了楷书的结构安排和章法形式布白规律。有些书论虽未明确指出是楷书的结字和章法，但仍然适用于楷书，有其共通性。先贤们的这些研习书法的心得体会、理论思辨及书法美学思想，为当代大学生研习书法提供宝贵的参考资源。

墨法。自纸张取代金石成为书法的主要载体以来，古代书家就越来越重视墨法在书法创作中的运用。欧阳询、孙过庭等古代书家对书法用墨的论述虽着墨不多，却非常精到。如欧阳询《八诀》就有"墨淡则伤神采，绝浓必滞锋毫"之用墨要领，孙过庭《书谱》有"带燥方润，将浓遂枯"之用墨见解。尤其明清两代书家，对于用墨非常讲究。

南宋姜夔《续书谱》中论及楷书用墨时云："凡作楷，墨欲干，然不可太燥。行草则燥润相杂，以润取妍，以燥取险。墨浓则笔滞，燥则笔枯，亦不可不知也"。[1] 明代董其昌是用墨高手，在书法意境上追求萧散简远，因而他用墨主张"用墨须使有润，

(1) 华东师范大学古籍整理研究所. 历代书法论文选［M］. 上海：上海书画出版社，2017：389.

不可使其枯燥，尤忌浓肥，肥则大恶道矣"。[1] 清代笪重光论述用墨之法："磨墨欲熟，破水用之则活；蘸笔欲润，蘸毫用之则浊。黑圆而白方，架宽而丝紧"。[2] 此外还有诸多先贤论述过用墨之法，不再赘述。

总而言之，古人对楷书的执笔、运笔、墨法、结字及章法布局有很多精深的论述，详尽而深刻。这些书论是古人在艺术实践中总结出来的真知灼见，具有很强的现实指导意义，为当代大学生学习书法或以后从事书法教育工作提供重要帮助。

第一节　楷书的起源与发展

一、楷书的起源

楷书到底起源于何时，很难说清，大致起源于汉魏之际，且学界公尊三国时期钟繇为楷书鼻祖。通过查阅历史文献及历代书论，发现对楷书的起源多有争论，试例举如下。

最早见于晋卫恒《四体书势》云："上谷王次仲始作楷法，至灵帝好书，时多能者，而师宜官为最，大则一字径丈，小则方寸千言，甚矜其能。"[3] 北宋的论著《宣和书谱叙论》中云："字法之变，至隶极矣，然犹有古焉，至楷法则无古矣。在汉建初有王次仲者，始以隶字作楷法。所谓楷法者，今之正书是也，人既便之，世遂行焉。而或者乃谓秦羽人王次仲作此书，献始皇以赴急疾之用，始皇召之不至，欲加刑而次仲化禽飞去"。[4] 唐代张怀瓘《六体书论》却说："八分者，王次仲造也。……隶书者，程邈造也。字皆真正曰真书。大率真书如立，行书如行，草书如走……。"[5] 清刘熙载《艺概·书概》："楷无定名，不独正书当之。汉北海敬王睦善史书，世以为楷，是大篆可谓楷也。"卫恒《四体书势》云："王次仲始作楷法，是八分为楷也"；又云："伯英下笔必为楷，则是草为楷也。"[6] 清康有为在《广艺舟双楫》中云："真楷之始，滥觞汉末。若《谷朗》《郭休》《爨宝子》《枳阳府君》《灵庙》《鞠彦云》《吊比干》《高植》《巩伏龙》《秦从》《赵瑠》《郑长

献造像》，皆上为汉分之别子，下为真书之鼻祖者也"。[7]

由以上所论可知，古代书论中均公认楷书肇始于汉末，但我们仔细察看可以发现，古代书论中关于楷书的概念含混不清，多有别指。楷书有时是指隶书（八分），有时指的是篆书，有时指的就是今天的楷书（真书）。

裴锡圭先生在《文字学概要》中也曾提到过楷书萌芽的问题，他认为"上述这种俗体隶书一般不用八分那种收笔时上挑的笔法，同时还接受了草书的一些影响，如较多地使用尖撇等，呈现出由八分向楷书过渡的面貌。在东汉中晚期的木简和镇墓陶瓶上都可以看到这种字体"。[8] "这种字体"指的是"新隶体"，即八分向楷书过渡时的字体，也就是楷书的萌芽。可见裴锡圭先生也认为楷书萌芽于东汉时期。

由上可知，学界公认楷书萌芽于汉末，并认为主要是在以汉王次仲为代表的书家群体共同努力下逐渐产生并完善的楷书的笔法。但有趣的是，古代书家大都认为楷书为汉王次仲书家群体所造，却又尊钟繇为楷书鼻祖。大概由于王次仲没有作品遗世，又在楷法启蒙阶段，而钟繇有真实可信的楷书作品流传下来，又在王的基础上逐渐完善楷法之故。刘涛先生在《中国书法·魏晋南北朝卷》中曾谈到钟繇的历史地位和影响："钟繇的书法成就及其历史性的贡献，主要表现在两个方面：一，对正书的形成有开创之功，为正书成为官方认可的正体字奠定了基础；二，为行书立法，使这一流变的书体

(1) 乔志强.中国古代书法理论解读[M].上海：上海人民美术出版社，2019：133.
(2) 同上，134.
(3) 华东师范大学古籍整理研究所.历代书法论文选[M].上海：上海书画出版社，2017：15.
(4) 同上，872.
(5) 同上，213.
(6) 华东师范大学古籍整理研究所.历代书法论文选[M].上海：上海书画出版社，2017：687.

(7) 同上，816.
(8) 裴锡圭.文字学概要[M].北京：商务印书馆，2018：95.

得以迅速地普及。由于钟繇的垂范，正书、行书在士大夫阶层流行起来，从而形成了新的书法时尚，这就是后人津津乐道并且仰慕风从的'魏晋风韵'"。[1]刘涛先生的这段评述非常中肯，对钟繇的历史地位及其贡献的认定比较合理，也符合书法字体发展的基本历史事实。

二、楷书的发展

楷者，模也，范也，楷书即书法的楷模、规范、模范。楷书也有真书、正书的别称。西晋成公绥《隶书体》云："若乃八分玺法，殊好异制，分白赋黑，棋布星列，翘首举尾，直刺邪掣……垂象表式，有模有楷，形功难详，粗举大体。"成公绥在这段书论中提到了楷书的概念。实际上楷书的概念有广义和狭义之分，广义的楷书应该包括商、周、秦时期的篆书，汉代的隶书，魏晋时期及唐以后的楷书等。而狭义的楷书是指萌芽于汉末，发展于魏晋并成熟于隋唐时期的楷书。当然我们今天讨论的自然是狭义的楷书。

通过前面的讨论，我们大致可知，楷书萌芽于汉末，并且在以王次仲为首的书家群体的共同努力下，初具规模，这个时候的楷书还带有很重的隶书意味，往往既有楷书的意味又有隶书的结体和笔意。我们从长沙马王堆汉墓中出土的帛书《老子》甲乙本里的文字中可以找到印证，有很多汉字既有古隶的形态同时兼具楷书的笔意。魏晋之时，为楷书的发展时期，以钟繇为鼻祖，又在王羲之、王献之父子的努力推动下，楷书得到极大发展，其用笔与结体基本摆脱了隶书意味而得以定型，成为一种独立的字体。至隋唐时期，楷法高度成熟，名家辈出，共同铸就唐代楷书气势恢宏、风格多元的繁荣局面。

由此，我们可以把楷书的发展大致分为四个时期：汉末——楷书的萌芽期，魏晋南北朝——楷书的发展期，隋唐五代——楷书的高度繁荣期，宋元明清——楷书的百花齐放期。

第二节　楷书的执笔

只要提笔写字，就会牵涉执笔，因而执笔是书法学习首要解决的问题。历代书论中有关执笔的姿势问题论述非常之多，但古代书论中有关楷书执笔方式的论述却并不多，区分亦不明晰。而执笔方式的确因字的大小、书体不同而有所变化，古代书论中虽没有明确区分各种字体所采用不同的执笔方式，但仍有助于我们今天楷书的书法学习。

一、执笔的高低

古代书论中，曾谈及了不同字体的执笔高度问题及其区别，传东晋卫夫人《笔阵图》云："凡学书字，先学执笔，若真书，去笔头二寸一分，若行草书，去笔头三寸一分，执之。"[2]又分述了七种不同的用笔方式："执笔有七种。有心急而执笔缓者，

有心缓而执笔急者。若执笔近而不能紧者，心手不齐，意后笔前者败；若执笔远而急，意前笔后者胜。"[3]

在上段文字中，卫夫人认为如是作真书，执笔在离笔头二寸一分处，如是作行草书，则执笔在离笔头三寸一分处。同时还说执笔有七种情形：有心情急迫而执笔松的，有心情放松而执笔很紧的。如果执笔离笔头很近而又不紧，就会出现心与手不协调问题，书写意念跟不上运笔者肯定要失败；如果执笔离笔头远而又紧，意在笔先就能够成功。无独有偶，唐虞世南在《笔髓论》中也明确论述了不同字体对执笔高低的不同要求："笔长不过六寸，捉管不过三寸，真一、行二、草三。指实掌虚"。[4]即说毛笔总长不过六寸，执笔不超过笔头三寸，真书执

(1) 刘涛.中国书法·魏晋南北朝卷 [M].南京：江苏教育出版社，2002：81.
(2) 华东师范大学古籍整理研究所.历代书法论文选 [M].上海：上海书画出版社，2017：22.

(3) 同上，22.
(4) 华东师范大学古籍整理研究所.历代书法论文选 [M].上海：上海书画出版社，2017：111.

在笔头一寸处，行书执在笔头二寸处，草书执在笔头三寸处，而且要"指实掌虚"。虞世南承续卫夫人之说法，更重要的是提出"指实掌虚"这一条极其重要的执笔要领，分别强调指、掌在执笔时的不同状态，对执笔法的研究意义深远。

传李世民《笔法诀》云："大抵腕竖则锋正，锋正则四面势全。次实指，指实则节力均平。次虚攀，掌虚则运用便易。"[1]李世民不仅对"指实掌虚"作了进一步的解释与说明，而且增加了一条"腕竖"，并认为只有"腕竖"才能保持"锋正"。这些都是古人在书法实践过程中的经验总结，有现实指导意义。

清宋曹《书法约言》说："真书握法，近笔头一寸；行书宽纵，执宜稍远，可离二寸；草书流逸，执宜更远，可离三寸。笔在指端，掌虚容卵，要知把握，亦无定法，熟则巧生，又须拙多于巧，而后真巧生焉。但忌掌实，掌实则不能转动自由，务求笔力从腕中来。"[2]

王澍《翰墨指南》对执笔高低也提出相同的尺寸标准："执笔之法，真书离笔头一寸，行书离笔头二寸，草书离笔头三寸。"[3]清沈道宽《八法筌蹄》云："真书去笔尖一寸，行书二寸，草书三寸，大约如是。五指聚于一处，大、食、中三指指尖捉管，名指小指抵之，则回腕折锋，运用灵活，古人执笔大概如是。"[4]

宋曹、王澍、沈道宽与虞世南在书体与执笔高度上都提到相同的高度标准，即"真一、行二、草三"，同时提出相似的执笔理念，即"指实掌虚"，一致主张要掌虚，宋曹更是形象说明"掌虚容卵"，熟能生巧，方能自由运笔。然问题是古代的尺寸与今天的标准不同，汉、唐时期一尺约为23.5厘米，一寸大约相当于今天0.8寸不到一点，故卫夫人所说"若真书，去笔头二寸一分"，即相当于现在1.5寸左右，虞世南《笔髓论》中所说"真一"，即相当于现在0.8寸，总而言之，作真书执笔比较低，作行草书执笔比较高。康有为先生也谈到这一问题，

他在《广艺舟双楫》中说："执笔高下，亦自有法，卫夫人真书执笔去笔头二寸。此盖就汉尺言，汉尺二寸，仅今寸许。然亦以为卫夫人之说，为寸外大字言之。大约执笔总以近下为主。"

笔者查阅相关资料，清代的裁衣尺，1尺约为35.5厘米，量地尺，1尺约为34.5厘米，营造尺，1尺约为32厘米。康有为所说，可能是按照裁衣尺的尺寸标准而言的。此外古代书论中有关字的大小与执笔高低关系问题则鲜有论述，大抵是因为古代书家大多书写小字之故。

综上所述，执笔的高低问题，主要跟字径大小、字体、执笔方式及书法风格有很大关系。一般说来，写大字时执笔比写小字时执笔要高；站式书写比坐式书写执笔位置要高；悬腕书写比枕腕书写执笔位置要高；写楷书、隶书、篆书等静态字体，执笔要略低些，写行草书或开张字体，执笔要高些，才能发力。当然具体还得依个人情况和执笔方式而定，不必拘泥于成法。

二、执笔的具体方法

古代书家对于如何执笔非常看重，而专门论述楷书执笔法的书论非常之少，唐张敬玄在《论书》中曾论及："楷书把笔，妙在虚掌运腕。不可太紧，紧则腕不能转，腕既不转，则字体或粗或细，上下不均，虽多用力，原来不当。又云楷书只虚掌转腕，不要悬臂，气力有限。行草书即须悬臂，笔势无限；不悬腕，笔势有限。"[5]张敬玄明确论述楷书的执笔要领，关键在于"虚掌运腕"，执笔不宜太紧，并通过对比说明楷书与行草书是否需要悬臂之优劣。

古代书论中对不同执笔方式的论述却非常详尽，说法不一，虽不仅限于楷书，但对我们今天楷书的书法学习仍然大有益处，现分述如下：

（一）单钩法

所谓单钩法，即用大拇指压住笔管，食指钩住，中指抵送，俗称三指执笔法。明赵宧光《寒山帚谈》云："握管之法，有单钩、双钩之殊。用大指挺管，食指钩，中指送，谓之单钩；食中二指

(1) 同上，118.
(2) 同上，565.
(3) 毛万宝，黄君主.中国古代书论类编［M］.合肥：安徽教育出版社，2009：78.
(4) 同上，82.
(5) 毛万宝，黄君主.中国古代书论类编［M］.合肥：安徽教育出版社，2009：239.

齐钩，名指独送，谓之双钩。单则左右上下任意纵横，双则多所拘碍，且名指力弱于中指，送亦更怯矣。小时习双，今欲改之，增我一障，详说以示初习书者。凡单钩情胜，双钩力胜；双钩骨胜，单钩筋胜；单钩宜真，双钩宜草；双钩宜大，单钩宜小。"赵宦光明确对比单钩、双钩法的优劣，及在不同书体、字径的大小上用何种执笔法为宜。就其自身而言，则更趋向以单钩执笔法。这种单钩执笔法在古代，尤其在宋以前还是普遍存在的一种执笔方法，这主要跟当时古人书写姿势有很大关系。宋以前，古代文人或书画家大多席地而坐，由于几案比较低矮，书写者呈半跪状态，（如图5-1），左手执纸或是放在低矮的几案上，右手执笔，这种情形用三指执笔法更加方便，手掌不用竖起来，书写亦更轻松。

大约在唐以后使用双钩执笔法就逐渐多起来，主要还是随几案的高度及坐姿的改变与执笔风尚所好而变化（如图5-2）。

图 5-1　对坐书写俑

（二）双钩法

唐韩方明《授笔要诀》云："夫书之妙在于执管，既以双指包管，亦当五指共执，其要实指虚掌，钩擫讦送，亦曰抵送，以备口传手授之说也。世俗皆以单指包之，则力不足而无神气，每作一点画虽有解法，亦当使用不成。曰平腕双包虚掌实指，妙无所加也。"[1]韩方明明确指出单包、双包执笔法之优劣，单包法"力不足而无神气，每作一点画虽有解法，亦当使用不成"，双包法虚掌实指，则无所不妙。宋黄庭坚《论书》："凡学书，欲先学用笔。用笔之法，欲双钩回腕，掌虚指实，以无名指倚笔，则有力。"[2]黄庭坚明确主张用"双钩回腕"法，掌虚指实，并以无名指抵住毛笔方有力量。明丰坊《童学书程》："学书者必先审于执笔，双钩悬腕，让左侧右，虚掌实指，意前笔后，此口诀也。用笔必以正锋为主，又不必太拘，隐锋以藏气脉，露锋以耀精神，乃千古之秘旨。"丰坊亦明确主张双钩悬腕，虚掌实指，以中锋用笔为主，又不必太拘泥于中锋用笔，且藏锋与露锋相结合。王澍《翰

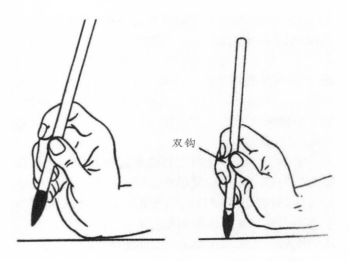

图 5-2　单钩法和双钩法（图片引用于沈尹默《书艺谈丛》）

墨指南》中云："笔在中指无名指之间，则两指在上，两指在下，是谓双包双抵，笔始有力。若以单指包之，单指抵之，笔无力矣。执笔宜浅，大指宜上节指面，食指宜在中指之旁，中指宜在指头，无名指宜在首节之侧，则掌虚指活，转动自由矣。"王澍明确提出执笔高低问题，并指出单钩执笔与双钩执笔之区别，亦主张采用双钩执笔法，才能使出力量。

(1) 乔志强.中国古代书法理论解读[M].上海：上海人民美术出版社，2019：78.
(2) 乔志强.中国古代书法理论解读[M].上海：上海人民美术出版社，2019：79.

（三）拨灯法

明解缙《春雨杂述》中云："执之法，虚圆正紧，又曰浅而坚，谓拨镫，令其和畅，勿使拘挛。真书去毫端二寸，行三寸，草四寸。掣三分，而一分着纸，势则有余；掣一分，而三分着纸，势则不足。此其要也。而擫、捺、钩、揭、抵、拒、导、送，指法亦备。其曰擫者，大指当微侧，以甲肉际当管旁则善。而又曰力以中驻，中笔之法，中指主钩，用力全在于是。又有扳罾法，食指拄上，甚正而奇健。撮管法，撮聚管端，草书便；提笔法，提挈其笔，署书宜，此执笔之功也。"

清杨宾《大瓢偶笔》记载："唐陆希声恐学书者指动，人有五指，立诀五字，曰：撅、押、钩、格、抵，谓之'拨镫法'。'镫'古'灯'字，盖谓右军笔法将绝，如灯之将熄，拨之使之复明也。李后主不知其意，妄增'导、送'二字。夫五字诀所以禁指动也，'导、送'则使之动矣。遂有元人陈绎曾者，解'拨'为动，'镫'作去声，谓如骑马者足之入镫也。后人宗之，以为不传之秘。"

清朱履贞《书学捷要》中解释云："书有拨镫法。镫，古'灯'字，拨镫者，聚大指、食指、中指撮管杪，若执镫挑而拨镫，即双钩法也。双钩者，食指、中指尖钩笔向下；大指拓住；名指、小指屈而虚悬，帮附中指，不得着笔；则虎口开，掌自虚，指自实矣。此谓双钩。"

对于"拨镫法"，后人有两种解释，一种认为是"拨油镫"，因为"镫"即是"油灯"之"灯"字；一种认为是"拨马镫"，主要原因在于是对"镫"字的不同解释。南唐后主李煜，北宋董逌，元人陈绎曾，明人杨慎、解缙，清人包世臣、朱履贞、周星莲等书法理论家曾对"拨镫法"都有不同的阐述。清沈道宽在《八法筌蹄》中的解释最为接近'拨灯法'之本来面目："学书首重执笔，古人谓之'拨镫法'，譬如以灯杖挑灯，岂有满把执持之理？此本不须疏解，因后世别出'灯'字，而以'镫'为鞭镫字，昧者遂以为手形如马镫。如以为马镫，则'拨'字何属？"

（四）把笔无定法

采用何种执笔方式，持包容态度的主要以北宋苏轼、清张树侯及现代启功先生为代表。

宋苏轼《论书》："把笔无定法，要使虚而宽。欧阳文忠公谓余，当使指运而腕不知，此语最妙。方其运也，左右前后，却不免欹侧，及其定也，上下如引绳，此之谓笔正。"苏轼对于执笔采用何种方法似乎没那么在意，指出"把笔无定法，要使虚而宽"即可。

清张树侯在《书法真诠》中有明确表述："执笔之法，古今聚论，学者往往为之眩惑，吾以为真多事也。老子曰：'道法自然'此真美术家之无等咒也。吾谓执笔者尤当明其理。近世附会最奇者，以为王右军爱鹅，故其执笔也，食指像鹅头，名指、小指像鹅掌之拨水。然则张旭爱酒，其执笔亦应如执壶如执杯矣！有是理乎？"在张树侯看来，古人争论不休的问题，他认为"多事也"，主张执笔无定法，也没必要去争论，认为古人的诸多观点牵强附会，更不必要为此"眩惑"。现代启功先生也主张"把笔无定法"。

沙孟海先生有一篇文章《古代书法执笔初探》曾专门论述执笔方式，其中一段话值得我们关注："写字执笔方式，古今不能尽同，主要随坐具不同而移变。席地时代不可能有如今竖脊端坐、笔管垂直的姿势。我曾注意观察古代人物故事画中所绘写字执笔方式，如相传晋顾恺之《女史箴图》，末段绘一女人站立，执笔欲写，笔管便是斜的。此画虽非顾恺之真迹，但文物界多数认为是唐代高手根据顾恺之原作临摹下来的。其次如相传唐阎立本《北齐校书图》、宋李公麟《莲社图》、梁楷《黄庭唤鹅图》……尽管都属相传之作，有些肯定是后人摹本，仍不失为研究古代执笔方式的重要宝贵资料。各图执笔，无疑也都是斜的。另外，启功先生提供我一件资料，日本中村不折旧藏新疆吐鲁番发现的唐画残片，一人面对卷子，执笔欲书。王伯敏先生也为我转托段文杰先生摹取甘肃安西榆林窟第廿五窟唐代壁画，一人在树下写经。以上各图，也无不是斜执笔管，从来未看到唐以前有笔管垂直如我们今天那样的。这许多例子，怕不是偶然的巧合吧？"

沙孟海先生这段话主要论述古人的执笔方式，比较符合历史事实，可信度高，古人执笔主要由坐具及几案高矮来决定，唐以前鲜见有执笔如今天用

笔方式的。

综上所述，古代书论中有关如何执笔方面的书论颇多，对于执笔方式大致有以上四种主张，但对于执笔是"单钩法"还是"双钩法"，或是"拨灯法"难有定论。庄天明先生在《古代执笔源流考辨》中，通过大量的文字及历代留存下来的画像石、画像砖及各种古代绘画上的执笔图片的研究，得出结论：自古至今的执笔方法，"单钩法""双钩法""拨灯法"都有，大抵在唐以前，以"单钩法"为主，唐以后"双钩法"则成为主流。

由此可知，古人对于如何执笔，以及书写不同字体时手离笔头的距离都有明确的表述，虽不仅仅局限于楷书，但执笔的不同方式、松紧程度、虚实关系、高低位置等肯定会影响楷书书写效果。对于今天的书法学习者来说，采用何种执笔法已不再那么重要，对于古人的执笔方式我们了解即可，当代书家及书法爱好者中"五指执笔法"（对应双钩法或称双包法）与"三指执笔法"（对应单钩法或称单包法）都有，当以"五指执笔法"为主流。以笔者之习书体会，采用"三指执笔法"，书写过程中容易使侧锋偏多，五指执笔则笔锋容易正，且写大字时，五指执笔更有力量。当然采取何种执笔法，最终因人而异，"执笔无定法"，最终要适合自己，书写过程中不受执笔的限制。当然"执笔无定法"应有个前提，即我们的书写能力达到一定的水准后，书写已不受执笔约束时，采取何种执笔法都可以。总体说来，以笔者之经验，"五指执笔法"（图5-3）更

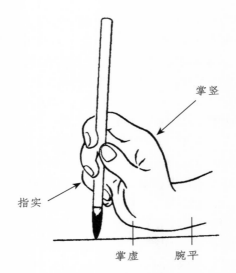

图5-3　五指执笔法（图片引用于沈尹默《书艺谈丛》）

有优势，是最为合理的执笔方式，我们必须予以肯定与大力推行。

现代沈尹默先生也非常赞同"五指执笔法"："书家对于执笔法，向来有种种不同的主张，我只承认其中之一种是对的，因为它是合理的，那就是由'二王'传下来，经唐朝陆希声所阐明的撅、押、钩、格、抵五字法。笔管是由五个手指把握住的，每一个指都各有它的用场，前人用撅、押、钩、格、抵五个字分别说明它，是很有意义的。五个指各自照着这五个字所含的意义去做，才能把笔管捉稳，才好去运用。"

第三节　楷书的笔法

笔法问题是书法学习的核心，在书法学习过程中，有效解决了笔法或不受笔法所限的问题，书法学习就进入较高层次。然笔法在古代书家心中，常被视为不传之秘，讳莫如深。《宣和书谱》曾记载："繇初求笔法于韦诞，诞秘而不传，辄捶胸呕血，几至于毙，太祖以五灵丹救之，得活。及诞死，繇盗发其冢，遂得邕法，于是学书益进。"又如王羲之《题卫夫人＜笔阵图＞后》中也记叙了类似的故事："翼先来书恶，晋太康中有人于许下破钟繇墓，遂得《笔势论》，翼读之，依此法学书，名遂大振。欲真书及行书，皆依此法"。再如王羲之在《＜笔势论十二章＞并序》中云："今书《乐毅论》一本及《笔势论》一篇，贻尔藏之，勿播于外，缄之秘之，不可示知诸友。"又云："初成之时，张伯英欲求见之，吾诈云失矣，盖自秘之甚，不苟传也。"

由以上三个典故可知，笔法在古代书家心中

是非常神秘的，笔法主要通过家族口传手授方式传承，一般不对外族人传播，由此可见在信息与交通很不发达的古代，习书者要想习得笔法并功成名就并非易事。古往今来，笔法是书法学习的核心，古代书论中论述笔法的篇章不少，尤其集中在唐以后，现择其跟楷书或楷书相关的笔法加以说明。

一、基本笔画的写法

隋唐以前，古代书论中有关楷书笔法的论述比较少，仅数言而已，且没有形成完整的理论体系，多是对一些基本笔画进行的描述。最早谈到用笔方法的是蔡邕《九势》，虽然没有明确指出是何种书体，但法则更适合于楷书，故而把它放在楷书的笔法范畴里来论述。

夫书肇于自然，自然既立，阴阳生焉；阴阳既生，形势出矣。藏头护尾，力在字中，下笔用力，肌肤之丽。故曰：势来不可止，势去不可遏，惟笔软则奇怪生焉。

凡落笔结字，上皆覆下，下以承上，使其形势递相映带，无使势背。

转笔，宜左右回顾，无使节目孤露。

藏锋，点画出入之迹，欲左先右，至回左亦尔。

藏头，圆笔属纸，令笔心常在画中行。

护尾，画点势尽，力收之。

疾势，出于啄磔之中，又在竖笔紧趯之内。

掠笔，在于趱锋峻趯用之。

涩势，在于紧驶战行之法。

横鳞，竖勒之规。

此名九势，得之虽无师授，亦能妙合古人，须翰墨功多，即造妙境耳。

蔡邕《九势》又作《九势八诀》，主要论述运笔的法则，后被收入宋代陈思所辑的《书苑菁华》，得以保存流传至今，在中国古代书论史上占有重要地位。蔡邕在《九势》中首次提出了"阴阳""力""势"的概念。"阴阳"是一个哲学范畴，包含着此消彼长的朴素辩证道理，即在书写的过程中要懂得笔画及偏旁部首之间的伸缩、主次、收放、疏密等对立统一关系。"力"本是一个抽象概念，很难描述，蔡邕着重强调"下笔用力"方能使字具有"肌肤之

丽"。"势"是蔡邕书法美学思想的核心，强调字要生势，必须符合阴阳之理，这样才能"势来不可止，势去不可遏"。接着蔡邕列举九种生势的情形即九势：凡下笔安排字的结构布白，都要使上部能覆盖下部，下部承接上部，字体形势相互映带，不要相背离。转笔，应使笔毫左右顾盼，不要让其孤立地显露出来。藏锋，对于笔画的起和收，欲左行先要右，到笔画运至尽头再向右回锋。藏头，笔毫藏锋入纸，令笔心常在笔画中运行，保持中锋行笔的状态。护尾，在笔画势尽之时，用力回锋收笔。疾势，出于短撇和波画之中，又在竖画的紧趯之内。掠笔，在长撇的趱锋和峻趯中使用。涩势，用于快速推进的方法之中。横鳞，如鱼鳞横平排列，竖画犹如勒马松中有勒。

以上是古代书论中最早关于一些用笔法则的描述，而最早形象论述楷书基本笔画形态的，当数相传为卫夫人的《笔阵图》，兹录如下：

一 "横"如千里阵云，隐隐然其实有形。

、 "点"如高峰坠石，磕磕然实如崩也。

丿 "撇"如陆断犀象。

乙 "折"如百钧弩发。

丨 "竖"如万岁枯藤。

乀 "捺"如崩浪雷奔。

勹 "横折钩"如劲弩筋节。

卫夫人在《笔阵图》中例举了七种不同笔画，并分别以形象的比喻来进行描述，通过这些具体可感的形象帮助学习者理解这些基本笔画。

如传王羲之《题卫夫人〈笔阵图〉后》中云："每作一波，常三过折笔；每作一点，常隐锋而为之；每作一横画，如列阵之排云；每作一戈，如百钧之弩发；每作一点，如高峰坠石，屈折如钢钩；每作一牵，如万岁枯藤；每作一放纵，如足行之趣骤。"

结合史书，通过以上对比可知，王羲之《题卫夫人〈笔阵图〉后》与卫夫人《笔阵图》有密切联系。王羲之对这几种基本笔画的描述脱胎于《笔阵图》。卫夫人描述的七种笔画形态成为"永字八法"中侧、勒、努、趯、策、掠、啄、磔"等八法的参照基础。此后诸书家在描述这八种笔画时，都或多或少受卫夫人之影响。台湾美学家蒋勋先生在《美

的沉思》中说："把文字拆散开来做纯粹形象美的分析，使中国的书法正式进入了艺术的层次。文字不只是表意的工具，而同时，脱离了文字符号的意义，还可以具备本身结构的、线条的、视觉上的美的感动。这样把文字所具有的点、横、竖、捺各部分独立拆散来作美的联想，从现代艺术的角度来看也是先进的观念，中国的文字终于发展成世界上唯一高度发展的一种造型艺术"。[1]

接下来王羲之在《说点章第四》中又明确描述了不同点的形态："夫著点皆磊磊似大石之当衢，或如蹲鸱，或如蝌蚪，或如瓜瓣，或如栗子，存若鹗口，尖如鼠屎。如斯之类，各禀其仪，但获少多，学者开悟。"在《处戈章第五》中王羲之描述各种"戈画"的不同形态："夫斫戈之法，落竿峨峨，如开松之倚溪谷，似欲倒也，复似百钧之弩初张。处其戈意，妙理难穷。放似弓张箭发，收似虎斗龙跃，直如临谷之劲松，曲类悬钩之钓水。凌嶒切于云汉，倒载陨于山崖。天门腾而地户跃，四海谧而五岳封；玉烛明而日月蔽，绣彩乱而锦纹翻。"

在以上两段书论中，王羲之采用汉魏以来文学上的骈文写法，辞藻华丽，音韵和谐，以自然物象来形容具体的笔画形态，让笔画形象可感。

陈绎曾在《翰林要诀》中有不少论述楷书的基本笔法的文字，如：

第六　平法

偃首抢下，尾抢上。

仰首抢上，尾抢下。

平首抢平，尾抢平。

勒上平中仰下偃，空中远抢，以杀其力，如勒马之用缰也。凡尾提处，观其笔燥湿何如。燥则驻蹲捺而实抢以补之，其次蹲而不捺，其次驻而不蹲，其次提而不驻即实抢之。湿则提起即空抢可也。

凡平画忌如算子；终篇展玩，不见横画，始是书法。聪明赢得一时，智慧天长地久。

第七　直法

垂露，首抢上，尾抢上，分四停各半之。

悬针，首抢上，尾抢下，空出分五停，上二下一。

向首抢左上右，右上左，昆抢左上左，右上右，偏蹲偏驻，侧抢侧过，分五停，上二下二。

背与向反。

努首抢右筑锋，尾抢上，左衄讫趯出，分七停，上一下一，藏趯亦可。

偃首抢中心，上出，字分尽处空中落下，画分尽处蹲之。尾抢上出空中，力尽止，垂露、悬针、向、背、努等笔皆有之，肥瘠以字分为称，长短随偏傍所宜用。

第八　圆法

侧点之变无穷，皆带侧势蹲之，首尾相顾，自成三过笔。有偃、仰、向、背、飞、伏、立等势，柳叶、鼠矢、蹲鸱、栗子等形。散水氵，上侧，中偃，下仰横，二停以四停，上内一，中外二，下自外四至内三。

联飞，四点相随，偃前以后横。（起偃煞横。）

烈火，外相向而偃，内相随而仰。

曾头，对向贵从，上开下合。

其脚，相背贵横，上合下开。

啄，点首撇尾左出微仰，如鸟喙之啄物。

掠，点首撇尾右出微仰，如篦之掠发。

撇，背撇，首圆蹲过，作悬针法左出。向撇，首偏蹲右顾左转，作向竖尾悬针左出，如手前后撇物。

波㇏，从㇏五停，首一中三尾一。横㇏五停，首一中二尾二。大体作仰画不蹲，以锋傍裹空蹲，三面力到，顺指欹下，力满微驻仰出，三过笔中又有三过，如水波之起伏。

拔㇏，先作左撇飞笔，侧打锋不蹲，顺势欹下，力满微驻仰出，三过笔，如手拔物。

趸辶，上点如右足立定，取力下屈如右股三折，取势下拔如右足之趸沟壑。

策，重提轻蹲，圆锋左出，势尽仰收，如鞭之策马，力在着物处。

磔，偏蹲偏驻，疾过缓出，首尾自藏。须先作上啄，取势如裂帛，力在裂外。

挫，因前笔衄出，或上或下，或左或右，皆衄法也。

打，提锋空中打下，乃点法之长者。

打钩，右打反趯抱腹。

(1) 蒋勋 . 美的沉思 [M]. 长沙：湖南美术出版社，2014.

趯下，前笔末蹲锋提趯，抱身贵短。

背抛，向偃仰勒反趯，趯贵宽圆，或仰背偃，或作垂露平，或作悬针平，或作圆趯，如背手抛物。

大背抛，仰勒衄，左努挑，或偃勒衄，右背挑，长短屈伸，各随字形。

挑，右背偃，仰勒反趯，趯贵抱腹而清。

戈，提空中斫下，势尽，或仰趯抱身，或收趯归腹，或反趯向左，大体如向右竖，而左右顾盼反趯之，势欲飞。有斫戈，有筑戈，有反戈，有飞戈。

勾裹，偃勒向偃趯，或仰勒背偃趯，勾努勒努趯，或偃向，或仰背。

双包乃，左先作向撇，撇尾停笔取势，飞笔随势包撇，势偃打间对撇首，打背随勒尾，平撇尾。

双裹乃，阝法与双包同，但自撇首偏蹲取势，势远则勒短裹撇。

平方匚，上平，旁向，下偃；匚或上仰，旁背，下平。

飞方匚，上飞平，旁飞向，下飞偃。飞者，空中飞笔，紧提转腕疾出也。

此外，在古代书论中，还有诸多专门论述基本笔画和具体用笔方法的，内容繁杂，散落在古人的书论或其他笔札当中，不一一列举。事实上有些书论既可以看作是论述笔法，也可以看作是论述字的结体，往往区分不够明确。如宋代姜夔《续书谱·用笔》一节里就说："用笔不欲太肥，肥则形浊；又不欲太瘦，瘦则形枯；不欲多露锋芒，露则意不持重；不欲深藏圭角，藏则体不精神；不欲上大下小，不欲左高右低，不欲前多后少。欧阳率更结体太拘，而用笔特备众美，虽小楷而翰墨洒落，追踵钟、王，来者不能及也。颜、柳结体既异古人，用笔复溺于一偏。予评二家为书法之一变，数百年间，人争效之，字画刚劲高明，固不为书法之无助，而魏晋之风规，则扫地矣。然柳氏大字，偏旁清劲可喜，更为奇妙，近世亦有仿效之者，则浊俗不除，不足观。故知与其太肥，不若瘦硬也。"

在这里姜夔强调用笔的方法要藏露合度，肥瘦相宜，大小合理，符合中庸之道。又在《真书》一

节里谈到具体的一些用笔方法："真书用笔，自有八法，我尝采古人之字列之为图，今略言其指。点者，字之眉目，全藉顾盼精神，有向有背，随之异形。横直画者，字之体骨，欲其坚正匀静，有起有止，所贵长短合宜，结束坚实。"

丿、乀者，字之手足，伸缩异度，变化多端，如鱼翼鸟翅，有翩翩自得之状。

乚、亅者，字之步履，欲其沉实。晋人挑剔，或带斜拂，或横引向外，至颜、柳始正锋为之，正锋则无飘逸之气。

转折者，方圆之法。真多用折，草多用转；折欲少驻，驻则有力；转不欲滞，滞则不遒。然而真以转而后遒，草以折而后劲，不可不知也。悬针者，笔欲极正，自上而下，端若引绳。若垂而复缩，谓之垂露。故翟伯寿问于米芾曰："书法当何如？"米芾曰："无垂不缩，无往不收。"此必至精至熟然后能之。古人遗墨，得其一点一画皆昭然绝异者，以其用笔精妙故也。大令以来，用笔多尖。一字之间，长短相补，斜正相挂，肥瘦相混，求妍媚于成体之后，至于今尤甚焉。

二、"永字八法"

提到楷书的笔法问题，不得不提"永字八法"，因为在"永"字里，包含了楷书最基本的八种笔画，这个"永"字写好了，能触类旁通，达到写好其他字的目的。故而，历代书家对"永字八法"都曾有专门的论述。笔者通过查阅相关资料，古代书论中专门论述"永字八法"的主要有：唐欧阳询《八诀》，张怀瓘《玉堂禁经》载《永字八法》，传张旭《永字八法》；收录在宋陈思所编《书苑菁华》里的有《永字八法》（著者不详），《永字八法详说》（著者不详）及唐《欧阳询八法》等。现就"永字八法"单独拎出来讲解并择录如下：

（一）欧阳询《八诀》

丶 如高峰之坠石　　　　　㇂ 似长空之初月

一 如千里之阵云　　　　　亅 如万岁（岁）之枯藤

乀 劲松倒折，落挂石崖　　丿 利剑截断犀象之牙

乀 一波常三过笔　　　　　勹 如万钧之弩发

由以上欧阳询对八法的描述可知，欧阳询明显受卫夫人《笔阵图》之影响，通过非常形象的比

喻来描述八个不同的笔画，如"点如高峰之坠石"，"钩似长空之初月"，"横如千里之阵云"等都非常形象生动，想象力丰富。

（二）唐张怀瓘《玉堂禁经·永字八法》

大凡笔法，点画八体，备于"永"字。

侧口不得平其笔。

勒不得起卧其笔。

弩不得直，直则无力。

趯须蹲其锋，得势而出。

策须背笔，仰而策之。

掠须笔锋，左出而利。

啄须卧笔疾罨。

磔须笔战行右出。

以上为唐张怀瓘《玉堂禁经·永字八法》的论述，与以往不同的是张氏对八法的描述由以前的形象描摹转为具象，具体论述八个笔画的用笔要领及注意事项，让学习者更加容易感知和操作，这在中国书法理论史上是一个不小的突破。

（三）《永字八法》（收录在陈思《书苑菁华》里，著者不详）

禁经云：八法起于隶字之始，自崔、张、钟、王传授，所用该于万字，墨道之最，不可不明也。隋僧智永，发其指趣，授于虞秘监世南，自兹传授，遂广彰焉，李阳冰云：昔逸少工书多载，十五年中偏攻"永"字，以其备八法之势，能通一切字也。八法者"永"字八画是矣。

、一，点为侧。　二二，横为勒。

亻三，竖为弩。　亻四，挑为趯。

亻五，左上为策。　才六，左下为掠。

永七，右上为啄。　永八，右下为磔。

诀一

侧蹲鸱而坠石，勒纵缓以藏机。

弩弯环而势曲，趯峻快以如锥。

策依稀而似勒，掠仿佛以宜肥。

啄腾凌而速进，磔忆昔以迟移。

诀二

侧不愧卧，勒常患平。

弩过直而力败，趯宜存而势生。

策仰收而暗揭，掠左出而锋轻。

啄仓皇而疾掩，磔防趯以开撑。

以上叙述"永字八法"的传承源流，论述"八法"肇始于隶书，通过崔瑗、张芝、钟繇、王羲之而传承至隋智永再至唐虞世南。并记载王羲之专攻"永"字十五年，而通一切字的学习经历。

此外，"诀一"以形象的比喻具体描述"八法"的笔画形态，而"诀二"主要叙述"八法"在书写过程中的注意事项及用笔要领。

（四）《永字八法详说》（著者不详）

1. 侧势第一

侧不得平其笔，当侧笔就右为之。口诀云：先右揭其腕，次轻蹲其锋。取势紧则乘机顿挫，借势出之。疾则失中，过又成俗。夫侧锋顾右，借势而侧之，从劲轻揭潜出，务于勒也。

问曰：侧不言，而言侧，何也？

论曰：谓笔锋顾右，审其势险而侧之，故名侧也。止言点，则不明顾右，无存锋向背坠墨之势，若左顾右侧，则横敌无力，故侧不险则失于钝，钝则芒角隐，而书之神格丧矣。笔诀云：侧者侧下其笔，使墨精暗坠，徐乃反揭，则棱利矣。

2. 勒势第二

勒不得卧其笔，中高两头下，以笔心压之。口诀云：头傍锋仰策，次迅收。若一出揭笔，不趯而暗收，则薄圆而疏，笔无力矣。夫勒，笔锋似及于纸，须微进仰策峻趯。

问曰：勒不言画而言勒，何也？

论曰：勒者趯笔而行，承其虚画，取其劲涩，则功成矣。今止言画者，虑在不趯，一出便画，则锋单而怯薄也。夫勒者，借于坚趯，趯则笔劲涩，亡其流滑，庶可称上矣。笔诀云：策笔须勒，仰笔覆收，准此则形势自彰矣。

3. 弩势第三

弩不宜直其笔，直则无力，立笔左偃而下，最须有力。又云须发势而卷笔，若折骨而争力。口诀云：凡傍卷微曲蹙笔累走而进之，直则纵势失力，滞则神气怯散。夫弩须侧锋顾右潜趯，轻挫其揭。

问曰：画字中心聚画也，今谓之弩，何也？

论曰：弩者，势微弩。曰弩，在乎趯笔下行。若直置其画，则形圆势质，书之病也。笔诀云：弩笔之法，竖笔徐行，近左引势，势不欲直，直则无力矣。

4. 趯势第四

趯须蹲锋，得势而出，出则暗收。又云前画卷则别敛心而出之。口诀云：傍锋轻揭借势，势不劲，笔不挫，则意不深。趯与挑一也，锋贵于涩出，涩出期于倒收，所谓欲挑还置也。夫趯自弩出，潜锋轻挫，借势而趯之。

问曰：凡字之出锋谓之挑，今更为趯，何也？

论曰：挑者，语其小异，而其体一也。夫趯者，笔锋去而言之，趯自弩画收锋，竖笔潜劲，借势而趯之。"即是弩笔下杀笔趯起"是也。法须挫衄转笔出锋，伫思消息则神踪不坠矣。

5. 策势第五

策须斫笔，背发而仰收，则背斫仰策也。两头高，中以笔心举之。口诀云：仰笔潜锋，似鳞勒之法，揭腕趯势于右。潜锋之要在画势，暗捷归于右也。夫策笔偃仰锋竖趯，微劲借势，峻顾于掠也。

问曰：策一名折异画，今谓之策，何也？

论曰：策之与画，理亦故殊，仰笔趯锋，轻抬而进，故曰策也。若及纸便画，不务迟涩、向背、偃仰者，此备画究成耳。笔诀云"始筑笔而仰策徐转笔而成形"是也。

6. 掠势第六

掠者拂掠须迅，其锋左出而欲利。又云：微曲而下，笔心至卷处。口诀云：撇过谓之掠，借于策势以轻驻锋，右揭其腕，加以迅出，势旋于左。法在涩而劲，意欲畅而婉，迟留则伤于缓滞。夫侧锋左出谓之掠。

问曰：掠一名分发，今称为掠，何也？

论曰：掠乃徐疾有准，手随笔遣，锋自左出，取劲险尽而为节。发则一出运用无的，故掠之精旨可守矣。夫掠之笔趣，意欲留而必劲。又孙过庭《书谱》云"遣不常速"明矣。笔诀云："从策笔下左出，而锋利不坠，则自然佳"。

7. 啄势第七

啄者，如禽之啄物也。立笔下罨，须疾为胜。又云形似鸟兽卧斫斜发。亦云卧必笔疾罨右出。口诀云：右向左之势为卷啄，按笔蹲锋，潜罨于右，借势收锋迅掷旋右，须精险衄去之，不可缓滞。大笔锋及纸为啄，在潜劲而啄之。

问曰：撇之与啄，同出异名，何也？

论曰：夫撇者蒙俗之言，啄者因势而立。故非妄饰，贻误学者。啄用轻劲为胜，去浮怯重体为上，考之远源，或不妄耳。笔诀云："啄笔速进，劲若铁石，则势成也"。

8. 磔势第八

磔者，不徐不疾，战而去欲卷，复驻而去之。又云趯笔战行，翻笔转下，而出笔磔之，口诀云：右送之波皆名磔，右揭其腕，逐势紧趯，傍笔迅磔，尽势轻揭而潜收，在劲迅得之。夫磔法，笔锋须，势欲险而涩，得势而轻揭暗收存势，候其势尽而磔之。

问曰：发波之笔，今谓之磔，何也？

论曰：发波之法，循古无踪，源其用笔，磔法为经。磔毫耸过，法存乎神，而磔之义明矣。凡磔若左顾，右则势钝矣。防重锋缓，则势肥矣。须遒劲而迟涩之。凡险劲风骨，泥滞存亡，以法师心，以志专本，则自然暗合旨趣矣。笔诀云"始入笔，紧筑而微仰，便下徐行，势足而后磔之。其笔或藏锋出锋，由心所好也"。

《永字八法详说》（著者不详）收录在宋陈思编撰的《书苑菁华》里，是所有论述"永字八法"中最为全面而系统的，详尽叙述每一种笔画的具体写法及其用笔要领，并以问答的形式指出每一种笔画命名的缘由及用笔口诀。

此外，李世民《笔法诀》里也描述了"永字八法"的具体写法及笔法要领：

侧不得平其笔。

勒不得卧其笔，须笔锋先行。努不宜直，直则失力。趯须存其笔锋，得势而出。策须仰策而收。掠须笔锋左出而利。啄须卧笔而疾掩。磔须战笔发外，得意徐乃出之。

包世臣在《述书下》中，对"永字八法"八个基本楷书笔画的用笔要领、用笔速度的快慢、发力的大小、笔画的具体形态等都作了详尽的论述，非常清楚明了，具有代表性。

书艺始于指法，终于行间，前二篇已详论之。然聚字成篇，积画成字，故画有八法。唐韩方明谓八法起于隶字，传于崔子玉，历钟、王以至永禅师者，古今学书之机括也。隶字即今真书。八法者，点为侧，平横为勒，直为努，钩为趯，仰横为

策，长撇为掠，短撇为啄，捺为磔也。以"永"字八画而备八势，故用为式。唐以后多申明八法之书，然详言者，或不得其要领，约言之，又不欲尽泄其秘。

夫作点势，在篆皆圆笔，在分皆平笔，既变为隶，圆平之笔，体势不相入，故示其法曰侧也。平横为勒者，言作平横，必勒其笔，逆锋落纸，卷毫右行，缓去急回。盖勒字之义，强抑力制，愈收愈紧；又分书横画多不收锋，云勒者，示隶画之必收也。后人为横画，顺笔平过，失其法矣。直为努者，谓作直画，必笔管逆向上，笔尖亦逆向上，平锋着纸，尽力下行，有引努两端向背之势，故名努也。钩为趯者，如人之趯脚，其力初不在脚，猝然引起，而全力遂注脚尖；故钩未断不可作飘势挫锋，有失趯之义也。仰画为策者，如以策策马，用力在策本，得力在策末，着马即起也；后人作仰横，多尖锋上拂，是策末未着马也；又有顺压不复仰卷者，是策既着马而末不起，其策不警也。长撇为掠者，谓用努法下引左行，而展笔如掠；后人撇端多尖颖斜拂，是当展而反敛，非掠之义，故其字飘浮无力也。短撇为啄者，如鸟之啄物，锐而且速；亦言其画行以渐，而削如鸟啄也。捺为磔者，勒笔右行，铺平笔锋，尽力开散而急发也。后人或尚兰叶之势，波尽处犹嫋娜再三，斯可笑矣。

此外，陈思《书苑菁华》里还收录《翰林密论二十四条用笔法》，也详细论述了一些基本点画的用笔方法，此不再赘述。

以上列举诸多古代书家对"永字八法"的论述，自卫夫人始，后世诸贤如王羲之、欧阳询、李阳冰、张怀瓘、包世臣，还有陈思《书苑菁华》里记载的几位无名氏书家及近现代书家对"永字八法"的论述，可谓详尽到位。然一个令人尴尬的现象是，尽管诸多古代先贤对以"永字八法"为代表的用笔方法倾注不少心血，而今天的书法学习者，却鲜有人关注"永字八法"；纵然在当今的高等书法专业院校里，几乎没有专业教师让学生去练习"永字八法"，而是直接临帖。古人辛辛苦苦总结出来的用笔方法及结字原理实际上离我们非常遥远。这些用笔法则，只有搞理论研究的人才会去翻阅，难道这些笔法理论真的不实用吗，这是一个值得深入探讨的问题。

首先是先进的印刷出版技术。今天的书法学习在方便上超越历史上任何一个时期，当代印刷技术先进，各类图书、字帖印刷精良，几乎可以买到学习者想要的任何一本高清法帖，条件好的还可以购买各种复制品。其次以电脑、手机为联系媒介的多媒体技术的发达。很多学习者通过网络可以解决很多以前没办法解决的问题。如下载书法学习视频、高清书法图片资料及安装各种学习软件等，为书法学习提供极大方便。再次各种书法培训班全面开花。当前各类书法培训如火如荼，涵盖各个层次，线上线下结合，面授与网授相结合。尤其近几年来书法网课非常流行，很多学习者，只要家里有网络、有手机就可以报网课，足不出户便可观看书法教学视频。这种通过网络学习的效率就远远高出自己独自摸索，因而学习者可以直接从教师那里获得一部分笔法。最后近些年来全国高等书法教育蓬勃发展，培养数以万计的书法人才，有力地推动中国书法教育的发展。然在高等书法教育楷书教学体系中，除了一些搞理论研究的学者，绝大多数书法专业教师不会去教授"永字八法"。这样古人辛辛苦苦总结出来的"永字八法"笔法体系，事实上离我们非常遥远。

基于以上几点原因，我们今天的书法学习变得直接而高效，古人讳莫如深的笔法在当代人看来少却了许多秘密。

第四节　楷书的结构

隶、唐两朝为楷书高度发展时期，隋朝虽国运短祚，然在楷书的发展过程中却有承前启后之功，直接引领唐代楷书的"尚法"潮流。有唐一代，楷书艺术直臻巅峰，涌现出众多楷书大家，如欧阳询、虞世南、褚遂良、薛稷、徐浩、张旭、颜真卿、柳公权等，李嗣真《书后品》品评唐代的楷书大家就有几十人之多。同时唐代的楷书理论随着唐楷的高度发展而发展，评论家对楷书理论的关注也是多方位的，有些侧重于笔法源流，有些侧重于间架结构和结字原理，有些侧重于人物品评，有些侧重于楷书的文字规范，可以说没有哪一个朝代的楷书理论可与唐代相比肩。这些楷书理论主要保存在张彦远的《法书要录》，宋陈思《书苑菁华》及朱长文《墨池编》亦收录不少。

一、集中系统论述楷书结构法

集中系统论述楷书结字法的当数释智果《心成颂》、欧阳询《三十六法》、明李淳《大字结构八十四法》及清黄自元《楷书结字九十二法》等。

（一）释智果《心成颂》

回展右肩：头项长者向右展，"寧（宁）"、"宣"、"臺（台）"

长舒左足：有脚者向左舒，"寶（宝）"、"典"、"其"、"類（类）"字是。（谓"亻""彳""木""扌"之类，非"其""典"之类。）

峻拔一角：字方者抬右角，"国""用""周"字是。

潜虚半腹：画稍粗于左，右亦须著，远近均匀，递相覆盖，放令右虚。"用"、"見（见）"、"岡（gāng）"、"月"字是。

间合间开："無（无）"字等四点四画为纵，上心开则下合也。

隔仰隔覆："并"字隔"二"，"畺（jiāng）"字隔"三"，皆斟酌"二""三"字，仰覆用之。

回互留放：谓字有磔（zhé）掠重者，若"爻"（yáo）字上住下放，"茶"字上放下住是也，不可并放。

变换垂缩：谓两竖画一垂一缩，"并"字右缩左垂，"斤"字右垂左缩。上下亦然。

繁则减除：王书"懸（悬）"（xuán）字、虞书"毚（chán）"字，皆去下一点；张书"盛"字，改"血"从"皿"也。（"盛"本从"皿"）

疏当补续：王书"神"字、"處（处）"字皆加一点，"却"字"卩"从"阝"是也。

分若抵背：谓纵也，"卅"（sà）、"册"之类，皆须自立其抵背，钟、王、欧、虞皆守之。

合如对目：谓逢也，"八"字、"州"字，皆须潜相瞩视。

孤单必大：一点一画成其独立者是也。

重并仍促：谓"昌"、"吕"、"爻"、"棗（zǎo）"等字上小，"林"、"棘"（jí）"、"丝"、"羽"等字左促，"森"、"淼"（miǎo）字兼用之。

以侧映斜："丿"为斜，"乀"为侧，"交""欠""以""入"之类是也。

以斜附曲：谓"乚"（弯折）为曲，"女""安""必""互"之类是也。

（二）欧阳询《三十六法》

排叠：字欲其排叠疏密停匀，不可或阔或狭，如"壽（寿）"、"藁"、"畫（画）"、"竇（窦）"、"筆（笔）"、"麗（丽）"、"嬴"、"爨"之字，"系"旁、"言"旁之类，《八诀》所谓"分间布白"，又曰"调匀点画"是也。高宗《唱法》所谓"堆垛"亦是也。

避就：避密就疏，避险就易，避远就近，欲其彼此映带得宜。又如"廬（庐）"字，上一撇既尖，下一撇不当相同；"府"字一笔向下，一笔向左；"逢"字下"辶"拔出，则上必作点，亦避重叠而就简径也。

顶戴：字之承上者多，惟上重下轻者，顶戴，欲其得势，如"疊（叠）"、"壘（垒）"、"藥（药）"、"鸞（鸾）"、"驚（惊）"、"鷺"、"鬐"、"聲（声）"、"醫（医）"之类，《八诀》所谓斜正如人上称下载，又谓不可头轻尾重是也。

穿插：字画交错者，欲其疏密，长短、大小匀停，如"中""弗""井""曲""册""兼""禹""禹""爽""襄""甬""耳""由""垂""密"之类，《八诀》所谓四面停匀，八边具备是也。

向背：字有相向者，有相背者，各有体势，不可差错。相向如"非""卯""好""知""和之类是也。相背如"北""兆""肥""根"之类是也。

偏侧：字之正者固多，若有偏侧、欹斜，亦当随其字势结体。偏向右者，如"心""戈""衣"之类；向左者，如"夕""朋""乃""勿""少""厷"之类；正如偏者，如"亥""女""丈""父""互""不"之类。字法所谓偏者正之，正者偏之，又其妙也。《八诀》又谓勿令偏侧，亦是也。

挑拣：字之形势，有须挑拣者，如"戈""弋""武""九"之类；又如"獻（献）"、"勵（励）"、"散"、"斷（断）"之字，左边既多，须得右边掩之，如"省""炙"之类，上偏者须得下掩之，使相称为善。

相让：字之左右，或多或少，须彼此相让，方为尽善。如"馬（马）"旁、"糸（纟）"旁、"鳥（鸟）"旁诸字，须左边平直，然后右边可作字，否则妨碍不便。如"纞"上无"四"字，以中央"言"字上画短，让两"糸"出；如"辦（办）"字，其中近下，让两"辛"出；如"鷗（鸥）"、"鷗"、"馳（驰）"字，两旁俱上狭下阔，亦当相让；如"鳴（鸣）"、"呼"字，"口"在左者，宜近上，"和""扣"字，"口"在右者宜近下，使不妨碍，然后为佳，此类是也。

补空：如"我""哉"字，作点须对左边实处，不可与"成""戟""戈"，字同。如"襲（袭）"、"辟"、"餐"、"贛（赣）"之类，欲其四满方正也，如《醴泉铭》"建"字是也。

覆盖：如"寶（宝）"、"容"之类，点须正，画须圆明，不宜相著，上长下短。

贴零：如"令""今""冬""寒"之类是也。

粘合：字之本相离开者，如诸偏旁字"卧""鑒（鉴）""非""門（斗）"之类是也。

捷速：如"鳳（凤）"、"風（风）"之类，两边速宜圆擎，用笔时左边势宜疾，背笔时意中如电是也。

满不要虚：如"圖"、"回""包""南""隔""目""四""勾"之类是也。

意连：字有形断而意连者，如"之""以""心""必""小""川""州""水""求"之类是也。

覆冒：字之上大者，必覆冒其下，如"雲"头、"穴"、"宀"、"榮字头"头，"奢""金""食""夆""巷""泰"之类是也。

垂曳：垂如"都""卿""卯""夆"之类，曳如"水""支""欠""皮""更""辶""走""民""也"之类是也。

借换：如《醴泉铭》"祕（秘）"字就"示"字右点，作"必"字左点，此借换也。《黄庭经》"庭"字、"巍"字，亦借换也。又如"靈（灵）"字，法帖中或作"罡"、或作"小"，亦借换也。又如"蘇"之为"蘓"，"秋"之为"秌"，"鵝"之为"鵞""䳘"之类，为其字难结体，故互换如此，亦借换也，所谓东映西带是也。

增减：字有难结体者，或因笔画少而增添，如"新"之为"新"，"建"之为"建"，是也。或因笔画多而减省，如"曹"之为"曺"，"美"之为"羙"。但欲体势茂美，不论古字当如何书也。

应副：字之点画稀少者，欲其彼此相映带，故必得应副相称而后可。如"龍（龙）"、"詩（诗）"、"讐（雠）"、"轉（转）"之类，必一画对一画，相应亦相副也。

撑拄：字之独立者，必得撑拄，然后劲可观。如"可""下""永""亨""亭""丁""手""司""卉""草""矛""巾""千""予""于""弓"之类是也。

朝揖：凡字之有偏旁者，皆欲相顾，两文成字者为多，如"鄒（邹）"、"謝（谢）"、"鋤（锄）"、"儲（储）"之类，与三体成字者，若"讐（雠）"、"斑"之类，尤欲相朝揖，《八诀》所谓迎相顾揖是也。

救应：凡作字，一笔才落，便当思第二、三笔如何救应，如何结裹，《书法》所谓意在笔先，文向思后是也。

附丽：字之形体，有宜相附近者，不可相离，如"形""影""起""超""勉"，凡有"文""欠""支"旁者之类，以小附大，以少附多是也。

回抱：向左者如"曷""丐""易""菊"之类，向右者如"艮""鬼""包""旭""它"之类是也。

包裹：谓如"園（园）"、"圃"打圈之类四围包裹者也；"向""尚"，上包下；"幽""凶"，下包上；"匮""匡"，左包右；"旬""匈"，右包左之类是也。

却好：谓其包裹斗凑不致失势，结束停当，皆得其宜也。

小成大：字以大成小者，如"门"，"辶"下大者是也。以小成大，则字之成形及其小字，故谓之小成大，如"孤"字只在末后一"捺"，"寜（宁）"字只在末后一"竖钩"，"欠"字一拔，"戈"字一点之类是也。

小大成形：谓小字大字各字有形势也。东坡先生曰：大字难于结密而无间，小字难于宽绰而有余，若能大字结密，小字宽绰，则尽善尽美矣。

小大大小：《书法》曰，大字促令小，小字放令大，自然宽猛得宜。譬如"日"字之小，难与"国"字同大，如"一""二"字之疏，亦欲字画与密者相间，必当思所以位置排布，令相映带得宜，然后为上。或曰："谓上小下大，上大下小，欲其相称。"亦一说也。

左小右大：此一节乃字之病，左右大小，欲其相停，人之结字，易于左小而右大，故此与下二节，著其病也。

左高右低　左短右长：此二节皆字之病。左高右低，是谓单肩。左短右长，《八诀》所谓勿令左短右长是也。

褊：学欧书者易于作字狭长，故此法欲其结束整齐，收敛紧密，排叠次第，则又老气，《书谱》所谓密为老气，此所以贵为褊也。

各自成形：凡写字欲其合而为一亦好，分而异体亦好，由其能各自成形故也。至于疏密大小，长短阔狭亦然，要当消详也。

相管领：欲其彼此顾盼，不失位置，上欲覆下，下欲承上，左右亦然。

应接：字之点画，欲其互相应接。两点者如"小""八""忄"自相应接；三点者如"糹"则左朝右，中朝上，右朝左；四点如"然""無"二字，则两旁二点相应，中间接又作"灬"亦相应接；至于"丿""乀""水""木""州"之类亦然。

已上皆言其大略，又在学者能以意消详，触类而长之可也。

欧阳询为唐代楷书结构大师，其楷法森严，字势险峻，法度完备，精益求精。一生留下的楷书名作也非常多，《三十六法》是其精研楷法的经验总

结，其中例举了诸多字例来说明楷书的结字原理，见解精到，对当代大学生楷书的学习具有重要的参考借鉴意义。

（三）李淳《大字结构八十四法》

李淳的方法是"每法取四字为例，作论一道"，这些方法都属于对汉字分门别类型的结体论述。

天覆：宇宙宫官　要上面盖尽下面，法宜上清而下浊。

地载：直且至里　要下画载起上画，法宜上轻而下重。

让左：助幼即却　须左昂而右低，若右边有谦逊之象。

让右：晴蜻績（绩）峙　宜右耸而左平，若左边有固逊之仪。

分疆：體輔顧順（体转愿顺）　取左右平而无让，如两人并相立之形。

三勾：謝樹衛術（谢树卫术）　取中间正而勿偏，若左右致拱揖之状。

二段：鑾響（响）需留　要分为两半，较其长短，微加饶减。

三停：章意素累　要分为三截，量其疏密，以布均停。

上占地步：雷雪普昔　要上面阔而画清，下面窄而画浊。

下占地步：衆（众）界要禹　要下面宽而画轻，上面窄而画重。

左占地步：數（数）敬劉對（刘对）　要左边大而画细，右边小而画粗。

右占地步：腾施故地　要右边宽而画瘦，左边窄而画肥。

左右占地步：弸瓣衍仰　要左右瘦而俱长，中间肥而独短。

上下占地步：鸞鷥（鸾）景業（业）　要上下宽而微扁，中间窄而勿长。

中占地步：蕃華衝（华冲）　要中间宽大而画轻，两头窄小而画重。

俯仰勾躍：冠寇宓宅　要上盖窄小而勾短，下腕宽大而勾长。

平四角：國（国）固門（门）阑　要上两角平，而下两角齐，法忌挫肩垂脚。

开两肩：南丙雨而　要上两肩开，而下两脚合，法忌直脚卸肩。

勾画：壽（寿）噩書（书）量　黑白喜得均匀。

错综：馨聲（声）繁　三部怕成犯碍。

疏排：爪介川不　疏排之撇须展，不展则寒乞孤穷。

缜密：繼矗纏觸（继粗缠触）　缜密之画用蹙，不蹙则疏宽开散。

悬针：車（车）申中巾　悬针之字，不用中竖。若中竖，则少精神。

中竖：軍（军）年單畢（单毕）　中竖之字，不用悬针。若悬针，则字不稳重。

上平：師（师）明牡野　上平者，其小者在左，而莫错方隅。

下平：朝叔叔細（细）　下平者，其小者在右，而勿差地位。

上宽：宁可亨市　上宽者，下面固然难大，惟长趁而方佳。

下宽：春卷夫太　下宽者，上面已是成尖，用短蹙而方好。

减捺：燮癸食黍　减捺者宜减，不减则重捺难观。

减勾：禁樊曼戀　减勾者宜减，不减则重勾无体。

让横：喜妻吾玄　让横者，取横画长而勿担。

让直：甲干平市　让直者，要直竖正而勿偏。

横勒：此七也乜　横勒者，但放平而无势。

均平：三云去不　均平者，若兼勒以失威。

纵波：丈尺吏臾　纵波之波，惟喜藏头收尾。

横波：道之是足　横波之波，先须拓颈宽胸。

纵戈：武成幾（几）夷　纵戈之戈，但怕弯曲力败。

横戈：心思志必　横戈之戈，尤嫌挺直勾平。

屈脚：烏馬（鸟马）焉為（为）　屈脚之勾，须要尖包两点。

承上：天文支父　承上之撇，宜令叉对正中。

曾头：曾善英羊　曾头者，用上开而下合。

其脚：其具輿典　其脚者，用上合而下开。

长方：罔周同册　长方者，喜四直而宽大。

短方：西曲回田　短方者，贵两肩而平开。

搭勾：民衣良長（长）　搭勾者，勾须另搭，则累苟笔之态。

重撇：友及反麦　重撇者，撇须宛转，不则犯排牙之名。

攒点：采孚妥受　攒点之点，皆宜朝向，不则为砌石之样。

排点：無（无）照羆然　排点之点，须用变更，不则为布棋之形。

勾努：菊萄蜀曷　勾努之字，不宜用裹，若用裹，字便不方圆。

勾裹：甸句勾勾　勾裹之字，不宜用努，若用努，字最难饱满。

中勾：東（东）束米未　中勾之字，但凭偏正生妍。

绰勾：乎手予于　绰勾之字，亦喜妍生偏正。

伸勾：紫貳旭勉　伸勾之字，惟在屈伸取体。

屈勾：鵝鳩輝頹（鸠辉颓）　屈勾之字，要知体立屈伸。

左垂：笄并亦弗　左垂者，右边不得太长。

右垂：升舛拜卯　右垂者，左边须索要短。

盖下：會（会）合金舍　盖下者，左右宜乎均分。

趁下：琴谷吞吝　趁下者，两边贵乎平展。

纵腕：鳳風飛氣（凤风飞气）　纵腕之腕宜长，惟怕蜂腰鹤膝。

横腕：見（见）毛尤兔　横腕之腕嫌短，不宜鹤膝蜂腰。

纵撇：尹户居庶　纵撇之撇最忌短，仍患鼠尾牛头。

横撇：考老省少　横撇之撇喜长，惟怕牛头鼠尾。

联撇：参彦形彤　联撇之法，取下撇之首，对上撇之胸。

散水：沐波池海　散水之法，耀下点之锋，应上点之尾。

肥：土止山公　肥者只许略肥，而莫至于浮肿。

瘦：了卜才寸　瘦者但须少瘦，而休反为枯瘠。

疏：上下士千　疏本稀排，乃用丰肥粗壮。

密：赢齊黿（齐龟）鼉　密虽紧布，还宜自在安舒。

晶：品晶磊　堆者累累重叠，宜重叠处以铺匀。

积：爨蠹縻薄　积者总总繁紊，用繁紊中而取整。

偏：入八乀已　偏者还须偏称。

圆：辔辔樂（乐）欒（栾）　圆者则喜围圆。

斜：毋勿乃力　斜者虽斜，而其中要取方正。

正：主王正本　正者已正，而四方无使余偏。

重：哥昌吕圭　重者下必要大。

并：竹林羽弱　并者右必用宽。

长：自目耳茸　长者原不喜短。

短：白曰臼四　短者切勿求长。

大：囊震囊橐　大者既大，而妙于攒簇。

小：厶口小工　小者虽小，而贵在丰严。

向：妙舒饬好　向者虽迎，而手足亦须回避。

背：孔乳兆非　背者固扭，而脉络本自贯通。

孤：一二十　孤者画孤，而惟患于轻浮枯瘦。

单：日月弓乍　单者形单，而偏重于俊丽清长。

相较于欧阳询结字《三十六法》，李淳的《八十四法》条分缕析，更加简明扼要，通俗易懂，便于操作。但作为学习者，我们必须明白，上述结字方法，不管是欧阳询的结字《三十六法》，还是李淳的《八十四法》，都只是说明楷书结字的一般原理和法则，讲的是普遍规律。因为楷书的风格多样，每个学习的个体也不一样，当我们学习到一定程度，每个人都有自己的结字习惯和结字体系。因而，我们可以参考前人的结字经验，但不要受其束缚，而要充分发挥我们的聪明才智，让楷书迸发出无限生机，正如赵孟頫所云"用笔千古不易，结字因时相传"。其实每一个时代的书法都有其区别于其他时代的风格特点，都会被打上这个时代的鲜明烙印，而这个时代烙印最主要还是来源于每个时代结字方式的不一样与这个时代书家群体的集体艺术审美风尚。

此外清黄自元的《楷书结字九十二法》因其大部分与前所录大同小异，且有僵化倾向，不予录出。

二、其他诸家论述楷书结字法

（一）张怀瓘《玉堂禁经·结裹法》

夫言抑左升右者，圖（图）、國（国）、圓（圆）、囷等字是也。

夫言举左低右者，崇、豈（岂）、尃（专）等字是也。

夫言促左展右者，尚、勢（势）、常、宣、寡等字是也。

夫言实左虚右者，月、周、用等字是也。

夫言左右揭腕之势者，令、人、入等字是也。

夫言一上一下不齐之势者，行、何、川等字是也。

夫言用钩裹之势者，罔、岡（冈）、白、田等字是也。

夫言欲挑还置之势者，元、行、乙、寸等字是也。

夫言用钩努之势者，均、匀、勿等字是也。

夫言将欲放而更留者，人、入，木、火等字是也。

凡工书，点画体理精玄，约象立名，究之可悟。岂不以点如利钻镂金，书如长锥界石，仿兹用笔，坐进千里。夫书第一用笔，第二识势，第三裹束。三者兼备，然后为书，苟守一途，即为未得。

夫用笔起止，偏旁向背，其要在蹲驭。起伏失势，岂止于散水、烈火？其要在权变。改置裹束，岂止于虚实展促？其要归于互出。晓此三者，始可言书。

在以上书论中，张怀瓘通过举例论述了一部分楷书的结字原理，同时提出书法的书写要义，第一要知晓用笔，其要领是"蹲驭"等收放变化；第二要懂得书法中的势，懂"权变"之机，即"识势"；第三要懂得"裹束"，不仅有虚实变化，而且能互相呼应连带等。并且三者兼备，通晓其中之理，方能言书，书法才会达到比较高的艺术境界。

（二）姜夔《续书谱·真书》

真书以平正为善，此世俗之论，唐人之失也。古今真书之神妙，无出钟元常，其次王逸少。今观二家之书，皆潇洒纵横，何拘平正？良由唐人以书判取士，而士大夫字书类有科举习气。颜鲁公

作《干禄字书》，是其证也。矧（况）欧、虞、颜、柳，前后相望，故唐人下笔应规入矩，无复魏、晋飘逸之气。且字之长短、大小、斜正、疏密，天然不齐，孰能一之？谓如"东"字之长，"西"字之短，"口"字之小，"体"字之大，"朋"字之斜，"当"字之正，"千"字之疏，"万"字之密，画多者宜瘦，少者宜肥。魏晋书法之高，良由各尽字之真态，不以私意参之耳。

在以上书论中，姜夔指出了"楷书（真书）以平正为善"的世俗观点，并认为钟元常、王逸少两家楷书（真书）皆潇洒纵横，根本不拘平正。而平正之始作俑者实际上源于唐代的科举取仕，故唐代的书法家下笔非常讲究法度，应规入矩，却少了魏晋书家的潇洒纵横。接着论述楷书的书写应该注意长短、大小、斜正、疏密的差别。这实际上道出了楷书创作的真谛，要因字生势，不拘平正，该长则长，该短则短，肥瘦相宜。因为在常人的眼中，总认为楷书就要写得大小一样，粗细均匀，高低一致，这实际上是一个误区。楷书的整体布局，妙在能得自然之妙，每个字有每个字的意趣和姿态，绝不能标准化和程式化。

此外姜夔又在"位置"一节里通过例举具体的字例说明楷书的结字要领。

假如立人、挑土、"田""王""衣""示"，一切偏旁皆须令狭长，则右有余地矣。在右者亦然，不可太密、太巧。太密、太巧者，是唐人之病也。假如"口"字，在左者皆须与上齐，"鸣（鸣）"、"呼"、"喉"、"咙（咙）"等字是也；在右者皆须与下齐，"和""扣"等字是也。又如"宀"须令复其下，"走""辵"皆须能承其上。审量其轻重，使相负荷，计其大小，使相互称为善。

（三）陈译曾《翰林要诀》论及楷书的结体规律

第九　方法

八面：俱满者方可提飞。

九宫：八面点画皆拱中心。

结构：随字点画多少，疏密各有停分，作九九八十一分界画均布之。先于钟、王、虞、颜法帖上以朱界画印，印讫视帖中字画分数，一一临拟。仍欲察其屈伸变换本意，秋毫勿使差失。

四家字体既熟，方可旁及诸家。法帖字大，以小印分数蹙之；法帖字小，以大印分数展之。虽以《黄庭》《乐毅》，展为方丈可也。又以朱界画印印纸，或装版漆之，取许慎《说文》偏旁字样，一一依法区处。务要简易精熟，外妍美而内遒健，各自佳矣。

均方：长者目两减阔，短者两减长目，小者口四减字形回，虽有长短阔狭小大，行中须留空地，仍须写空中势，须偏著右，或亦各一分。（分窠法）。

第十　分布法

布方：中展圆则疏者均方，中蹙圆则密者均方。点画孤单者展一画，"大""人""卜"之类是也。重并者蹙之一旁，"棗（枣）"、"轉（转）"、"影"、"欒（栾）"、"嶽（岳）"、"麓"、"森"之类是也。古者所无，不得擅写。

映带：凡偏傍不相称者，屈伸点画以避之。太繁者减除之，太疏者补续之，必古人有样，乃可用耳。

变换：字之中点画重并者，随宜屈伸以变换之。点不变谓之布棋，画不变谓之布算子，若"一"、"馬（马）"、"三"、"册"是也。字之中偏傍重并者，随宜开合而变换之，间合间开之类"林""晶""炎""焱"是也。

体样：随字变体，随体识样。字形有孤单、重并（并）、併（并）累、攒积之体，须据许慎《说文》为主而分布之。"一""二"为孤，"日""月"为单，"棗（枣）"、"炎"为重，"林"、"竝（并）"为並（并），"轉（转）"、"影"为併（并），"晶"、"焱"为累，"墅""樣（样）"为攒，"爨"、"鬱（郁）"为积，以此为例，广推求之。

字间：对者宜疏，疏者宜密。

行白：对者宜等，间者宜半。

篇段：平、起、伏，六分之一平，其三起，最后二分伏。平者圆稳而平画多也；起者振动而仰画多也；伏者收敛而多偃画也。

陈译曾在《翰林要诀》中通过列举众多的范字论述了楷书的结字原理，细究起来，非常实用，只是被绝大多数学书人所忽略罢了。

第五节　楷书的墨法

一、墨法的重要性

一幅优秀的书法作品离不开丰富的墨色变化，故墨法在书法创作中显得十分重要，墨如果用得不好，作品则伤神采，会破坏作品的整体气韵。书法创作主要是黑白两色，一件书法作品如果有丰富的墨色变化，那么在黑白之外，又会增加新的层次，无疑会增加书法作品的内涵和美感。古代有很多书家非常重视用墨，如宋苏轼用墨就崇尚黑亮如漆，"如小儿目睛乃佳"；明代王铎就喜用"涨墨法"，作品墨气淋漓；董香光就喜用淡墨。清代书家就有"浓墨宰相"刘墉，"淡墨探花"王文治。现代黄宾虹先生颇谙用墨之道，他曾说："用墨有七种：曰积墨，曰宿墨，曰焦墨，曰破墨，曰淡墨，曰浓墨，曰渴墨。非笔不能运墨，非墨无以见笔；笔为筋骨，墨为血肉，笔与墨会，斯臻上乘。"他认为只有"笔与墨会"，才能"斯臻上乘"，后人评价他的山水画"浑厚华滋"，跟他用墨不无关系，足见黄宾虹先生不愧为用墨高手。

当代书家非常讲究墨色变化在书法创作中的丰富体现，因为墨色变化是反映作品气韵的重要手段，而用墨的核心就是如何把墨用"活"，如何在作品中体现"枯、湿、浓、淡"对比变化，丰富作品的层次，提升书法作品的意蕴。清唐岱《绘事发微》云："六法中原以气韵为先，然有气则有韵，无气则板呆矣。气韵由笔墨而生，或取圆浑而雄壮者，或取顺快而流畅者，用笔不痴不弱，是得笔之气也。用墨要浓淡相宜，干湿得当，不滞不枯，使石上苍润之气欲吐，是得墨之气也。"清唐岱强调气韵来源于笔墨，而且要浓淡相宜，干湿得当，恰到好处，能使石头上的墨气苍润欲滴，一片生机，虽是言画，实与书同理。清朱和羹《临池心解》亦云："笔墨二字，时人都不讲究。要知画法、字法本于笔，成于墨。笔实则墨沉，笔浮则墨飘。倘笔墨不能沉着，施之金石，尤弱态毕露矣。"可见墨法对于书法创作尤为重要。

二、楷书的用墨方法

通过检索，发现在古代书论中有关墨法的论述非常少，仅仅数条而已，散见在唐以后的书论中。唐以前墨色变化似乎不被古代书家所重视，这主要来源于两个方面原因，一方面在唐以前纸张还没有普遍使用，文字的载体在殷、商、周时期主要是龟甲、金属器皿、钟鼎等，在这些载体上无法体现出墨色变化来；在汉代主要以汉碑的形式呈现，材质主要是石头，这些汉碑书丹无法保留墨色变化；还有近几十年来出土了数以万计的汉简及木牍，留存下来的文字，都是墨书文字，也基本上体现不出太多墨色来。可以说，在纸张没有作为书写的普遍材质的时代，古代书家是没有太多墨色观念的，这种现象直到唐以后才慢慢地被书家重视起来。

另一方面，古代书家中有着高超的用墨实践技巧，却极少论及用墨的方法，或者说他们虽然有着丰富的用墨经验，却没有用文字的形式记录下来。如怀素《自叙帖》，颜真卿的《祭侄稿》墨色变化就异常丰富，但是他们未有关于书法创作中墨色变化的书论留存下来。有可能他们根本没有重视这一点，也有可能他们有论及墨法的书论，只是没有保存下来而已。

唐代仅欧阳询在《八诀》中提及："墨淡则伤神采，绝浓必滞锋毫，肥则为钝，瘦则露驻。"此外孙过庭《书谱》中提到"带燥方润，将浓遂枯"这么一句，但没有明确论述在书法创作过程中如何用墨以及对书法创作之影响。而真正关注墨法的，主要在宋代以后。

南宋姜夔《续书谱》论及楷书的用墨："凡作楷，墨欲干，然不可太燥。行草则燥润相杂，以润取妍，以燥取险。墨浓则笔滞，燥则笔枯，亦不可不知也。笔欲锋长劲而圆，长则含墨可以取运动，劲则刚而有力，圆则妍美。"清王澍《翰墨指南》有相似的表述："作楷墨欲干，然不可太燥。行草则润燥相匀，润以取妍，燥以取险。墨浓则笔滞，墨燥则笔枯，墨淡则乏神采，水太润则肉散，太燥则肉枯。干研墨，湿点笔；湿研墨，干点笔"。

以上两段引文是古代书论中明确提到了楷书用墨方法，在表述上可知王澍明显受到南宋姜夔之影响，大致相似。首先强调作楷书墨要干又不能燥，并与草书的用墨进行对比，得出草书要燥润相杂，干湿相宜。两者又进一步论述墨不能太浓，浓则滞笔，运笔不畅；又不能太燥，太燥容易滋生枯笔，进而影响书写效果。然两者的论述又略有不同，姜夔还论述笔毫的长短与蓄墨量的关系，以及毛笔要富有弹性方能如人意，而王澍则论述笔的干湿与墨的干湿使用方法。

此外，在古代书论中，虽没有明确提及楷书的用墨方法，但古人的用墨经验对我们今天的楷书创作仍有重要的参考作用，现摘录如下，并略加说明。

明陈绎曾《翰林要诀》云："字生于墨，墨生于水，水者字之血也。笔尖受水，一点已枯矣。水墨皆藏于副毫之内，蹲之则水下，驻之则水聚，提之则水皆入纸矣。"

"水太渍则肉散，太燥则肉枯。干研墨则湿点笔，湿研墨则干点笔。墨太浓则肉滞，太淡则肉薄。粗即多累，积则不匀。"

明陈绎曾在以上书论中论述水与墨相生相克之关系，用墨的干和湿，浓和淡，笔头上水分之多少都要把握恰到好处。

明董其昌《画禅室随笔》云："用墨须使有润，不可使其枯燥，尤忌秾肥，肥则大恶道矣。"明代董其昌是用淡墨的高手，他的过人之处胜在一个"淡"字，而又淡得恰到好处，其作品透露出一种萧散、蕴藉、不激不厉的审美格调。他主张润泽，忌枯燥，"尤忌秾肥"，并认为"肥则大恶道矣"。

清笪重光《书筏》中云："磨墨欲熟，破水用之则活；蘸笔欲润，蘸毫用之则浊。"论述墨磨好后，用水破墨之法，用之则鲜活。

清王澍《论书剩语》中云东坡用墨如"如小儿目睛乃佳"。古人作书未有不浓用墨者，晨起即磨墨汁升许，供一日之用。及其用也，则但取墨华，而弃其渣滓，所以精彩焕然，经数百年而墨光如漆，余香不散也。至董文敏始以画法用墨，初觉气韵鲜妍，久便黯黪无色。然其着意书，究未有不浓用墨者，观者未之察耳。

墨须浓，笔须健。以健笔用浓墨，斯作字有力，而气韵浮动。"

王澍主张用浓墨健笔写字，并举东坡作书"用墨如糊"，黑亮如"小儿目睛"为例加以说明。并指出董其昌用墨借用绘画用墨法，初觉鲜妍，时间久了，便黯然无色，但是其作书之时，则没有不用浓墨，只是很多观者没有察觉而已。

清苏惇元《论书浅语》则主张浓淡相宜："用墨不可太浓，太浓则凝滞。淡墨固可取妍，太淡则不古厚，须浓淡适中为佳。"

清包世臣在《艺舟双楫》中详细论述用墨的具体方法："然而画法字法，本于笔，成于墨，则墨法尤书艺一大关键已。笔实则墨沉，笔飘则墨浮。凡墨色奕然出于纸上莹然作紫碧色者，皆不足与言书；必黝然以黑，色平纸面，谛视之，纸墨相接之处，仿佛有毛。画内之墨，中边相等，而幽光若水纹徐漾于波发之间，乃为得之，盖墨到处皆有笔，笔墨相称，笔锋着纸，水即下注，而笔力足以摄墨，不使旁溢，故墨精皆在纸内。不必真迹，即玩石本，亦可辨其墨法之得否耳。尝见有得笔法而不得墨者矣，未有得墨法而不由于用笔者也。"

包世臣首次明确提出"墨法尤书艺一大关键"这一重要主张，把书法中的墨法提到一个更重要的位置，这在此前的书论中不曾提及。接下来论述具体的用墨方法及不同的墨色所产生的不同的视觉艺术效果。

清周星莲《临池管见》中对用墨亦甚为重视："用墨之法，浓欲其活，淡欲其华。活与华，非墨宽不可。"古砚微凹聚墨多"，可想见古人意也。"濡染大笔何淋漓"，"淋漓"二字，正有讲究。濡染亦自有法，作书时须通开其笔，点入砚池，如篙之点水，使墨从笔尖入，则笔酣而墨饱；挥洒之下，使墨从笔尖出，则墨湿而笔凝。杜诗云："元气淋漓幛犹湿。"古人字画流传久远之后，如初脱手光影，精气神采不可磨灭。不善用墨者，浓则易枯，淡则近薄，不数年间，已淹淹无生气矣。不知用笔，安知用墨？此事难为俗工道也。"

杨宾《大瓢偶笔》："前辈论用墨，以为淡即伤神，浓必滞笔。余谓宿墨断不可用。若新磨者，浓亦可用。独于暑月用小楷，必须吴去尘、程君房等旧墨，否者浓淡都不可用。"

从以上诸家书论中，可知古人的用墨之法，在清代受到书家的广泛重视，书家对于如何用墨积累丰富的经验。综合而言，楷书要体现丰富的墨色变化，似乎更难一些，因为楷书属于静态书体，楷书的艺术表现力侧重于结构和笔法及整体的章法布局。楷书的墨色变化来源于用笔的快慢节奏、提按变化及墨本身的浓淡，跟楷书不同的书法风格也有关系。而行草书，墨色变化是整体艺术效果呈现的一个不可或缺的表现手段，通过丰富的墨色变化来营造气氛，增加虚实对比关系，从而突出整体艺术表现效果。

当然，并不能一概而论。一般说来，唐楷、写经、小楷类墨色变化相对小些，而魏碑或大字楷书对墨色变化要求更丰富一些；行草书的墨色变化要强于魏碑体楷书；魏碑风格的楷书墨色变化又强于唐楷及小楷风格；大字楷书的墨色变化又强于小字楷书的墨色变化。作为当代大学生，不但要重视用墨方法，认识到墨色变化对于烘托作品艺术表现力的独特作用，而且要掌握一些用墨的技巧和手段，以更好地服务于我们的书法创作。但是不管怎么运用，以和谐为上，墨色变化要服从整体章法的需要，才能适得其所。

第六节　楷书与其他书体之关系

书法学习必须在一个综合的字体学习体系当中才会效果明显，因为任何一个字体都不是孤立的，它们之间有紧密的联系，各字体之间可以相互促进与融通，我们切忌采取排斥的态度去对待别的字体。学习楷书的同时，也可以学习篆隶书或是行草书，一方面行草书的学习可以增加楷书的流动感及用笔的灵活度；学习楷书也会促进行草书学习。同理，学习篆隶书会增加楷书用笔的厚重，让笔能留得住；而楷书的学习对篆隶书的学习也会有很大的促进作用。书法学习是相通的，均可培养练我们的观察能力、表现能力、创作能力。故而我们要抱着包容的心态来看待书法的融通学习。

古人书论中，也论及楷书与其他字体的学习关系及各字体的先后学习顺序问题。现摘录如下：

一、楷书与篆隶书学习之关系

清蒋和在《蒋氏游艺秘录》中云："知篆隶则楷法能工。篆法森严，隶书奇宕，运用篆法掺隶书，可谓端庄杂流丽矣。乃于字势之长短、大小，又因其自然，则直与天地为消息，万物为情状，错综变化，意趣无穷。"

王澍《翰墨指南》云："学书者须精篆隶，落笔乃能圆劲浑古。"

傅山《霜红龛书论》中云："楷书不自篆隶八分来，即奴态不足观矣。此意老索即得，看《急就》

大了然。所谓篆隶八分，不但形相，全在运笔转折活泼处论之。俗字全用人力摆列，而天机自然之妙，竟以安顿失之。

楷书不知篆、隶之变，任写到妙境，终是俗格。钟、王之不可测处，全得自阿堵。

清姜宸英《湛园书论》云："真出于隶，钟太傅真书妙绝古今，以其全体分隶。右军父子摹仿元常，所以楷法尤妙。欲学钟、王之楷，而不解分隶，是谓失其原本。汉建平、元和间碑版，乃钟、王所出，学者顾求之开元以还，是并不知钟、王发源处，俱未得为书家正宗。予晚好此书，恨年事无及，又未见谷口，问之其门人云，先生自悔从《曹碑》入手，暮年规摩《夏承》，始尽其奇妙。今观此题《曹碑》云'甲于汉刻'，知或言未信。谷口晚书奇变，殆是游刃之余，未有舍规矩而能成巧者也。"

明赵宧光《寒山帚谈》："昔人云：能草不能真，无本之学。余因而进之曰：真不知篆，草不知章，隶不知古，而妄作妄议，皆盲儿也。又郑樵云：'六书明则《六经》如指掌。'此语其大者耳，如以细，则将退而曰：'六书明则诸体如探囊。'斯可以概前说。"

一般习书者总认为楷书的学习与篆隶书无太大的关联，这其实是一个误区。首先书法的学习是相互融通的，楷书与篆隶书同属于静态字体，对字的

间架结构要求比较到位。篆书讲究对称，讲究空间分布上的匀称，用笔上追求笔笔中锋；而隶书在书写上强调中锋用笔和一根笔画当中的提按关系，字形结构要求舒展合度，非常讲究对比变化，这些都对楷书的学习有很大的促进作用。故而蒋和说"知篆隶则楷法能工。篆法森严，隶书奇宕，运用篆法掺合隶书，可谓端庄杂流丽矣。"就是说把篆隶的用笔及结体法则掺合到楷书中来，则楷书沉稳中有流丽，飘逸中蕴含遒劲。王澍也认为"学书者须精篆隶，落笔乃能圆劲浑古"。这主要是说，写楷书若精通篆隶则在用笔上可以改变楷书的气象，而臻高古。其次，从汉字字体的发展演变源流来说，楷书在文字的发展使用过程中，大部分从隶书当中逐渐演变而来，一部分则从篆书中分化演变过来，因此楷书与篆隶书有着极大的渊源关系。我们如果悉知文字的演变规律，通晓篆隶、楷书之变，对楷书的学习大有帮助。因而，清代傅山说"楷书不知篆、隶之变，任写到妙境，终是俗格"，学习篆隶书能够提升楷书的格调。清姜宸英在《湛园书论》中所说，钟繇楷法精妙绝伦，是因为通篆隶之变，而王羲之、王献之父子取法钟繇，所以父子楷法尤妙。后人学习钟繇、王羲之楷书，若不懂得篆、隶之变，则失却根本。明赵宧光《寒山帚谈》中说，如果学习楷书却不通篆书，学习草书却不懂章草，学习隶书却不通古隶，那么就如同盲人一样。

对于当代正受着高等书法教育滋养的学子来说，我们更要有宽泛的学习理念，以包容的心态来对待各种字体的融通学习，要处理好广博与约取之关系，既要广博又要专精，要善于思考和变通，这样才能在传统上扎得深，在理念上站得高，在创作上走得远。

二、楷书与行草书学习之关系

楷书与行草书的学习关系也非常紧密，古人有精深的论述，现集录如下：

北宋蔡襄《论书》："古之善书者，必先楷法，渐而至于行草，亦不离乎楷正。张芝与旭变怪不常，出于笔墨蹊径之外，神逸有余，而与羲、献异矣。襄近年粗知其意，而力已不及，乌足道哉！"

南宋黄希先《论学书》中云："学书先务真楷，端正匀停而后破体，破体而后草书。凡字之为体，缓不如紧，开不如密，斜不如正，浊不如清，左欲重，右欲轻，古人之笔莫不皆然也。"

北宋苏轼《论书》云："书法备于正书，溢而为行草。未能正书，而能行草，犹未尝庄语，而辄放言，无是道也。"

又在《评书》中云："张长史草书颓然天放，略有点画处而意态自足，号称神逸。今世称善草书者，或不能真行，此大妄也。真生行，行生草，真如立，行如行，草如走，未有未能行立，而能走者也。今长安犹有长史真书《郎官石柱记》作字简远，如晋宋间人。"

黄庭坚《论书》云："楷法欲如快马入阵，草法欲左规右矩，此古人妙处也。书字虽工拙在人，要须年高手硬，心意闲淡，乃入微耳。"

朱和羹《临池心解》云："楷法与作行草，用笔一理。作楷不以行草之笔出之，则全无血脉；行草不以作楷之笔出之，则全无起讫。"

清梁巘《评书帖》："学书宜先工楷，次作行、草。学书如穷经，宜先博涉，然后返约。初宗一家，精深有得，继采诸美，变动弗拘，乃为不掩性情，自辟门径。"

清姚孟起《字学臆参》："圣于楷者形断意连，神于草者形连意断。"

宋曹《书法约言》云："楷法如快马斫阵，不可令滞行，如坐卧行立，各极其致。"

以上所引古人诸书论中，主要从两方面进行阐述。首先学习楷书与学习行草书时间上的先后问题。古人书论中尤其宋以后，绝大多数书家主张从楷书入手，认为楷书是行草书的基础，待楷书有一定基础之后，然后再学习行草，很多书家受苏东坡的影响比较大。苏东坡曾言："今世称善草书者，或不能真行，此大妄也。真生行，行生草，真如立，行如行，草如走，未有未能行立，而能走者也。"这个观念一直影响着绝大多数学书者，认为只有楷书写好了，才能学习其他字体。一般说来，初学书法从唐碑入手比较普遍，因为唐楷法度森严，结字端庄。当今以中小学生为主的书法培训班及各中小学书法课程，几乎清一色从楷书入门。这主要是因为在中小学的书法课程里，明确要求学生把汉字写

得规范、端正，既有作业要求，又有书写规范的要求。行书虽然最为实用，但是容易潦草不清，篆隶书又难以辨认，草书更是难以释读。而从专业的书法学习角度来说，从任何一种字体入门均可，只要不为字体所限就行。依笔者所知，在众多专业培训机构与高校书法专业课程设置中，绝大多数从篆书或隶书入门。这有两方面的好处，一是从篆隶入手，符合文字的发展演变规律，有助于理清书法的发展源流；二是从篆隶入手，可以快速解决中锋用笔及行笔过程中如何发力的问题，让初学者快速上手，及早进入专业学习状态。

其次楷书与行草书学习之间的相互促进作用。即写楷书时，要有强烈的行书笔意，把行书的用笔融入楷书学习当中，楷书才会生动，免除板滞之气。常见身边有很多朋友学习楷书多年而无功，楷书写得黑沉死气，板滞而了无生机，主要是因为对楷书缺乏理解，不知用笔，更没有融入行草书笔意之故。

三、楷书临习的字形大小关系

楷书临习，先大字还是先小字？放大临摹还是原版临摹？先大楷还是先小楷？诸多同学时有困惑，我们先看看古人怎么说。

清胡元常《论书绝句六十首序》云："且初学入手，最宜擘窠大字，以其结体易稳，则小楷不求工而自工。若徒从事小楷，则笔力难于展拓，而大字断不能工矣。大字当从径寸以上者习之，则悬腕不至太苦，而手腕亦易定。近百余年来，书法日下，皆小楷误之也。古人真书，大字每方而长，小字则宽而阔，盖悬腕作书，至小楷只能纯任笔势，不必再求精密，故曰：'大字贵疏密无间，小字贵宽绰有余。'赵文敏小楷之所以擅绝千古者，正得古人妙诀耳。今人不能遵守古法，而徒步武赵书小楷，但见学者如牛毛而成者如麟角矣。"

明赵宧光《寒山帚谈》云："小楷不愧大字，大字不愧署额始可与言书法。行、草不离真楷，真楷不离篆籀，始可与言书学。画不可作点，点可以作画，故曰小楷不愧大字，大字不愧署额。宜挑剔处可以省，无挑剔处不可赘，故曰行、草不离真楷，真楷不离篆籀。"

松年《颐园画论》云："书家入手，先作精楷大字，以充腕力，然后再作小楷。楷书既工，渐渐作行楷，由行楷而又渐渐作草书。日久熟练，则书大草。要知古人作草书，亦当笔笔送到，以缓为佳。信笔胡涂，油滑甜熟，则为字病。"

康有为《广艺舟双楫》云："作书宜从何始？宜从大字始。《笔阵图》曰：'初学，先大书，不得从小。'然亦以二寸、一寸为度，不得过大也。"

明董其昌《容台集·论书》："大字难于结密而无间，小字难于宽展而有余，犹非笃论。若米老所云：'大字如小字，小字如大字。'则以势为主，差近笔法。今榜书如米老之'宝藏第一山'，吴琚之'天下第一江山'，皆赵承旨之上，虽颜鲁公犹当让席。其得力乃在小行书时，留意结构也。书家之结字，画家之皴法，一了百了，一差百差，要非俗子所解。"

清宋曹《书法约言》云："如作大楷，结构贵密，否则懒散无神。若太密，恐涉于俗。作小楷易于局促，务令开阔，有大字体段。易于局促者，病在把笔苦紧，运腕不灵，则左右牵掣。"

以上几段书论主要论述楷书学习的字径大小，及先大楷还是先小楷等问题。大多数书家主张楷书的临习应该先从大楷入手，然后再小楷，先从大楷入手有诸多优势。

事实上古代书家道出写大字楷书与写小字楷书的关键点，大字楷书难于紧凑而容易结构松散，小字楷书难以舒展开张。笔者依多年学书体会与古人学习楷书的理念有相似主张。学习楷书宜从大楷开始的好处在于：一是先习大楷，楷书的结构容易打开，更容易把握全局，同时对训练笔画的力量也非常有帮助；二是把字放大书写以后，由于笔画的长度增长，书写过程中有明显的起笔、运笔、收笔过程，便于掌握用笔方法，达到与古人"相消息"之境界。若是字太小，笔画过短，运笔时间也非常短促，一个笔画起笔一开始马上就是收笔，达不到训练的最佳效果。通常一个经常写小楷的书家，若是写大楷则往往难以驾驭，而由大楷过渡到小楷则几无障碍。邱振中先生在《关于笔法演变的若干问题》中说："临帖，初学应从大楷入手。因为大楷的笔画清楚，便于临写，提按明显，便于掌握。小楷限在

很小的天地里，对腕力的要求很高，初学容易忽略提按；大楷结构清晰，小楷抱成一团不甚清楚，所以应从大楷入手。"

当然也有书家主张学习楷书宜从小楷入手，如郝经在《陵川集》中就主张书法学习先从小楷始："以其法度谨严精尽，故又谓之真书，其小者谓小楷。魏晋以来，凡为书皆先小楷，故为书法之本。能小楷则能真、行、草、擘窠大字、匾榜，皆自是扩而充之耳。"郝经的观点完全相反，当然这只是一家之言，我们当以包容的心态区别对待。此外，还有一些书家主张学习楷书宜从魏晋的楷书入门，清莫云卿《评书》中云："真书之难，古今所叹。书法不由晋入，终成下品。钟书点画各异，右军万字不同，物情难齐，变化无方，此自神理所存，岂但盘旋笔札间区区求相貌之合者。右军父子各臻其极，逸少秉真、行之要，子敬执行、草之权，父之灵和，子之神骏，皆古今之卓绝矣。隔世绵远，遗迹邈焉，石刻古拓已登上估，钟、王楷体一字难求，非才识俱高，思同冥契，何由见影知形，得其万分之一也哉？"

莫云卿认为楷书应该由晋入，否则"终成下品"，因为钟繇楷书点画形态丰富，王羲之楷书更是"万字不同，物情难齐，变化无方"。清苏惇元《论书浅语》中认为"故习真书舍唐碑无从措手矣"。他认为唐楷备尽法度，是学习楷书的不二法门，当然莫云卿主要从楷书学习的格调上而言，而苏惇元主要从楷书学习的法度上而言，这两种观点都值得重视。

第七节　楷书的章法

一件完美书法作品的呈现，仅有丰富精妙的用笔，合理精到的结体是远远不够的，还要有完美的章法布局，以最佳的章法形式呈现给观赏者。笔法和结体相对于整体的章法来说只是局部，而整体的章法布局是从全局的高度来把控的，笔法与结体要服从于整体的章法的需要。法国著名的雕塑家罗丹就说过"一件完美的艺术品，没有任何一部分是比整体更加重要的"，充分说明整体之于局部的重要性。

章法又叫布白或叫谋篇布局，是书法创作过程中非常重要的艺术构思活动，它关乎的是书法作品以什么样的方式来呈现。具体说来，应该包括点画、结字、行气、全篇的空间布白、墨色、落款、钤印及作品的外在形式等等。楷书的章法，看起来容易，实际上不好把握，既要有深厚的书写功底，又要有敏锐的艺术感悟能力，方能达到比较理想的艺术效果。对于楷书的章法形式，古人诸多心得体会值得我们去学习与借鉴。

一、楷书的章法

楷书端庄典雅，贵在平和简静中体现静态之美，在不激不厉中体现雍和之态。楷书空间布白的一个突出特点就是要打破均衡的惯性概念，同时又要在一个相对均势的范围之内。在常人眼中，楷书就应该字字大小一样，整齐画一，古人早就意识到这个问题。王羲之在《题卫夫人〈笔阵图〉后》中云："若平直相似，状如算子，上下方整，前后平直，便不是书，但得其点画耳。"又云："分间布白，上下齐平，均其体制，大小尤难。大字促之贵小，小字宽之贵大，自然宽狭得所，不失其宜"。[1] 楷书贵在平正中追求参差错落之变，切忌大小一样，前后齐平，"状如算子，上下方整，前后平直"则不是书法的本源，高矮胖瘦应该"自然宽狭得所，不失其宜"。

姜夔《续书谱》中云："真书以平正为善，此世俗之论，唐人之失也。古今真书之神妙，无出钟元常，其次王逸少。今观二家之书，皆潇洒纵横，何拘平正？"姜夔有力驳斥了楷书"以平正为善"的世俗之论，并指出此正为唐代楷书家的缺失。并以钟繇、王羲之的楷书为例，评述此二人的楷书皆潇洒纵横，变化莫测，不拘平正。

明董其昌在《画禅室随笔》中云："古人论书，

(1) 华东师范大学古籍整理研究所.历代书法论文选 [M].上海.上海书画出版社，2017：26.

以章法为一大事，盖所谓行间茂密是也。余见米痴小楷，作《西园雅集图记》，是纨扇，其直如弦，此必非有他道，乃平日留意章法耳。右军《兰亭叙》，章法为古今第一，其字皆映带而生，或小或大，随手所出，皆入法则，所以为神品也。"

董其昌在《画禅室随笔》中对章法布白说得极精到，并把书法创作中的章法摆在最重要的位置，指出处理好章法实质就是创作者要懂得"行间茂密"。蒋和《蒋氏游艺秘录》有相似之处："篇幅以章法为先，运实为虚，实处俱灵；以虚为实，断处仍续。观古人书，字外有笔、有意、有势、有力，此章法之妙也"。又云："布白有三：字中之布白，逐字之布白，行间之布白。初学皆须停匀，既知停匀，则求变化，斜正疏密错落其间。《十三行》之妙，在三布白也。"此外朱和羹《临池心解》云："分行布白，为入手要诀。元人所谓《黄庭》有六分九宫，《曹娥》有四分九宫是也。否则，疏处安顿，尚易舒展；密处安顿，每形局促。其实分行布白，不外间架；间架既定，然后纵横变化，无不如志矣。"清朱履贞《书学捷要》曰："凡学书，须求工于一笔之内，使一笔之内，棱侧起伏，书法具备；而后逐笔求工，则一字俱工；一字既工，则一行俱工；一行既工，则全篇皆工矣。断不可凑合成字。"以上诸贤对章法的理解深刻，真乃英雄所见略同。

二、楷书章法中应注意的几个问题

（一）楷书创作应特别强调对比关系

对立统一是书法创作当中的一条重要法则，从某种意义上来说，书法创作就是要处理好各种对比关系。大小、轻重、开合、收放、粗细、疏密、奇正、主次等变化，当然楷书中的对比关系不如行草书来得强烈，而要恰到好处，和谐统一。

如汤临初《书指》中云："真书点画，笔笔皆须着意，所贵修短合度，意态完足，盖字形本有长短、广狭、大小、繁简，不可概齐，但能各就本体，尽其形势，虽复字字异形，行行殊姿，乃能极其自然，令人有意外之想。"

汤临初在《书指》中的论述非常详尽到位，说出了楷书创作的本质和精髓。

宋曹《书法约言》云："盖作楷先须令字内间架明称，得其字形，再会以法，自然合度。然大小、繁简、长短、广狭不得概，使平直如算子状，但能就其本体，尽其形势，不拘于笔画之间，而遏其意趣，使笔笔着力，字字异形，行行殊致，极其自然，乃为有法。"

宋曹论述章法布白的重要性时，再次提出勿"平直如算子"，当"使笔笔着力，字字异形，行行殊致，极其自然，乃为有法"。这句话道出书法创作的真谛及精髓，实为至论，非常高妙。

唐欧阳询《八诀》中云："分间布白，勿令偏侧。墨淡则伤神采，绝浓必滞锋毫。肥则为钝，瘦则露骨，勿使伤于软弱，不须怒降为奇。四面停匀，八边具备，短长合度，粗细折中。心眼准程，疏密欹正。筋骨精神，随其大小。不可头轻尾重，无令左短右长，斜正如人，上称下载，东映西带，气宇融和，精神洒落。省此微言，孰为不可也？"

欧阳询《八诀》中论述楷书的分间布白应恰到好处，贵在"四面停匀，八边具备，短长合度，粗细折中""上称下载，东映西带"。然要做到如此，非有深厚的楷书功力不可，并需长期研习楷法，融会贯通，方臻其妙。

明董其昌《画禅室随笔》："作书所最忌者位置等匀，且如一字中，须有收有放有精神相挽处。王大令之书，从无左右并头者。右军如凤翥鸾翔，似奇反正。米元章谓大年《千文》，观其有偏侧之势，出二王外。此皆言布置不当平匀，当长短错综，疏密相间也。作书之法，在能放纵，又能攒捉。每一字中失此两窍，便如昼夜独行，全是魔道矣。"董其昌对章法的论述非常精到，"须有收有放有精神相挽处"，作书贵在收放自如，既能放纵，又能攒捉。

（二）楷书创作要注意行气的贯通与整体章法的和谐统一

楷书作品虽然字字独立，互相不连接，然楷书作品尤要注意字与字之间的呼应和通篇行气的贯通，这样才能使得作品在整体上顾盼生姿，气韵生动。因此在创作过程中，一定要从整体章法上进行把控，处理好各种对比关系，强化整体意识。

隋智果《心成颂》中云："覆精一字，功归自得盈虚。向背、仰覆、垂缩、回互不失也。

统视连行，妙在相承起复。行行皆相映带，联属而不背违也。"

这两段书论虽然比较简短，却是古代书论中较早论述楷书整体章法的，既有单字结体的对比关系及伸缩变化，又有字与字、行与行之间的相互映带，和而不同，互相连属而不相侵犯。

唐孙过庭《书谱》云："一点成一字之规，一字乃终篇之准。违而不犯，和而不同。"

明解缙《春雨杂述》云："上字之于下字，左行之于右行，横斜疏密，各有攸当。上下连延，左右顾瞩，八面四方，有如布阵，纷纷纭纭，斗乱而不乱；浑浑沌沌，形圆而不可破。昔右军之叙《兰亭》，字既尽美，尤善布置，所谓增一分太长，亏一分太短。鱼鬣鸟翅，花须蝶芒，油然粲然，各止其所。纵横曲折，无不如意，毫发之间，直无遗憾。"

清戈守智《汉溪书法通解》中云："凡作字者，首写一字，其气势便能管束到底，则此一字便是通篇之领袖矣。假使一字之中有一二懈笔，即不能管领一行；一幅之中有几处出入，即不能管领一幅，此管领三法也。"

刘熙载在《书概》中云："书之章法有大小，小如一字及数字，大如一行及数行，一幅及数幅，皆须有相避相形、相呼相应之妙。凡书，笔画要坚而浑，体势要奇而稳，章法要变而贯。"

清朱和羹《临池心解》云："作书贵一气贯注。凡作一字，上下有承接，左右有呼应，打叠一片，方为尽善尽美。即此推之，数字、数行、数十行，总在精神团结，神不外散。"

以上诸段书论虽未明确论及楷书的章法形式，仍然非常适用于楷书。在楷书创作中，要处理好单字、行及整体之间的关系，正如孙过庭所说"一点成一字之规，一字乃终篇之准"，一个笔画应该成为一个字的规范，而起首第一个字应成为一幅字的准绳。楷书创作中最难把握的是通篇用笔及结构的稳定性，古代的楷书大家，少则几百字，多者数千字，都能做到首尾气息贯通，格调一致，体现出他们高超的用笔技巧及结体把控能力。如欧阳询的《九成宫醴泉铭》《皇甫诞碑》，褚遂良《雁塔圣教序》，颜真卿的《多宝塔碑》《颜勤礼碑》等皆是鸿

篇巨制，一代楷则。楷书的章法整体上要做到协调统一，必须要有统一的用笔基调，或以方为主，或以圆为主，或方圆兼备；结体上也要前后一致，修短合度，顾盼生姿，气韵连贯，达到高度和谐。

（三）楷书创作要强化笔意

楷书若要写得生动而富有表现力，灵活而不板滞，笔意笔势是关键。所谓笔意即在书写过程中注意上一笔与下一笔的连带呼应关系。楷书若缺少笔意，即笔画之间缺乏连带和呼应，纵然结构到位，仍觉笔画板滞，了无生气。孙过庭《书谱》云："真以点画为形质，使转为情性；草以点画为情性，使转为形质。"充分说明在楷书的书写过程中，基本点画只是楷书（真书）的外部形态，而体现书家性情的则是通过"使转"，让笔走起来，即通过笔意的连贯让前后笔画流动起来。通俗地说，楷书要用行草书的笔意去书写，才会血脉贯通，顾盼生姿。正如蒋衡《拙存堂题跋》中说的，"夫书必先意足，一气旋转，无论真草，自然灵动，若逐笔安顿，虽工必呆"。

宋曹《书法约言》云："楷法如快马斫阵，不可令滞行，如坐卧行立，各极其致。草如惊蛇入草，飞鸟出林，来不可止，去不可遏。先作者为主，后作者为宾，必须主宾相顾，起伏相承，疏取风神，密取苍老。真以转而后遒，草以折而后劲。用骨为体，以主其内，而法取乎严肃，用肉为用，以彰其外，而法取乎轻健。使骨肉停匀，气脉贯通，疏处、平处用满，密处、险处用提"。宋曹道出楷书的书写要旨：写楷书如"快马斫阵"，必须要流畅生动，不可滞行；又要主次分明，起伏相承，骨肉停匀，气脉贯通，提按得所，疏密合度，方能整体协调统一。

此外在楷书创作中为体现笔意还需要注意以下几方面：

1. 笔势

汉蔡邕《九势》中就特别强调"势"："夫书肇于自然，自然既立，阴阳生焉；阴阳既生，形势出矣。"若要得势，就必须要知"阴阳"，"阴阳"既知，书法中才会有"形势"。所谓"阴阳"简略地说就是书法当中各种对比关系的体现，如轻重、长短、收放、疏密、欹正、主次等。"势"只是一个相对概

念，书写过程中注意了这种"阴阳"对比关系，才会产生各种各样的笔势，尤其在魏楷体系中，对比关系体现得更加强烈，如长横、长竖等往往令字势更加开张。

2. 牵丝

牵丝连带是体现楷书笔意的一个重要方面，有牵丝呼应，则笔画和笔画之间的连带关系就更加强烈和紧密，增加了字的流动感。如智永的《千字文》，褚遂良的《大字阴符经》（图5-5），赵孟頫的《三门记》等就牵丝比较多，笔意比较明显。当然牵丝连带要把握好度，不是越多越好，处理好"藏"和"露"之间的关系。

3. 蓄势

楷书的书写，蓄势有时显得非常重要，蓄势是为了发力，更好地体现笔意。蓄势犹如体育运动当中的立定跳远，若想跳出去，必须首先下蹲，而下蹲就是蓄势的过程，书法用笔中的蓄势与体育运动当中的蓄势有相似的地方。如写褚楷时蓄势动作有时就比较明显，褚体中当写完横画后紧接着写重竖

时，往往需要蓄势，竖画才会写得富有节奏感与力量。尤其在书写很多"s"形竖画时，有些动作就是在空中完成的，并没有体现在纸面上。诸如此种蓄势动作，同学们在临习时须用心体会。

三、楷书常见的章法形式

楷书常见的章法形式主要有三种：一是有行有列，古代的楷书作品大多以这种形式呈现，如柳公权的《神策军碑》（图5-6），欧阳询的《九成宫》（图5-7）等，大多以方格为界栏，书写起来比较规整，有庙堂气息。

二是有行无列，这种章法形式也比较常见。如钟繇《贺捷表》，颜真卿《自书告身帖》（图5-8），王献之《洛神赋十三行》（图5-9），赵孟頫小楷《汉汲黯传》等就属于这种章法形式。另一种是无行无列，这种章法形式比较少，多见于摩崖大楷，或是有些作者为了增加视觉效果，正文采用完全撑满纸边的章法，无行无列，字也大小随意，若乱石铺街。

从楷书承载的具体外在形式来说，它几乎可以

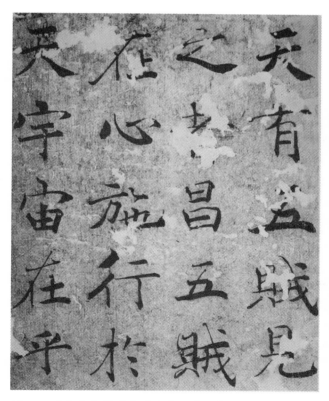

图5-5 ［唐代］褚遂良《大字阴符经》

图5-6 ［唐代］柳公权《神策军碑》

图5-7 ［唐代］欧阳询《九成宫》

图 5-8 ［唐代］颜真卿
《自书告身帖》

图 5-9 ［东晋］王献之
《洛神赋十三行》

适用于任何一种章法形制，如斗方、条幅、立轴、中堂、扇面、手卷、条屏、册页等，不管采用何种外在的形制，其作品的内在章法不外乎以上所举的三种排列形式。当然，一件作品的内部章法，则可以生发出数种章法形式，重点还是自身的书写能力。书写能力提高了，眼界开阔，又具有丰富的创作经验，对作品整体章法的把控也会得心应手。

总而言之，楷书是静态的书体，用笔当以静为要，同时又要灵动富有生气。结体要平中见奇，疏密得当，修短合度，收放有致；同时采用合理的章法形式与外在形制；平时还要多研读古代经典作品，多看高水平的书法展览，不薄今人爱古人，广收博取，厚积薄发；全面加强综合文化素养，体味生活，涵养心胸，读万卷书，行万里路，勤学多悟，方臻上境。

第八节　楷书的传习

楷书欲臻上乘境界，单就技术层面而言，必须在以下这三方面下足功夫：解读经典能力，临摹与创作能力，融通学习能力。

一、解读经典的能力

解读经典即能读懂经典作品中的核心信息。从大的方面来说关乎作品的笔法、结构、章法、气韵、格调等，从细处来说可以是笔法上的藏露、提按、俯仰、曲直、顺逆等；结构上的开合、欹侧、向背、主次、收放等；章法上的虚实、动静、疏密等；格调上的雅俗、粗犷与端庄等等。不同水平的人，其解读同一件书法经典作品的能力千差万别。解读经典的能力是观察能力、分析能力与理解能力的综合体现，跟一个人的审美能力有直接关系，会直接影响学习者的书写水平。只有在学习的过程中首先能读懂经典并进行合理的取舍，才有可能在临摹中表现出来。如果一个学习者面对自己临摹的经典范本，连最基本的有效信息都看不明白，那么在临习过程中就有很多的障碍，有时甚至会把字帖里的错误用笔而奉为金科玉律，这样只能与我们的初衷背道而驰。清蒋骥《续书法论》云："学书莫难于临古，当先思其人之梗概及其人之喜、怒、哀、乐，并详考其作书之时与地，一一会于胸中，然后临摹。即此可以涵养性情，感发志气。若绝不念此，而徒求形似，则不足以论书。"此说明学习书法不仅要读帖，更要对书家的生平、创作状态、作书的时间及地点等一一了然于胸，更有助于书法的临习。解读经典的能力还应包括在学习过程中对经典书法范本风格是否适合自己的书写笔性、性格特点及审美风尚的取舍等，能随时调整自身在书法学习过程中的状态，能看出自身在学习过程中存在的问题等等。

二、临摹与创作能力

首先，临摹与创作是伴随一个书家一辈子的书法行为，临摹是学习书法的不二法门，没有一个书家可以绕开临摹古人的法帖而成功。临摹的目的就是将经典法帖中的用笔特点、结字规律、章法形式等学到手并运用于创作实践。而临摹过程中首先考量观察能力，即"察之尚精"，将法帖中的用笔与结字特点观察到位。其次，临写之时要"拟之贵似"，即精准临摹，尽最大可能将法帖的用笔、结构、神

采等临写到位，力求形神兼备。再次，临摹要深入高效，李可染先生有一句名言"用最大的功力打进去，用最大的勇气打出来"。所谓"打进去"即是如何入帖的问题，而"打出来"即是出帖并融会贯通的过程。临摹是否深入直接影响后续的创作能力，而创作是检验临摹是否深入的唯一标准。常见很多书友临摹不错，可一离开法帖就难以下笔，所学亦不能应用于创作，就是临摹未能深入也缺乏思考之故。最后，理念要宽泛。对于楷书而言，取法的范围非常广，不必囿于常见的楷书字帖，有人一提到楷书就会想到"颜柳欧赵"，好像除此之外别无楷书法帖。对于书法专业的学子来说，视野要开阔，楷书的取法可以宽泛而多元，甚至一些不太常见的法帖也可以作为我们的取法对象，以避免面貌上的趋同化与普通化。

临摹的最终目的是为创作服务，楷书学习到一定阶段，自然要考虑创作的问题。现在全国各高校书法专业在教学中通常采用"模仿创作"的方式，即在一个教学单元中布置一个创作内容，让学生通过模仿所临经典法帖的用笔、结字规律而进行的创作。这是目前一套行之有效的教学模式，可以有效检验学生对经典法帖用笔、结体的熟悉与掌握程度，模仿得越像，说明对所临经典范本的用笔与结体规律掌握得越到位。这种创作我们只能把它定义为模仿创作，真正的创作是自由创作，这是创作的高级阶段，需要学习者对所学楷书法帖融会贯通并融入己意，写出自己的个性面貌来。当然这个阶段，单纯学一种碑帖，可能还不够，必须借"他山之石"为我所用，这个过程可能比较缓慢，不是"拿来主义"，它有一个不断融合协调统一的过程，最终把想要的书法元素和谐呈现在我们的作品当中。

三、楷书的通变学习能力

楷书创作如果仅仅停留在一般的模仿创作阶段是远远不够的，对于一般书法爱好者来说无可厚非，而对于受过专业训练的高校书法专业学子来说，应该有更高的艺术追求。所谓真正的"打出来"就是指楷书的出帖及自我风格形成的高级阶段，要想达到这一层面，离不开楷书综合而立体的融通学

习阶段。楷书的通变学习可以从两方面入手，一是楷书的横向与纵向学习阶段。以学褚遂良为例，我们不能学其某一个单一法帖，可以其中一种为主，如可以把《雁塔圣教序》《倪宽赞》《阴符经》综合起来学习，也可以上追褚遂良早期的楷书作品，如《孟法师碑》《伊阙佛龛碑》等。再往上追，可以追溯至隋《龙藏寺碑》及魏晋钟繇、"二王"楷书，往下我们可以参看唐薛稷的楷书作品及清代赵世骏临褚的作品，这其实就是一条纵向的取法脉络。同时我们还可以以褚遂良为中心，以一个更广的时期作横向的比较学习，可以参考唐虞世南、欧阳询、敬客及唐代同时期的墓志作品等。通过比照他们的传世作品，可以看出彼此之间存在某种内在的有机联系。正是这种穷源竞流的综合学习理念，可以让我们在学习中获得诸多有益的启示。二是与其他书体的互补学习阶段。楷书欲臻高境，仅仅学楷书一体往往难以达上乘境界，必须纳入各书体的相互综合融通学习当中，因为各书体之间是相通的，楷书可以从其他书体中获得营养，吸纳有益的成分。古往今来仅学一体并专精一体的书家绝无仅有，往往是其专精一体的背后，有其他书体作有力的支撑。如林散之先生，被誉为当代"草圣"，而林老草书卓越的成就背后有几十年笔耕不辍的隶书书写功底及深厚的综合文化素养。如果林老没有这几十年的隶书临习底子，他的草书也绝难达到炉火纯青之境。清傅山曾说"楷书不知篆、隶之变，任写到妙境，终是俗格"，不无道理。

以上仅仅提供两种楷书融通学习的思路而已，当然楷书的通变学习谈何容易，它是一个长期实践积累及思变的过程，也绝不是一两句话就能解决问题的。

古人在书法的通变方面有精深体会：唐亚栖《论书》云："凡书通即变。王变白云体，欧变右军体，柳变欧阳体，永禅师、褚遂良、颜真卿、李邕、虞世南等，并得书中法，后皆自变其体，以传后世，俱得垂名，若执法不变，纵能入石三分，亦被号为书奴，终非自立之体。是书家之大要。"苏轼《论书》云："吾书虽不甚佳，然自出新意，不践古人，是一快也"。明费瀛《大书长语》："古人各有所长，其短处亦自难掩。学者不可专习一体，须遍

参诸家，各取其长而融通变化。超出畦径之外，别开户牖，自成一家，斯免书奴之诮。"

以上书论均论及书法的通变及如何迥出新意之问题，论述透彻。学书到高层次，最怕人讥为"书奴"，没有自家面貌，因而求新求变成为书家的长期课题。这实际上涉及个人如何出风格的问题，作为一个专业书家，是否经得起时间的检验又有鲜明的自家书法风格是衡量一个书家水平高低的重要参照标准。我们临摹经典，与古为徒，从古人那里汲取有益的书法营养，就是为我们的创作服务。遍临诸家，各取其长，采百家花而酿自家蜜，于古人外自立门户，让人"不知以何为祖也"，历史上凡是有鲜明艺术特色的书法大家无不如此。我们看沙孟海先生的楷书作品《修能图书馆记》（图5-10）、于右任先生为革命烈士秋瑾书写的《秋先烈纪念碑记》等楷书作品，就有一种强烈的个人书风呼之欲出，两位先生均不以楷书名世，然其楷书作品却在传统的基础上融会贯通，博采众长，个性鲜明，卓然而成一代大家。

艺术上的创变，从来就不是一帆风顺的，书法亦然。书法创新还存在创好与创坏的问题，有些人能创好，有些人可能因此误入书法歧途，有些人皓首穷经还徘徊在书法专业的门外。而真正能在传统

图5-10　沙孟海《修能图书馆记》（局部）

中推陈出新，接续历史文脉、传承书法传统的只是极少数人，这取决于个人的天分、功力及综合文化素养。

参考文献

［1］张怀瓘. 六体书论 [M]// 潘运告. 张怀瓘书论. 长沙：湖南美术出版社，1997.

［2］华东师范大学古籍整理研究所. 历代书法论文选 [M]. 上海：上海书画出版社，2014.

［3］崔尔平. 历代书法论文选续编 [M]. 上海：上海书画出版社，2015.

［4］乔志强. 中国古代书法理论解读 [M]. 上海：上海人民美术出版社，2016.

［5］陈思，崔尔平校注. 书苑菁华校注 [M]. 上海：上海辞书出版社，2013.

［6］崔尔平. 明清书法论文选 [M]. 上海：上海书店出版社，1994.

［7］王群栗点校. 宣和书谱 [M]. 浙江：浙江人民美术出版社，2012.

［8］郑一增. 民国书论精选 [M]. 浙江：西泠印社，2014.

［9］蒋勋. 美的沉思 [M]. 长沙：湖南美术出版社，2016.

［10］潘运告. 清人论画 [M]. 长沙：湖南美术出版社，2005.

［11］刘涛. 中国书法史·魏晋南北朝卷 [M]. 江苏：江苏教育出版社，2002.

［12］刘熙载. 艺概·书概疏解 [M]. 北京：人民美术出版社，2011.

［13］赵宧光. 寒山帚谈 [M]. 杭州：浙江人民美术出版社，2018.

［14］朱长文. 唐太宗论书. 墨池编 [M]. 杭州：浙江人民美术出版社，2012.

［15］宋啬. 书法纪贯 [M]// 卢辅圣. 中国书画全书 [M]. 上海：上海书画出版社，1992.

［16］康有为. 广艺舟双楫 [M]. 杭州：浙江人民美术出版社，2018.

［17］卢辅圣. 中国书画全书 [M]. 上海：上海书画出版社，1992.

［18］欧阳询. 传授诀 [M]// 王原祁. 佩文斋书画谱. 北京：文物出版社，2013.

［19］虞世南. 笔髓论·契妙 [M]// 华东师范大学古籍整理研究所. 历代书法论文选. 上海：上海书画出版社，1979.

［20］苏轼. 苏轼文集 [M]. 北京：中华书局出版社，2004.

［21］黄庭坚. 黄庭坚书论 [M]. 南京：江苏美术出版社，2009.

［22］朱和羹. 临池心解 [M]. 杭州：浙江人民美术出版社，2013.

［23］朱立元. 黑格尔美学引论 [M]. 天津：天津教育出版社，2013.

［24］刘勰. 文心雕龙 [M]. 王志彬，译. 北京：中华书局出版社，2012.

［25］上海书画出版社. 赵孟頫兰亭十三跋 [M]. 上海：上海书画出版社，2014.

［26］朱友舟，徐利明. 姜夔. 续书谱 [M]. 南京：江苏美术出版社，2008.

［27］徐用锡. 论书 [M]// 华东师范大学古籍整理研究所. 历代书法论文选. 上海：上海书画出版社，1979.

［28］徐利明. 王澍书论 [M]. 南京：江苏美术出版社，2008.

［29］董其昌. 画禅室随笔 [M]. 叶子卿校. 杭州：浙江人民美术出版社，2016.

［30］米芾. 海岳名言评注 [M]. 上海：上海书画出版社，1987.

［31］王僧虔. 笔意赞 [M]// 杨素芳，后东生. 中国书法理论经典. 石家庄：河北人民出版社，1998.

［32］苏轼. 东坡题跋 [M]. 白石校. 杭州：浙江人民美术出版社，2016.

［33］蔡襄. 论书 [M]// 王原祁. 佩文斋书画谱. 杭州：浙江人民美术出版社.2014.

［34］王世贞. 弇州以人稿 [M]// 汤志波辑校. 弇州山人题跋 [M]. 杭州：浙江人民美术出版社，2012.

［35］马宗霍. 书林藻鉴·书林记事 [M]. 北京：文物出版社，1984.

［36］李麟书.祁阳县志 [M].北京：社会科学文献出版社，1993.

［37］曾国藩.曾国藩家书 [M].南昌：江西人民出版社，2016.

［38］梁𬤇.承晋斋积闻录 [M] 洪丕谟点校.上海：上海书画出版社，1984.

［39］徐珂.清稗类钞 [M].北京：中华书局出版社.1996.

［40］杨翰，息柯杂.清代诗文集汇编 [M].上海：上海古籍出版社，2009.

［41］董逌.广川书跋 [M].北京：中国书店出版社，2018.

［42］尹冬民.述书赋笺证 [M].北京：荣宝斋出版社，2019.

［43］王铎.跋薛稷信行禅师碑 [M]// 薛稷信行禅师碑.上海：上海书画出版社，2001.

［44］王澍.虚舟题跋·竹云题跋 [M].杭州：浙江人民美术出版社，2019.

［45］陈宝琛.沧趣楼诗文集 [M] 刘永翔，许全胜校点.上海：上海古籍出版社，2006.

［46］汪国垣.光宣诗坛点将录笺证 [M].王培军笺证.北京：中华书局，2008.

［47］江苏美术出版社.王羲之书法论注 [M].江苏美术出版社，1990.

［48］韩方明.授笔要说 [M]// 杨素芳，后东生.中国书法理论经典.石家庄：河北人民出版社，1998.

［49］郑板桥.题画 [M]// 上海古籍出版社.郑板桥集.上海：上海古籍出版社，1962.

［50］张怀瓘.玉堂禁经 [M]// 潘运告.张怀瓘书论.长沙：湖南美术出版社，1997.

［51］朱长文.续书断 [M].南京：江苏美术出版社，

［52］董其昌.画禅室随笔 [M].叶子卿校.杭州：浙江人民美术出版社，2016.

［53］钱钟书.管维编 [M].北京：中华书局出版社，1979.

［54］李之仪.姑溪居士全集 [M].北京：中华书局出版社，1985.

［55］孙过庭.书谱 [M].郑州：中州古籍出版社，2013.

［56］孙岳颁，张照，梁诗正.佩文斋书画谱 [M].上海：上海古籍出版社，1991.

［57］朱智贤.心理学大辞典 [M].北京：北京师范大学出版社，1989.

［58］胡问遂.胡问遂论书丛稿 [M].上海：上海书画出版社，2000.

［59］颜真卿.颜真卿草篆帖、送书帖、与澄师帖、一行帖、广平帖 [M].长沙：湖南文艺出版社，1991.

［60］欧阳修，欧阳棐.集古录跋尾 [M].上海：上海古籍出版社，2020.

［61］刘昫.旧唐书.[M].北京：中华书局出版社，1975.

［62］傅山.霜红龛书论 [M]// 李彤.历代经典书论释读.南京：东南大学出版社，2015.

［63］梁启超.清代学术概论 [M].北京：中华书局出版社，2016.

［64］赵之谦.章安杂说 [M].上海：上海人民美术出版社，1989.

［65］启功.启功论书绝句百首 [M].北京：荣宝斋出版社，1995.

［66］杨守敬.学书迩言 [M].杭州：浙江人民美术出版社，2018.

后　记

中国高等书法教育自 1963 年成立，即将迎来 60 周年华诞。经过 60 年的发展，中国高等书法教育在创作、理论和教学研究方面均取得了丰硕的成果。尤其 21 世纪以来，随着社会对传统艺术的不断重视，高等院校书法专业大规模发展，学科体系得到完善。时至今日，我国开设书法专业本科教学的院校达 140 余所。教育环境不同，生源不同，高等书法教育呈现多层次、多元化的发展态势，各自教学的优势与特色日益显见，交流互鉴的平台不断拓展，书法教育教学正向更加深入、有效、优化的方向迈进。

本次大学书法专业教材的编写团队汇集国内不同类型高校书法专业的一线教师，大家群策群力，依托教学积累，发挥专业特长，全面系统地构建大学书法专业课程的整体构架，兼顾共性和差异特色，在知识传授之外，更体现教学的理念和方法，是全国高校书法专业教学的一次集体亮相。

无论是古代书法教育还是当代进入学科体系的书法教学，楷书都是教学中的重要环节，是高校书法专业的实践基础课，也是专业核心课程之一。楷书的发展历史中既有社会进步、文化演进的写照，也有名家精神、名作风采的传承与创新，展现的是书写技能与艺术创造的结合，文心与艺心的交融，学养与才情的辉映。在专业教学中楷书课程是提高书写技能的载体，更是从专业研究的角度思考书体源流，研究汉字造型规律，体悟书法美学内涵，借鉴名迹熔古铸今的重要路径。在当前书法专业教学中，学习资料的匮乏显然已不是主要问题，关键在于在教学中如何以专业的思考解读经典与传统，以科学的方法处理好深耕经典与扩展传统识见的关系，从而引导学生以学术思考、学理研究为引领展开书法实践，以期在相对较短的时间内实现教学目标。

《楷书临摹与创作》教材编写团队的成员均毕业于中国美术学院书法篆刻专业，具备扎实的专业实践能力和良好的学术素养，对中国书法有着系统的认识和专业的研究，对中国美术学院的学术理念和教学方法有着深刻的理解和较长时间的教学实践，他们任职于各高校，并成为书法专业教学的骨干和教学带头人。艺术教育强调因材施教，重视共性与个性的结合，因而本教材的编著立足基本规律，以体现教学理念和教学方法为原则，以古为鉴，古为今用，其成果是一个学术共同体的集体智慧，希望本教材的付梓出版能为当前高校书法专业教学提供有益的参考。同时，感谢湖南大学出版社对教材出版给予的大力支持和全心投入！

沈　浩

2022 年 3 月